KB043068

아름다워 보이는 것들의 비밀

우리 미술
이야기
2

좋아 보이는 것들의 비밀
우리 미술 이야기 2
영원한 현재 – 고려

초판 1쇄 발행 2021년 9월 15일
초판 2쇄 발행 2022년 10월 17일

지은이 최경원
펴낸이 하인숙

기획총괄 김현종
책임편집 아크플롯
디자인 표지 강수진 · 본문 오수경

펴낸곳 ㈜ 더블북코리아
출판등록 2009년 4월 13일 제2009-000020호
주소 서울시 양천구 목동서로 77 현대월드타워 1713호
전화 02- 2061- 0765 **팩스** 02- 2061- 0766
포스트 post.naver.com/doublebook
페이스북 www.facebook.com/doublebook1
이메일 doublebook@naver.com

ⓒ 최경원, 2021

ISBN 979-11-91194-46-3 (04600)
ISBN 979-11-91194-44-9 (세트)

· 이 책은 저작권법에 따라 보호를 받는 저작물이므로 무단전재와 무단복제를 금합니다.
· 이 책의 전부 또는 일부 내용을 재사용하려면 사전에 저작권자와 ㈜더블북코리아의 동의를 받아야 합니다.
· 인쇄·제작 및 유통상의 파본 도서는 구입하신 서점에서 교환해 드립니다.
· 책값은 뒤표지에 있습니다.

아름다워 보이는 것들의 비밀

우리 미술 이야기

최경원 지음

2

영원한 현재
- 고려

다블북

고려,
가까우면서도 먼 나라

고려만큼 가까운 나라도 없습니다. 우리나라의 영문표기가 고려의 이름을 그대로 가져온 '코리아'이니 이보다 더 가까운 역사도 없을 것입니다. 그렇지만 고려만큼 먼 나라도 없습니다. 우리가 생각하는 우리의 전통문화는, 가령 백의민족이라는 개념이나 한옥, 한글, 문인화, 백자와 같은 유물은 모두 조선시대에 속한 것입니다. 우리 머릿속에 각인돼 있는 우리 전통문화 이미지들은 거의가 조선시대, 그것도 조선 후기 것들이 대부분입니다.

조선시대와는 판이하게 다른 고려시대의 화려하고 정교한 문화들은 그렇게 절실하게 우리 것으로 각인돼 있지 않은 것 같습니다. 차라리 고려시대 이전 통일신라나 삼국시대 문화가 우리에게는 더 선명하게 각인 되어 있는 것 같습니다. 문제는 고려 문화가 그런 대접을 받기에는 너무나 뛰어나다는 것입니다.

한국 사람이라면 누구나 그렇겠지만 '고려' 하면 청자가 떠오릅니다. 그런데 그게 끝입니다. 일반적으로 알고 있는 고려 문화는 청자에서 시작해서 청자에서 끝나곤 합니다. 그 외에 대중적으로 알려진 고려 문화는 거의 없다시피 합니다. 미술대학교에 다닐 때도 그렇게 배웠던 것 같습니다. '고려청자는 뛰어나다.' 그런데 '고려청자의 색이 바래기 시작하는 13세기 후반부터 고려의 문화는 무너져갔다.' 그것이 당시에 배웠던 고려시대 문화의 전부였습니다.

하지만 한 나라가 500여 년 가까이 청자만 만들었다는 게 당시에도 의문이었고, 청자를 그 정도 수준으로 만들 수 있었다면 다른 것들도 그에 못지않게 잘 만들었을 것이라는 생각도 들었습니다. 하지만 별다른 정보도 없고 유물도 제대로 볼 수 없었기 때문에 의문만 품을 뿐이었습니다. 청자 말고도 뛰어난 것을 많이 만들었다는 것을 알게 된 것은 2010년에 국립 중앙박물관에서 열렸던 고려불화대전에서였습니다.

그즈음에는 제법 박물관을 다니면서 고려의 문화가 심상치 않다는 것 정도는 느끼고 있었고, 고려불화의 존재에 대해서도 감은 잡고 있었습니다. 하지만 작은 사진으로만 접했던 고려불화는 뿌연 연기에 휩싸인 유물이었습니다. 대부분의 고려불화가 일본 사찰에 꽁꽁 숨겨져 있어 직접 볼 수 없으니 명확한 견해를 갖기 어려웠습니다. 그런 와중에 고려불화전이 이 땅에서 열린다는 것은 보통 일이 아니었습니다. 들리는 말에는 박물관장님이 일본 전역의 절을 다니면서 무릎을 꿇어 대여해왔다고 하기도 했고, 앞으

로 평생 못 볼 전시라는 말도 들렸습니다. 두근거리는 마음을 다독이며 박물관으로 달려갔던 기억이 지금도 생생합니다.

100여 점이 넘는, 지구상에 존재하는 3분의 2 이상의 고려불화가 한자리에 모여 있는 것은 정말 루브르 박물관이 부럽지 않은 장관이었습니다. 고려불화를 직접 보고 난 이후부터는 고려 문화뿐 아니라 우리 문화에 대한 모든 선입견을 뒤로 하게 됐습니다. 그리고 고려 유물들을 볼 때는 눈이 세 배나 크게 떠졌습니다. 청자를 볼 때도 그랬지만 그동안 눈에 들어오지 않았던 금속 공예나 나전칠기 등도 그렇게 보게 됐습니다. 곧 청자가 고려불화 못지않게 정교하게 장식됐다는 것이 보이기 시작했고, 현대의 첨단 기술로도 흉내 낼 수 없는 나노미터 급의 금속세공도 눈에 들어오기 시작했습니다. 무엇보다 청자나 금속세공이나 나전칠기 등 고려시대의 모든 문화들이 개별 장인들의 솜씨가 아니라 당시의 뛰어난 미학적 논리에 의해 체계적으로 만들어졌고, 일관된 시대 양식을 이루었다는 사실이 보였습니다. 일본이나 유럽의 봉건적 문화와는 완전히 다른 유형의 문화였습니다. 미학적으로 고려 문화는 오히려 현대 문화에 가까웠습니다.

그런데 이런 사실을 알면 알수록 고려시대의 문화를 세상에 제대로 알려야겠다는 책임감이 점점 어깨를 무겁게 눌렀습니다. 그렇지만 부족한 공부와 볼 때마다 새롭게 다가오는 고려 문화는 그런 책임감을 털어버릴 기회를 좀처럼 가지지 못하게 만들었습니다. 그러다 겨우 이 책을 통해 조금이나마 그 책임감을 덜게 됐습니다.

이 책에는 고려 문화에 대한 설명뿐 아니라 오랜 시간 고려 문화를 탐험하면서 느꼈던 감동과 즐거움이 함께 담겨 있습니다. 생각해보면 참으로 오랜 시간 동안 고려 문화와 함께 달려왔던 것 같습니다. 힘들기도 했지만 너무나 즐거운 일이었습니다. 책을 통해 가급적이면 평소 눈에 잘 보이지 않았던 고려 문화의 숨겨진 아름다움을 잘 볼 수 있게 했습니다. 그러기 위해서는 복잡하고 정교하기 짝이 없는 장식이나 구조들을 직접 손으로 옮기는 엄청난 노고를 피할 길이 없었습니다. 그런데 그 과정은 고려시대의 선조들이 저장해놓은 문화적인 마이크로 칩을 푸는 것과 같은 일이었습니다. 힘들기는 했지만 또 다른 고려 문화를 만나는 일이기도 했습니다. 그래서 책을 따라가다 보면 그동안 봤던 고려의 아름다운 도자기나 금속 공예품들이 완전히 새롭게 보일 것입니다. 아울러 고려의 문화가 생각보다 광범위하고 다양한 층위를 가지고 있다는 것도 알게 될 것입니다. 그렇게 고려 문화의 새로운 모습들을 하나씩 알아가다 보면 어느새 깊고 거대한 고려 문화의 진면목을 마주하게 될 것입니다.

그리고 또 하나의 고려, 코리아의 앞날도 보일 것입니다.

2021년 8월
최경원

contents

차례

청색이 아닌 녹색의
학 무늬 매병

하얀색 학과 구름이 평화롭게 어울려 있는 이 도자기의 모습이 그리 낯설지는 않습니다. 고려시대에 만들어진 청자입니다. 그렇다면 이 도자기에서는 색이 가장 중요하며, 가장 아름답다고 생각하게 되겠지요. 한국 사람이라면 대부분 그렇게 생각하게 될 것입니다. 그런데 이 청자의 색은 정말 아름다운 것일까요? 선입견 없이 이 청자의 색을 보고 예쁘다고 느낄 수 있는 사람은 얼마나 될까요? 지금까지 고려청자의 색은 '아름답다'라고 듣거나 배웠던 것을 모두 내려놓고, 순전히 눈에 보이는 색 그 자체만을 봤을 때도 아름다워 보일까 하는 질문입니다.

어릴 때부터 청자의 색이 뛰어나다는 말을 많이 듣고 자랐던 것 같습니다. 모든 교과서나 많은 매체에서는 청자를 고려시대에 만들어진 위대한 우리의 문화라고 칭송하면서 특히, 색깔이 뛰어나다고 했습니다. 청자의 색이 뛰어나다는 생각 혹은 고정관념은 그렇게 어린 시절부터 가랑비에 옷 젖는 것처럼 몸과 마음에 스며들었던 것 같습니다. 아마 대부분 우리 마음속에서 고려청자는 그렇게 의식화돼 있으리라 생각합니다.

나중에 살펴보니 많은 미술 학자들의 고려청자에 대한 학술적 칭송도 대부분 색에만 할애돼 있었습니다. 그런데 어디에서도 고려청자의 색이 뛰어나게 아름다운 이유는 찾을 수가 없었습니다. 어려운 학술적 용어들을 짚어봐도 결국 누가 그러더라는 말만 있

올리브그린에 가까운 색의 청자들

을 뿐이었습니다. 그러다가 우연히 박물관에 가게 됐습니다. 그때 본 고려청자의 느낌이 지금도 기억에 어렴풋이 남아 있습니다.

일단 '청자'가 아니라 '녹자'여서 당혹했던 것 같습니다. 파란색은 하나도 없고 순전히 녹색만 있었는데, 그것을 왜 청자라고 불러왔는지 그 부정확한 색채 감각에 실망했습니다. 당시에는 디자인학도로서 조형에 대해 고지식할 정도로 엄밀한 태도를 가지고 있었던 터라 그런 빈틈이 용서가 안 되었던 것이지요. 그 이후부터 청자의 색에 대한 의문은 겨울철 감기 기운처럼 몸을 떠나지 않았습니다.

박물관에서 처음 본 청자들은 많은 녹색 중에서도 올리브그린Olive green 계통의 색으로만 돼 있었습니다. 입학 실기시험을 준비할 때도 여러 이유로 올리브그린은 별로 좋아하지 않아서 녹색을 써야 할 때는 순 녹색이나 에메랄드그린Emerald green, 즉 청록색 계통의 색들만 썼던 기억이 있습니다. 이런 색을 좋다고 칭송한 세간의 소리는 대체 무엇이었을까요? 색도 모르는 사람들의 목소리에 속은 게 아닌가 하는 생각이 들었습니다.

올리브그린 색을 별로 좋게 보지 않았던 이유는 단순히 개인적

emerald green	olive green

에메랄드그린 색과 올리브그린 색

취향에서 비롯된 게 아니라, '색채학'이라는 나름의 근거가 있었습니다.

색의 세계는 상당히 다양하고 깊습니다. 사람은 취향이나 경험 등 수많은 변수에 의해 색을 느끼고 판단하기 때문에 하나의 원리로는 대응할 수가 없습니다. 그렇다고 해서 중구난방으로 혼란스러운 것도 아닙니다. 눈의 구조는 누구나 똑같기 때문입니다. 빛을 감지하는 시세포는 모양이나 구조가 같습니다. 따라서 인간 눈은 모두 같은 방식으로 작동합니다. 가령 사람은 가시광선, 즉 파장이 약 380나노미터에서 780나노미터까지의 빛만을 볼 수 있

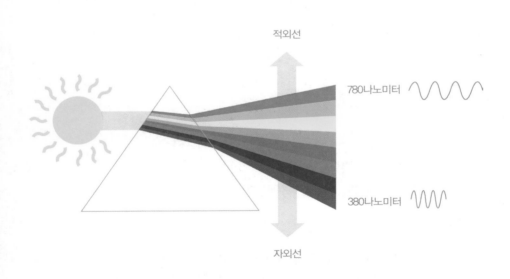

인간의 눈이 감지하는 가시광선의 구조

습니다. 380나노미터보다 짧은 자외선이나 780나노미터보다 긴 파장의 적외선을 볼 수 있는 사람은 없습니다. 그런데 여기서 알 수 있는 것은 가시광선 중에서 빨간색의 파장이 가장 길다는 것 입니다. 많은 색채이론이나 서적에서 빨간색을 정열적이라느니, 주목성이 강하다고 설명하고 있지만, 결국 사람들이 빨간색을 가 장 강렬하게 느끼는 것은 심리적 취향이 아니라 색의 주파수라는 물리적 성질 때문인 것을 알 수 있습니다. 그러니까 파장이 긴 색 일수록 눈을 많이 자극합니다. 그렇게 색의 주파수와 눈의 자극 도와 색의 느낌 사이에는 일정한 과학적 원리가 작용하는데, 빨

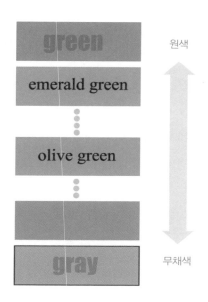

색상환에서 올리브그린과 에메랄드 그린 계통의 색의 위치 차이

간색뿐 아니라 사람들은 대개 눈을 자극하는 정도가 강한 맑고 청량한 색을 쾌적하게 느낍니다. 색채학에서 원색 혹은 고채도 색으로 불리는 것들입니다.

앞서 말한 올리브그린과 에메랄드그린 계통의 색들은 그런 점에서 차이가 있습니다.

색상환을 중심으로 보면 청자의 올리브그린 색은 녹색에서 노란색으로 이어지는 쪽에 있는 색이고, 에메랄드 그린은 녹색에서 파란색으로 이어지는 쪽에 있는 색입니다. 그렇게 보면 이 두 색은 동등한 수준의 색으로 보입니다. 그런데 같은 녹색 계통의 색이라도 올리브그린 계통의 색들은 에메랄드그린 계통의 색들에 비해서 맑지 않습니다. 이를 전문용어로는 '채도'가 낮다고 합니다. 이론적으로 낮은 채도는 한 색에 여러 색이 섞여서 탁해진 결과입니다. 그렇게 채도가 낮으면 순수한 원색에 비해 색의 주파수가 낮아서 눈을 많이 자극하지 않게 됩니다. 칙칙하게 느껴지는 것은 그 때문입니다. 그래서 같은 녹색이라고 해도 탁한 올리브그린보다는 맑은 에메랄드그린이 시각적으로 더 쾌적하게 느껴집니다. 그래서 색을 순전히 직관적으로만 보고, 좋고 나쁨을 순전히 감각적으로만 판별할 때, 채도가 낮은 고려청자의 녹색을 좋다고 하기는 좀 어렵습니다. 그렇다면 채도가 낮은 올리브그린 계통 고려청자 색을 사람들은 어째서 좋다고 칭송할 수 있는 것일까요?

마음의 눈으로 보는 색

눈은 생리적 기관으로서만 존재하는 게 아닙니다. 마음의 눈이라는 게 있습니다. 마음의 눈은 생각으로 본다고 할 수 있는데, 청자의 색이 좋아 보이는 것은 어떤 생각이 개입했기 때문이라고 볼 수 있습니다. 그렇다면 청자의 색에 대한 칭송에는 그렇게 색을 보는 생각에 대한 분명한 설명이 따라야 하는데, 여러 자료를 찾아봐도 고려청자의 색이 뛰어나다는 정의만 있고, 설명을 찾을 수가 없습니다.

아무래도 고려청자의 가치가 세계적으로 인정받고, 색이 뛰어나다는 칭송을 받다 보니 감히 고려청자의 색을 의심의 눈길로 볼 생각을 아예 하지 못하게 된 것 같습니다. 청자의 색이 뛰어나다는 생각을 먼저 하고 고려청자를 보게 되면, 웬만한 훈련이 되지 않은 일반인 눈에는 청자의 색이 좋게 보일 수밖에 없습니다. 마음의 눈이 생리적 눈을 가려버리기 때문입니다. 그렇다면 고려청자가 뛰어난 색을 가지고 있다고 우리끼리 그냥 정하고 넘어가면 되는 것일까요?

가령 이런 생각을 한번 해볼까요? 한국 문화를 전혀 모르고, 청자에 대한 애정이 전혀 없는 외국 사람이 고려청자의 색이 왜 뛰어난지 물어보면 우리는 어떻게 답할 수 있을까요? 혹은 우리의 고려청자를 세계에 알려야 할 때는 어떻게 설명할 수 있을까요? 이해는 잘 안 되는데 우리끼리 그냥 좋다고 여기고 있는 상황, 그냥 "우리 것이 좋은 것이여!"라고 외치고 있는 상황이 현재 고려청자를 둘러싸고 있는 큰 문제가 아닌가 싶습니다.

청자 음각 연당초문 매병

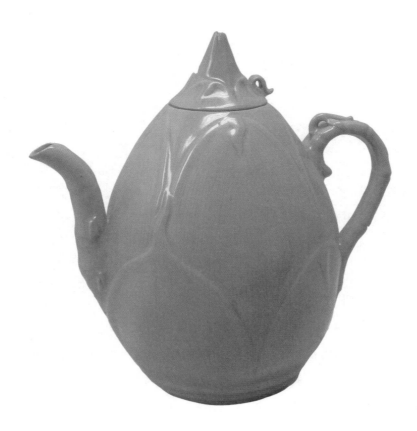

고려비색은 천하제일이라
따라 할 수 없다

청자 음각 연당초문 매병의 색은 사실 나쁘지는 않습니다. 다소 채도가 떨어지는 녹색이긴 하지만 유약이 워낙 투명해서 도자기 표면의 반사광이 보석처럼 빛납니다. 그 때문에 고려청자의 색이 밝고 화려해 보이는 착각이 듭니다. 순전히 눈의 감각으로만 봐도 고려청자의 색을 뛰어나다고 할 수 있습니다. 그래서 많은 사람이 지금도 청자의 색을 찬양하고 칭송하고 있습니다. 하지만 그 밝고 화려함은 엄밀히 말해 청자의 색이 아니라 청자 표면의 질감이 만든 시각적 효과입니다.

고려청자 색에 대한 칭송은 요즘에만 있었던 일이 아니었습니다. 중국 송나라 때부터 고려청자의 색은 유명했습니다.

청자의 본산인 송나라에서 사신으로 왔던 서긍徐兢은 고려를 방문한 뒤에 쓴 여행기『선화봉사고려도경宣化奉使高麗圖經』(1124)에서 "도자기로서 빛깔이 푸른 것을 고려 사람들은 비색이라고 한다陶器色之青者 麗人謂之翡色. 근래에 더욱 세련되고 색이 가히 일품이다近年以來 制作工巧 色澤尤佳."라는 말을 남겼습니다.

그뿐만 아닙니다. 남송 때 태평노인이라는 사람은 소매 속에 간직할 귀한 것이란 뜻의『수중금袖中錦』이라는 책에 당시 최고의 명품을 선별했습니다. 여기서 그는 "국자감의 책, 내온서의 술, 단계의 벼루, 휘주의 먹, 낙양의 꽃, 건주의 차, 촉 지방의 비단, 정요의 백자, 절강의 칠, 고려비색은 모두 천하제일이라서 다른 곳에서는 따라 하고자 해도 도저히 할 수 없는 것들이다."라고 했습

니다. 여기서 고려비색高麗秘色은 고려청자의 색을 말합니다. 자국을 대표하는 청자를 뒤로하고 고려청자를 최고로 꼽았다는 것이 매우 놀라운 일입니다. 더욱 놀라운 사실은 태평노인이 고려청자가 우수한 이유에 정확하게 색을 언급하고 있다는 것입니다. 이렇게 고려청자의 색은 당시 세계 최고의 선진국이었던 송나라에서도 유명했습니다.

서긍이나 태평노인 같은 중국 사람들도 그 옛날부터 고려청자의 색을 칭송했으니, 지금 우리가 고려청자의 색에 주목하고 칭송하는 것은 당연하다고 할 수 있는 일입니다. 하지만 그렇게 오랫동안 칭송을 받아왔음에도 불구하고 정작 그 이유에 대한 언급은 찾아볼 수 없습니다. 그런 색을 만들기 위해 우리 선조들이 개발한 기술적인 설명만이 난무할 뿐입니다. 고려청자에 대한 자료들을 살펴보면 전문용어로 수식된 구구절절한 이론밖에 없습니다. 결국은 뛰어난 기술로 만들어진 색이니 그냥 찬양해야 한다는 분위기만 만들어질 뿐입니다.

그런데 청자 제작기술이 뛰어난 것과 아름다움의 문제는 하나로 묶일 수가 없습니다. 제작기술이 뛰어나다고 해서 아름다워지는 법은 없습니다. 제작기술이 낙후됐다고 해서 아름답다는 법도 없지요. 그렇지만 이상하게도 고려청자에 관한 이야기에는 색을 만드는 난해한 기술적인 내용밖에는 찾을 수가 없습니다.

기술이 끝나야
예술이 시작된다

청자의 제작기술 이야기는 이해하기가 어렵고 복잡합니다. 그렇지만 내용을 이해하고 살펴보면 재미있기는 합니다. 기술사 측면에서는 가치가 적지 않은 내용입니다. 간단히 말하자면, 청자는 1퍼센트 미만의 철이 들어간 흙을 두 번 구워 만듭니다. 우선 흙을 도자기 모양으로 빚어서 섭씨 700도에서 800도 사이의 온도에서 초벌구이를 합니다. 그다음에 철분이 함유된 석회질 유약을 입혀 섭씨 1250도에서 1300도 사이의 고온에서 환원염, 즉 가마를 밀폐시켜 다시 굽습니다. 그러면 도자기 흙과 유약에 들어 있던 소량의 철분과 산소가 결합하여 산화제1철이 만들어지는데, 그로 인해 청자가 올리브그린색을 띠게 됩니다. 그런데 두 번째 구울 때 가마 입구를 밀폐시키지 않고 구우면 철분과 산소가 많이 투입돼 산화제2철이 만들어지게 됩니다. 그러면 녹색이 아닌 황색의 청자가 만들어집니다. 가끔 청자 전시를 보다 보면 고동색 계통의 도자기인데도 청자라는 이름이 붙어 있어서 흠칫 놀라게 되는데, 그것은 이런 이유 때문입니다. 녹자인데도 청자라고 부르는 일도 이상한데, 고동색에 가까운 도자기를 청자라고 하는 것은 참 혼란스러운 일이기는 합니다.

그런데 이런 과정을 보면 청자의 색은 유약이 만든 게 아니라 흙에 포함된 철과 산소가 화학작용을 일으켜서 만들어졌다는 것을 알 수 있습니다. 청자의 유약은 오히려 색이 없고 투명에 가깝습

녹색이 아니라 고동색에 가까운 청자 국화가지 무늬 매병, 12세기

니다. 그러니까 청자 특유의 밝은 저채도 녹색은 산화제1철의 색인 것입니다. 이처럼 청자 제작 기술만 놓고 보면 선조들이 청자 하나를 만들기 위해 참으로 많은 고생을 했다는 것이 절절히 느껴집니다. 그래서 우리는 고려청자에 고개를 숙이게 되며, 조상들의 노고에 무한한 감사의 마음을 가지게 됩니다.

그런데 이런 어려운 기술적 과정들이나 용어들, 유약이니 환원염이니, 소성온도니 하는 말들은 사실 뒤돌아서면 다 잊어버리게 되며, 아무리 들어도 잘 이해가 되지 않습니다. 이해가 되지 않으니 이런 전문용어 앞에서는 그저 고개를 끄덕이며 아는 척할 수밖에 없습니다. 그런데 생각해보면 이런 용어나 기술을 청자를 만드는 사람이 아닌데도 이해한다는 것이 오히려 더 이상한 일입니다. 엄밀히 말하자면 고려청자를 보는 사람들이 알 필요가 전혀 없는 지식이기도 합니다.

한번은 도자기를 만드는 장인 한 분이 한국 문화에 대해 조언을 듣고 싶다고 찾아온 적이 있었습니다. 수수한 모습에 오랜 시간 동안 한길을 걸어온 진정성이 느껴지는 분이었습니다. 막상 대화하다 보니 거의 도자기를 만드는 기술에 대한 내용만 오갈 뿐이었습니다. 환원염이니 소성이니 유약이니 알아들을 수 없는 제작 용어가 대화의 흐름을 거칠게 만들었고, 역사나 철학이나 미학 같은 내용이 들어설 자리는 없었습니다. 자문을 구하러 온 것인지 자문을 하러 온 건지 좀 헷갈리기 시작했습니다.

한참을 듣다가 그분에게 혹시 타고 다니는 자동차가 어떤 것인지 질문을 했습니다. 갑작스러운 질문에 약간 뜸을 들이다가 그분이

하이테크놀로지로 만들어진 자하 하디드의 Home House Club, 2008

대답을 해줬습니다. 곧바로 그 자동차의 색이 어떤 도료로, 어떤 공정을 거쳐서 만들어졌는지를 알고 있는지를 물었습니다. 그분의 말문이 막히는 것을 느낄 수 있었습니다.

청자를 이해하는 데에 제작공정이나 기술이 필수지식이라고 한다면, 우리는 몬드리안의 그림을 보기 전에 먼저 물감에 대해 알아야 할 것이고, 미켈란젤로의 조각을 보기 전에 어떤 대리석으로 어떤 작업 도구로 만들었는지를 먼저 알아야 할 것입니다. 고딕건축을 이해하려면 건축용어나 건축기술 하나하나를 상세하게 알아야 하겠지요. 최근에 만들어진 최첨단의 뛰어난 디자인들은 정말 골치 아파집니다. 그것을 만드는 데에 들어간 첨단 기술을 어떻게 다 파악하고 보겠습니까?

게다가 우리 선조들이 고려청자만 그렇게 힘들게 만들었을까요? 제작에 들어가는 기술을 세밀히 살펴보면 뛰어난 테크놀로지로

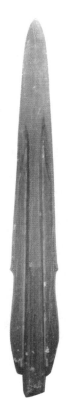

첨단의 청동합금 기술로 만들어진 청동검

만들어지지 않은 것을 찾기가 어렵습니다. 구리와 아연을 합금하여 철보다 단단한 청동기를 만드는 데에는 얼마나 큰 기술이 투여됐을까요? 청동합금은 지금도 만만하지 않은 기술입니다. 탄소를 결합한 강철 제작은 또 어떻고요. 서구의 산업혁명이 바로 그 강철기술을 통해 만들어졌습니다. 그것을 우리 선조들은 몇 천 년 전부터 구사하고 있었습니다.

기술은 인류 문명이 발전하는 가장 중요한 토대인 것은 맞습니다만 그렇다고 해서 기술이 명작을 만드는 것은 아닙니다. 그런데 이상하게도 청자를 비롯한 도자기 분야에서는 유독 재료나 가공 방법 같은 기술 문제가 본질적인 가치인 것처럼 행세하고 있는 것 같습니다. 미학적으로는 무리한 현상입니다.

"기술이 끝나는 곳에 예술이 시작된다."라는 영국의 미술사학자 허버트 리드의 말처럼 기술은 예술을 위한 하나의 조건일 뿐입니다. 그것을 만드는 측에서는 중요한 것이겠지만, 감상하는 처지에서는 결정적인 문제가 아닙니다. 그림이든 음악이든 결국 그것의 가치는 감상하고 누리는 견해에서 판단하는 것이 정당하며, 그 자체의 형식과 내용에 따라 설명하고 이해하는 것이 기본입니다.

청자도 마찬가지입니다. 무엇보다 청자를 받아들이는 사람의 시각에서 그 가치가 설명되고 판단돼야 합니다. 다시 강조하지만, 기술 문제는 만드는 사람들 몫입니다. 그것을 누리거나 감상하는 사람들에게 필수 사항이 될 수 없습니다. 청자에서는 색이 중요하니까 그런 색을 만든 기술이 중심에 놓이는 것 같기는 합니다. 하지만 그 때문에 청자의 다른 가치들이 완전히 가려져버리는 것이 정말 큰 문제입니다. 앞으로 살펴보겠지만 색보다도 더 중요하고 뛰어난 가치들이 고려청자에는 수없이 많이 녹아들어 있습니다. 색과 제작기술에 대한 과도한 집중은 청자에 담겨 있는 이런 엄청난 가치들을 가려버리기 때문에 문제가 큽니다.

게다가 지금까지 수많은 학술 용어로 치장된 고려청자의 기술적

인 언급들이 모두 바르다고 볼 수도 없습니다. 그렇다면 지금 우리는 완벽하게 재현된 고려청자를 손에 들고 있을 것입니다. 하지만 고려시대의 청자를 완벽히 복원했다는 말은 한 번도 들은 기억이 없습니다. 지금까지 언급되고 있는 고려청자의 제작기술에 관한 이론들은 엄밀히 말해 추정일 뿐입니다. 그렇다면 참고는 될지언정 청자의 가치를 헤아리는 중심에 놓일 수는 없지 않을까 싶습니다.

청자 음각 연꽃 무늬 병

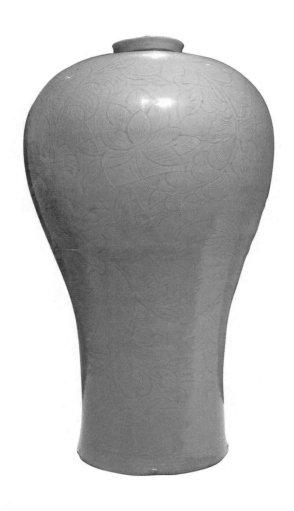

고려청자의 삼단 변화

　　　　　　　고려청자의 색은 고려시대 동안 몇 단
계로 변해갔습니다. 초기에는 틀이 잡히지 않아서 형태나 색에
일관성이 없었습니다. 12세기 예종 연간에 이르면 색이 안정되면
서 전성기에 들어섭니다. 이때부터 고려청자의 색은 대체로 채도
가 다소 낮은 올리브그린 계통의 색으로 일관됩니다. 그리고 청
자 형태도 일체의 장식 없이 아주 단순하고 탄탄한 구조로 만들
어집니다. 상당히 모던한 느낌마저 듭니다.

어느 시대이든 전성기에 이르면 이렇게 예술의 형식이 절제되고
통일됩니다. 그래서 올리브그린 색깔과 모던한 형태로 통일돼 있
었던 12세기 고려청자를 많은 사람이 전성기 양식으로 인정하고
있습니다.

12세기에서 14세기까지 이어지는 청자의 고전기, 회화기, 쇠퇴기
연꽃 넝쿨 무늬 매병, 12세기 매화대나무 학 무늬 매병, 12-13세기 보원고가
새겨진 연꽃 버드나무 무늬 매병, 14세기

그런데 고려청자의 완성기로는 12세기 후반에서 13세기를 듭니다. 이때의 고려청자를 보면 채도가 높고, 색감도 청록색에 가깝습니다. 소위 고려 특유의 비색翡色 청자가 완성되는 것입니다. 그리고 중국에서는 없었던 상감기법도 등장해서 무늬나 그림이 화려하고 복잡하게 더해지면서 이전과는 완전히 차원이 다른 단계에 접어듭니다. 고려청자의 가장 화려한 전성기로 일컬어지는 시기입니다.

청자의 전성기는 두 단계로 나누어집니다. 전성기가 둘이라는 게 얼핏 이해되지 않을 수도 있습니다. 이 두 시기에 대한 명쾌한 설명은 접하기가 어렵습니다. 다만 독일의 미술사학자 하인리히 뵐플린Heinrich Wölfflin의 양식단계 이론이 참고될 수 있습니다.

하인리히 뵐플린은 르네상스 양식과 바로크 양식을 비교하면서, 조형 문화가 낙후된 상태에서는 명료하고 엄격한 법칙성을 구축하면서 탄탄한 '고전주의'를 지향하게 되는데, 그런 고전주의 양식이 완숙한 경지에 이르게 되면 다시 자유로운 양식을 추구하는 '회화' 단계에 이르게 된다고 주장했습니다.

그런 점에서 보면 12세기의 올리브그린 색과 다소 심플한 스타일의 고려청자는 고전주의 단계에 해당되고, 이후의 채도가 높은 녹색과 상감 장식이 가미된 12세기 말에서 13세기의 화려한 고려청자는 회화 단계에 해당한다고 볼 수 있습니다. 르네상스 시대와 바로크 시대 중 어느 시기가 전성기라고 할 수 없는 것처럼, 고려청자의 어느 단계가 전성기라고 단정 지을 수는 없습니다. 다만 바로크에 해당하는 13세기의 고려청자가 12세기의 고전주

의 시기의 고려청자에서 한 걸음 더 나아간 것이라는 사실은 분명한 것 같습니다.

그러다가 14세기로 넘어가면 청자의 색은 녹색을 빛깔을 잃어버리고 고동색에 가까워집니다. 채도가 급격히 낮아지고 형태도 부실해집니다. 전형적인 쇠퇴기의 현상입니다. 그렇게 고려청자는 하인리히 뵐플린이 말한 성장기, 전성기(고전 단계, 회화 단계), 쇠퇴기를 거치면서 역사가 됐습니다. 그 과정에서 청자의 색의 변화를 보면 대체로 전성기로 갈수록 채도가 높아지고, 성장기, 쇠퇴기일 때 채도가 낮습니다.

왜 하필 녹색이었을까

앞서 살펴본 것처럼 고려청자의 색은 올리브그린 색을 기조로 약간 채도 변화를 이루면서 만들어졌습니다. 하지만 일반적인 눈으로는 그런 색의 변화를 민감하게 감지하기는 어렵습니다. 그냥 볼 때 고려청자는 모두가 연한 녹색입니다. 그런데 여기서 우리가 생각해봐야 하는 문제가 있습니다. 왜 하필 도자기의 색을 녹색으로 만들었는가 하는 것입니다. 옛날 중국 사람들이나 우리 선조들은 왜 빨간색이나 노란색, 파란색을 두고 왜 하필이면 녹색의 청자를 만들려고 했을까요? 생각해보면 참 이상한 일입니다. 색으로 보면 빨강이나 파랑이나 노랑이 더 눈에 띄고 시각적으로도 쾌적한데 왜 하필이면 칙칙한 녹색의 도자기를 만들려고 했을까요? 여기에 대한 실마리는 앞

서 살펴본 서긍과 태평노인의 글에서 찾아볼 수 있습니다.

서긍이나 태평노인이나 고려청자의 색을 비색이라고 하면서 칭송을 했습니다. 그런데 서긍의 글에서의 비색과 태평노인의 글에서의 비색이 같지 않습니다. 발음은 같은데 한자가 다릅니다. 앞의 비색翡色은 비취색이란 뜻이고, 뒤의 비색秘色은 비밀스러운, 신비로운 색이란 뜻입니다. 국립 중앙박물관 관장을 역임했던 정양모는 당시 고려 사람들은 청자색의 중국식 호칭인 비색이란 용어와는 다르게 비색이라는 고유명칭을 쓸 정도로 자부심이 있었음을 알 수 있다고 했습니다. 중국에서 쓰던 단어가 비밀스러운 색이란 뜻의 비색秘色이었고, 고려에서 독자적으로 썼던 말이 비취색의 비색翡色이었습니다. 여기서 비취는 옥입니다. 그러니까 고려청자의 비취색은 옥색을 겨냥해서 만들어졌다는 것을 짐작할 수 있습니다. 사실은 비취색의 비색이야말로 중국과 우리의 청자색을 설명하는 정확한 말입니다.

중국청자는 1세기경 한나라 때부터 만들어지기 시작했습니다. 그러나 본격적으로 제작됐던 시기는 8세기경, 당나라 월주요越州窯에서 였습니다. 그러나 당시의 청자는 색깔이 불안정했고, 녹색보다는 녹색 느낌이 나는 고동색에 가깝습니다. 그러다가 10세기경 송나라에 이르러 본격적인 비색청자를 만들게 됩니다. 청자의 녹색이 훨씬 맑고 깨끗해집니다.

궁중에서만 쓰는 비밀스러운 색이라는 뜻의 비색秘色이라는 칭찬은 그때 붙었습니다. 그런데 중국에서는 왜 하필 붉은색도 아니고 노란색도 아닌 녹색의 청자를 그렇게 오랫동안 개발했던 것일

색깔이 불안정한 월주요 청자

송나라의 비색청자

옥으로 만들어졌던 왕족의 수의

까요? 그것은 바로 옥 때문이었습니다.

중국의 유물을 보면 아주 오랜 옛날부터 옥을 귀하게 여겼던 것을 알 수 있습니다. 은나라와 주나라에서는 옥의 재생력을 믿어 특히 왕이나 왕족들의 수의였던 '금루옥의'나 '은루옥의'를 만드는 데 옥이 많이 쓰였습니다.

그 외에도 수많은 장신구가 옥으로 만들어졌었습니다. 목소리가 옥구슬 같다던지, 옥을 깎아놓은 것 같다는 표현들이 우리에게도 있는 것을 보면 중국뿐 아니라 동아시아 전체가 예부터 옥을 매우 귀하게 여겼다는 것을 알 수 있습니다. 우리나라의 고대 유물에서도 옥으로 만들어진 것들이 적지 않습니다.

그런데 문제는 당시에 이 옥을 중국 내에서는 구할 수가 없었다는 것입니다. 옥은 주로 히말라야 북쪽의 타클라마칸 사막 남부의 호탄이라는 지역의 곤룬산에서 흘러 내려오는, 흑옥하黑玉河라고 불렸던 카라카슈다리아karakashudaria 강과 백옥하白玉河라고 불렸던 유룽카슈다리아yurungkashudaria 강에서 건기 때 채취됐습니다. 주로 흉노족이 살았던 지역에 많이 매장돼 있었는데, 은나라와 주나라 때 감숙성에 거주했던 페르시아계의 월지족이 채취해 흉노족을 피해 파미르 고원을 넘어 간다라 지역까지 이동해 가기 전까지 중국에 중계무역으로 공급했습니다. 이른바 우씨옥愚氏玉이라고 불렸던 옥이었습니다. 당연히 물량 공급이 많지 않아서 옥

옥으로 만들어진 유물

은 청나라 이전까지 왕실에서만 주로 사용됐던 보석 중의 보석이었습니다. 그러한 이유로 옥은 일찌감치 중국인들에게 아름다움을 대표하는 아이콘, 상징으로 자리 잡았습니다. 그만큼 많은 사람이 가지고 싶어 했지요.

아무나 가질 수 없는 희귀한 보석이다 보니 한나라 초기부터 이 귀한 옥을 어떻게 해서든 모방해서 만들려는 시도가 있었습니다. 옥의 단단하고 매끈한 표면 질감과 깊고 밝은 녹색을 재현할 수 있는 것은 당시로는 자기가 가장 적합했습니다. 자연스럽게 자기를 통해 옥을 재현하려는 시도가 적극적으로 일어나게 됩니다. 당나라 말기에 불교 선승을 중심으로 차 마시기 붐이 일어나면서 청자 찻잔 수요가 급증하자 월주요越州窯에서 청자가 만들어지기 시작합니다. 서유럽에서 금을 만들기 위해 연금술이 발전했던 것처럼, 옥을 만들기 위해 청자가 개발되기 시작했던 것입니다. 그런 점에서 청자 기술은 중국판 연금술이라고 할 수 있습니다.

옥의 단단하고 깨끗한 표면은 자기가 충분히 재현할 수 있었기 때문에 큰 문제는 없었습니다. 문제는 색이었습니다. 옥의 그 맑고 은은한 색을 자기에 표현하는 것은 쉬운 일이 아니었습니다. 청자를 평가하는 기준으로 색이 일 순위였던 것은 바로 그런 어려움 때문이었습니다. 그렇게 개발되기 시작했던 청자가 옥의 색과 질감을 어느 정도 유사하게 재현했던 것이 바로 송나라의 비색청자였습니다. 비밀스러운 색이라고 이름까지 붙여 이전의 청자와 차별화하며 기념했던 것을 보면 청자로 옥을 재현하는 게 상당히 어려웠음을 알 수 있습니다. 그런데 중국에 이어 후발주

옥의 색깔에 근접해 있는 고려의 청자. 청자 음각 연꽃 무늬 병

자로서 청자를 만든 고려가 그 색의 이름을 정확히 옥의 색, 비색翡色이라고 명시했습니다. 어찌 보면 이 이름은 허세일 수도 있었으며 종주국에 대한 도발일 수도 있었습니다.

중국의 비색秘色이라는 이름에는 그래도 옥에 대한 존중과 겸손이 깔려 있습니다. 비슷하기는 한데 완전히 똑같지는 않다는 그런 겸손함. 그런데 고려의 비색翡色이라는 이름에는 그런 비유와 겸손이 없습니다. 우리의 청자가 바로 옥의 색과 똑같다는 직선적 주장이 들어 있습니다. 문제는 종주국인 중국에서 아무런 비아냥이나 비판이 없고, 특히 중국의 지식인들이 그것을 인정했다는 것입니다. 그리고 태평노인의 견해처럼 중국에서도 고려청자를 수입해 애용한 흔적이 많습니다. 만일 이름만 옥색이고 실지로 옥색을 구현하지 못했다면 고려청자는 문화 허세로 중국으로부터 엄청나게 욕만 들었을 것입니다. 결국 옥을 모조하기 위한 중국 역사의 길고 긴 프로젝트는 고려에서 완성을 봤던 것입니다.

12세기 전성기 때의 고려청자를 보면 밝고 은은한 색깔이 옥의 이미지에 거의 근접해 있습니다. 옥이라는 목표를 생각하면서 보면 고려청자의 색이 얼마나 성공적인 결과였는지를 어렵지 않게 알 수 있습니다. 고려시대 선조들은 자신들이 만든 청자에 비취색이라는 뜻의 '비색'을 붙일 만했습니다. 이렇게 좋은 결과를 만들어놓고도 겸손을 떠는 것은, 그것이 오히려 위선일 수 있을 것 같습니다.

고려청자의 색에는 이런 길고 심오한 문화사의 흐름이 전제돼 있

었고, 그런 흐름 속에서 큰 성취를 했기 때문에 고려청자는 지금까지 칭송을 받는 것입니다. 이런 역사 업적은 백 번 칭송을 받아도 모자람이 없습니다. 참으로 대단한 성취였습니다.

그런데 문제는 옥이 침대의 재료로 쓰이고 있는 지금, 옥의 모조품이라는 것이 무슨 미학적 의미나 가치를 가지는가라는 것입니다. 말하자면 옥의 색을 재현한 고려청자의 색깔이 옥이 그다지 귀하지 않은 오늘날에서도 아름답고 귀할 수 있는가라는 것입니다.

04

Made in
Korea

색 뒤의 어두움, 형태 뒤의 밝음

청자 상감 물가풍경
매화 대나무 무늬 주전자

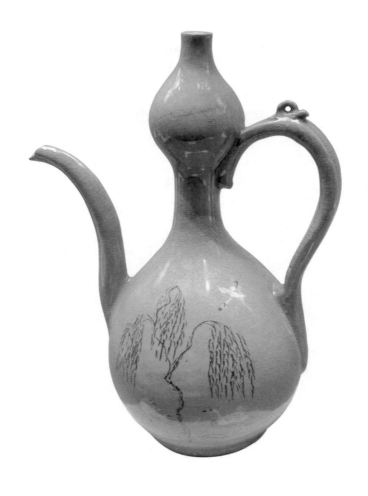

왜 고려청자는 조선시대에
잊혀갔을까

고려 후기에 접어들면 청자는 확연한 매너리즘 경향을 보입니다. 14세기에 접어들면 청자들은 대체로 색이 녹색 기운을 많이 잃어버리고, 갈색 기운이 많이 감돌게 됩니다. 채도가 많이 떨어져서 회색에 가까운 색도 나타납니다. 곡면의 형태의 우아하고 날씬한 느낌도 무뎌지게 됩니다. 그리고 그릇 표면에 들어가는 장식이 많이 복잡해집니다.

그렇게 해서 조선에 접어들면 청자는 찾아볼 수 없게 되고, 대신 백토로 분장을 한 분청사기가 주류를 형성합니다. 분청사기의 색은 푸르스름한 느낌의 녹색에서 흰색에 가까운 올리브그린 색 등

색과 무늬에 있어 매너리즘 경향을 보이는
14세기의 고려청자와 조선 초기 15세기의 분청자기

고려청자와 비교할 수 없을 정도로 형태가 찌그러지고 그림이
어설퍼 보이는 청자, 양온이 새겨진 연꽃 버드나무 무늬 편병, 14세기

보기에 따라 계보가 달라지는 조선의 분청사기

으로 다양하게 나타나서 일관성이 많이 깨집니다. 무엇보다 기형과 그 안에 그려진 그림이나 무늬 등이 찌그러지는 경향이 보입니다. 그래서 분청사기를 고려청자의 고전주의적인 흐름이 완전히 깨진 매너리즘 현상으로 보는 경우가 많습니다.

그 찌그러짐에 일관된 양식 흐름이 나타나기 때문에 조선 전기의 스타일로도 볼 수가 있습니다. 그러니까 분청사기는 청자의 마지막 스타일로도 볼 수 있지만, 조선식 도자기의 시작으로도 볼 수 있습니다. 이 부분에 대해서는 조선시대 편에서 좀 더 깊이 있게 살펴보도록 하겠습니다.

그런데 문제는 청자의 이런 흐름을 빌미로 조선시대 전체를 고려 문화의 해체 과정으로 해석할 때도 있습니다. 그러니까 청자를 만들 수 없었던 조선을 고려시대보다 문화가 낙후된 시기로 보고, 조선 500년 전체를 고려 문화의 퇴행기로 보는 것입니다. 얼마 전까지만 해도 고려 말에서부터 우리 문화가 망조가 들기 시작했고 조선에 들어와서부터는 볼품없이 완전히 붕괴됐다고 생각하는 지식인들을 많이 볼 수 있었습니다. 그런데 이런 생각 뒤에는 숨겨진 역사의 내막이 있었습니다.

일제 강점기 때에 총독부 소속으로 우리의 문화를 발굴하고 연구했던 대표 일본 관학자 세키노 다다시關野貞는 우리의 조형 문화에 대한 최초의 통사라고 할 수 있는 『조선미술사朝鮮美術史』를 씁니다. 이 책에서 그는 우리 문화가 삼국 시기로부터 통일신라 시기에까지 최고조로 발전했는데, 고려시대에서부터 조금 쇠퇴하는 조짐을 보이다가 조선에 들어서면서 완전히 몰락해갔다는 스

토리텔링으로 우리 문화를 심각하게 왜곡했습니다. 무지하고 의한 참으로 악의적인 역사 왜곡이었습니다. 그런데 이런 관점은 학술이라는 가면을 쓰고 일제강점기 때부터 조선 엘리트층을 중심으로 많이 전파됐습니다. 그리고 해방 이후에도 꾸준히 영향을 미쳤습니다. 그래서 많은 학자는 철학은 몰라도 조형 측면에서 조선은 이전 시대에 비해 매우 낙후됐다고 많이 생각해왔습니다. 가령 해방 직후 서울대학교 고고미술사학과를 만들었던 김원룡은 『한국미의 탐구』에서, 조선시대를 이끌었던 문신들이 삼강오륜만 앞세워 근엄한 도덕적인 생활만 했기 때문에 정서가 발달하지 못했고, 경제력도 보잘것없어서 미술이나 미적 감각 같은 것을 발전시킬 힘도 여유도 없었다고 했습니다. 그래서 그런 것들을 미술인이나 장인들이 마음대로 만들게 방임해버렸다고 주장했습니다.

일단 철학에 대한 조선 지식인들의 심도 깊은 관심을 허황된 도덕적 윤리에의 치중으로 보는 것은 악의적 편견이라고밖에는 볼 수 없습니다. 그런 식이면 종교적 이념에 충실했던 중세 서유럽의 신학자들이나 관념론에 치중했던 근대 계몽주의 철학자들도 무사할 수 없을 것입니다. 그리고 조선의 경제력이 낙후됐다는 것도 근거 없는 편견일 뿐입니다. 경제사적으로는 전혀 반대의 연구들이 지금 많이 나오고 있습니다. 그리고 삼강오륜은 주자학의 실천덕목 중 일부분에 불과합니다. 삼강오륜 뒤에는 광대한 주자학적 사유의 체계들이 있었습니다. 그런 것들을 말하지 않고 조선의 문신들이 삼강오륜에만 빠져 있었다고 보는 것은 오히

려 김원룡이 조선의 사상에 대해 얼마나 얕은 이해 수준을 가지고 있는지를 보여줄 뿐입니다. 그리고 지식인들이 철학에만 빠져 문화, 장인들 마음대로 했다는 것은 세계 어느 나라의 역사에서도 볼 수 없는 반역사적 시각입니다. 철학이 발전해서 예술이 퇴조했다는 사실이 세계 어느 나라의 역사에 있는지 모르겠습니다. 정도는 다르겠지만 지금도 우리 문화나 역사에 대해서 이런 부정적인 생각들을 하는 사람들이 적지 않습니다. 이 뒤에는 우리 역사의 모든 것들 특히, 지배 대상이었던 조선의 모든 것을 부정적으로 만들려고 했던 세키노 다다시와 같은 일본 제국주의자들의 그림자가 너무나 짙게 깔려 있습니다.

나중에 살펴보겠지만 조선 초기에서부터 나타나는 도자기의 경향을 솜씨의 부족이나 엘리트적 가치의 결여상태로 보는 것은, 조형예술 역사에 보편적으로 나타나는 '추상'이라는 지극히 이념적인 조형예술의 경향을 이해하지 못한 데에서 만들어졌던 편견입니다. 19세기 서양에서 추상미술이 나오기 전에는 결코 추상미술이 나타날 수 없다는 서양 중심주의 내지는 서양 우월주의로 우리 문화를 본 결과입니다.

조선 초기에 감히 어떻게 추상미술이 나타날 수 있는가, 그런 선입견이 무의식으로 작동하다 보니까 조선시대 전체에 일관되게 나타나는 추상성을 도리어 학자들이 소박하고 자연스럽다고밖에는 설명하지 못했던 것입니다. 조선 초기 분청사기에 그려진 그림과 클레의 추상화를 비교해보면 조선 초기의 분청사기가 추상적 표현의 결과라는 것을 의심하기가 오히려 어렵습니다. 어떻게

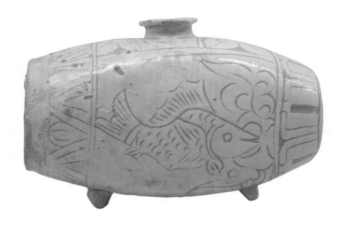

15세기 분청사기와 20세기 클레의 그림에서 공통으로 나타나는 추상성

이런 뛰어난 드로잉을 무지렁이 장인이 본능적으로 그린 소박한 어린아이 같은 그림이라고 할 수 있을까요? 이 문제에 관해서는 다음에 본격적으로 살펴보도록 하겠습니다.

아무튼 고려청자의 쇠퇴 과정은 바로 앞서 살펴본 여러 상황과 겹쳐지면서 조선 문화의 총체적인 퇴행 현상의 증거로 많이 이용됐습니다. 하지만 조선시대에 접어들어 청자가 안 만들어졌던 것은 기술이 낙후돼서가 아니라 문화적 비전이 달랐기 때문입니다. 중국도 송나라 이후로는 청자가 도태되고 백자가 융성하게 됩니다. 그런데 청자보다 백자가 기술적으로 결코 만들기가 쉽다고 할 수 없습니다. 그러니 조선시대에 청자가 만들어지지 않았던 것은 기술 부족 때문이 아니라 청자가 지향했던 미적 목표, 즉 옥 모조품이라는 목표가 더는 사회적으로 공유되지 않았기 때문이라고 보는 것이 타당합니다. 그래서 조선시대에는 백자 제작에 많은 관심과 노력을 기울였습니다. 그렇게 500여 년 가까이 흐르고 난 조선 말에 이르러서는 과거에 청자가 있었는지도 모를 정도가 됐던 것입니다.

그런데 여기서 의문이 하나 드는 것은 조선시대 내내 잊혔던 청자가 왜 갑자기 등장했던가 하는 것입니다.

19세기 말에야
재발견된 청자

한국전쟁 이후 우리나라에 고고학이

나 고미술과 같은 현대 학문이 발달하기 시작하면서부터 청자의 존재가 세상에 알려진 것으로 생각하기가 쉽습니다. 그러나 조선 문화와 대조되면서 청자가 등장했던 것은 19세기 말이었습니다. 왜 뜬금없이 조선 말에 고려청자에 관한 관심이 일어났던 것일까요?

그 배경에는 바로 일본이 있었습니다. 청자 붐은 조선에 들어와 있었던 일본인들에 의해 먼저 시작됐습니다. 식민지가 시작되기 전부터 일본은 조선을 경제적으로 수탈하기 시작했습니다. 그들의 첫 번째 타깃은 군산항과 목포항이었습니다. 쌀 때문이었습니다. 제국주의 국가가 식민지에서 산업자원이 아니라 식량을 수탈했다는 것은 두고두고 살펴봐야 할 문제인데, 군산항과 목포항의 배후에는 김제평야와 호남평야에서 수확되는 엄청난 양의 쌀이 있었습니다. 그것을 수탈해서 일본 국민에게 저렴하게 공급하면 공장 노동자들의 인건비를 더 많이 착취할 수 있었기 때문입니다. 그렇게 해서 착취된 자본은 다시 일본 산업발전에 재투입돼 일본을 이른 시간에 제국으로 성장시켰습니다.

그런데 당시 상업적으로 발전됐던 개성도 일본 제국주의자들에게는 매우 중요한 먹잇감이었습니다. 상업적 수탈을 위해 개성으로도 일본인들이 많이 몰려갔는데, 거기서 그들은 생각지도 못했던 것을 발견하게 됩니다. 그것은 바로 개성에 즐비했던 무덤으로부터 도굴된 청자였습니다. 특히 19세기 말에 시작된 신작로 공사와 20세기 초 경의선 철도 부설공사를 통해 고려 무덤이 대량 파괴되면서 그 안에 들어 있던 청자들이 무더기로 반출됐습

니다.

그렇게 조선에서 유출된 청자는 일본 내에서 큰 인기를 끕니다. 이를 계기로 우리는 고려 역사를 완전히 잃어버렸다고 해도 과언이 아닙니다. 일본인과 서구의 수집가들은 경쟁적으로 청자를 수집했고, 그로 인해 개성의 무덤들은 무참하게 뒤집혔기 때문입니다. 그게 지금 남아 있었다면 아마 고려의 역사나 문화는 완전히 다른 차원에서 이해되고 있었을 것입니다.

그런데 무덤에서 끄집어낼 수 있는 청자는 한계가 있었고, 청자에 관해 일본이나 세계의 관심과 수요는 그 수준을 넘어서게 됩니다. 그 때문에 일본인들 사이에서는 상업적인 목적으로 청자를 복원하려는 움직임이 시작됐습니다. 많은 복원 전문 회사들이 만들어집니다. 그렇게 청자 연구는 일본인들에 의해 시작됐고, 복원이라는 상업적 목표가 동력이 돼 활발하게 진행됐습니다. 복원의 핵심은 고려청자의 색이었으니 자연히 색을 재현하는 제작기술이 고려청자의 중심에 놓입니다. 그렇게 일본인들의 주도로 이루어졌던 청자 복원의 움직임은 해방 이후, 일본인들의 청자 복원 회사에 근무했던 사람들을 중심으로 지금까지 이어졌습니다.

그렇지만 아직도 고려청자를 완벽하게 복원한 사례는 없습니다. 고려청자를 어떻게 만들었다는 이론들은 즐비합니다. 만약 그런 이론이 맞았다면 지금쯤 우리 손에는 완벽히 복구된 청자가 있어야 합니다. 그러나 그 어떤 이론으로 만들어진 청자도 고려청자를 완전히 복원했다고 여겨지는 것은 없습니다. 그러니 지금까지 알려진 청자 제작에 관한 이론들은 하나의 추정에 불과할 뿐입니

다.

하지만 설사 그런 기술로 고려청자를 완벽하게 복원했다고 한들 오늘날 그것이 무슨 가치가 있을까요? 옥으로 커다란 침대를 만들 정도로 옥이 귀한 시대도 아니고, 청자 녹색이 지금 그 어떤 미학적 상징성도 가지고 있지 않으니까 말이지요.

이즈음에 의문이 하나 듭니다. 과연 고려청자에서는 색깔 하나밖에 뛰어난 게 없을까요? 고려시대 선조들은 색깔만 보고 청자를 만들었을까요?

색을 넘어서는
청자의 아름다움

남송의 고종 황제 황후 거처에서 고려청자가 많이 발견됐다고 합니다. 항저우에서도 많이 나왔고, 최근에는 대만의 란위에서도 고려청자의 파편이 출토됐습니다. 이것을 보면 고려청자가 청자의 본토인 중국에서도 많은 인정을 받았다는 사실을 확인할 수 있습니다. 그런데 중국에서는 단지 고려청자를 색 때문에 명품으로 대했던 것일까요?

사실 색으로만 보면 송나라의 청자나 고려의 전성기 청자가 그렇게 많이 다르지 않습니다. 게다가 어떤 청자의 색이 더 좋다고 하기도 어렵습니다. 물론 옥의 색깔을 기준으로 판단한다면 고려청자의 손을 들어줄 수는 있겠지만, 옥이 절대적인 미의 기준이 아닌 지금의 시각에서는 어느 쪽의 색이 좋다고 하기는 어렵습니다.

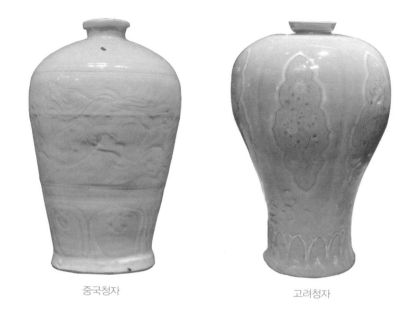

중국청자 고려청자

형태의 느낌이 다른 중국청자와 고려청자의 비교

그런데 고려청자와 중국의 청자를 비교하면 고려청자가 가지는
비교우위의 특징들은 색만이 아니라는 것을 알 수 있습니다. 일
단 형태가 다릅니다. 중국의 청자는 고려청자에 비해서 눈에 튀
는 요소들이 많습니다. 장식성이 강한 것이지요. 이런 부분들이
시선을 많이 쪼개버려서 전체 모양으로 가는 시선을 많이 분산시
킵니다. 반면 고려청자의 형태는 비교적 정리가 잘돼 있어서 전
체의 실루엣이 먼저 눈에 들어옵니다. 그다음에 시선이 청자에
새겨진 장식으로 옮겨가게 됩니다. 그냥 볼 때는 잘 느껴지지 않
지만 하나씩 따져보면 고려청자의 형태는 시선의 이동을 상당히

많이 고려하여 만들어진 듯합니다.

그리고 중국의 청자는 여러 가지 장식적 요소들 때문에 전체의 비례나 구조가 좀 허술해 보이는 경향이 있습니다. 조형적 완성도가 떨어지는 것입니다. 청자를 이루는 곡선의 흐름도 자연스럽지 못한 부분이 많습니다. 반면 고려청자는 전체 형태와 부분의 장식들이 탄탄하게 조화를 이루고 있어서 조형적으로 안정돼 보입니다. 전체적으로 비례와 구조가 아주 탄탄하고 날렵해 보이는데, 곡선의 흐름이 특히 일품입니다. 사람으로 치면 몸매가 아주 좋은 것이지요. 한두 점의 고려청자만 이런 게 아니라 대부분이 이렇습니다.

이 정도만 살펴봐도 고려청자의 뛰어난 점이 색에만 있는 게 아

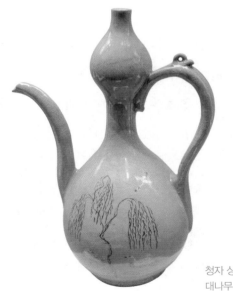

청자 상감 물가풍경 매화
대나무 무늬 주전자, 12–13세기

니라는 것을 어렵지 않게 알 수 있습니다. 사실 색만 뒤로하고 보면 고려청자에서 뛰어난 점을 수두룩하게 볼 수 있습니다. 그간 표면의 색이나 제작기술들이 앞을 가려버려서 청자의 다른 뛰어난 아름다움들이 빛을 받지 못했던 것입니다. 그런 점에서 고려청자의 색은 지금까지 고려청자의 아름다움을 가려버리는 장막으로 더 많이 작용했다는 것을 알 수 있습니다. 색의 장막을 걷고 명품으로 손꼽히는 상감 주전자를 살펴보면 고려청자에 담긴 뛰어난 미적 가치들이 제 모습을 드러내기 시작합니다.

먼저 이 주전자의 모양을 보면 표주박의 형태를 바탕으로 디자인 돼 있다는 것을 알 수 있습니다. 그냥 표주박의 형태를 도입해서 주전자를 만든 아이디어 제품 정도로 생각하기 쉽지만, 이것은

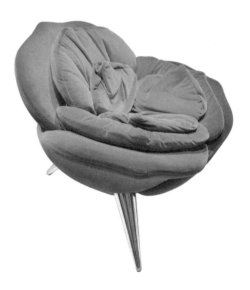

장미꽃을 응용한 우메다 마사노리의 장미의자, 1990

자연물을 도입하여 인공물을 자연화하려는 보다 심층적인 미학적 의도에 따른 결과라 할 수 있습니다. 표주박 모양이 전혀 장식적이지 않고 미니멀한 것을 보면 알 수 있습니다. 요즘 식으로 말하자면 기호학적 디자인입니다.

이런 경향은 최근의 세계 디자인에서 나타나는 추세와도 일치합니다. 일본의 산업 디자이너 우메다 마사노리가 디자인한 장미의 자를 보면, 의자의 모양에 장미의 형태가 인용돼 있습니다. 예뻐 보이게 하기 위해서만이 아니라 환경이나 자연에 관한 세계의 관심이 높아지면서 많은 디자이너들은 이런 시도들을 많이 하고 있습니다. 자연물을 모티브로 도입하여 자신의 디자인을 자연화하려는 시도들을 많이 하고 있는 것입니다. 거의 900년의 격차가 있지만, 표주박의 모양을 인용한 고려의 청자 주전자는 요즘 세계 디자인의 추세와 일치하고 있는 것입니다. 옥색을 닮은 것보다 훨씬 더 의미 있는 미적 가치라 할 수 있습니다.

그런데 이 청자에서 또한 주목해봐야 할 부분은, 자연물을 도입하는 첨단의 디자인 개념을 시도하면서도 전체적으로 매우 아름다운 형태로 마무리됐다는 것입니다.

마리나 프라도Marina Prado의 조각이나 마크 뉴슨Marc Newson의 의자들은 모두 자연의 형태를 모티브로 하고 있으며, 그렇게 만들어진 형태들이 유기적으로 매우 아름답습니다. 자연물을 모티브로 했다는 사실을 빼고 봐도 아름다운 형태가 두드러집니다. 형태에 담긴 개념성이나 형태의 조형적 아름다움이 모두 잘 만들어져 있는 것을 알 수 있습니다. 내용과 형식에 있어서 완성도가 아주 높

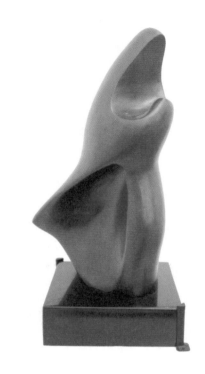

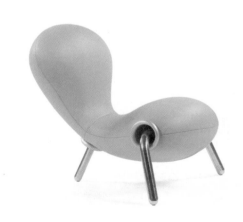

마리나 프라도 의 유기적 형태 조각과
마크 뉴슨의 씨앗의자 디자인

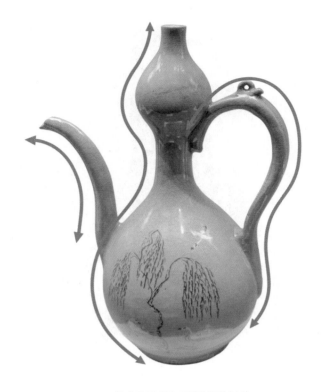

청자 주전자의 조형적 특징 분석

은 조형성을 보여주고 있습니다.

고려청자 주전자도 마찬가지입니다. 실용품에 자연물을 도입한 현대적 디자인 콘셉트도 뛰어나지만, 결과적으로 주전자의 유기적인 형태가 너무나 아름답습니다. 그런데 우리 고려청자 주전자는 이런 현대적 조형이 나타나기 훨씬 오래전부터 이런 수준의 조형성을 갖추고 있었기 때문에 더 놀랍고, 더 뛰어나 보입니다.

형태를 살펴보면 몸통의 표주박 모양도 단지 표주박을 닮은 모양

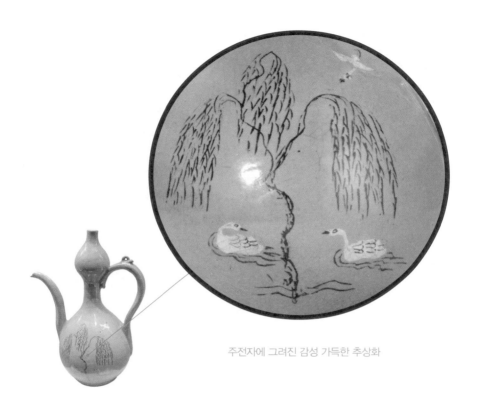

주전자에 그려진 감성 가득한 추상화

이 아니라 매우 아름다운 곡면으로 만들어져 있습니다. 그런데 거기에 덧붙여진 주둥이와 손잡이도 몸통의 곡면에 맞춰서 매우 날렵하면서도 우아한 곡선미를 이루고 있습니다. 이렇게 단순한 곡면과 우아한 곡선으로 마무리돼 있는 형태는 현대 조각에서나, 현대 디자인에서나 볼 수 있는 스타일입니다.

이 표주박형 주전자의 몸통에 그려진 그림도 주목할 만합니다. 상감기법으로 그려졌는데, 이런 그림들을 대하면 보통은 그림에 투여된 기법만 설명하고 맙니다. 그림이 그다지 뛰어난 솜씨로

그려진 것 같지 않은 탓도 있을 것입니다. 중국이나 일본의 도자기들을 살펴보면 주전자에 그려진 그림들은 대체로 기교적이고 사실적으로 그려집니다. 그것에 비해 이 주전자에 그려진 그림은 기교나 사실성과는 한참이나 떨어져 있습니다. 전문성이 전혀 느껴지지 않고 매우 소박한 이미지로 그려져 있습니다. 버드나무가 있는 물가의 풍경이 평화로운 새들과 함께 매우 단순하게 그려져 있는데, 그렇게 정성을 들인 것 같지 않은 선들로 그저 슥슥 그려져 있습니다. 어떻게 보면 솜씨가 없어 보이기도 하고, 어떻게 보면 성의가 없어 보이기도 합니다. 그렇지만 버드나무나 새들의 모습이 너무 평화롭고 편안하게 보여서 이 그림을 야박하게 못 그렸다고 하기는 어렵고 에둘러서 소박하고 자연스럽다고 표현하게 됩니다.

그런데 이 그림이 도자기 표면에 유약으로 그려진 게 아니라 상감기법으로 만들어졌다는 사실을 생각하면 그렇게 말하기도 좀 시원치 않습니다. 상감기법은 도자기를 굽기 전에 표면을 그림 모양으로 파내서 색이 다른 흙을 채워 만드는 것입니다. 그러니까 이 그림의 마치 붓으로 막 그려놓은 것 같은 터치들은 조각도로 하나하나 파내어서 만들어진 것입니다. 그것을 알고 보면 소박해 보이는 이 상감 그림이 보이는 것과는 반대로 대단히 뛰어난 솜씨로 만들어졌다는 것을 알 수 있습니다. 이 그림의 소박함은 사실 대단한 기교의 소산인 것입니다.

그런데 고려시대의 장인은 왜 이 훌륭한 청자를 기교를 숨기면서까지 소박한 느낌으로 만들었던 것일까요? 그것을 이해하기 위

Water

Sake is comprised of 80% water. The taste of the Sake changes by the water that is used, even with the same brewing methods the palate will change from region to region.

Normally consumed rice is brown rice polished 10% (the outer husk removed), however rice used in sake is 30-50% polished. The quality of the Sake changes depending on the level of polishing.

Rice

Ingredients

What is Sake made from?

Distilled alcohol

Depending on the Sake made, distilled alcohol is added in the production process. From this, the aroma of the Sake is enhanced and the palate is made clearer.

Sake is brewed from Koji mold which has been saccharified from rice starch and yeast which changes sugar to alcohol and carbonic acid. These two elements which influence the flavor and taste are essential to Sake.

Koji mold, yeast

소박한 느낌으로 그려진 요즘의 일러스트레이션

해서는 이 청자의 그림을 있는 그대로 좀 볼 필요가 있습니다. 아무런 선입견을 품지 않고 이 그림을 보면 일단 700여 년 전의 것이라는 생각이 전혀 들지 않습니다. 그러기는커녕 요즘 동화책의 일러스트레이션과 아주 유사합니다. 꼭 동화책이 아니더라도, 일반 서적이나 잡지들에 들어가는 일러스트레이션을 봐도, 내용에 따라 이 그림처럼 단순하고 정감이 넘치는 스타일로 그려지는 경우가 많습니다. 우연의 일치인지는 모르겠지만 이 고려청자의 상감 그림은 그런 현대 일러스트레이션과 유사합니다. 이 상감 그림을 하나의 일러스트레이션으로 보면, 자연스럽고 소박하기는커녕 요즘의 눈에도 전혀 손색이 없을 정도로 세련된 그림으로 다가옵니다.

우선 이 그림의 인상은 소박하고 정감이 넘치지만, 구도는 전혀 허술하지 않습니다. 버드나무나 새들이 자유롭게만 그려진 것 같지만 잘 살펴보면 구조적으로 매우 잘 짜여 있습니다. 그리고 단순한 선이나 터치로 버드나무나 새의 이미지를 정확하게 표현하고 있는 추상적 감각도 완전히 현대적입니다. 그리고 물 위를 헤엄치고 있는 새들을 단순한 형태로 생동감 있게 표현한 점도 뛰어납니다. 요즘의 캐릭터 디자인과 비교해봐도 뒤떨어져 보이지 않습니다.

이처럼 청자 주전자 하나만 살짝 살펴봐도 이야기할 수 있는 미적 가치들이 수없이 많이 나타납니다. 그런데 거의 모두가 현대적 시각으로 봤을 때 그 참모습이 빛을 발하는 것들입니다. 그동안 색에만 모든 관심이 편향돼 있었고, 고답적인 인식과 논리로

만 고려청자를 바라보다 보니 그런 특징들이 제대로 드러나지도 않았고, 그만큼 평가되지도 않고 있었던 것입니다.

그래서 이제부터는 청자뿐 아니라 고려의 많은 유물을 현재의 시각에서 살펴보면서 안에 담긴 가치를 전면 재해석해낼 필요가 있습니다. 아마도 파고들면 들수록 바다같이 넓고 깊은 고려 문화의 세계를 만나게 될 것입니다. 그리고 우리는 그 안에서 지금까지 보지 못했던 우리 문화의 새로운 모습들을 발견하게 될 것입니다. 흥미진진한 일이 아닐 수 없겠지요.

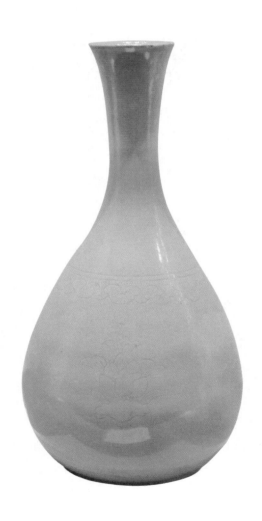

청자는 색만
아름다운 게 아니다

　　　　　　　살펴려는 마음보다 아끼려는 마음이 너무 앞서다 보면 시야가 좁아지고, 그것만을 절대화하기가 쉽습니다. 청자를 아끼는 마음이 가득해서 색만 칭송하다 보면 청자의 다른 아름다움을 보는 눈이 좁아집니다. 과연 고려청자가 색만 아름답겠습니까?

처음 이런 청자 병을 봤을 때는 익숙한 모양이라서 그다지 큰 감흥이 없었습니다. 색에 대해서는 진즉에 실망감이 컸기 때문에 기대를 접었으니 그저 시큰둥하게만 보였습니다. 온갖 새롭고 화려한 디자인을 많이 봤기 때문에도 더 그랬던 것 같습니다. 그래서 '그저 옛날 것이니까 박물관에 전시된 것이겠지.'라는 생각밖에는 없었습니다. 그런데 이런 병에서 빛이 나는 것 같은 느낌이 들기 시작했던 것은 대학교 4학년 때 자동차 디자인 수업을 하면서부터였습니다.

자동차 디자인하는 사람들은 자신이 디자이너라기보다는 조각가, 조형예술가라는 프라이드가 강합니다. 그래서 자동차는 디자인하는 학생들에게는 로망에 가까운 분야입니다. 저 또한 기대를 잔뜩 하고는 그간 배운 기량을 모두 자동차에 투여하고 대학 시절의 마지막을 장식하고자 했습니다. 그런데 멋진 자동차를 보는 것과 멋진 디자인을 하는 것은 완전히 다른 일이었습니다. 처음에 하는 일은 큰 벽에 선을 그어놓고 자동차의 옆면의 형태 라인을 크게 잡는 것인데, 만만해 보였던 작업이 거의 두 달 이상 지

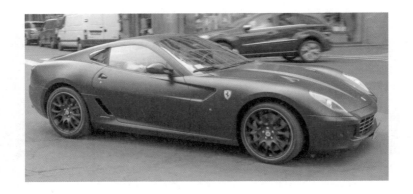

밀라노에서 만났던 뛰어난 곡선의 페라리 자동차

속되었습니다. 라인 테이프를 수백 번 붙였다가 떼었다가 하면서 마음에 드는 선을 잡는데, 아무리 해도 흡족한 선이 잡히지 않았습니다. 가끔 아무리 달려도 달려지지 않는 꿈을 꿀 때가 있는데 바로 그런 느낌에 휩싸여 꽤 오랜 시간을 라인 테이프와 씨름을 했었습니다. 그때 곡선이 얼마나 어려운 조형인지를 절감하게 되었습니다. 이럴 때 느끼게 되는 절망감이나 초라해짐은 정말 말로 다 할 수가 없습니다.

그런 혼쭐나는 작업을 하면서부터는 곡선의 아름다움이라는 말을 어디 가서 함부로 하지 못하게 됐습니다. 대신 겸손하게 하나하나 따지면서 그 안에 담긴 아름다움의 비밀을 찾아내려는 태도가 몸에 배었습니다.

그런 눈으로 우리나라의 도자기들을 보니 완전히 새로운 세상이었습니다. 그냥 보아왔던 형태 안에 얼마나 뛰어난 수준의 아름

다움이 새겨져 있는지를 완전히 다시 봤습니다. 그 뒤로 경험이 더해지면서 디자인을 보는 눈이 더욱 갈고 다듬어져갔는데, 그만큼 유물들은 새로운 아름다운 세계를 열어 보여주었습니다. 그렇게 보니 유물은 유물이 아니라 그냥 뛰어난 예술품, 현대 디자인으로 다가왔습니다.

이 청자 음각 연화 무늬 병에서도 개인적으로 자하 하디드나 프랭크 게리의 건물에서 느낄 수 있는 그런 숨이 멈춰질 정도로 뛰어난 곡선이 느껴집니다. 브랑쿠시나 로댕이 고민했던 본질적인 조형 세계도 보이고요. 모두가 눈물겹게 아름답고 완벽합니다.

청자는 색 말고도 뛰어난 미적 가치가 수없이 많이 담겨 있습니다. 그러나 색이 아닌 고려청자가 가진 다른 아름다움을 찾으려고 하면 생각보다 잘 보이지 않습니다. 시야가 좁아진 까닭입니다. 고려청자의 아름다움을 더욱 폭넓게 보기 위해서는 눈을 먼저 새롭게 할 필요가 있습니다. 그러기 위해서는 눈으로 본다는 작용에 대해 근본적으로 생각해볼 필요가 있을 것 같습니다.

우리가 눈으로 무엇을 본다는 것을 아주 건조하게 말하면, 눈으로 들어온 빛을 시세포가 감지하는 일입니다. 시세포는 크게 간상세포와 추상세포가 있는데, 각각 느끼는 빛의 주파수 범위가 다릅니다. 우리가 무엇을 본다는 것은 이런 각각의 시세포가 감지한 빛을 종합하는 것입니다. 그렇게 종합한 결과로 인지하게 되는 것은 바로 '색'과 '형태'입니다. 음악을 들으며 우리가 감지하는 것이 음정, 박자, 멜로디인 것처럼, 우리가 눈을 통해 감지하

는 것은 색과 형태입니다. 그 색과 형태를 통해 우리는 사물을 이해하고 판단합니다.

그렇다면 고려청자를 볼 때 우리의 눈은 실제로 청자의 색과 형태를 봅니다. 그런데 청자에서 색만 보게 되는 것은, 청자의 색이 뛰어나다는 선입견이 우리의 순수한 시각작용에 개입하여 색에 대한 감각 데이터에만 집중하게 만들기 때문입니다. 그러니 고려청자가 아름답다고 느껴진다면 색만 볼 게 아니라 형태도 똑같이 살펴보는 것이 순서라 할 수 있습니다.

물론 고려청자의 형태가 뛰어나다는 말이 전혀 없었던 것은 아닙니다. 그렇지만 그런 논의는 대체로 눈이 느낀 인상의 기술에만 그쳤고, 형태의 구조적이거나 원리적인 이해의 단계까지는 나아가지 못하고 메아리로 사라지기 일쑤였습니다. 고려청자 형태는 청자의 아름다움을 구성하는 중요한 가치라는 긴장된 인식을 하고 좀 더 체계적이고 분석적으로 살펴보면서 그 미적 가치를 객관적으로 끌어내야 합니다.

그런데 청자의 형태는 우리에게 매우 익숙하므로 객관적으로 살펴보는 데에 어려움이 좀 있기는 합니다. 처음 본 것에 대해서는 감각이 객관적이기 쉽지만, 이미 보고 알고 있는 것에 대해서는 주관적으로 확립된 상이 있어서 객관적인 분석을 상당히 방해합니다. 이럴 때는 눈에 보이는 것을 하나하나 따져가면서 읽어가야 합니다.

곡선 혹은
곡면의 뛰어남

　　　　　　연꽃 무늬가 들어 있는 이 청자 병은
매우 낯익은 형태입니다. 매병과 더불어 고려시대에 가장 전형적
으로 만들어졌던 기형입니다. 그래서 오히려 무난하고 덤덤하게
보이는데, 이 병의 형태를 찬찬히 읽듯이 살펴보면 그게 그렇지
않다는 것을 알게 됩니다.

이 청자 병 형태는 직선적인 부분은 하나도 없고 전부 곡면으로
만 이루어져 있습니다. 이 병의 실루엣에서는 부드럽게 흐르는

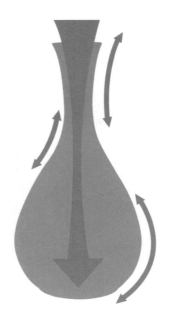

다양한 곡률의 선으로 곡선의 아름다움을 보여주는
청자 음각 연화문 병의 실루엣

하나의 곡선밖에는 안 보입니다. 그래서 많은 사람은 이런 형태를 미니멀하거나 심플하다고 보기가 쉽습니다. 그런데 이 평범해 보이는 청자 병의 곡선이 어떻게 흐르는지를 살펴보면 결코 심플하다고 할 수 없게 됩니다. 병을 이루는 곡선은 하나이지만 그 선이 병의 위치마다 다양한 곡률로 휘어지면서 흐르기 때문에, 선 하나에 수많은 인상이 녹아들어 있습니다.

이것은 단조로운 윤곽의 기하학적 형태에 표현되는 것과는 완전히 다른 조형적 성질입니다. 고려청자와 같은 유려한 곡면으로 이루어진 형태는 보는 눈의 방향을 좀 달리해야만 그 안에 담긴 가치를 제대로 감지하고 이해할 수 있습니다.

그렇다고 이런 형태가 조형 전문가만이 알아볼 수 있을 정도로

상대적으로 변화 없이 단조로운 기하학 형태의 브라운사의 스피커

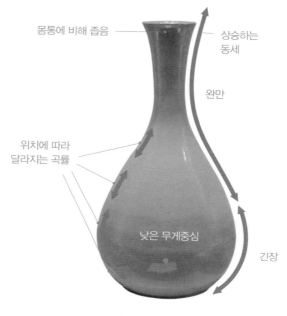

몸통에 비해 좁음

상승하는
동세

완만

위치에 따라
달라지는 곡률

낮은 무게중심

긴장

청자 병의 곡선 흐름 분석

난해한 것은 아닙니다. 사람의 몸매나 각선미를 보는 그런 눈으
로 대하면 청자의 곡선미를 어렵지 않게 이해할 수 있습니다. 일
단, 이 청자 병의 곡선 흐름을 세밀하게 살펴봅시다.

병을 타고 흐르는 곡면의 흐름을 잘 보면 윗부분은 완만하고 아
랫부분은 팽팽하게 부풀어 오르는 병의 덩어리감과 함께 급격히
휘어집니다. 병의 목 윗부분으로 상승하는 곡선을 보면 완만하
면서도 이완된 느낌으로 매우 우아해 보이고, 병의 아랫부분으
로 하향하는 곡선을 보면 응축되고 긴장된 느낌으로 역동적으로
보입니다. 하나의 선이지만 이렇게 위와 아래가 완전히 다른 인

상을 받고 흐르기 때문에, 단순하지만 대비감이 매우 강한 인상을 자아내고 있습니다. 대단히 모순적이고 중층적인 조형성입니다.

이처럼 유기적인 곡선이나 곡면에는 기하학적인 형태나 장식적인 형태와는 완전히 차원이 다른 표현이 가능합니다. 디자인을 하는 처지에서는 훨씬 난해한 조형이기도 합니다. 이 청자 병의 곡선 형태가 가진 비밀은 이게 전부가 아닙니다.

병의 곡선 흐름을 잘 살펴보면 윗부분에서부터는 네거티브한 곡률로 병을 타고 흐르다가 병의 긴 목 아랫부분에서부터는 포지티브한 곡률로 바뀝니다. 바로 이 지점을 기준으로 해서 병의 길이를 위아래로 나누어 보면 전체 병의 길이가 약 2:3, 내지는 3:4로 나뉘는 것을 알 수 있습니다. 그리스 시대에 황금비례Golden ratio로 여겨졌던 비례 값입니다. 그러니까 병의 곡선 흐름이 황금비례

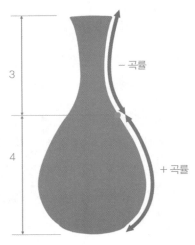

곡선의 흐름과 병의 비례관계

지점에서 곡률을 바꾸도록 디자인돼 있는 것입니다.

이 청자 병이 그저 부드럽고 우아하기만 한 게 아니라 조형적으로 탄탄해 보이는 것은 이렇게 조형적 짜임새들이 촘촘하기 때문입니다. 그저 단순한 것처럼 보이지만 이 청자 병의 형태가 상당히 심상치 않은 수준으로 만들어졌다는 것을 느낄 수 있습니다.

그런데 어떻게 고려청자에 그리스의 황금비례가 적용될 수 있었을까요? 이즈음에서 황금비례에 대해 잠시 알아볼 필요가 있을 것 같습니다.

조형예술이나 미학계에서는 황금비례를 너무 절대화, 신비화시키는 경향이 있는 것 같습니다. 마치 천국에 봉인돼 있던 미의 열쇠인 것처럼 생각한다고 할까요. 미학 이론들을 접해보면 황금비례를 무슨 범접하지 못할 미의 절대적 가치인 것처럼 전제하는 경우가 많아서 당혹할 때가 있습니다. 가끔 황금비례를 적용하여 가장 아름다운 디자인을 하겠다는 사람도 볼 수 있습니다.

그런데 조형 작업을 하는 측면에서 보면 황금비례의 황금빛이 그리 눈부시지는 않습니다. 실제로는 황금비례를 적용한다고 해서 사람들이 아름답다고 열광하지 않기 때문입니다. 인문학이나 철학 같은 학문이 입구를 장식하고 있어서 그렇지 아름다움을 단일한 수학적 값에 봉인할 수 있다는 생각 자체가 사실 SF 영화보다도 더 황당합니다. 아름다움은 다양합니다. 지적 아름다움을 빼고, 순전히 시각적 아름다움만 놓고 보더라도 그렇습니다. 그것을 어떻게 몇 개의 수학적 비례 값으로 정리할 수가 있을까요? 그래서 황금비례를 둘러싼 번지르르한 인문학적 이론이 정작 아

름다움을 바라보는 인간의 정서를 너무 챙기지 않는 것 같아 불쾌할 때가 많습니다.

황금비례는 간단히 말해서 진리가 수학이라고 생각했던 그리스 시대의 특정한 정신적 습관이, 아름다움도 수학적으로 정리될 수 있다고 착각한 데에서 만들어진 결과였습니다. 황금비례를 정의하고, 그것을 찾고 입증하는 방법이 정교하고 논리적이기 때문에 그럴듯해 보이지만, 수학이 우주의 보편적 진리가 아닌 이상 수학적으로 추출된 미라는 것은 루돌프 아른하임이 『예술심리학』에서 말한 것처럼 특정한 하나의 양식, 독특한 미적 가설에 불과합니다. 시지각적 질서를 명료하게는 하지만 표현을 질식시키게 됩니다. 그러니까 황금비례가 아름답지 않다는 게 아니라 아름다움

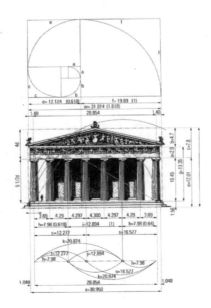

파르테논 신전의 복잡한 황금비의 체계

을 대표하거나 독점할 수는 없습니다. 그렇다면 앞의 청자 병에 들어 있는 황금비례 값은 어떻게 된 것일까요?

사람의 눈 구조가 똑같으므로 보편적으로 좋아 보이는 비례가 없지는 않습니다. 동서고금을 막론하고 미남, 미녀에 대한 기준이 크게 다르지 않은 것도 눈의 구조가 누구나 똑같기 때문입니다. 그리스의 황금비례도 사실은 여기서부터 시작됐습니다. 사람들이 정서적으로 좋다고 느끼는 것들에는 일정한 공통점이 있는 것 같은데, 그리스인들은 그것을 한 치의 빈틈도 없는 정확한 수학적 값으로 확정할 수 있다고 생각했습니다. 흐릿한 공통점을 분명히 하는 게 학문의 의무이고, 진리라면 반드시 정확히 판명되리라 생각한 것이지요. 그렇게 그리스 사람들이 아름다움의 진리를 분명히 해놓은 것이 황금비례였습니다. 아마도 피타고라스가 현악기의 소리가 현의 길이에 상관없이 현의 정확한 비례 값에 따라 규칙적으로 난다는 것을 입증했던 것에 크게 영향을 받았던 것 같습니다. 음악이 그렇게 엄격한 수학적 법칙에 따라 작동되는 것이라면 형태의 아름다움도 그러리라 생각했던 것이지요.

하지만 고려청자 병에서 황금비례의 흔적이 보이는 것은 그리스 식의 황금비례가 고려에 전파돼서가 아니라 인간의 눈이 가지는 보편적인 생리 작용 때문이라고 할 수 있습니다. 문화적 차이와 관계없이 사람의 눈은 대략 2:3이나 3:4 정도의 비례를 좋다고 느낍니다. 그리스인들은 그런 느낌을 수학적으로 구현하려 했고, 고려시대의 선조들은 그것을 경험적이고 감각적인 차원에서 표현했던 것입니다. 그러니까 청자 병의 황금비례 구조는 수학적

이론의 결과가 아니라 경험에서 터득된 정교한 조형 감각의 소산이라고 보는 게 정확합니다. 그리스인들처럼 호들갑스러운 이론을 들먹이지는 않았지만, 고려시대 선조들은 쾌적한 비례를 찾아내는 뛰어난 능력이 있었다는 것을 알 수 있습니다.

이 정도만 살펴봐도 청자의 곡선이 단지 아름다울 뿐 아니라 매우 깊이 있는 조형성을 간직하고 있다는 것을 짐작할 수 있습니다. 결과적으로 고려청자는 그 색깔 못지않게 체계적인 아름다움을 구축하고 있었던 것입니다. 고려청자의 그런 형태적 아름다움은 다른 문화권의 유사한 모양의 도자기와 비교해보면 더욱 확실하게 이해할 수 있습니다.

중국의 도자기 병을 보면 뭔가 고려청자 병과는 느낌이 다릅니다. 느낌은 그렇지만 워낙 차이가 미세하므로 이유를 바로 말하기는 어렵습니다. 이럴 때 느낌만 챙기고 그 이유를 챙기지 않으면 청자의 가치를 제대로 이해하지 못하게 됩니다. 이런 기회를 통해 조형적 안목을 높일 수도 있으니 주의를 집중해서 차이를 분명히 이해하고 넘어가는 것이 좋습니다.

눈을 크게 뜨고 이 도자기 병의 전체 모양을 살펴보면, 미세하지만 그 차이가 보입니다. 우선 병의 입구 부분과 목 윗부분이 고려청자 병보다 좀 넓습니다. 덕분에 입구 부분으로 완만하게 올라가던 선의 곡률이 너무 급해져서 아래쪽의 급한 곡률과 유사해졌습니다. 그러므로 위, 아래의 대비감이 약화해 전체적인 조형적 균형이 좀 맞지 않습니다. 그리고 입구 부분이 넓어지다 보니 병의 윗부분이 뒤집힌 것 같아져서 위쪽으로 시원하게 솟아오르던

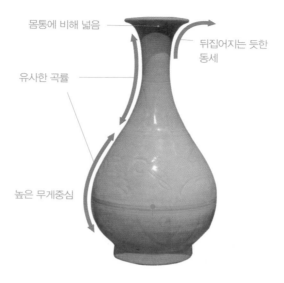

몸통에 비해 넓음

뒤집어지는 듯한
동세

유사한 곡률

높은 무게중심

중국 도자기 병의 조형적 특징 분석

동세가 흐트러져버립니다. 이것을 보면 고려청자 병 윗부분이 얼마나 위로 상승하는 동세를 성공적으로 구현하고 있는지 알 수 있습니다.

그리고 중국 도자기 병의 아래쪽 몸통 부분은 축구공처럼 구형에 가깝습니다. 그래서 통통한 느낌은 좋은데, 곡률의 변화가 없어져버려 둔해 보이고, 시각적 무게중심이 약간 높아서 안정감도 좀 떨어져 보입니다. 반면에 고려청자 병의 아랫부분은 아래쪽으로 가면서도 곡률이 계속 바뀌기 때문에 매우 역동적인 느낌을 줍니다. 그리고 시각적 무게중심도 아래쪽으로 내려져 있으므로 조형적 안정감도 뛰어납니다.

이렇게 병의 아래쪽이 중력을 향해 단단한 안정감을 구축하고 있고 위쪽으로는 부드럽고 날렵하게 상승하는 동세를 구현하고 있으니 고려청자 병은 크기가 작아도 인상이 강하며, 조형적 완성도가 높아서 매우 밀도 있게 보입니다. 이것 외에도 고려청자 병에 담겨 있는 조형적 뛰어남은 수없이 많이 찾을 수 있습니다.

작은 병을 넘어서는 고려청자의 유기적 아름다움

이처럼 고려청자는 색깔을 빼놓고 형태만 봐도 세계 최고 수준의 조형미를 보여줍니다. 그런데 고려청자의 형태는 색깔과 마찬가지로 외적으로 발산하는 성질보다는 내적으로 수렴하는 특징이 있습니다. 그래서 형태들이 대부분 군더더기 없이 미니멀하지만 결코 단조로워 보이지 않고, 심오한 아름다움을 발합니다.

거기에는 우아하고 아름다운 곡률로 만들어진 곡면 형태가 결정적인 역할을 하고 있습니다. 물레를 돌려서 만들어지는 도자기이기 때문에 그럴 수밖에 없는 것도 있지만, 고려청자는 대부분 우아하게 흐르는 유기적인 곡면으로 디자인돼 있습니다. 유기적인 곡면 자체가 흐르는 듯한 동세를 머금고 있으므로 형태의 단순함을 유지하면서도, 그 어떤 복잡한 형태보다도 변화무쌍한 표현이 가능합니다. 이 청자 병에서는 그런 특징들이 200퍼센트 이상 표현되고 있습니다.

유기적인 곡면을 통해 절제와 변화, 복잡함과 심플함이라는 모순적인 조형성을 아무렇지도 않게 표현하고 있는 것을 보면, 청자가 고려시대의 것이란 사실이 믿어지지 않을 정도입니다. 유기적인 곡면의 디자인은 21세기에 접어들면서부터 국제적인 디자인 추세로 자리 잡고 있으므로 더 그런 생각을 하게 됩니다. 아무튼, 유기적으로 흐르는 곡면 구조는 고려청자가 가진 매우 중요하고도 뛰어난 미적 가치라 할 수 있으며, 고려청자의 아름다움을 감상하는 중요한 사항이라 할 수 있습니다.

고려청자의 이런 곡면, 곡선의 아름다움은 작은 병뿐 아니라 거의 모든 기형에 표현됐습니다. 다양한 기형들 속에 고려청자의 유기적 곡면의 아름다움이 어떻게 실현됐는지를 살펴보면, 고려청자뿐 아니라 고려시대 조형 문화 전부가 얼마나 수준이 높았는지를 알 수 있습니다.

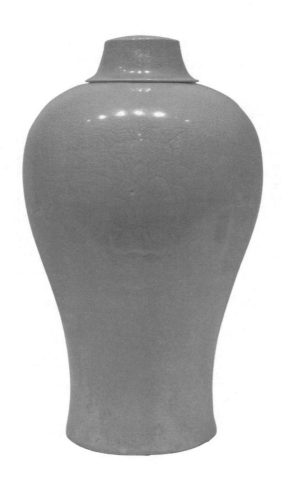

단순한 곡선에 담긴
다양한 변화

청자 병과 더불어서 고려시대에 가장 대표적으로 만들어졌던 도자기가 '매병'이었습니다. 매병은 매화꽃을 담는 화병이라는 뜻인데, 실지로 매화를 꽂는 화병으로도 썼던 것 같습니다. 그렇지만 주로 술병으로 많이 사용하거나 꿀이나 기타 음료를 담았던 것으로 추정됩니다. 가장 많이 알려진 기형이라서 한국 사람들에게는 낯설지 않고 익숙합니다. 그러므로 정작 이 매병이 조형적으로 얼마나 뛰어난지는 잘 알아보지 못하는 것 같습니다.

고려청자 매병을 순전히 조형적 관점에서 살펴보면 청자 병과는 완전히 반대의 성격입니다. 청자 병이 아래에서 위로 상승하는 구조라고 하면 매병은 위에서 아래로 흐르는 구조로 돼 있습니다. 좀 더 구체적으로 살펴보면 매병의 입구와 어깨 부분에서 곡면이 응축했다가 아래쪽으로 슬그머니 풀어지면서 우아하게 S라인을 이룹니다. 매우 단순한 흐름이지만 곡면의 단순한 흐름에 힘의 세기 변화가 동반되면서 강한 이미지를 자아내고 있습니다. 그래서 매병의 윗부분에서부터 긴장했다가 이완되면서 아래로 쏟아지는 곡면의 흐름은 마치 아름다운 선율을 가진 음악처럼 느껴집니다. 자세히 보면 곡률의 변화가 미세하게 복잡해서, 그저 단순하지만은 않습니다. 한 흐름 안에 역동적인 변화가 매우 압축적으로 표현돼 있습니다. 그런 점에서 청자의 조형적 아름다움은 매병에서 가장 잘 표현되고 있다고 할 수 있을 것 같습니다.

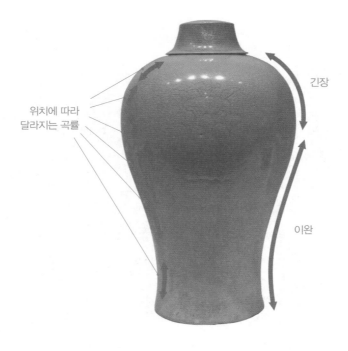

위치에 따라
달라지는 곡률

긴장

이완

청자 매병의 조형적 구조

그런데 이렇게 유기적인 곡면의 흐름을 통해, 심플함 속에 다양한 변화를 표현하는 것은 최근에 나타나는 세계 디자인의 경향이기도 합니다.

오르가닉한 곡면의 등장

　　　　　　　세계적인 디자이너 카림 라시드가 디자인한 향수병을 보면 일체의 장식 없이 우아하게 흐르는 곡면으로만 디자인돼 있습니다. 시대나 이미지는 다르지만 심플한 곡면

3차원 곡면의 흐름으로
이루어진 카림 라시드의
겐조 향수병

속에 다이나믹한 동세를 표현하여 우아하면 서도 강렬한 인상을 준다는 점에서 고려청자 매병의 조형 원리와 일치합니다. 자세히 살 펴보면 위치에 따라 곡선 흐름이 미세하지만 다양한 곡률을 이루면서 매우 아름다운 궤적 을 이루는 것을 볼 수 있습니다. 게다가 이 향수병은 비대칭 형태이기 때문에 약간만 방 향을 달리해도 전혀 다른 느낌의 곡선으로 바뀝니다. 그렇지만 어디에서 보더라도 곡선 의 흐름이 보여주는 미적인 아름다움은 뛰어 납니다. 형태는 심플하지만 그 안에 무궁 무진하게 곡선들을 담아내는 실력은 대단 합니다.

그런데 서양의 조형 역사에서 이렇게 유기 적인 곡면의 조형, 즉 오르가닉한 형태가 있었던 적은 없었습니 다. 20세기 초반의 현대 조각이나 공기역학적 유선streamline형 디자 인이 등장한 것이 거의 최초라 할 수 있습니다.

그런데 20세기 중반에 등장했던 공기역학적 형태들은 빠른 속도 로 날아가는 비행기나 빠른 속도로 달리는 기차나 자동차의 기능 성 때문에 자연스럽게 만들어진 것이었습니다. 엄밀히 말하자면 미학적으로 만들어진 것이 아니라 과학 기술이 만든 형태였습니 다. 물론 당시 하이테크놀로지 상징성을 활용한 각종 유선형 디 자인들이 많이 만들어져서 유선형의 붐을 만들기는 했습니다. 하

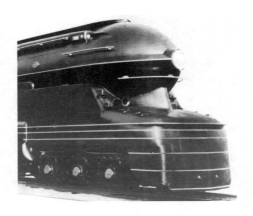
20세기 중반에 등장했던 레이몬드 레이의 유선형 기차 디자인

지만 디자인의 중심부에서는 기하학적 조형이 주류를 이루고 있었기 때문에 이런 유선형 형태는 잠시 반짝하다가 주변적 현상으로 머물렀고, 주로 상업적인 목적으로 만들어졌기에 미학적인 가치는 그렇게 높은 평가는 받지 못했습니다. 유선형의 열기는 그렇게 불타오르지도 않았고, 그 불씨가 오래가지도 않았습니다.

20세기 중엽에 유행하던 유선형 형태는 곧 잠잠해졌고, 미학적인 차원에서 유기적인 곡면 형태가 본격적으로 삶에 등장했던 것은 21세기에 들어와서였습니다. 동대문디자인프라자D.D.P.를 디자인했던 건축가 자하 하디드가 디자인한 벤치를 보면 어느 한 곳에도 직선적인 부분 없이 전부 3차원 곡면의 역동적인 흐름으로만 디자인돼 있습니다. 이런 유기적인 디자인들이 21세기 초입부터 서서히 등장하기 시작하다가 지금은 중요한 디자인 경향으로 자리 잡고 있습니다.

자하 하디드가 디자인한 오르가닉한 형태의 벤치 디자인

그런데 이런 형태에 유기적^{organic}이라는 표현을 붙이는 것은 공기

역학 같은 공학적 원리의 소산이 아니라 자연을 지향하는 미학적
태도에 따라 만들어진 것이었기 때문입니다. 형태는 비슷하지만,
유선형과는 완전히 계통이 다른 디자인입니다. 자연의 조화롭고
부드러운 조형적 속성을 인공물에 구현하여 인공물을 자연화시
키려는 의도로 만들어지고 있는 디자인입니다. 자연에 대한 사회
적 선호가 많아지면서 이런 디자인들이 세계적으로 주목받는 것
입니다.

우리나라 자연이 특히 그렇듯 자연에는 어디에도 인공적인 형태

온통 불규칙하지만, 유기적인 질서를 이루고 있어서
한없이 편안하게 다가오는 우리의 자연

가 없고, 전부 불규칙한 형태로 랜덤하게 그 자리에 있으면서도
전체적으로 언제나 부드럽고 편안하게 조화돼 있습니다. 20세기
동안 기계문명에 찌들었던 몸과 마음을 자연은 아주 건강하게 만
들어줄 만합니다. 그래서 집이나 옷이나 쓰는 물건이나 이런 자
연의 속성을 회복하고 확보하려는 경향은 시간이 지날수록 더 활
발해지고 있습니다. 자연에 대한 배고픔이 그만큼 심해지고 있기
때문이지요.

이런 상황에서 이미 오래전부터 자연의 유기적 조형성을 실현하
고 있었던 고려청자의 가치는 단지 한국의 전통문화라는 차원을

넘어서서 현대 문명에 크나큰 의미를 가집니다. 그러니까 고려청자는 이미 오래전에 유기적 형태의 생사고락을 모두 거쳤기 때문에 앞으로 펼쳐질 세계 디자인에 탁월한 귀감으로 전망 될만하다는 것입니다.

사실 지금 디자인의 주류가 되는 유기적 디자인의 흐름은 시간상으로 그리 오래되지 않았기 때문에 아직은 속이 단단하게 영글었다고 할 수는 없습니다. 부분 부분 오류의 구멍이 숭숭 뚫려 있습니다. 이런 구멍들은 우리 청자에 녹아들어 있는 경험과 가치들을 통해 많은 부분 메꾸어질 수 있습니다. 그러므로 우리가 고려청자를 어떻게 다루는가에 따라 고려청자는 과거의 유산이 아니라 미래를 푸는 열쇠가 될 수 있습니다.

그러기 위해서는 고려청자를 바라보는 고리타분한 시각을 먼저 획기적으로 전환하고, 이 안에 담긴 현대적인 가치를 최대한 뽑아야 할 것입니다.

07
Made in Korea

유기적 곡면 밑에 깔린 서로 다른 우주

청자 음각 오이넝쿨 무늬 주전자

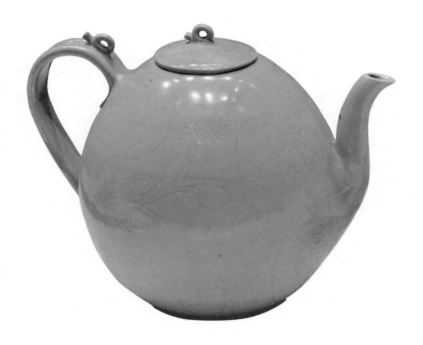

유기적 곡면에
담긴 아름다운 귀여움

　　　　　　　청자의 유기적 곡면은 기형에 따라서
다양한 방식으로 표현됐습니다. 청자 병이나 매병처럼 단순한 구
조의 기형에서는 곡선의 아름다움이 매우 압축적으로 복잡하게
구현됐는데, 오이넝쿨 무늬 주전자에서는 매우 팬시하게 구현돼
있습니다. 그렇게 심오한 조형 원리가 내재한 것은 아니지만 유
기적인 곡면 그 자체가 얼마나 아름다울 수 있는지 잘 보여주고
있습니다.

주전자 몸통의 동글동글한 곡면이 너무나 예쁩니다. 완전한 구
형태가 아니라 아랫부분의 둥글고 통통한 곡면이 위쪽으로 올라
가면서 살짝 좁아집니다. 그렇게 뚜껑으로 이어지면서 미세하게

청자 음각 오이넝쿨 무늬 주전자의 조형성 분석

변하는 곡면의 흐름이 매우 감칠맛 나는 아름다움을 보여줍니다. 몸통의 이런 곡면의 흐름을 중심에 놓고, 다소 작고 귀여운 주둥이와 손잡이가 붙어 있습니다. 귀여운 느낌의 둥근 주전자 몸통에 가늘고 작은 손잡이와 주둥이가 조형적으로 강한 대비를 이루며 붙어 있는 모양이 마치 아기의 탱탱한 손에 이어져 있는 앙증맞은 손가락 같아 너무나 귀엽습니다.

하나의 주전자에 형태요소들이 이렇게 조형적으로 강한 대비를 이루게 되면 귀여운 느낌이 한층 더 강화됩니다.

그런데 재미있는 것은 일본의 건축가 세지마 가즈요妹島和世가 이탈리아의 주방용품 브랜드 알레시를 위해 디자인한 커피 주전자

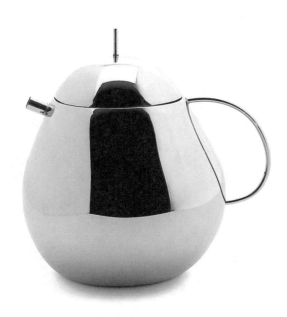

일본 건축가 세지마 가즈요의 앙증맞은 주전자 Fruit Basket

Fruit Basket가 우리의 청자 주전자와 조형적으로 매우 유사하다는 것입니다. 비교하면 고려시대의 청자 주전자에 구현된 조형성이 매우 현대적이라는 것을 확인할 수 있습니다.

이 주전자의 둥글고 앙증맞은 인상은 청자 주전자와 유사합니다. 다른 점은 재료와 일체의 장식 없이 순전히 비례와 형태만으로 승부를 걸고 있다는 점입니다. 현대 디자인에서 나타나는 일반적인 특징입니다. 얼핏 보면 이런 간결한 조형성도 앞의 청자 주전자와 일치해 보입니다.

그런데 청자 주전자를 자세히 살펴보면 몸통 전체에 넝쿨 무늬가 장식돼 있습니다. 자세히 봐야 보일 정도로 희미하게 새겨져 있습니다. 장식이 너무 두드러져서 형태를 방해하는 일본이나 중국의 도자기에서는 보기 어려운 접근입니다. 이런 잘 보이지 않는 장식 때문에 청자 주전자의 조형성이 세지마의 심플한 주전자와 근본적으로 다르다고 볼 수는 없습니다. 장식을 눈에 잘 안 띄게 희미하게 넣었다는 것 자체가 장식보다는 주전자의 순수한 형태미를 우선시했다는 것을 거꾸로 말해주고 있습니다.

세지마의 주전자 몸통의 둥근 곡면, 특히 위로 올라가다가 경사가 가팔라지면서 뚜껑으로 이어지는 흐름은 청자 주전자와 놀랍도록 유사합니다. 거기에 아주 가늘고 작게 붙어 있는 주둥이, 손잡이 등도 형태만 다르지 원리적으로는 매우 유사합니다. 둥근 몸통이 강조되고, 그 곁으로 양념처럼 붙어 있는 조형 요소들의 강한 대비감을 통해 이 주전자의 귀엽고 앙증맞은 이미지가 강화되는 것도 유사합니다. 고려청자 주전자와 이 주전자 사이에 걸

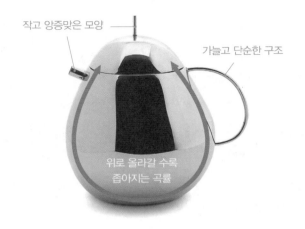

작고 앙증맞은 모양

가늘고 단순한 구조

위로 올라갈 수록
좁아지는 곡률

세지마의 주전자가 가진 조형적 특징

쳐 있는 시공간 간격을 생각하면 너무나 신기한 현상입니다.

같은 주전자이니 어쩌다 비슷한 모양의 디자인이 만들어질 수 있었을 것으로 생각할 수도 있겠습니다. 그러나 이렇게 대비와 유기적 곡면만으로 조형성을 표현하는 디자인 경향은 현대에 들어와서야 나타난 현상이며, 이런 디자인은 대비라는 현대적 조형 원리에 대한 이해나 유기적 곡면에 대한 미학적 선호가 없으면 만들어질 수가 없습니다. 그렇다면 이 주전자가 만들어질 당시에 이미, 현대적인 조형 논리와 그대로 일치하지는 않겠지만 그와 비슷한 이념적인 조형 논리가 있었다고 추정할 수 있습니다.

게다가 고려청자는 장인 개인의 솜씨나 취향에 의해 만들어진 것이 아니라 당시의 사회적 양식에 따라 필연적으로 만들어진 것이었습니다. 그렇다면 이 주전자에 적용된 현대적인 조형성은 당시

의 보편적인 미학관이었다는 것인데, 보고서도 믿을 수 없는 사실입니다. 아무튼 고려시대 조형 수준이 보기와 달리 대단하였다는 것만은 틀림없는 것 같습니다.

그런 놀라움을 마음 한쪽에 품고 이 귀여운 청자 주전자의 주둥이와 손잡이가 가진 조형성을 살펴보도록 합시다.

이 주전자의 주둥이와 손잡이는 주전자의 동글동글한 형태나 귀여운 이미지에 전혀 방해를 주지 않으면서 그런 특징을 강화하도록 만들어져 있습니다. 앞으로 다른 주전자도 살펴보겠지만 일반적으로는 손잡이든 주둥이든 전체 형태를 구성하는 동등한 요소라서 각각 개성을 한껏 발휘하면서 전체 형태 이미지에 공헌하는 방향으로 만들어집니다. 그런데 이 주전자에서는 부수적 요소들이 중심요소에 수렴되면서 매우 겸손하게 만들어져 있습니다. 주둥이와 손잡이는 주전자의 몸통에 전혀 부담을 주지 않는 크기로 최소화돼 있고, 형태의 웨이브가 주전자의 둥근 몸통의 동세에

청자 주전자의 주둥이와 손잡이가 몸통과 이어지는 구조

올라타듯 부드럽게 이어져 있습니다.

이것은 마치 서로 다른 궤도를 그리며 움직이던 행성 셋이 아주 우연히 서로의 궤도가 맞아떨어져서 하나가 된 것처럼 보입니다. 그렇지만 엄밀히 말하면 몸통을 중심으로 양쪽의 주둥이나 손잡이는 지구 주변을 도는 달 같은 위성 입장을 분명히 하고 있습니다. 크기도 작고 동세의 흐름도 얌전해서 주전자 몸체의 흐름에 잘 묻어 들어가고 있습니다. 사실은 그래서 더 대단합니다. 최대한 절제하고 겸손한 가운데에 모든 표현을 다 하고 있기 때문입니다.

주둥이 모양을 보면 작고 얌전해 보이는데도 정확하게 S라인을

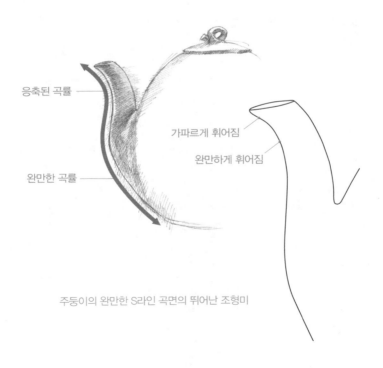

주둥이의 완만한 S라인 곡면의 뛰어난 조형미

갖추고 있습니다. 아랫부분 곡면은 주전자의 둥근 몸통의 곡면 흐름에 매우 유연하게 이어집니다. 주둥이 아랫부분에서 부풀었다가 시원하게 흘러내려 가는 곡면의 흐름이 자그마하지만, 매우 시원하고 우아해 보입니다. 거기에 반해 주둥이의 입구 부분은 아랫부분보다 조금 더 휘어져 있는데, 그 휘어짐이 작고 날렵해 보여서 전체적으로 둥글고 완만한 느낌에 감칠맛 나는 산뜻한 느낌을 더하고 있습니다. 작지만 매우 효과적인 표현입니다. 쉬워 보이지만 작은 형태 안의 작은 흐름 안에서 이런 긴장과 해소 리듬을 표현하는 것은 대단한 수준의 디자인 감각입니다.

손잡이의 곡선미도 살펴볼 만합니다. 전체적으로 주전자의 둥근 흐름에 맞추어서 아담한 크기로 자리를 잡고 있는데, 무난해 보입니다. 이렇게 형태가 무난하게 조화를 이루는 것도 어려운 일입니다. 또 손잡이의 곡선이 위쪽으로 휘어져 있는 게 특이합니다. 손으로 잡기 편한 형태이기는 하지만 주전자의 뚜껑의 높이만큼 손잡이 곡선이 올라가 있는 것을 잘 봐야 합니다. 주전자 아래쪽에서 시작돼 위쪽으로 도르르 말려 올라간 듯한 손잡이의 곡선은 비슷한 높이를 가진 주전자 윗부분의 볼록한 곡면 흐름과 시각적으로 이어집니다. 그래서 주전자 윗부분에는 볼록볼록한 곡선 흐름이 만들어지고 있습니다. 그게 끝이 아닙니다. 주전자 뚜껑 쪽의 볼록한 곡선은 앞쪽 주둥이의 곡선과 이어집니다. 그렇게 이 주전자 윗부분에는 풍당 풍당 하는 삼 단계의 재미있는 곡선의 흐름이 만들어져 있습니다.

그렇지만 마치 숨은 그림처럼 신경을 쓰고 보지 않으면 알아차릴

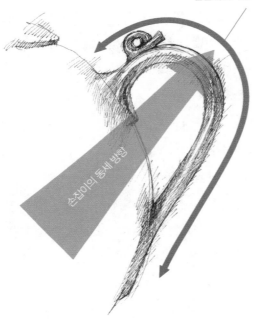

단순하면서도 우아한 곡률

손잡이의 동세 방향

주전자 윗부분의 재미있는 동세의 연결

주전자 몸통으로
스며드는 동세

수가 없습니다. 그것이 이 주전자의 진정 뛰어난 조형적 기교입니다. 머리는 알아차리지 못하지만, 우리의 눈은 무의식중에 이런 볼록볼록한 동세를 생리적으로 감지합니다. 그래서 보는 사람을 은연중에 귀여운 느낌에 젖어 들게 만듭니다. 알고 느끼는 것보다, 의식하지 않은 상태에서 은은하게 이미지에 젖어 드는 것이 실은 더 강력합니다. 고려시대에 이런 조형이 이루어졌다는 것은 참으로 놀라운 일입니다.

그런데 그렇게 주둥이에서부터 퐁당퐁당 튀어 오르던 곡선의 흐름은 손잡이 아랫부분으로 내려가면서는 급속도로 주전자의 몸통으로 숨어버립니다. 참으로 귀여운 흐름이 아닐 수 없습니다. 주전자의 주둥이에서 시작된 동세가 손잡이 끝에서 마무리되는 조형적 처리는 정말 감각적입니다. 고려시대의 세련되고 완성도 높은 조형 감각은 알면 알수록 감탄을 금할 수가 없습니다. 이런 디자인을 어찌 옛날 것이라고 볼 수 있을까요. 오래된 미래임에 틀림이 없습니다.

이 주전자는 앞에서 살펴봤던 병이나 매병과 같이 유기적인 곡면으로 만들어졌지만, 그 안에 담긴 조형적 논리나 감각은 완전히 다릅니다. 유기적인 곡면이라는 형식적 유사함 속에서도 얼마나 다양한 조형성이 구현될 수 있는지를 잘 보여주는 디자인입니다. 특정한 스타일 안에서도 기형이나 용도에 따라 적합한 조형적 처리를 하는 솜씨는 참으로 탁월합니다.

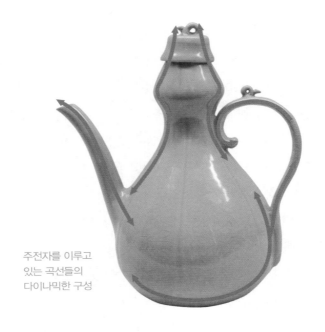

주전자를 이루고
있는 곡선들의
다이나믹한 구성

화려한 곡선과
곡면의 향연

　　　　　　　　　앞에서 살펴본 고려청자들과 이 표주
박 모양의 주전자 사이에서 무언가 큰 차이를 느낄 수 있습니다.
곡면이 아름다운 청자 중에서도 표주박 모양의 주전자에는 유기
적 곡면의 아름다움이 매우 적극적으로 표현돼 있습니다. 그냥
봐도 시원하게 흐르는 곡선과 곡면의 어울림이 뛰어납니다. 지금
까지의 청자들이 곡면이나 곡선 안에 조형적 아름다움을 압축하
고 자제하면서 수렴적인 아름다움을 표현했다면, 이 청자 주전자
에서는 곡선이나 곡면들이 주전자의 몸통을 중심으로 확산적인

아름다움을 표현하고 있습니다.

구체적으로 살펴보면, 가느다란 주둥이는 바깥 방향으로 시원하게 휘어지며 뻗어 나가 있고, 가느다란 손잡이도 병의 몸체 바깥으로 꽤 많이 휘어져 나갔다가 다시 감겨들어 있습니다. 대단히 활달한 구조입니다. 이런 구조 안에 작용하고 있는 곡선들의 동세를 분석해보면 너무나 다양하고 역동적입니다. 그런데 마치 행성의 운동처럼 서로가 다른 궤도로 움직이면서도 부딪히지 않고, 하나의 형태로 조화를 이루고 있습니다. 그 때문에 이 주전자는 다른 청자에 비해 눈에 확 들어옵니다.

그런데 깨지기 쉬운 도자기라는 점에서 이런 디자인은 아주 위험합니다. 조금만 잘못해도 가느다란 주둥이나 손잡이가 쉽게 파손될 구조입니다. 그런데도 이런 주전자를 만든 것은 형태의 아름다움을 적극적으로 표현하려는 목적이 강했기 때문이었을 것입니다. 그래서 이 주전자의 전체 형태는 고려청자가 표현할 수 있는 곡면의 아름다움을 최대한으로 보여줍니다.

비슷한 구조의 중국 주전자를 보면 고려의 주전자가 가진 조형성이 어떤지를 좀 더 생생하게 알 수 있습니다. 위의 뚜껑이 유실돼서 동글동글한 느낌이 두드러지는데, 아마도 뚜껑이 있었으면 표주박 모양과 비슷했을 것입니다. 긴 주둥이와 손잡이의 모양을 보면 앞의 고려청자 주전자와 구조적으로 비슷하기는 하지만 주둥이와 손잡이의 휘어진 곡률이 많이 뻣뻣합니다. 고려청자의 미묘하게 아름다운 곡선과는 많이 다릅니다. 아무튼 몸통과 주둥이와 손잡이가 모두 곡면으로 만들어져 있어서 전체적으로 유기적

다소 뻣뻣한 휘어짐
분절되어 보이는 구조
변화가 없는 휘어짐

중국 용천요에서 만들어진 청자 주전자의 조형성

인 느낌이 들기는 하는데, 각각의 부분들이 조화를 이루지 못하고 따로따로 붙어 있는 것처럼 보입니다. 고려청자 주전자의 우아하고 일관된 조형미에 비해서는 많은 아쉬움이 있습니다.

이 주전자의 전체 모양도 뛰어나지만, 주전자를 이루고 있는 각부분의 조형성도 대단합니다. 우선 주전자의 중심인 몸통을 보면 표주박 모양을 그대로 가져다 놓은 것처럼 보입니다. 다음에 살펴보겠지만 고려청자의 뛰어난 미학적 가치 중 하나가 이렇게 자연물을 그대로 청자의 형태로 도입해서 인공물인 청자를 자연화시키는 것입니다. 최근의 세계 디자인의 흐름에서 자주 발견할수 있는 디자인 콘셉트입니다. 그냥 장식적인 목적으로 표주박

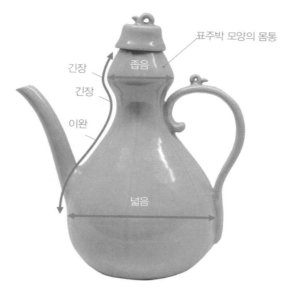

긴장

긴장

좁음

이완

넓음

주전자의 몸통이 가진 조형성

모양을 가져다 놓은 것처럼 보이기가 쉽겠지만, 지금 시각에서는 대단히 현대적인 접근으로 보이는 것입니다. 그런데 그런 개념성 과는 별개로 이 표주박 모양의 구조나 비례가 심상치 않습니다. 일단 구조적으로는 위의 둥근 부분과 아래의 둥근 부분으로 이루 어졌는데, 위와 아래의 둥근 부분의 크기 대비가 심합니다. 그래 서 형태의 이미지가 강하면서도, 전체적으로는 안정된 삼각 구조 를 이루게 됐습니다. 그리고 몸체를 흐르는 곡면은 가파르게 휘 어진 부분과 완만하게 이완되는 부분으로 이루어져 있는데, 그 흐름이 매우 변화무쌍하고 스피디해 보입니다. 이런 특징들이 융 합돼서 표주박 모양의 몸체는 매우 뛰어난 곡면의 아름다움을 주

입구에서 미세하게 넓어짐

가파른
곡률

완만한
곡률

주둥이의 곡선미

전자의 중심에 구현하고 있습니다.

한편, 이 주전자의 긴 주둥이는 전체 형태에 매우 세련되고 스피디한 이미지를 만들고 있습니다. 그런데 긴 주둥이는 그냥 길기만 한 게 아니라 매우 미묘한 곡률을 이루면서 휘어져 있습니다. 자세히 보면 아랫부분에서 완만하게 휘어지다가 윗부분으로 올라갈수록 곡률이 급해지면서 미세하게 휘어지다가 입구에서 딱 멈춥니다. 그런데 완만하게 휘어지는 구간의 길이는, 미세하지만 가파르게 휘어지기 시작하는 부분에서 입구에 이르는 구간의

길이보다 훨씬 깁니다. 그러한 길이 대비가 이 주둥이 휘어짐을 단조롭지 않게 하고, 더욱 세련돼 보이게 만들고 있습니다. 그리고 이 가느다란 주둥이의 폭의 변화를 보면 또 하나의 놀라운 사실을 발견할 수 있습니다. 주둥이의 폭이 위로 올라갈수록 좁아졌다가 곡률이 약간 급해지는 구간을 중심으로 다시 미세하게 넓어집니다. 워낙 미세해서 자세히 보지 않으면 지나치기가 쉽습니다. 이런 넓어짐은 주둥이의 미묘한 곡면의 휘어짐을 매우 세련되게 마무리합니다. 그리고 이런 처리는 기능적으로도, 주전자 안에 들어 있는 술이나 차를 따르다가 멈출 때 절수효과를 뛰어나게 만듭니다. 미세한 폭의 변화, 곡률의 변화를 통해 심미성과

3중으로 휘어지는 아름다운 곡률의 손잡이

기능성을 모두 얻고 있는 것입니다.

이 주전자 손잡이의 곡선도 만만치 않습니다. 표주박 모양의 몸체를 딱 버티면서 휘어져 있는 구조가 조형적으로 뛰어납니다. 그런데 그 선의 휘어진 곡률이나 방향이 역시 하나가 아니라 다양합니다. ① 위에서부터 긴장된 곡률을 이루며 움츠려 있다가 ② 완만한 곡률을 이루는 구간에서부터는 우아하고 아름다운 곡률을 이루며 흐릅니다. 그러다가 ③ 표주박 형태의 아랫부분과 만나는 지점에서는 휘어지는 방향이 반대로 바뀝니다. 그렇게 해서 표주박 모양의 흐름과 방향을 같이하다가 ④ 아래쪽으로 접어들면서부터는 다시 방향을 바꾸어서 주전자 몸통 아래쪽으로 스며들듯이 숨어버립니다. 손잡이의 곡선은 하나인데 그 안에 수많은 궤적이 녹아들어 있어서 대단히 복잡하고 아름다운 미감을 보여주고 있습니다.

표주박 주전자에는 이처럼 전체와 부분에 수많은 조형적 가치들이 녹아들어 있고 그것들이 모여서 시각적으로 매우 역동적인 아름다움을 보여주고 있습니다. 앞의 다른 고려청자들과는 성격이 완전히 다른 심미감입니다.

이상에서 본 것처럼 고려청자의 형태에 담긴 아름다움은 색의 아름다움에 전혀 모자람이 없으며, 오히려 그것을 뛰어넘는 넓고 깊은 조형의 세계를 이루고 있습니다. 고려청자에 적용된 조형 논리는 도저히 고려시대의 것이라 믿을 수 없을 정도로 논리적이며 정교합니다. 요즘 순수미술이나 디자인에서 구현되고 있는 조형성에 비춰도 전혀 손색이 없는 수준입니다.

그리고 3차원 곡면으로 표현된 고려청자의 정교한 조형성은 21세기에 접어들면서 주류가 되는 유기적인 곡면, 즉 오르가닉한 디자인에 교본이 될 만합니다. 고려시대에 만들어졌지만, 그 안에 담긴 미적 가치는 현재 진행형입니다. 이처럼 고려청자에 담긴 형태의 조형성은 당장 우리 눈앞에 닥친 시대 문제를 풀어갈 수 있는 지혜가 될 수 있으니, 놀라움과 함께 그간 알아보지 못했던 우리의 짧은 안목에 송구함을 같이 느끼게 됩니다.

그런데 고려 문화에 담긴 가치가 이것밖에 없을까요? 아직 몇 걸음 떼지 않았습니다. 아직 보지 못했던 수많은 것들이 기다리고 있습니다.

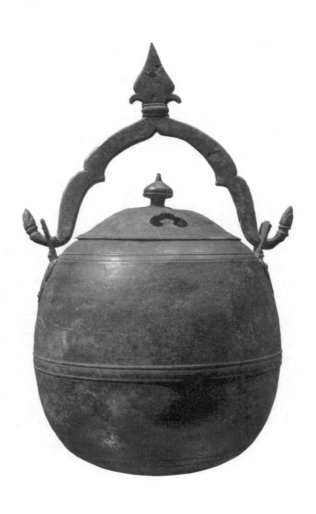

청자에서
청동으로

　　　　　　　고려시대에 청자가 3차원 곡면으로, 높은 수준의 조형 원리로 만들어졌다면 다른 것들은 어떻게 만들어졌을까요? 청자의 뛰어난 오르가닉한 디자인은 단지 청자에서만 그쳤을까요?

어느 날 박물관에서 고려청자를 샅샅이 살피다가 문득 왜 고려청자가 한 사람이 만든 것처럼 스타일이 일관돼 있는지에 대해 의문이 생겼습니다. 청자가 고려시대 내내 수많은 장인에 의해서 만들어졌을 텐데 어떻게 색이나 형태가 하나같을 수 있는지 의문을 넘어서서 신기하기까지 했습니다. 혹여 개성과 기술이 특출한 장인이 만든 희한한 청자가 나올 수도 있었겠지만 그렇게 해서 청자의 양식이 변하는 예는 없었습니다. 서로 오가기도 쉽지 않았을 당시를 생각하면, 지역마다 완전히 다른 모양의 그릇이 안 만들어지고 일관된 스타일로 만들어졌다는 것은 참으로 불가사의한 일입니다.

여기에 대한 답은 어렵지 않습니다. 고려청자의 양식적 일관성은 바로 고려라는 국가 체제 안에서 이루어진 것이었습니다. 눈여겨보지 않아서 그렇지 고려청자에는 항상 국가가 개입돼 있었습니다. 가마 제작이나 장인들의 조직체계나 청자의 제작 분배의 시스템 뒤에는 항상 국가가 있습니다. 그런데 이게 아무렇지도 않게 넘어갈 일이 아닙니다.

유럽의 귀족 문화가 절정에 올랐던 17－18세기 절대 왕정기에도

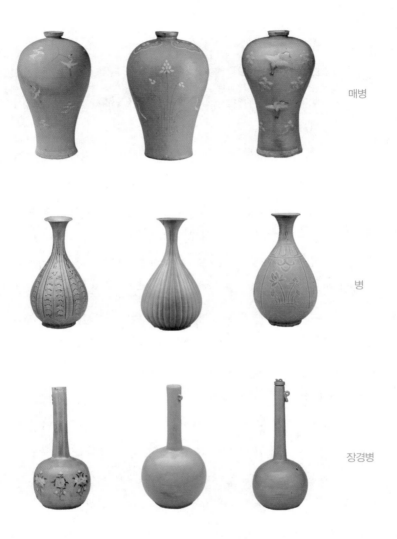

매병

병

장경병

일관된 양식을 가진 청자

귀족이나 왕족들이 개별적으로 귀족 문화를 소비하기만 했지 국가 차원에서 생산을 주도하는 경우는 없었습니다. 생산은 전부 수공예 장인들 몫이었습니다. 수요가 개별적이고 소량인 이유가 컸습니다. 그래서 개별적인 장인들이 제작과 디자인을 모두 도맡아 했습니다. 모든 것이 공예craft적으로 만들어졌습니다.

호사스러운 공예품으로 가득 찬 베르사유궁의 실내

그런데 고려시대에는 도자기도 국가가 주도해서 만들었습니다. 왜 그랬을까요?

고려시대에 청자를 운반했던 침몰선에서 인양되는 청자의 양을 보면 적게는 수천 점에서 많게는 수만 점에 이릅니다. 배 한 척이 운반했던 양이 그 정도였다면 당시의 청자 수요가 대단했다는 것을 알 수 있습니다. 수요가 대량이면 생산도 대량으로 이루어져야 하는데, 그러려면 유럽 같은 공예 방식으로는 불가능합니다. 생산에 투여되는 자원과 시간을 최소화하려면 표준화된 형태를 분업적 방식으로 만들어야 합니다. 고려청자의 일관된 양식적 경향은 바로 이 표준화의 결과라고 볼 수 있습니다. 그렇다면 청자 모양을 디자인하는 일과 청자를 생산하는 일도 분명히 분리됐을 것입니다. 생산도 수공업 장인들이 아니라 직업장인들, 요즘으

로 치면 임노동자에 가까운 사람들에 의해 만들어졌을 것입니다. 당연히 제작과정도 숙련된 장인의 손이 아니라 세분된 공정체계에 따라서 분업적으로 대량생산했을 것입니다. 그렇지 않으면 그만한 수요를 충당할 방법이 없습니다. 현대적인 대량생산 체계와 유사합니다. 고려청자를 공예품이 아니라 표준화돼 대량생산된 산업제품으로 보면 많은 의문이 해소됩니다.

아무튼, 청자와 관련된 모든 것들의 뒤에는 대량생산과 대량소비라는 고려의 경제적 조건이 작용했고, 고려의 국가적 체계가 그것을 구체적으로 실현했던 것입니다. 고려청자가 일관된 양식적 경향을 보였던 데에는 이런 복잡한 내용이 있습니다. 그런데 여기에 대해 직접적인 설명을 해주는 고려시대의 문헌이나 자료는 찾기 어렵습니다. 이러한 해석은 순전히 유물을 비롯한 여러 정황 관계를 분석, 종합하면서 내려지는 것입니다.

한번은 유물에 관해 저술했던 책의 일부 내용에 대해, 사료적 근거를 내세우지 않고 자기 추측으로 설명하는 것은 문제가 있다는 내용의 댓글을 본 적이 있었습니다. 그 말은 정확한 지적이었습니다. 역사와 관련된 연구에서 문헌 사료의 중요성은 백번 강조해도 모자람이 없습니다. 아무도 가본 적이 없으므로 엄밀한 객관적 사료가 더 많이 요구됩니다.

그런데 문제는 문헌 사료라는 게 원하는 자리에 아름다운 모습으로 기다리고 있는 게 아니라는 것입니다. 사실 지금까지 남아 있는 문헌 자료는 거의 기적적으로 살아남은 것들입니다. 당연히 문헌 자료와 자료 사이에는 대단히 많은 구멍이 있습니다. 사실

상 역사와 관련된 연구를 하는 사람들이 하는 일은 이 사료와 사료 사이의 구멍을 메꾸는 것이라고 해도 과언이 아닙니다. 움푹 파인 구멍을 메꾸어서 평평한 길을 만드는 일과 유사합니다. 그런데 그 구멍은 객관적 사실이 아니라 합리적 추측과 가설로 메꿀 수밖에 없습니다. 정확한 사료가 있었다면 애초에 구멍 같은 것은 생기지도 않았을 것입니다. 과학과 역사는 이 부분에서 길을 달리하게 됩니다.

그런데 댓글의 취지는 문헌 사료에 없는 것은 생각해서도, 말해서도 안 된다는 것이었습니다. 종이에 쓰인 글자만이 객관적이라는 다소 과격한 생각이 들어 있었습니다. 그런데 바로 이런 옛날 말로 기록된 문헌 사료에 대한 신념과 역사적 객관성 같은 의무감이 자유롭고 흥미로운 생각으로 유물 앞에 서는 사람들을 무거운 책임감과 부담감으로 빠뜨려버립니다.

유물에 담긴 가치를 객관적으로 이해하지 못하면서 유물에 대해 이런저런 판단을 내리는 것은 역사를 오염시키는 것이라는 압박감. 그래서 많은 사람은 유물을 직접 보기 전에 어려운 전문용어로 가득 차 있는 문헌 자료를 먼저 뒤적이게 되는 것입니다. 모르고 보면 봐도 보는 게 아니라는 생각으로.

그렇게 객관성으로 무장된 선입견을 장착하고 나서 유물을 대하니, 우리 문화에 애정을 가지는 사람들일수록 유물을 객관적으로 보고 자신만의 새로운 가치를 해석할 생각을 오히려 하지 못하게 됩니다. 그 사이에서 제도화된 해석이 절대적인 권위를 가지면서 유물 앞을 막아버립니다. 그러나 객관적인 자료와 객관적인 눈은

전혀 다른 문제입니다. 어떤 자료와 해석이라도 보는 사람의 주관적 해석을 유도하고 도와줘야지 획일화해서야 되겠습니까?

양식으로 규명된
그리스의 조각과 역사

　　　　　　서양 미술사학자들이 그리스 조각에 관한 연구를 많은 부분 로마 시대의 모사품에 의지했다는 사실을 알고 있는 사람이 얼마나 되는지 모르겠습니다. 1489년에 발견된 유명한 아폴로 조각은 기원전 4세기경 그리스 시대의 조각가

로마 시대에 만들어졌던 그리스 조각의 모사품,
벨베데레의 아폴로

레오카레스Leochares가 기원전 4세기경에 청동으로 만든 것을 로마 시대에 대리석으로 똑같이 만든 것입니다. 모사품이지만 현존하는 고대 조각 중에서도 가장 높은 평가를 받고 있습니다.

미술에서는 진품인지 모사품인지를 가리는 것이 중요합니다. 그렇지만 그것은 개별 미술 작품의 가치에 대해서 살펴볼 때나 중요한 것입니다. 설사 모사품이라고 해도 그 안에는 원본의 양식적 특징이 그대로 구현돼 있으므로 그것만 잘 추출하면 모사품을 통해서도 전체적인 양상에 대해서는 많은 진실을 밝힐 수 있습니다.

그리스 미술이 서양 미술의 시작점이었다는 것이 18세기에 증명됐을 때, 로마 시대에 만들어졌던 그리스 조각의 모사품이 큰 역할을 했습니다. 남아 있는 그리스 시대의 조각이 별로 없는 상황에서 로마 시대의 모사품은 모사품을 넘어서서 그리스의 조각이 저장되어 있는 문화적 메모리 칩의 역할을 톡톡히 했던 것 입니다. 이는 미술의 역사에서 그치지 않고 그리스 시대의 역사에서 유럽의 역사가 시작했다는 근대 역사학의 체계가 만들어지는 데까지 영향을 미칩니다. 지금은 상식 중 상식이 되었지만 18세기 이전까지만 해도 유럽인들은 아무도 그리스가 유럽 역사의 시작점이었다는 생각, 그리스 시대의 미술이 서양 미술의 시작이라는 생각을 하지 못했습니다.

그렇게 만든 중심인물이 바로 18세기의 유명한 독일의 미술사학자 빙켈만이었습니다. 그는 당시 성장하고 있었던 자연과학의 영향을 받아서, 순전히 작품에 대한 관찰과 입증을 통해서 책에는

전혀 적혀 있지 않은 사실들을 밝혀내야 한다고 생각했습니다. 당시 문헌들은 아직 신학에서 많은 영향을 받고 있어서 순수하게 진리를 설명하고 있지 못했고, 사과가 떨어지는 것을 관찰하면서 만유인력의 법칙을 유추해낸 뉴턴의 과학적 방법론이 당시의 지식인들에게 대단한 영감을 주고 있었습니다.

그래서 빙켈만은 로마로 직접 가서 수많은 모사품과 함께 그리스 조각들을 관찰, 분석하면서 많은 연구를 했습니다. 그 결과 그리스 시대 미술의 많은 비밀이 밝혀졌고, 그리스 미술이 서양 미술사의 시작점에 자리 잡게 된 것입니다. 나아가 그리스의 역사도 서양 역사의 시작점에 자리 잡게 됐습니다. 이러한 모든 것의 시작은 조각품 자체에 대한 관찰과 분석이었습니다.

문헌보다는
유물

그게 가능했던 것은 문헌과 유물의 역사적 가치 차이 때문이었습니다. 문헌은 어찌 됐건 현상을 기술한 2차 자료일 수밖에 없고, 기술한 사람의 시각에 의해 왜곡될 여지가 많습니다. 그렇지만 조각과 같은 유물은 그 자체가 1차 자료이기 때문에 존재가치가 문헌과는 비교할 수가 없습니다. 문헌 내용이 유물 그 자체에 대한 분석보다 신빙성이 더할 수가 없는 것입니다.

그런 점에서 유물에 관한 연구나 감상은 문헌 이전에 유물 그 자

체의 목소리를 듣는 것에서부터 시작돼야 하는 게 바람직합니다. 빙켈만이 한 일이 바로 그것이었습니다. 과학이 자연을 관찰하고 분석해서 진리를 끌어내는 것처럼, 어떤 선입견 없이 유물 그 자체를 관찰하고 분석해서 그 안에 담긴 가치를 끌어냈던 것입니다. 뉴턴에게 사과가, 빙켈만에게는 그리스 조각이었던 것입니다. 그리고 모사품에 불과했지만(?) 그리스 조각의 양식이 그대로 담겨 있는 로마 시대의 모사품도 중요한 사과 중 하나였습니다. 고려청자는 어떨까요? 이런 점에서 예외가 될 수 있을까요?

고려청자도 마찬가지입니다. 일차적으로는 청자 자체에 대한 분석을 통해 그 안에 담긴 가치들이 규명돼야 할 필요가 있습니다. 앞서 청자의 여러 가지 기형들을 조형적으로 세밀하게 분석했던 것은 모두 그 때문이었습니다. 미술, 음악, 영화 같은 분야에서는 상식적으로 이루어지고 있는 일입니다.

프란츠 비크호프에 따르면 빙켈만은 미술을 개별 작품으로 보지 않고, 그것들을 연결해서 전체의 일관된 흐름을 체계화시키려 했습니다. 그런 과정에서 개별적인 그리스 조각의 가치가 아니라 그리스 사회 전체를 관통했던 미학적 가치가 드러났습니다. 그리고 빙켈만은 그런 전체의 양식적 흐름이 하나의 생명체처럼 탄생했다가 소멸하는 것으로 생각했습니다.

국가 주도로 만들어졌던 고려청자는 그런 빙켈만의 관점에 오히려 더 부합합니다. 고려청자는 당시 한 명의 장인이 만든 공예품이 아니라 사회화된 양식이었고, 12세기에서 14세기까지 흥망성쇠를 이루었던 우리 문화의 한 유기체였습니다. 그래서 고려청자

는 사회적 양식의 표현으로 살펴봐야 하며, 그 흥망성쇠의 과정에서 남겨놓은 미학적 가치에 대한 이해와 해석이 필요합니다. 앞서 청자의 색이 가진 한계를 지적하고, 형태에 담긴 보편적인 특징, 즉 뛰어난 조형성과 유기적인 형태를 지향했다는 사실 등을 살펴본 것은 모두 그런 과정이었습니다.

청동에 스며든 고려의
유기적 조형성

국가적 차원에서 고려청자가 제작됐기 때문에 고려청자의 디자인에는 당시 미적 가치가 높은 수준으로 반영됐을 것으로 생각하는 것은 전혀 문제가 없습니다. 이런 시각으로 중국이나 일본의 도자기를 살펴보면 우리 문화가 구조적으로 완전히 다른 체계를 이뤄왔다는 것을 알 수 있습니다. 독 짓는 늙은이의 심오한 개인적 예술성이 아니라 사회적으로 축적되고 합의된 미적 이념에 따라 만들어졌던 것입니다.

그렇다면 고려시대의 그런 미적 이념은 청자뿐 아니라 다른 여러 분야에서도 일관되게 표현됐을 것입니다. 청자 주변의 고려 유물들을 살펴보면 그런 경향을 어렵지 않게 볼 수 있습니다. 특히 청동으로 만들어진 용기에서 청자에 표현된 것과 유사한 조형성을 쉽게 만날 수 있습니다. 아름다운 곡선으로 디자인된 거는 향로가 특히 인상적입니다.

이 향로는 우선 전체적으로 달걀처럼 둥그스름하면서 우아하게

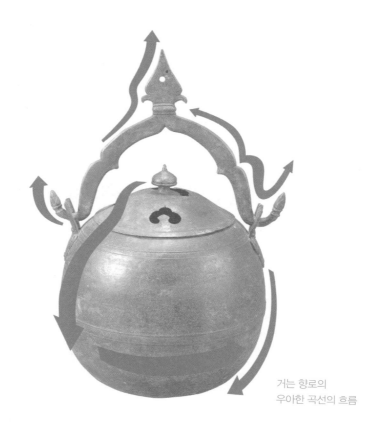

거는 향로의
우아한 곡선의 흐름

흐르는 곡면으로 이루어져 있습니다. 재료는 달라도 청자에서 느
낄 수 있었던 그런 편안하고 우아한 3차원 곡면의 아름다움이 보
입니다.

용기의 몸체는 위아래로 거의 대칭에 가까운 실루엣을 이루고 있
는데, 위에서부터 우아하게 흐르며 내려오다가 매우 완만해졌다
가 다시 구에 가까운 곡률을 이루면서 마무리되는 곡선의 흐름이
무척 매력적입니다. 일반적으로는 곡률의 흐름이 변화무쌍할수

115

록 눈에 띄고 좋아 보이는데, 이 향로의 곡면은 용기 전체의 대칭
성에 녹아들어 전체적으로 안정적입니다. 그런 가운데에 완만한
변화를 이루면서 잔잔하게 흐르는데, 그 완만함이 편안하면서도
귀여운 느낌을 촉발하면서 눈맛을 매우 즐겁게 합니다.

그런데 이 향로의 몸통은 비례의 변화나 형태의 변화도 무난한
편입니다. 크게 두드러져 보이지 않으려는 의도가 있는 게 아닌
가 의심이 들 정도로 심플합니다. 그런데 그냥 그렇게 끝났다면
좀 심심한 심플함에 그쳤을 것입니다. 그런데 뚜껑이 향로 몸통
의 심플함에 활력을 주면서 전체 이미지를 북돋우고 있습니다.

우선 뚜껑의 윗면의 흐름이 심상치 않습니다. 그냥 우아한 곡률

뚜껑의 곡면 흐름의 조형성

로 흐르는 게 아니라 미세하게 휘어지면서, 단순한 가운데에 장식성을 더하고 있습니다. 자세히 보지 않으면 놓치기가 쉬울 정도로 미세하게 표현돼 있습니다. 단지 곡면의 미세한 웨이브만으로 장식적 효과를 끌어내는 솜씨가 대단합니다.

뚜껑의 그런 수평적 흐름 위로 연꽃 봉오리 모양의 장식이 뚜껑에 수직으로 세워져서 뚜껑의 수평성에 강렬한 수직적 움직임을 유도하고 있습니다. 그렇게 만들어진 수직으로 상승하는 동세는 자연스럽게 걸이 형태로 이어져서 매우 강렬하게 증폭합니다. 그렇게 차례대로 동세를 키워나가는 향로의 구조 디자인은 대단히 뛰어납니다.

그렇게 동세가 상승하는 과정에서 중요한 역할을 하는 것이 뚜껑의 연꽃 모양의 꼭지입니다. 그런데 이 부분은 향로의 동세를 위쪽으로 유도할 뿐 아니라 심플한 형태로 디자인돼 있어서 향로 전체를 매우 격조 있고 아름답게 만드는 데에도 큰 역할을 하고

백제 도기 뚜껑의 연꽃 봉오리 모양의 꼭지

있습니다. 그런데 이 부분은 어디서 본 듯한 모양입니다.

백제 토기의 뚜껑에 있던 연꽃 봉오리 모양의 꼭지 장식과 유사합니다. 백제의 영향을 직접 받은 것인지는 확실치는 않지만 유사한 디자인인 것은 분명합니다. 백제 도기같이 이 귀엽고 우아해 보이면서도 전체 형태에 활력을 제공하는 역할이 뛰어납니다. 그런데 이 뚜껑의 조형성을 완전히 마무리하는 것은 구름 모양처럼 뚫어진 구멍입니다. 뚜껑의 넓은 면적에 조형적 활력을 더해 주는 정도로만 뚫어져 있습니다. 만일 더 크게 뚫었거나 작게 뚫었다면 전체적인 균형이 깨졌을 것입니다. 이런 적절한 비례를 찾아내는 것도 쉬운 일이 아닙니다.

아무튼, 뚜껑에 담긴 조형성만 읽어봐도 정말 뛰어난 아름다움을 보여줍니다.

이 향로의 조형적 아름다움은 걸이 부분에서 정점을 이룬다고 해도 과언이 아닙니다. 몸체의 모나지 않은 형태와는 달리 걸이 부분의 형태는 뾰족한 부분도 있고, 웨이브가 상대적으로 복잡합니다. 그런데 걸이 부분 자체는 몇 개의 웨이브로 이루어져서 곡선

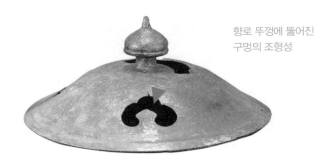

향로 뚜껑에 뚫어진
구멍의 조형성

의 동세가 매우 강렬하게 표현됐습니다. 하지만 걸이 부분 자체만 보면 조형적 완성도가 좀 부족한 편입니다. 하지만 그 부족함은 향로의 대추 씨 같은 몸통과 연결되면서 완성됩니다.

걸이의 다소 복잡하면서도 평면적인 이미지가 몸통의 대칭적이고 3차원적인 형태와 만나면서 강렬한 대비를 이루게 되는데, 그런 만남을 통해 화려한 걸이 형태는 완벽함을 갖추게 됩니다. 단순해 보이지만 작은 걸이 모양 안에 대단한 조형적 드라마가 담

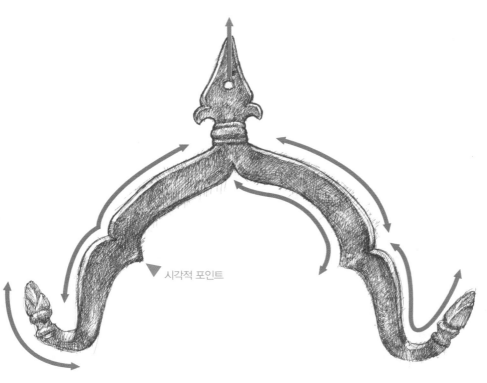

시각적 포인트

향로 걸이의 아름다움

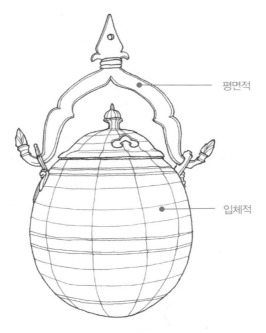

평면적

입체적

향로 걸이의 아름다움과 몸통과의 조형적 어울림

겨 있습니다.

고려시대에는 이 향로와 유사한 향로들이 많이 만들어졌던 것 같습니다. 비슷한 구조의 향로들이 몇 개 더 있어서 이 향로의 디자인도 당시에 표준화된 게 아닌가 하는 추측을 하게 됩니다. 위쪽 부분의 구조나 조형성은 앞의 향로와 거의 비슷한데 다른 점은 밑바닥이 평평해서 바닥에 놓기가 좋다는 것입니다. 앞의 것보다 약간 옆으로 넓어져서 넉넉하고 푸근한 느낌이 더 강합니다.

그리고 걸이 부분이 매우 인상적인데 훨씬 더 화려하고 장중합니다. 꼭대기에서부터 아래로 내려오는 곡선의 흐름이 다이나믹하

역동적인 동세

바닥이 평평한 거는 향로

고, 사람 머리에서 어깨와 팔로 연결되는 것 같은 구조라서 은연중에 강한 이미지로 다가옵니다. 로코코보다는 바로크 감성이 느껴지는 디자인입니다. 이 걸이 부분 하나로도 이 향로는 화려한 장식성과 카리스마적 존재감을 동시에 얻고 있습니다.

걸이 부분이 상승하는 동세가 강하고, 몸통은 아래로 흐르는 동세가 강한 걸이 향로도 있습니다. 구조적으로는 앞의 거는 향로와 같은 양식을 이루고 있는 것이라고 볼 수 있을 정도로 유사합니다. 그런데 미세한 비례와 구조의 차이로 앞의 두 향로와는 전혀 다른 조형성을 보여주고 있습니다.

우선 걸이 부분이 W 모양에 가까운 구조를 하고 있으므로 위로 상승하는 동세가 강합니다. 반대로 몸통은 뚜껑 부분이 완만한

아래부분이 약간 뾰족한 거는 향로

걸이와 몸통이 위아래로
대비되는 구조의 걸이 향로

수평 동세를 이루고 있는데, 몸통은 빗살무늬 토기처럼 아래쪽으로 조금 뾰족한 구조로 만들어져 있습니다. 그래서 아래쪽으로 내려가는 동세가 강해 보입니다. 이 향로에서는 위와 아래로 움직이는 각각의 동세가 서로 부딪히면서 매우 활달하고 시원한 인상이 만들어지고 있습니다. 앞의 향로와는 매우 상반되는 이미지입니다. 같은 구조라고 해도 이렇게 약간의 변화를 통해 완전히 다른 인상이 만들어질 수 있습니다. 같은 양식을 이루면서도 그 속에서 다양한 느낌을 표현하고 있는 고려시대의 뛰어난 디자인 감각을 느낄 수 있습니다. 대량생산 시스템 속에서도 디자이너마다 개성을 표현하고 있는 지금의 디자인 작업과 다르지 않습니

걸이 부분과 몸통을 연결하는
부분의 기능적 구조

다.

그리고 걸이 부분과 몸통이 결합하는 구조는 좀 짚고 넘어가야 할 것 같습니다. 요즘 산업제품처럼 견고하고 구조적 마무리가 뛰어납니다.

이상에서 살펴본 바와 같이 고려시대에 청동으로 만들어진 향로만 봐도 고려시대의 문화가 얼마나 주도면밀하게 만들어졌는지를 알 수 있습니다. 무엇보다 청자를 만들 때 구현됐던 유기적인 곡면의 디자인이 금속 분야에서도 유사하게 표현됐다는 것을 확인할 수 있습니다. 이것을 통해 우리는 고려시대의 문화가 개별적 장인들이 중심이 아니라 시대의 미적 이념과 가치를 중심으로 만들어졌다는 것을 알 수 있습니다.

우리는 청자와 금속용기라는 분야를 넘어서서 고려 문화 전체를 이끌었던 이념성과 양식적 경향에 한 발 더 다가가게 됩니다.

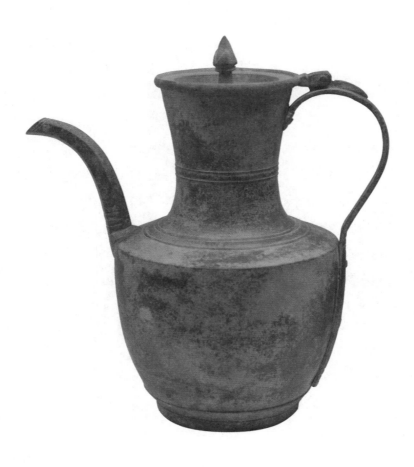

고려청자와
표준화

고려청자는 중국이나 일본의 도자기처럼 시각적으로 튀는 것은 거의 만들어지지 않습니다. 특이한 시도들이 없었던 것은 아니지만 항상 어떠한 양식적 경향 안에서 다양한 표현들이 이루어집니다. 정해진 한계 안에서 다양한 표현을 하니 조형적으로는 더 뛰어나다고 할 수 있습니다. 그런데 청자의 이런 뛰어난 형태는 누가 디자인했던 것일까요?

서긍의『선화봉사고려도경』보면 고려의 주발, 접시, 술잔, 사발, 꽃병, 탕기, 옥잔 들이 잘 만들어지기는 했는데, 모두 중국의 그릇 만드는 법식을 모방했다는 구절이 나옵니다. 다 그런 것은 아니지만 생활에 많이 썼던 도자기는 중국 기형을 따라 만들어졌습니다. 청자의 형태는 만드는 사람이 그냥 예쁘게 만든 게 아니라 표준화한 형태로 디자인됐다는 것을 알 수 있습니다.

그런데 이것을 두고 중국 문화에 종속됐던 게 아닌가 의심할 수도 있겠지만 그렇지는 않습니다. 문명이 발달한 나라에서 이미

중국의 표준을 따라 만들어진 청자들. 매병, 병, 대접, 완, 접시, 술잔

검증된 표준을 따르는 것은 이익이 많기 때문입니다. 지금도 마찬가지입니다.

우리가 입고 있는 옷의 체계는 20세기 초반 프랑스에서 샤넬이 구체화한 것입니다. 이런 옷을 도입함에 따라 현대인은 얼마나 편하게 활동하고 있습니까. 우리가 사는 집도 20세기 초부터 독일을 중심으로 많은 실험과 기술개발을 통해 표준화된 것입니다. 그것을 빨리 도입했기 때문에 우리나라는 급속도로 도시화할 수 있었습니다.

고려시대에도 그런 현명한 움직임이 있었던 것입니다. 애초에 중국의 장인들을 통해 고려청자가 만들어지기 시작했으니 어쩌면 당연한 일이기도 했습니다.

그렇게 수입된 표준이 자리를 잡고 나면, 어느 문명이든지 자기 표준을 만드는 단계로 넘어가게 됩니다. 문화의 주체성이라는 것

샤넬의 현대 복식과 미스 반 데어 로에의 모더니즘 주택

은 폐쇄적인 상태에서 얻어지는 것이 아니라 충분한 체력이 갖추어졌을 때 얻어지는 것이지요. 나중에는 고려에 적합한 표준화가 만들어집니다. 상감기법 같은 것들이 그런 것입니다.

고려청자의 모양은 적어도 만든 사람이 디자인한 것은 아니었습니다. 그것보다는 청자 바깥의 사회 상황이나 생활방식, 미적 이념, 문화 교류 등에 따라 디자인했던 것으로 추측할 수 있습니다. 이게 별 것 아닌 것 같지만, 고려청자가 디자인인지 공예인지를 가르는 문제이기 때문에 가벼이 지나칠 수가 없습니다.

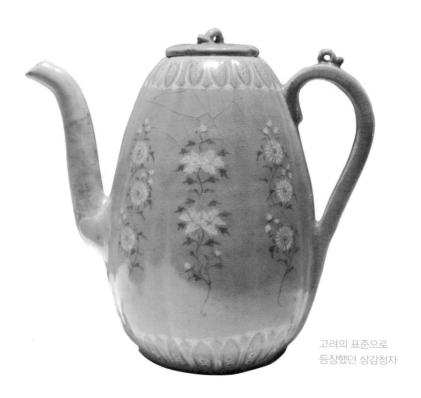

고려의 표준으로
등장했던 상감청자

디자인과
공예의 차이

　　　　　　　　현대 디자인에서는 디자인과 공예를
나누는 기준으로 산업혁명을 듭니다. 산업혁명 이전에는 물건을
만드는 일과 형태를 고안하는 일을 장인이 혼자 다 했는데, 산업
혁명으로 인해 기계적 대량생산이 이루어지면서부터는 생산 작
업과 형태를 고안하는 일이 분리됩니다. 전자의 장인이 모든 것
을 다하는 것을 '공예'라고 하며, 후자의 생산품 형태를 고안하는
일을 '디자인'으로 구분합니다. 그렇게 산업혁명 이후로 등장한
디자인은 20세기를 주도하면서 현대적인 대량생산 체계의 중심
에 자리 잡습니다. 그래서 많은 이들이 디자인을 현대에 등장한
현상으로 봅니다.
산업화를 통한 대량생산의 흐름이 도자기 분야에서도 일찌감치

산업혁명을 만든 동력 기계

산업적 대량생산
방식으로 만들어졌던
웨지우드의 도자기

일어났습니다. 18세기 후반부터 유럽에서는 도자기를 기계적 방식으로 대량생산하기 시작합니다. 영국의 웨지우드의 도자기가 대표적이었습니다. 누구나 싼 가격에 도자기를 구매할 수 있게 되면서, 그간 수공업적으로 생산됐던 공예 도자기들은 순식간에 몰락했습니다. 이렇게 산업적 생산이 전통적인 공예를 대체한 현상이 19세기에서 20세기에 걸쳐 모든 분야에서 나타납니다.

18세기 중엽부터 시작됐던 이런 산업화 과정은 서양사회가 긴 중세의 계급적 모순을 떨쳐내고 근대사회로 이전하는 과정이기도 했습니다. 말하자면 프랑스 혁명과 같은 계급혁명이 산업혁명과 동시에 이뤄졌던 것입니다. 그래서 서양의 근대 역사에서는 자연

공예로서의 로코코 시대의 화려한 은제 주전자와
대량생산된 디자인으로서의 마이클 그레이브스의 주전자

스럽게 기술의 혁명적인 발전이 평등한 근대, 현대 사회로의 발
전을 가능하게 했다는 생각을 하게 됩니다. 이른바 '근대화'가 바
로 그것입니다.

그렇다 보니 산업화로 인한 대량생산의 발달은 단지 기술 발전의
문제가 아니라 계급적 봉건사회를 붕괴시키고 평등한 현대사회
를 만든 원인으로 여겨지게 됩니다.

여기서 디자인은 산업체제 속에서 대량생산의 문제를 해결하는
평등한 현대사회의 합리적인 활동이 되었고, 공예는 지배계급에
만 헌신했던 전근대적인 생산 활동으로 인식됩니다. 이런 논리로
보면 기계적 대량생산이나 평등한 현대사회가 나타나기 전에는
결코 디자인이 나타날 수 없습니다. 디자인이 등장하기 이전까지
의 모든 시기는 공예의 시간이 됩니다.

이런 관점은 우리도 모르는 사이에 우리의 전통을 바라보는 태도

나 눈에 큰 영향을 미쳐왔습니다. 말하자면 20세기 이전까지의 우리 유물들을 모두 공예로 보게 했습니다.

우리의 전통유물들은
모두 공예인가?

누가 강력하게 주장한 적은 없지만, 조선시대까지 만들어진 모든 유물은 암암리에 전부 공예로 취급됐습니다. 그래서 선사시대부터 조선시대까지 만들어졌던 우리 유물들을 많은 사람은 개별 장인들의 손에 의해 만들어져온 공예품으로 봅니다. '민예'니 '이름 없는 장인이 만들었다'는 말들이 자꾸 나오는 것은 그 때문입니다.

청자도 분명히 나라가 주도해서 만들었는데 그런 사실은 온데간데없어지고, 중국의 장인들이 들어와서 만들어지기 시작했다는

대량생산된 현대의 산업제품인 브라운의 믹서와 고려청자 주전자

131

조각적 형태가 두드러지는 청자와
그와 유사한 경향을 가진 청동종의 용조각

것이나 강조되고, 가마나 도공들의 제작기술에만 눈을 크게 떠왔습니다.

그런데 국가 주도로 청자를 표준화해서 생산했다는 사실만으로도 그런 공예관은 들어설 틈이 안 생깁니다. 앞서 살펴본 것처럼 청자는 표준화돼 대량생산됐습니다. 생산과 디자인도 분리돼 있었습니다. 종합해보면 고려청자는 이미 현대 디자인이 갖추어야 할 대부분 조건을 갖추고 있었습니다.

혹, 특이한 형태로 만들어진 청자들을 봐도 그 형태가 장인의 개성보다는 당대에 공통된 조각적 경향이나 시대양식을 따라 만들어져 있습니다. 이것은 공예와는 거리가 먼 현상입니다.

그렇다면 어떻게 해서 산업화도 안 되었던 고려시대에 청자는 현대 디자인적 면모를 갖게 되었던 것일까요?

고려청자는
디자인!

『밖에서 본 한국사』에서 김기협은 "서양에서도 그리스와 로마에서 국가론이 나타나긴 했지만 동아시아처럼 국가론이 널리 통용되지 못하고 있다가 근세에 들어와서야 국가론이 안정된 모습으로 나타났다."고 했습니다.

그러니까 서양에서는 근대에 와서야 제대로 된 국가의 틀이 만들어졌지만, 동아시아에서는 그보다 훨씬 일찍 국가체계가 시작되었다는 것입니다. 아마 기존의 역사관과는 많이 부딪히는 주장이

겠지만, 서양에서 지금의 독일이나 이탈리아와 같은 나라가 통일된 국가로 등장했던 것은 정확하게 19세기 말이었습니다. 중국이나 우리는 그것보다 훨씬 오래전에 그런 단계에 접어들었었습니다.

 규모 면에서 국가는 봉건체제와는 비교할 수 없을 정도로 큽니다. 사회 규모에 따른 수요도 당연히 비교할 수 없을 정도로 큽니다. 그래서 국가적 수요에 대응하려면 장인의 숙련된 손만으로는 불가능합니다. 어떤 식으로든 대량생산을 하게 됩니다. 국가가 일찍 등장했던 중국이나 우리나라에서는 일찍부터 국가 주도로 조직적인 대량생산을 해왔습니다.

『고려사의 재발견』에서 박종기는 고려가 갖추었던 사회적인 생산 시스템이 '소所'였다고 했습니다.

소는 고려의 특수 행정단위였는데, 금소, 은소, 지紙소, 와瓦소, 염鹽소, 묵墨소 자기磁器소 어량魚梁소 등이 있었습니다. 여기서는 전문 기술자인 장인과 잡역담당인 소민이 사회적인 시스템을 가지고 수공업 제품을 대량으로 생산했고, 그 산물을 국가에 공납했습니다. 고려청자가 현대적인 대량생산체계를 갖게 되었던 데에는 바로 이런 국가 차원의 사회

계급적 차별성을 목적으로 만들어진
화려한 서양의 귀족적 공예품

시스템이 있었던 것입니다. 좀 더 정확히 말하자면 고려의 국가 차원에서의 수요가 청자의 대량생산을 초래했다고 할 수 있습니다. 국가가 등장하기 전, 서양의 전근대 계급사회에서는 지배계급이 장인의 개별적인 솜씨나 스타일에 많은 돈을 지급하며 소비를 했습니다. 수요층도 한정돼 있었고 수요 대부분이 호사품이었기 때문에 생산은 모두 개별 장인이 가진 시스템 속에서 이루어졌습니다. 근대화 이전까지 서양은 그렇게 공예 방식으로 생산했습니다. 그런데 산업화를 통한 대량생산과 그것을 위한 디자인이 나타나게 되었던 것은 앞서 '기술적 혁명'이나 '계급혁명'과 같은 근대화 과정 때문이었다고 했지만, 이것은 서양에서 국가가 성립되면서 일어났던 일이기도 했습니다. 영국의 산업혁명은 국가가 주도했고, 프랑스 혁명 이후 건국된 공화국 프랑스도 산업화를 적극적으로 추진해서 소위 벨 에포크라는 아름다운 전성기를 만들었습니다. 모두가 국가가 전제했기에 가능한 일이었습니다. 이것이 말해주는 것은, 대량생산의 원인이 기술이 아니라 수요라는 것입니다.

그러므로 고려청자를 비롯한 고려시대에 만들어졌던 것들을 무조건 공예로 규정하는 것은 합당해 보이지 않습니다. 논리적으로는 충분히 디자인이라고 할 수 있습니다. 디자인으로 볼 때 고려시대의 청자를 비롯한 각종 문화의 가치가 제대로 드러납니다. 그 대표적인 것이 '표준화'입니다.

표준화와
대량생산

　　　　　　고려시대에 대량생산이 이루어졌고, 현대적인 디자인이 나타났다는 것은 참으로 놀라운 일인데, 여기서 주목해봐야 할 것은 그 옛날에 기계도 없었는데 대량생산을 어떻게 했는가 하는 것입니다. 여기서 주목해봐야 할 것은 바로 '표준화'입니다.

고려청자에서는 표준화 경향이 많이 보이는데, 이것은 청자를 비롯한 고려 문화의 매우 중요한 특징입니다. '표준화'는 대량생산을 위한 가장 중요한 요소입니다. 현대 사회 거의 모든 생산이 표준화를 중심으로 이루어지기 때문에 오히려 잘 모를 수가 있는데, 표준화의 힘은 정말 강렬합니다.

표준화의 효과가 얼마나 뛰어난지는 1908년 포드에서 생산했던 자동차, 모델 T의 사례를 보면 잘 알 수 있습니다.

이전까지 자동차는 수공으로 만들었기 때문에 가격이 엄청나게 비쌌습니다. 그런데 포드는 자동차의 부품을 모두 표준화하고, 컨베이어 벨트 시스템으로 생산하여 제작 시간과 제작비를 혁명적으로 낮췄습니다. 첫 출시 때의 가격이 850달러였는데 나중에는 240달러까지 내렸습니다. 마술 같은 표준화의 효과라 하지 않을 수가 없습니다. 덕분에 호사품이었던 자동차는 누구나 살 수 있는 생필품이 됐고, 자가용 시대가 도래하게 됐습니다. 이 모델 T 이후로 표준화를 중심으로 효과적인 대량생산을 하는 방식은 전 산업으로 퍼져나갑니다.

표준화의 대표적인 사례 포드 모델 T

이처럼 표준화는 투여되는 자원을 최소화하고, 산출되는 결과를
극대화하기 위한 매우 효과적인 대량생산 방법입니다. 현대 디자
인 이론에서는 이것이 현대의 산업적 대량생산 체제에서 처음 나
타난 것처럼 말하지만, 그것은 오랫동안 봉건체제만을 유지했던
서양의 평면적인 역사가 만든 선입견이고, 실제로는 아주 옛날부
터 대량생산이 이루어질 경우 표준화 현상이 나타났습니다.
그런데 표준화에는 단지 생산의 효율성만 고려되는 것은 아닙니
다. 표준화에는 당대의 모든 시대정신이 압축됩니다. 표준화된
스타일은 보통 생산에만 그치지 않고 시대를 이끄는 일관된 양식
으로 확장되면서 당대의 문화를 형성합니다.

고려청자는 바로 이런 표준화를 통해 대량으로 생산됐습니다. 고려청자가 지금 고려시대의 문화를 대표하고 있고, 고려청자의 색이나 유기적인 형태가 고려시대 조형 스타일을 대표하고 있는 것은 표준화의 그런 특징 때문이라고 할 수 있습니다. 그런데 여기서 분명히 알아야 할 것은 고려청자의 유기적 스타일이 고려시대를 대표하게 된 것이 아니라, 유기적인 스타일을 추구하는 고려의 시대정신이 고려청자의 스타일에 반영됐다는 사실입니다. 중심은 시대정신이지요.

그런 고려의 시대정신이 청자에만 반영됐을까요? 조금씩 다르기는 하지만, 여러 분야에 동일한 경향, 동일한 시대정신들이 투사돼 있습니다. 우리가 고려시대뿐 아니라 조선시대나 통일신라, 혹은 나아가 프랑스의 귀족 문화나 이탈리아의 르네상스 문화에 대한 어떤 아이덴티티를 구별하게 되는 것은 특정 분야의 스타일 때문이 아니라 여러 분야에서 감지되는 공통적인 시대양식을 감지했기 때문입니다. 여러 분야에서 나타나는 시대적 양식을 종합해서 그 안에 들어 있는 본질적인 세계를 보기 때문에 우리는 혼란 없이 보편적 시대양식을 느끼고 이해할 수 있는 것입니다.

그러니 고려시대 문화를 제대로 이해하기 위해서는 청자뿐 아니라 고려시대 여러 분야에서 표현된 표준화된 양식들을 종합적으로 살펴보면서 그 안에 담긴 보편적 양식을 읽어야 할 필요가 있습니다. 그렇게 했을 때 우리는 고려 문화의 본질적인 모습을 만나게 될 것입니다.

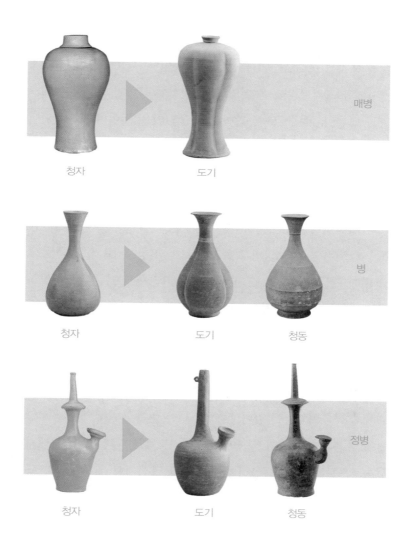

매병

청자 도기

병

청자 도기 청동

정병

청자 도기 청동

청자의 기형이 도기나 금속용기에 동일하게 적용된 사례

청자를 넘어선
표준화

 고려청자의 표준화된 스타일이 고려시대의 보편적 시대정신이 표현된 것이라면, 청자의 표준화는 단지 청자에만 그치지 않았을 것입니다. 청자에 구현된 표준화된 스타일은 다른 분야에서도 동일하게 적용되었을 것이며, 그것은 어렵지 않게 확인할 수 있습니다. 앞서 살펴본 청자의 매병이나 병과 같은 기형은 도기나 청동 기물에서도 그대로 발견할 수 있습니다.

가령 청자의 병 모양은 청자뿐 아니라 도기나 청동 재료로도 많이 만들어졌습니다. 정병도 똑같은 모양의 청자, 도기, 청동 등으로 많이 만들어졌습니다. 이것을 보면 고려시대에는 시대적 양식이 모든 분야에 보편적 스타일로 작용하면서 시대를 이끌었다는 것을 알 수 있습니다.

그러니 앞서 살펴봤던 다양한 청자들의 오르가닉한 조형성들은 완전히 똑같지는 않더라도 다른 여러 분야의 유물에도 직접, 간접으로 적용되었을 것입니다. 아마 다른 분야의 유물에 적용되었던 조형적 스타일들이 청자에 도입되기도 했을 것입니다. 그래서 전체적으로는 바로크 양식이나 로코코 양식처럼 고려시대의 독특한 양식이 형성되었을 것으로 추정됩니다. 그러니 고려시대의 각종 유물에 적용됐던 조형 스타일을 종합적으로 추적해 들어가면 고려시대의 문화를 온전히 만나게 될 수 있습니다.

그런 생각을 하면서 청자에서 표준화한 양식을 공유하고 있는 청

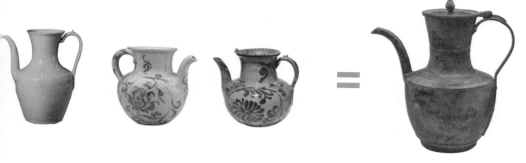

양식적으로 유사한 청자 주전자들과 청동 주전자

동 유물이 있는지 살펴보다 보면 눈에 띄는 것이 주전자입니다.
청자 주전자나 청동 주전자나 유기적인 곡면의 아름다움이 두드
러지는데, 재료의 차이를 뛰어넘어서 양식적으로 서로 유사한 것
을 볼 수 있습니다.

청자 주전자들을 보면 고려청자 특유의 3차원 곡면의 아름다움
이 잘 표현돼 있긴 하지만, 다른 청자류에 비해서는 좀 딱딱해 보
입니다. 대체로 청자 주전자의 윗부분은 청자 병의 목처럼 좁은
데, 중간 높이쯤에서 폭이 갑자기 넓어집니다. 그리고 매병처럼
곡면이 급격하게 꺾인 다음에 아래쪽으로 완만하게 풀어지면서
내려갑니다. 마치 청자 병의 목 부분을 확대해서 매병 위에 붙여
놓은 것 같은 모양입니다. 그렇게 주전자의 구조가 위아래로 이
어지기보다는 대비감이 심해서 다소 딱딱해 보이는 것입니다. 그
대신에 이 주전자는 단단하고 실용적으로 보이기도 합니다.

다소 짧은 크기의 주둥이와 손잡이가 붙어 있어서 더 실용적으로
보입니다. 아마도 이런 유형의 주전자들을 당시에 실용적으로 많

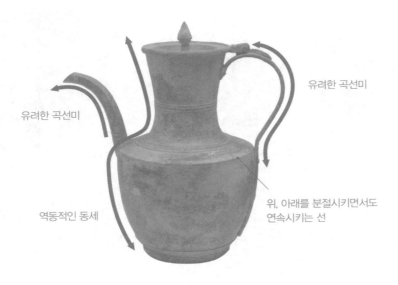

유려한 곡선미

유려한 곡선미

역동적인 동세

위, 아래를 분절시키면서도
연속시키는 선

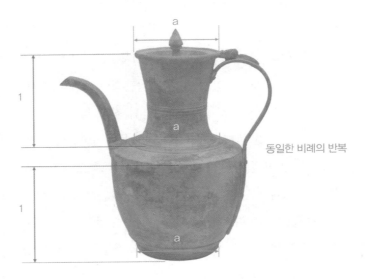

동일한 비례의 반복

청동 주전자의 조형 분석

이 만들어 썼을 것으로 추정됩니다.

고려시대의 청동 주전자들도 이 도자기 주전자들과 유사한 모양으로 만들어진 것이 많습니다. 비슷한 구조에 좀 더 정교하고 날렵하게 만들어졌습니다. 청동은 얇고 정교하게 만들 수 있어서 주전자의 곡면이 청자 주전자에 비해서 부드럽기보다는 섬세하고 보다 날카로워 보입니다. 청자 주전자를 보다가 이 주전자를 보면 마치 해상도가 아주 높은 사진을 보는 것 같은 느낌이 듭니다. 재료가 달라서 그런 것이고, 양식적인 면에서는 일치한다고 할 수 있습니다. 이 청동 주전자의 조형성을 살펴보면 청자들에 못지않게 대단히 뛰어난 수준으로 만들어졌습니다.

전체의 곡면 흐름이나 비례를 보면 고려청자에서 구현된 것과 같은 스타일의 3차원 곡면으로 이루어져 있고, 비례 체계도 매우 섬세하고 복잡합니다. 목 부분의 곡면 흐름을 보면 대단히 섬세하고 정확하게 만들어져 있습니다. 위에서부터 아래로 내려오는 흐름이 매우 정교합니다. 특히 아래쪽으로 내려오다가 주전자 몸통 아랫부분의 구조로 이어지는 곡률의 변화는 매우 역동적입니다. 목과 몸통으로 자연스럽게 연결돼 보이면서도 구조적으로는 분절돼 보이게 만드는 흐름의 표현이 놀랍습니다.

그렇게 몸체의 아래쪽 구조로 올라탄 곡면의 흐름이 어깨 부분에 이르러서는 직각으로 완전히 꺾여서 아래로 내려가게 한 것도 대단한 조형적 솜씨입니다. 금속이니까 가능한 표현입니다. 주전자의 곡선적 형태에 긴장된 힘을 잔뜩 불어넣는 조형적 처리입니다.

그렇게 몸통의 곡면이 아래쪽으로 흘러가다가 맨 아래쪽의 굽에서 복잡한 선을 만들면서 마무리됩니다. 중간 중간에 몇 개의 선을 넣어서 곡면의 흐름에 다소 힘과 권위를 실어주는 표현도 주목할 만합니다. 거의 교향곡 한 편을 보는 것 같은 느낌을 주는 조형적 처리를 하고 있습니다.

몸통의 이런 완성도 높은 조형성 위에 독특한 구조의 주둥이와 손잡이가 결합하여 있습니다. 일단 두 부분이 모두 청자보다 우아하면서도 활달한 곡선미를 보여주고 있습니다. 금속이기 때문에 가능한 표현이기는 한데, 주둥이는 그냥 원기둥 모양이 아니

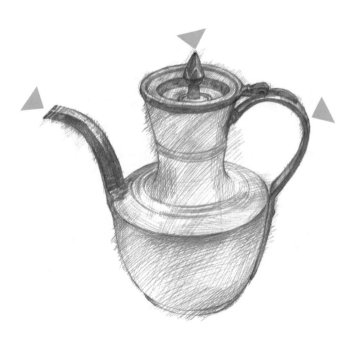

청동 주전자의 주둥이와 손잡이와 뚜껑 부분의 세련된 표현과 구조

라 단면이 육각형인 모양으로 휘어 있습니다. 대단히 정교한 솜씨입니다. 그런 주둥이 구조가 뛰어난 곡률의 변화를 보여주면서 휘어져 있는데, 제작과정을 생각하면 참으로 대단한 솜씨라는 것을 느낄 수 있습니다.

손잡이는 되도록 가늘게 만들어져 있습니다. 그 점이 청자와 달리 주전자를 전체적으로 날렵하고, 세련돼 보이게 하고 있습니다. 손잡이가 휘어지면서 만드는 곡선의 흐름은 거의 완벽한 곡선미를 보여줍니다. 급하게 휘어지다가 살짝 힘을 빼고 풀어지다가 완전히 방향을 달리해서 편하게 내려가는 흐름이 너무나 세련되고 아름답습니다. 이런 곡선의 흐름은 기술만으로 만들어지는 게 아니라 정교하고 세련된 감각 때문에 만들어집니다. 이것을 만든 장인이나 이것을 사용했던 사람들이 모두 뛰어난 안목을 가지고 있었다는 것을 느낄 수 있습니다.

이 청동 주전자의 뚜껑 부분의 처리는 화룡점정입니다. 작고 뾰족하면서도 장식적인 모양이 곡선이나 곡면으로만 이루어진 전체 형태와 강렬한 대비를 이루면서 주전자의 디자인에 미적 긴장감을 불어넣고 있습니다. 심플한 디자인일 경우 이런 부분이 있어야 심플함이 지루하고 공허해지지 않고 격조 있고 재미있어집니다. 고려시대의 주전자이지만 이런 조형적 디테일이 완성도 높게 구현돼 있다는 것은 놓칠 수 없는 점입니다.

이 청동 주전자는 청자 주전자와 유사한 구조와 유사한 오르가닉한 곡면으로 디자인됐지만 재료의 차이로 인해 더욱더 섬세하고 세련되게 디자인돼 있습니다. 같은 조형적 경향이 상황이나 조건

에 따라 적합하게 응용되고 있다는 점에서 고려시대의 문화적 역량이 심상치 않은 수준이었다는 것을 짐작할 수 있습니다.

재료나 영역을 넘어서서 유사한 양식의 디자인이 관철돼 있다는 것은 고려의 문화가 상당히 높은 수준에서 관리됐다는 것을 알 수 있고, 시대를 이끄는 미적 이념과 통일된 미적 취향이 강고했다는 것도 알 수 있습니다. 그렇게 청자든 청동이든 각 분야에서 이런 시대양식을 표준으로 하여 모든 것들이 대량생산되었습니다. 남아 있는 유물이 넉넉한 편은 아니지만 그래서 앞의 청자 주전자와 유사한 것들을 몇 점 찾아볼 수 있습니다.

뚜껑의 꼭지 모양은 좀 다르지만, 유려한 곡선을 그리며 날렵하

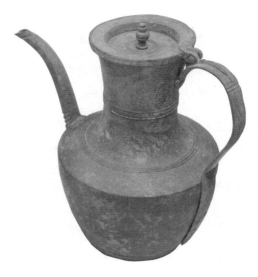

유사한 디자인의 청동 주전자

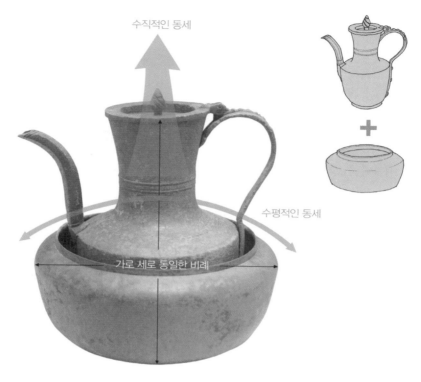

수직적인 동세

수평적인 동세

가로 세로 동일한 비례

승반이 있는 주전자와 그 조형성

게 생긴 주둥이와 얇은 손잡이, 그리고 몸통의 구조가 앞의 주전
자와 유사한 것도 있습니다. 이렇게 유사한 구조의 주전자가 있
다는 것은 이런 모양의 주전자들이 고려시대에 대량으로 제작됐
다는 것을 말해줍니다.

앞의 주전자들과 거의 같은 모양의 주전자가 승반에 담겨 있는
것도 있어서 청자와는 다른 청동재료만의 독특한 곡면 디자인의
아름다움을 잘 보여주고 있습니다. 청동 주전자만 단독으로 만들

어지지 않고 이처럼 주전자와 승반이 한 세트로 만들어지기도 했다는 것이 재미있습니다. 같은 구조의 주전자라도 승반과 한 세트를 이룬 모양은 조형적으로 훨씬 다채롭다는 것을 볼 수 있습니다.

아마도 이런 모양을 보고는 많은 사람이 우리 선조들의 절제된 아름다움 정도로 설명할 것입니다. 하지만 이런 모양은 절제라기보다는 '표현'으로 봐야 합니다. 화려하고 복잡한 형태만을 표현으로 보면 이렇게 단순한 형태는 그런 표현성을 절제한 결과로 보기가 쉽습니다. 인품처럼 엄격한 미적 도덕성으로 장식의 날뛰는 본능을 억제했다고 보는 것입니다. 하지만 그것은 조형에 대한 상당히 편협된 시각입니다. 인간은 화려한 것도 좋아하지만 심플한 것도 좋아합니다. 취향의 문제 이전에 생리적으로 그렇습니다. 단순한 형태는 일단 복잡한 형태보다도 눈으로 지각하기가 쉽습니다. 그리고 느낌이 담백합니다. 음식으로 치자면 자극적이지는 않은, 그러나 깊은 맛이 우러나는 것에 비교할 수 있겠습니다. 그러니까 우리의 눈은 심플한 형태가 미적 도덕성으로 절제돼서 좋아하는 것이 아니라 그냥 생리적으로 심플한 표현을 좋아하는 것입니다. 그래서 이런 심플한 형태들은 단지 절제돼 있다는 특징만을 살피고 넘어가서는 안 되고 그 안에 담긴 미적 특징이나 가치를 따져봐야 합니다. 이 승반이 있는 주전자를 그렇게 보면 단순한 이미지 이전에 조형적으로 매우 뛰어나다는 것을 알 수 있습니다.

그 뛰어난 조형성은 실루엣에서 찾을 수 있습니다. 주전자와 승

반이 결합하여 하나의 단단한 구조를 이루고 있습니다. 마치 합체 로봇 같다고 할까요. 두 개의 형태가 만나 이루고 있는 형태의 조형성이 아주 뛰어납니다.

주전자의 윗부분에서 아랫부분으로 속도감 있게 내려오던 곡면의 흐름은 갑자기 방향을 바꾸어 비스듬하게 흐르면서 아래가 넓어지는 안정된 구조로 마무리되고 있습니다. 구조적으로는 아주 단순합니다. 하지만 그 단순함이 가지는 명쾌한 조형적 기운이 보는 사람의 눈을 강하게 사로잡습니다. 그런 과정에서 곡면들이 이루는 흐름, 각각의 부분에서 서로 다른 곡률을 이루며 변화하는 리듬이 있는 그대로 보는 사람의 눈으로 들어옵니다. 그리고 그 부드러움이 눈을 매료시킵니다.

무엇보다 그런 조형적 특징들이 결과적으로 만들어내는 고려 특유의 격조 높은 이미지가 정말 뛰어납니다. 이것은 분석으로 알 수 있는 게 아니라 종합으로 느끼게 되는 것인데, 고려시대 선조들의 미적 취향이 탐욕적일 정도로 집요했다는 것이 느껴집니다. 작은 주전자 하나일 뿐인데, 하나에서 열까지를 치밀하게 다듬어서 결과적으로는 자신들의 취향에 한 치 어긋남이 없게 해놓는 그 태도가 거의 지나쳐 보일 정도입니다.

물론 이 주전자를 만든 장인을 말하는 게 아닙니다. 이런 실용품의 정교함과 아름다움을 만드는 것은 대부분 사용하는 사람의 욕구입니다. 바로 그 사회적 욕구 수준이 놀랍다는 것입니다. 지금 한국의 제조업이 세계적인 경쟁력을 가지는 것은 소비자들이 까다롭기 때문인 것과 똑같습니다.

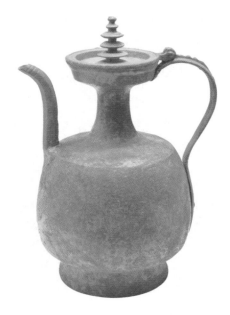

탑 모양이 있는 청동 주전자

뚜껑에 탑 모양 같은 것이 있는 주전자는 구조와 비례에서 다른 주전자와 이미지가 많이 달라 보입니다. 아마도 절에서 썼던 게 아닌 거 싶은데, 약간의 변화만으로도 이미지가 완전히 달라지는 것을 볼 수 있습니다. 앞의 주전자들이 보여주었던 차분하면서도 우아하기 짝이 없는 그런 이미지와는 아주 다릅니다. 하지만 구조적으로는 유사합니다. 유사한 시대양식을 유지하면서도 약간의 구조나 비례 변화를 통해 개별적인 정체성을 구사하는 고려시대의 뛰어난 조형적 능력을 잘 보여줍니다.

이상에서 살펴본 것처럼 청자에서 표현됐던 유기적인 조형성은

청동 용기에도 그대로 구현돼 있어서 고려시대의 문화가 시대양식을 지향하면서 발전했다는 것을 잘 보여줍니다. 그런데 그런 유기적 조형성이 청동이라는 재료의 특징에 맞추어서 독자적인 경향들을 만들어나갔다는 사실도 확인할 수 있습니다.

청동에 구현된 유기적 조형성은 좀 더 간략하고, 좀 더 정밀합니다. 청동 유물은 우아하고 부드러운 유기적인 곡면의 아름다움을 그대로 가지면서도 청자보다 견고해 보이고 힘이 있게 보인다는 것이 특징입니다. 청자는 로코코보다는 바로크 성격이 더 짙어 보입니다. 청자에 가려져서 많이 주목받지 않았는데, 자세히 살펴보면 고려의 청동 유물은 청자의 아름다움에 전혀 손색이 없는 독자적인 양식적 아름다움을 구축하고 있었습니다. 앞으로 그 가치가 많이 발굴되고 알려져야 할 분야입니다.

잡 는 법 이 다 른 기 능 적 인 숟 가 락

제비꼬리 모양 청동 숟가락

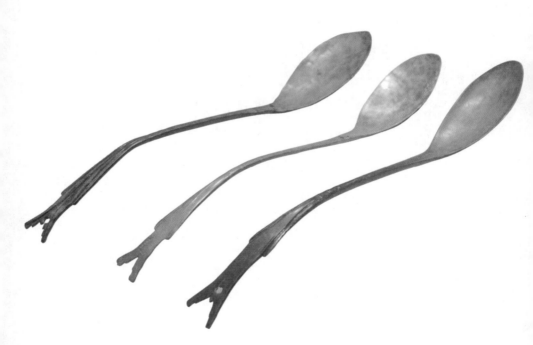

모형 같은
숟가락

 먹는 거 갖고 장난치지 말라는 말이 있는데, 먹는 것은 아니지만 이 숟가락을 처음 봤을 때 그런 비슷한 생각이 들었습니다. 먹는 것을 위한 숟가락인데 어떻게 이렇게 디자인할 수가 있을까. 고려시대 아름다움이 아무리 뛰어나고, 모든 생활을 그런 아름다움으로 채우려고 했다고 쳐도 이건 좀 무리가 아닌가 싶었습니다.

수저나 숟가락, 나이프, 포크 등 대부분 식도구는 평면적으로 생겼습니다. 아무리 화려하고 멋지고 독특하게 만들어도 특수한 용도의 것이 아니라면 평면적인 형태를 넘어서지 않습니다. 숟가락의 경우 앞부분이 오목한 정도의 형태 말고는 모두 납작하게 생겼습니다.

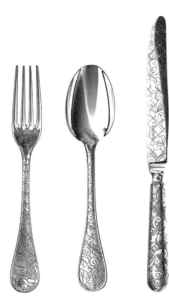

네덜란드의 산업 디자이너
마르셀 반더스의
화려한 식도구 디자인

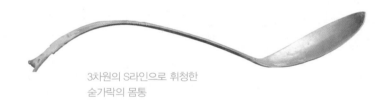
3차원의 S라인으로 휘청한
숟가락의 몸통

그런데 고려시대의 제비꼬리 모양의 숟가락은 입체적입니다. 일
단 긴 몸통이 크게 S라인으로 휘어 있습니다. 손으로 잡고 사용
하기에 다소 어려운 형태입니다. 보통 손으로 사용하는 도구들은
제어하기 편하게 하려고 직선적이거나 단순한 구조로 만들어지
는 것이 일반적입니다. 그래야 눈과 손의 작동이 쉽게 일체화되
기 때문입니다. 식도구가 대체로 평면적이거나 직선적인 형태를
취하는 것은 다 그 때문입니다. 그런데 이 숟가락은 크게 두 부분
으로 휘어져 있으므로 손이 숟가락을 원하는 데로 움직이기가 원
활해 보이지 않습니다. 그리고 입체성이 강해서 식탁 위에서 상
당히 큰 존재감을 가집니다. 그래서 식도구로서는 좀 부담스러울
수 있을 것 같습니다.

그리고 숟가락 끝부분은 이름처럼 제비꼬리같이 우아하게 두 갈
래로 갈라져 있습니다. 숟가락이 똑바로 세워지게 하기 위한 디
자인인데, 이 부분은 조형적으로나 기능적으로나 합당한 것 같습
니다. 박물관에서 이 숟가락이 세워진 것을 보면 마치 조각 작품
처럼 보입니다. 여러 개가 나란히 세워져 있는 모습은 숟가락이
라는 생활용품의 수준을 넘어서 있습니다. 숟가락이 입체적인 구

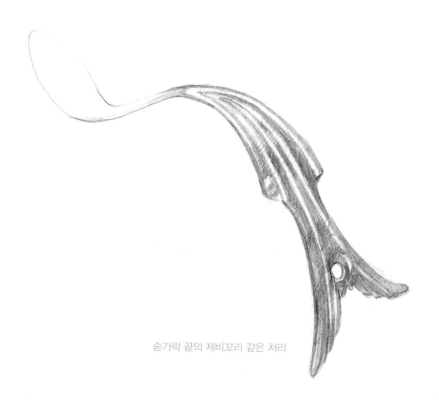

숟가락 끝의 제비꼬리 같은 처리

길쭉한 타원형 모양의 숟가락 머리 부분

조이니 바닥에 세워지지 않으면 안 되기 때문에 끝을 이렇게 해서 자체적으로 세워질 수 있게 한 것 같습니다. 또한 위생적인 면에서도 그럴 필요가 있었던 것 같습니다. 그런 점에서 이 숟가락의 끝부분 처리는 매우 뛰어납니다.

기능적으로 중요한 머리 부분은 지금 쓰는 숟가락과는 아주 다르게 생겼습니다. 길쭉한 타원형 모양이어서 지금의 둥근 숟가락과는 많이 다릅니다. 세계 어느 나라의 숟가락에서도 볼 수 없는 형태입니다. 일단 한입에 들어가기가 어려운 모양이고 국물 같은 것이 많이 담길 수 없는 구조입니다. 그래서 아무리 생각해봐도 이 부분이 이렇게 디자인된 이유를 알 수가 없는데, 아마도 기능적인 이유가 있다면 당시의 음식이 지금과는 달랐기 때문에 이렇게 디자인되었을 것이라고 두루뭉술하게 추측하고 넘어갈 수밖에 없습니다.

이처럼 이 숟가락은 날렵한 모양이 뛰어나 보이기는 하지만, 일상생활 용기로서 그렇게 합당해 보이지는 않습니다. 그래서 오랫동안 이 숟가락은 실제로 사용했던 게 아니라 무덤에 넣었던 부장품용이라고 생각했습니다. 사용할 일은 없을 테니 멋지게 만들어서 무덤에 같이 넣었던 것이라 생각했던 것 같습니다.

그런데 조금 더 생각해보면 무덤 부장품용 숟가락을 당시에 일부러 따로 만들었다는 사실은 좀 이상합니다. 왜 하필 숟가락만 따로 만들었을까요? 젓가락은 지금 것이랑 똑같은데……. 거기에 대한 이유는 오랫동안 찾을 수가 없었습니다.

실용성에 배양된
고려의 심미성

　　　　　신안 앞바다나 완도 앞바다에서 나온 숟가락을 보면서 놀라움에 빠졌습니다. 이들은 모두 실제 사용했던 물건들이었는데, 무덤에서 나온 숟가락과 같은 모양이었기 때문입니다. 그렇다면 무덤에 넣었던 부장품들은 모두 사용했던 것을 그대로 넣은 것이라고 볼 수 있습니다. 이 숟가락의 형태도 실용적인 차원에서 디자인된 것이라고 볼 수 있습니다.

따라서 이 숟가락의 무리해 보이는 S라인의 입체적인 형태는 기능적인 측면에서 다시 살펴봐야 합니다. 이 숟가락의 휘어진 곡면 곡률을 보면 좀 이상합니다. 그냥 아름답게 휘어진 게 아니라 좀 특이한 곡률을 이루고 있기 때문입니다.

숟가락의 머리 부분이 손잡이 부분과 일정 각도로 휘어진 것은 일반적인 숟가락과 비슷합니다. 문제는 뒷부분의 휘어짐입니다. 일반적인 숟가락이나 스푼은 손잡이 부분이 일직선으로 돼 있어서 잡기 편하게 되어 있는데, 고려시대의 이 청동 숟가락은 손잡이 뒷부분이 휘어져 있어서 기존의 숟가락처럼 잡으려면 매우 불편합니다. 그런데 기존 숟가락과는 다른 방식으로 잡는다고 한다면 이 뒷부분의 휘어짐은 매우 인체공학적으로 다가옵니다. 국나밥을 허겁지겁 먹을 때 숟가락을 잡는 방식으로 이 숟가락을 보면 뒷부분이 휘어진 이 숟가락은 너무나 편안하게 손 안으로 들어옵니다. 손잡이 부분이 직선적으로 디자인된 숟가락을 그렇게 잡으면 좀 품위가 없어 보이는데, 이 숟가락처럼 휘어져 있으면

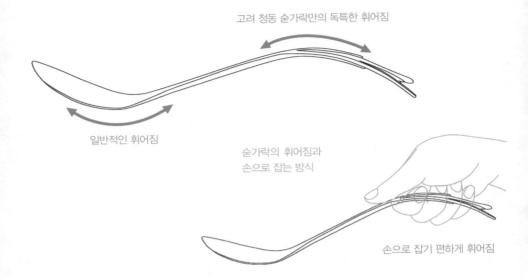

고려 청동 숟가락만의 독특한 휘어짐

일반적인 휘어짐

숟가락의 휘어짐과
손으로 잡는 방식

손으로 잡기 편하게 휘어짐

음식을 먹기에도 편하고 보기에도 우아합니다. 그렇게 보면 이 숟가락은 그저 예쁘게 만들어진 게 아니라 매우 인체공학적으로 디자인되었다는 것을 알 수 있습니다.

이렇게 생긴 숟가락을 사용했다면 고려시대에는 음식을 먹는 방식도 지금과 많이 달랐을 것입니다. 그냥 봐서는 잘 알 수가 없습니다. 이 숟가락을 손으로 쥐고 어떻게 사용했는지부터 살피다 보면 이 숟가락에 숨겨져 있는 비밀이 하나씩 드러납니다.

우선 이 고려의 숟가락을 편하게 손으로 잡으면 숟가락 방향이 자연스럽게 입술과 나란히 위치합니다. 일반적인 숟가락을 잡으면 수저 머리 부분이 입을 향해 큰 각도를 이루는 것과 많이 다릅니다. 이 꺾어지는 각도는 음식을 입으로 넣기 아주 좋게 만들어

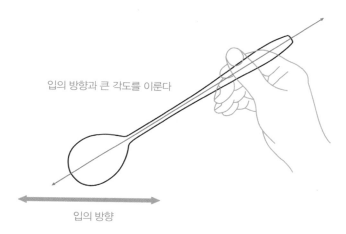

일반 숟가락의 방향

입의 방향과 큰 각도를 이룬다

입의 방향

청동 숟가락의 방향

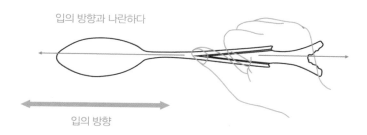

입의 방향과 나란하다

입의 방향

고려의 숟가락과 지금의 숟가락을 쥐었을 때 각도의 차이

줍니다. 그러나 입의 방향과 평행한 고려의 청동 숟가락은 입으로 들어가기에 유리하지 않습니다. 입의 크기와 비슷한 길이의 숟가락 머리 부분을 입 안으로 넣는 것은 매우 부담스럽습니다. 처음 봤을 때부터 이 고려 숟가락의 머리 부분은 이해가 되지 않았습니다. 옆으로 길고 앞이 다소 뾰족한 구조는 입안으로 음식을 넣기도 불편하고, 음식을 뜨기에도 불편합니다. 다른 것도 아니고 매일 사용하는 숟가락을 이렇게 불편한 모양으로 만들었다는 것이 참으로 이해가 되지 않았습니다. 숟가락같이 몸에 접촉하면서 사용하는 도구를 심미성에만 집착하여 만든 것은 청자를 만든 고려의 뛰어난 문화적 수준에서는 도저히 납득할 수 없는 일이었습니다. 그런데 이것은 모두 지금의 숟가락을 기준으로 보는 데에서 만들어진 오해였습니다.

고려 숟가락의 머리 부분은 입의 길이와 비슷하고, 모양도 비슷합니다. 그래서 이 숟가락으로 음식을 먹으려면 입에 숟가락을

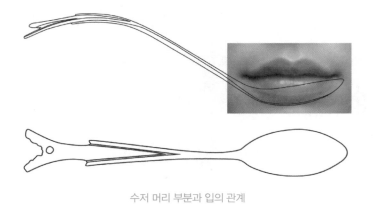

수저 머리 부분과 입의 관계

나란히 붙이고는 조심스럽게 음식을 입안으로 넣어야 합니다. 그렇지만 좁은 숟가락 머리의 옆면이 입 전체에 가로로 안정되게 붙어서 음식물이 옆으로 새어나갈 염려는 없습니다. 아주 작은 접시로 음식을 먹는 것과 비슷합니다. 지금의 숟가락과는 완전히 다른 방식으로 사용하는 숟가락인 것을 알 수 있습니다.

지금 숟가락보다 더 편리하다고 할 수는 없지만 이 숟가락으로는 음식을 빨리, 게걸스럽게 먹기는 어렵습니다. 대신 이 숟가락을 사용하면 음식을 먹는 행동이 더없이 우아해집니다. 이 숟가락은 장식성도 뛰어나고 기능적으로도 큰 문제가 없지만, 음식을 먹는 행위를 격조 높게 만들어주는 힘이 큽니다. 숟가락을 만들 때 음식을 먹는 행위의 품격을 적극적으로 고려했다는 생각을 하지 않을 수가 없습니다. 이 숟가락에 담긴 비밀은 이처럼 생활방식, 문화적 행위를 만드는 데까지 나아갑니다. 작은 숟가락에까지 고품격의 가치를 담아내려고 했던 고려 문화의 뛰어남과 세심함을 느낄 수 있습니다.

작은 숟가락에 담긴
고품격의 유기적 조형성

제비꼬리 모양 숟가락에 담긴 기능적 가치는 생활의 품격을 만드는 데까지 이르고 있습니다. 그런데 이 숟가락에 담긴 가치는 거기에만 그치지 않습니다. 지금까지 살펴본 고려의 유기적 곡면의 조형성이 표현된 수준도 보통이 아

닙니다.

일단 이 숟가락 몸체를 보면 어디에서도 직선은 없고, 전부 유기적인 곡선, 곡면으로만 이루어져 있습니다. 옆에서 보면 S라인을 이루고 있는데, 그 곡선의 흐름이 아주 격렬하면서도 미묘한 곡률을 이루면서 매우 역동적인 동세를 만들고 있습니다. 작은 숟가락에 불과하지만, 인상이 강해 보이는 것은 이처럼 형태 안에 저장된 동세가 강렬하기 때문입니다. 위에서 보면 곡선의 흐름이 마치 전투기처럼 공기 속을 빠른 속도로 날아가듯이 날렵하기 그지없습니다. 특히 꼬리 부분에서 만들어지는 지그재그로 흐르는 구조와 양쪽으로 나누어지는 동세는 매우 강렬한 느낌을 주면서도 숟가락 전체를 부드럽고 우아한 느낌으로 마무리하고 있습니

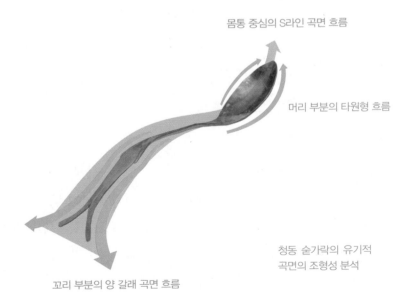

몸통 중심의 S라인 곡면 흐름

머리 부분의 타원형 흐름

청동 숟가락의 유기적
곡면의 조형성 분석

꼬리 부분의 양 갈래 곡면 흐름

다. 참으로 세련된 조형성입니다.

이것을 보면 앞서 청자와 청동 용기에서 봤던 유기적인 스타일이 이 숟가락에도 그대로 적용돼 있는 것을 알 수 있습니다. 역시 고려의 문화는 장인 개인이 아니라 시대양식에 의해 총체적으로 진행되었다는 것을 확인할 수 있습니다.

그런데 이 숟가락에 구현된 유기적 조형의 수준은 최근에 나타나고 있는 유기적인 디자인들이 보여주는 조형성과 유사하며, 조형성에서는 조금도 뒤떨어지지 않습니다.

예를 들어 건축가 자하 하디드가 디자인한 런던 올림픽 수영장 건축물을 보면 크기는 비교할 수 없지만, 제비꼬리 모양 숟가락에 적용된 스피디한 유기적 형태와 유사한 유기적 조형미를 보여줍니다. 전체가 자유로운 곡면의 흐름으로 이뤄졌는데, 곡률의 미묘한 변화를 통해 비례의 변화나 형태의 속도감이 잘 표현돼 있습니다. 유기적인 곡면의 조형성을 두드러지게 하려고 형태를 군더더기가 없게 비워놓은 것을 보면 오히려 고려의 숟가락이 현대를 따르고 있는 것으로 보입니다. 이토록 오래전에 이런 미니

유기적 형태가 인상적인 자하 하디드의 런던 올림픽 수영장

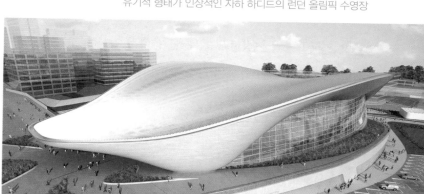

멀 스타일을 추구한 경우는 세계적으로 찾아보기가 어렵습니다. 그래서 오래된 미래라는 말이 이 숟가락을 비롯한 우리의 유물에 어울리는 것입니다.

전체적인 유기적 곡면의 아름다움도 뛰어나지만, 이 숟가락에서 두드러지는 부분은 숟가락을 바닥에 세우는 제비꼬리 같은 부분의 디자인입니다. 끝부분에서 귀엽고 날렵하게 두 가닥으로 나누어지는 것은 어느 숟가락이나 똑같지만, 숟가락마다 모양이 조금씩 다릅니다.

아주 작은 크기이지만 날개 같은 부분이 조금 위에 있고 아랫부분으로 꼬리가 갈라지는 구조가 가장 일반적인데, 모양이 조금씩 다른 것이 재미있습니다. 갈라지는 끝부분에 구멍이 나 있는 것은 아마도 매는 끈이 묶였을 것 같습니다. 그리고 끝이 다소 뭉뚝한 것도 있습니다.

이처럼 제비꼬리 모양의 청동 숟가락은 크기는 작지만 고려시대에 같은 모양으로 대량생산되었던 것 같고, 아마도 일상생활에 많이 사용되었던 같습니다. 이런 작은 일상용품에도 고려시대를 주도했던 유기적 양식이 잘 반영돼 있다는 것이 놀라운데, 숟가락의 구조에 맞추어 3차원적인 곡면의 흐름이 조형적으로 매우 뛰어나게 표현돼 있는 것이 놀랍습니다. 무엇보다 그런 조형성이 이 숟가락 끝부분의 작은 제비꼬리 같은 형태에 은유적 이미지로 표현된 것이 두드러집니다. 일관된 양식적 경향을 고리타분하게 표현하는 게 아니라 유물의 상황에 따라 독창적으로 표현하는 조형적 융동성이 뛰어납니다.

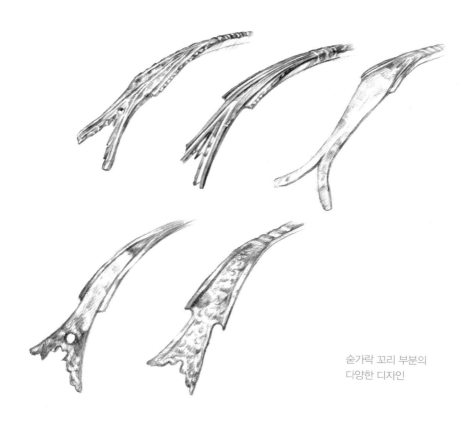

숟가락 꼬리 부분의
다양한 디자인

그것을 절실하게 느낄 수 있었던 것은 꽤 오랜 시간 전에 이 숟가
락을 응용한 상품을 디자인할 때였습니다. 박물관을 위한 상품
디자인을 의뢰받아서 진행할 때였는데, 막상 상품을 개발하려고
하니 유물을 자세히 보지 않으면 안 됐습니다. 그러다 보니 평소
에 지나쳤던 유물이 뛰어난 디자인이었다는 것을 그때 제대로 알
게 됐습니다. 황홀한 숟가락의 아름다운 구조를 페이퍼 나이프에
적용해보면서 박물관의 유물이 옛날 조형물이 아니라 최고의 디

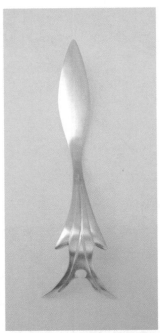

고려의 숟가락을 응용해서 디자인했던 페이퍼 나이프

자인이라는 것을 머리가 아니라 몸으로 알게 된 것은 큰 경험이었습니다. 그 이후로 박물관은 최고의 디자인 뮤지엄으로 다가왔습니다.

매끈한 표면에 화려한 조각
청자 양각 연지수금문 매병

음각에서
양각으로

　　　　　　　청자의 표면을 파내서 그림을 그린 것
도 대단한 수준을 보여줬는데, 고려청자 장식은 거기에서 그치지
않았습니다. 파내는 것은 아무래도 단조롭기 때문이었는지 거기
서 한 발 더 나아가 아주 얇게 조각을 해서 무늬를 새겨 넣는 최
고급의 기법을 보여주기도 합니다.

청자 양각 연지수금문 매병의 표면을 채우고 있는 그림을 보면
앞에서 살펴본 매병의 연꽃과 유사한 모양의 연꽃에 학이 더불어
있습니다. 그래서 같은 양식으로 만들어졌다는 것을 알 수 있습
니다. 다만 주변에 다른 식물이나 장식 그림들이 더해 있어서 좀
더 풍성하고 꽉 찬 느낌을 줍니다. 그런데 그림의 전체적인 느낌
도 좀 다릅니다. 뚜렷한 윤곽선으로 그려진 음각 장식 그림과는
달리 그림의 외곽 윤곽선은 뚜렷하지 않습니다. 그런데 그림은
더 뚜렷해 보입니다. 자세히 보면 그림이 외곽선으로 그려진 게
아니라 입체적으로 조각돼 있는 것을 알 수 있습니다.

이것을 양각, 즉 그림을 돋아 보이게 조각했다고 합니다. 원리로
보면 부조라고 하는 조각기법에 해당합니다. 부조는 보통 주변을
얇게 깎아내서 형상의 입체감을 표현하는데, 청자의 양각 기법
은 청자 표면의 곡면 흐름을 방해하지 않고 그대로 유지한 채 그
림을 새겨야 해서 깊이 조각할 수가 없습니다. 그림을 그야말로
마이크로하게 깎아내야 합니다. 음각 기법보다 훨씬 더 정교하고
난해한 작업이 요구됩니다. 그렇지만 음각 기법보다 장식이 훨씬

미세한 깊이로 조각돼 있는 장식 그림

더 입체적으로 보이기 때문에 음각보다는 느낌이 훨씬 더 풍부해집니다. 그런데 이게 끝이 아닙니다.

그렇게 표면이 얇게 파여 나간 부분 위로는 소성 과정에 따라 청자 유약이 채워집니다. 그런데 양각은 조각이기 때문에 파여 나간 부분이 평평한 게 아니라 경사를 이룹니다. 이런 면에 유약이 채워지면 고르지 않은 두께 차이에 따라 그림에 선이 아니라 음영이 더해집니다. 그렇게 되면 청자 위에 새겨진 장식 그림은 말하자면 화장을 해서 눈을 두드러져 보이게 하고 코를 오똑하게 한 것과 같은 효과가 가미됩니다. 그래서 실제보다도 더 입체적으로 보이게 되는 것입니다. 보통 양각 기법을 말할 때 그림 장식이 조각된 것만 말하는데, 이 기법의 완성은 유약의 두께를 통한 입체감의 강화입니다. 양각은 제작기술의 난해함보다도 두 배 이

상의 효과를 거두는, 그야말로 스마트한 기법입니다. 이것이 양각 기법에 숨어 있는 비밀입니다.

양각에 담긴 비밀

　　　　　　　　그러다 보니 음각 청자가 가지고 있는 이중적 존재감은 약해졌지만, 장식 그림의 입체감을 통해 실제성을 강화하게 됩니다. 청자에 조각된, 높이와 깊이를 가진 그림이 주는 느낌은 매우 아름답기도 하지만 눈앞에 실제로 있는 것 같은 느낌을 줍니다. 연꽃과 연잎, 학이 어울려 있는 이 청자 앞에 서면 마치 연못 깊은 곳에 들어와 있는 것 같은 기분이 듭니다. 주변으로 가득 들어차 있는 여러 식물은 유약이 흐르는 매병의 표면에 깊은 공간감을 자아내고 있어서 볼록한 병의 표면이 안쪽으로 깊게 뚫어져 있는 것 같습니다. 도대체 도자기인지, 그림인지, 조각인지 구분하기 어려운 모습입니다. 둥근 매병에서 이렇게 서늘하고 깊은 숲을 느낄 수 있다는 것은 대단한 현상이고, 또 대단한 표현입니다.

그러면서도 이 매병은 우아하고 아름다운 곡면의 흐름을 전혀 놓치지 않고 있습니다. 몸체에 새겨진 장식 그림을 더 잘 보이게 하기 위해서인지 어깨 부분의 곡면은 더없이 완만하고 넓게 흐르고 있습니다. 표준화된 모양에 고지식하게 따르지 않고, 상황에 따라서 기형을 변주하는 융통성이나 주체성도 대단합니다.

그냥 보면 청자에 그림이 얇게 조각된 정도로만 지나칠 수 있지

만, 자세히 살펴보면 이렇게 장식적인 요소와 형태적인 요소들이 상당한 수준으로 고려돼 만들어진 뛰어난 디자인이라는 것을 알 수 있습니다. 그렇다면 이 병에 새겨놓은 복잡한 장식 그림에는 어떤 미적 가치가 담겨 있는지를 알아봐야 하겠습니다.

매병에 새겨진
자연

그림의 중심에는 음각 매병에서 본 것과 비슷한 연꽃 그림이 자리를 잡고 있습니다. 양식적인 일관성을 유지하고 있음을 느낄 수 있습니다. 병 아랫부분에 학이 캐릭터처럼 자리를 잡고 있어서 이 매병 그림의 주목도를 한껏 높이고 있습니다. 이 학이 요즘의 캐릭터처럼 쉽게 감정이입을 하게 만들기 때문입니다. 이 부분만 보면 이 매병은 캐릭터 상품이라고 할 만합니다.

중심을 잡은 이미지 주변으로 식물 모양의 장식들이 연속돼 있어서 멋진 풍경을 만들고 있습니다. 그리고 양각과 유약의 깊이가 만들어내는 현실감은 이 도자기에 대한 감정이입을 더욱 고조시킵니다. 고려시대에 만들어진 그림이라는 게 믿어지지 않을 정도로 생생하게 다가옵니다. 그것은 단지 기법적인 특징 때문은 아니고, 이 그림 스타일이 요즘의 시각에도 전혀 낯설거나 유치하게 보이지 않다는 데에 이유가 있는 것 같습니다. 일단 연꽃이나 연잎, 기타 식물들을 묘사한 표현방식과 사실적이면서도 캐릭터

매병 위에 새겨진 그림

같이 단순화된 학의 표현 등이 전혀 어설퍼 보이지 않고 세련돼 보입니다. 이게 거의 800년 전에 그려졌다는 것을 도저히 믿을 수 없습니다.

그림의 스타일을 보면 고려의 귀족적인 느낌보다는 자연스러운 느낌을 환기합니다. 꾸며진 느낌보다는 수수하고 편안한 스타일로 다가옵니다. 그러면서 어디서 많이 본 듯도 합니다. 곰곰이 따져보면 19세기의 병풍 그림과 이어집니다.

조선 말에 그려졌던 많은 연꽃 그림이, 이 매병의 장식 그림과 구조적으로도 유사한데 그림의 스타일도 매우 유사합니다. 다른 청자의 그림 중에서도 이런 경우를 많이 볼 수 있습니다. 아직 확실한 연구가 나와 있진 않지만, 양식적으로만 보면 고려시대의 그

조선 말의 병풍 그림

림 스타일이 조선시대에까지 영향을 미쳤을 것이라는 추정을 하게 만듭니다.

사실 청자 매병에 만들어져 있는 것은 그림이라기보다는 장식, 요즘으로 말하자면 그래픽 디자인이라고 할 수 있습니다. 실용적 공간에서 소비됐던 것이었기 때문에 조선시대에까지 하나의 장식 스타일로서 단절 없이 이어졌을 가능성은 적지 않을 것 같습니다.

그리고 이 그림에서 연꽃과 연잎, 각종 식물에 대한 양식화한 표현들도 아주 재미있습니다. 요즘의 디자인적 시각에서 봐도 아주 세련되고 재미있게 양식화돼 있습니다. 무엇보다 자연스러운 느낌을 유지하면서도 보기 쉽고 예쁘게 디자인돼 있어서 시간의 간격을 거의 느낄 수가 없습니다. 그런 점도 고려 문화의 대단한 특징입니다.

매병에 새겨진
장식미

이 청자의 그림에서 중요한 부분은 병의 위아래로 새겨진 장식들입니다. 전면적으로는 자연스러운 풍경 그림이 새겨졌지만, 이 매병의 위쪽으로는 병의 입구를 빙 돌아 당초 무늬가 장식돼 있어서 화려하면서도 격조 있는 분위기를 만들고 있습니다.

병 입구를 중심으로 화려한 곡선의 형태를 가진 무늬들이 매병의

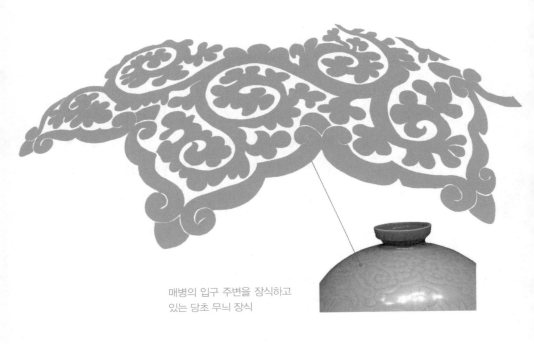

매병의 입구 주변을 장식하고
있는 당초 무늬 장식

윗부분을 화려하게 장식하고 있는데, 매병 몸통의 사실적 표현과
는 상반되는 이미지이기 때문에 두드러져 보입니다. 회화적인 그
림의 범위를 끝내고 병의 권위와 형식을 단속하고 잡아주는 역할
을 하고 있습니다. 그런데 이 부분의 구조를 잘 보면 무늬를 양각
했기 때문에 무늬 주변부의 색이 어두워지면서 무늬를 만들고 있
습니다. 이 당초 무늬만 따로 봐도 고려의 세련된 장식적 감각을
잘 느낄 수 있어서 놓칠 수 없는 부분입니다.

매병 아랫부분에도 연꽃 모양들이 세워진 형태로 빙 돌아 장식하
고 있는데, 연꽃잎 안에 다시 꽃 장식들이 가득 들어 있습니다.
다른 유형의 고려 유물에서도 종종 볼 수 있어서 당시에 많이 디
자인됐던 장식인 것 같은데, 화려하면서도 무언가 단정하고 엄중

매병 아랫부분의 문양장식

한 느낌을 부여하면서 매병 전체에 기품 있는 고전미를 한껏 불어넣고 있습니다.

이처럼 병의 중심에는 아름답고 전원적인 풍경이 대단한 시각적 파노라마를 만들고 있고, 병의 위, 아래에서는 장식적인 문양들이 매병의 조형미를 전체적으로 정리하고 마무리하고 있습니다. 그냥 보면 양각 기법으로 다양한 그림과 장식이 만들어져 있는 화려한 청자 매병이지만, 그것을 넘어선 눈으로 보면 이 안에서 작동하고 있는 조형적 원리나 형태를 다루는 솜씨가 보입니다. 그것은 곧바로 고려시대 문화 수준 앞으로 인도합니다. 이 매병을 통해 고려의 문화가 얼마나 높은 수준에 이르러 있었는지를 절감하게 됩니다.

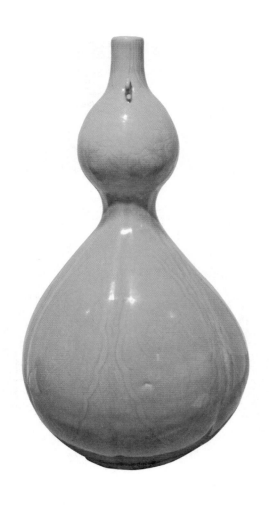

심플한 형태에 대한
의미 부여

　　　　　많은 사람이 영화 〈기생충〉을 계층 간의 불평등 문제를 잘 표현한 영화라고 칭찬했습니다. 제게 그 영화에서 가장 인상 깊게 다가왔던 것은 부유층의 스타일이었습니다. 영화에서 부유층인 박 사장의 집과 집 안에는 온통 칼같이 각이 선 모양들이 일사불란하게 줄을 서 있는, 이른바 심플하고 미니멀한 스타일로 가득합니다.

영화 기생충에서 상류층 박 사장이 살고 있는
미니멀한 형태의 집과 인테리어

세계 최고의 산업 디자이너로 활약하고 있는 네덜란드의 디자이너
마르셀 반더스의 화려하고 장식적인 인테리어 디자인

취향의 차이는 있다고 하지만, 21세기에 들어와서 화려하고 장식적인 디자인들이 세계를 석권하고 있는 것을 보면, 이렇게 멸균된 병원 같은 느낌을 주는 스타일이 상류층 스타일을 대표하면서 많은 사람의 선망을 받는다는 것은 매우 아쉬운 일입니다.

흔히 군더더기 없이 깔끔하다는 말을 많이 하는데, 많은 사람들은 화려한 장식적 형태보다는 미니멀한 스타일이 더 좋다고 생각하는 것 같습니다. 그렇게 된 데에는 이런 스타일에 씌워진 모더니즘이나 근대화라는 프레임이나, 조선시대 선비 문화의 단순하고 정갈한 이미지가 크게 작용한 것 같습니다.

일체의 장식 없이 단순한 형태로 디자인된 바실리 의자Wassilly chair 는 20세기를 대표하는 디자인입니다. 20세기의 디자인들은 대

기하학적이고 미니멀한 현대적인 스타일의
바실리 의자와 조선의 목 가구

부분 이렇게 미니멀한 스타일로 만들어져서 심플한 형태는 현대
적이고 세련돼 보인다는 미학적 선입견이 만들어졌습니다. 바실
리 의자 못지않게 단순한 형태로 디자인된 조선시대의 사방탁자
는 조선의 선비 문화를 대표하는 가장 지적이고 아름다운 형태로
받아들여져 왔습니다. 가구뿐 아니라 당시의 건물이나 각종 생활
용품들도 이렇게 심플한 형태로 만들어져서 조선시대의 고품격
선비 문화는 절제되고 청결한 스타일이었다고 알려져 있습니다.
많은 한국 사람들은 오래전부터 단순한 스타일이 현대적이고 아
름답다고 생각해왔습니다.

그렇게 미니멀한 형태에 대한 미학적 선호가 있다 보니, 급기야
영화에서도 단순한 형태의 디자인을 부유층의 스타일로 묘사하

기에 이르렀던 것입니다. 반면에 복잡하고 화려한 형태들은 과잉된 것으로, 미학적으로 퇴행된 것으로 많이 평가 절하되어왔습니다. 화려함이나 장식에 대한 그런 편견은 급기야 우리의 전통문화를 보는 데에도 많은 영향을 미쳐왔습니다.

화려하고 아름다운 장식적 전통이 뿌리 깊은데도 많은 사람은 우리의 문화가 소박하고, 자연스럽다고 하면서 애써 그 훌륭한 장식 문화를 없는 것처럼 여겨왔던 것입니다. 더없이 화려하고, 세밀한 장식이 뛰어났던 고려의 문화는 그런 점에서 많은 피해를 봐왔습니다.

고려 문화의 핵심은 무엇보다도 장식이었고, 장식을 제대로 살펴보지 않는 한 고려 문화의 모습은 제대로 드러나지 않습니다. 미니멀한 스타일을 뛰어나다고 여기는 눈에는 잘 보일 리가 없지요. 그래서 아쉬운 것입니다. 지금부터라도 장식의 문을 열고 고려의 문화 속으로 들어가 볼 필요가 있습니다.

장식은 문화

장식의 가치를 미학적 이론으로 말하자면 골치 아프지만, 상식적으로 생각하면 별로 어렵지 않습니다. 음식도 맛있는 것을 찾듯이, 눈을 가진 인간이라면 장식이 있는 것을 없는 것보다 자연스럽습니다. 그런 점에서 장식은 이념이 아니라 생리에 더 가깝습니다.

그리고 미니멀한 형태를 묻고 따지지 않고 장식의 욕구를 억제한

샤넬과 아르마니의 심플하면서도 화려한 패션

발전된 조형으로 생각하는 것은 큰 오해입니다. 엄밀히 말하자면 그것도 억제된 스타일의 장식일 뿐입니다. 샤넬이나 조르지오 아르마니의 심플한 옷을 장식이 없다거나 장식이 절제되었다고 생각하는 것은 미학적으로 정말 순진한 일이지요. 앞서 살펴봤던 청자의 심플한 유기적 곡면도 따지고 보면 절제된 스타일의 장식입니다.

장식적인 형태든 미니멀한 형태든 중요한 것은 그것이 얼마나 뛰어난 조형 감각으로 표현돼 있는가 하는 것입니다. 스타일의 종류가 아니라 스타일의 완성도로 모든 조형 양식들을 살피는 게 중요합니다. 그런 점에서 보면 사실 미니멀하든 장식적이든 표면적인 형태의 스타일은 그리 중요하지 않습니다.

밀라노 대성당 청동문의 화려하고 복잡한 조각장식

만들기 어렵기로 따지자면 미니멀한 형태보다도 장식적인 형태가 훨씬 더 어렵습니다. 시각을 자극하는 요소가 많으므로 장식적인 형태는 만들기만 하면 저절로 아름다워질 것 같지만 실지로는 반대입니다. 가지 많은 나무에 바람 잘 날 없는 것처럼 조형 요소가 많으면 그것들을 하나로 조화시키는 일이 여간 어려운 일이 아닙니다. 하나를 잡아놓으면 다른 게 문제가 생기고, 그것을 시켜놓으면 또 다른 게 문제가 됩니다.

밀라노 대성당 청동문을 볼 때마다 그런 것을 느낍니다. 일단 헤아릴 수 없이 많은 요소가 들어가 있는데 수많은 자세들을 하고 있고, 위치도 위, 아래, 양옆, 앞뒤로 물 샐 틈 없이 자리 잡고 있습니다. 자세히 살펴보면 모든 것들이 그냥 만들어져 있는 게 아니라 철저하게 조율돼 있다는 것을 알 수 있습니다. 한두 개도 아니고 이렇게 많은 형태가 서로 관계를 맺고 조화되기 위해서는 일단 엄청난 양의 시간과 노력이 들어갑니다.

장식적인 형태들을 살펴볼 때는 먼저 이런 조형 작업의 어려움을 이해하고 시작해야 합니다. 그다음에 장식의 상태를 미학적 차원에서 따져볼 때 그 묘미를 제대로 감상할 수가 있습니다.

장식에 담긴 고려

앞서 살펴본 청자의 장식들을 봐서 알 수 있지만 고려시대의 유물들에는 대부분 장식이 필수로 따릅니다. 고려 문화를 보통 귀족적이라고 하는데, 그것은 대부분 고려

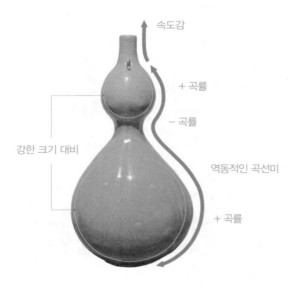

속도감

+ 곡률

− 곡률

강한 크기 대비

역동적인 곡선미

+ 곡률

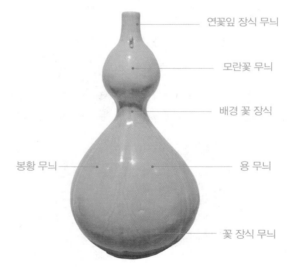

연꽃잎 장식 무늬

모란꽃 무늬

배경 꽃 장식

봉황 무늬

용 무늬

꽃 장식 무늬

청자 음양각 용봉문 표형병의 조형성과
표형병에 새겨진 장식 무늬의 구조

유물들의 장식적인 형태들에서 만들어진다고 해도 과언이 아닙니다. 그런데 막연히 귀족적이라는 미학적 평가만 내리면 사실 아무것도 모르는 것과 다르지 않습니다. 그 안에 담긴 미학적 가치를 하나하나 세심하게 살펴보고 정리하는 것이 중요합니다.

그런 점에서는 음각과 양각으로 복잡하고 세련된 장식이 만들어져 있는 이 호리병 모양의 청자가 많은 것을 알려줄 수 있을 것 같습니다.

이 청자 병을 보면 표주박 모양으로 만들어진 형태가 먼저 눈에 들어옵니다. 지금까지 고려 유물을 살펴보면서 향상된 안목으로 보면, 전체적인 비례나 곡선의 웨이브가 얼마나 뛰어난지를 알 수 있습니다. 병의 입구에서부터 두 번의 포지티브한 둥근 곡면을 이루며 내려오는 곡면 혹은 곡선의 흐름이 매우 역동적이고 아름다운 리듬을 이루면서 눈을 매료시킵니다. 그것만으로도 이 청자 병의 조형적 가치는 차고도 넘칠 정도라 하겠습니다. 위의 둥근 덩어리감과 아래의 둥근 덩어리감이 크게 대비를 이루기 때문에 구조적으로도 아주 시원하고 강렬해 보입니다. 목 부분이 좀 짧아 보이는 게 아쉬운데, 목 조금 아랫부분에 둥근 고리 같은 부분이 있는 것으로 봐서는 뚜껑이 있었던 것 같습니다. 원래는 뚜껑이 있어서 몸통의 흐름을 시원하게 마무리해줬을 것입니다. 그런데 뚜껑이 유실되었기 때문에 안타깝게도 완전한 비례미를 못 보여주고 있는 것 같습니다. 그것을 생각하고 이 호리병을 보면 참으로 뛰어난 조형미를 느낄 수 있습니다.

그런데 청자 전체를 보면 뛰어난 조형성에 가려서 이 청자 병에

매우 세련된 장식이 빈틈없이 새겨져 있다는 사실을 상상하기 어렵습니다. 몸체의 표면에 무언가 아른아른하게 있는 것 같아는 보이는데, 조금만 멀리 있어도 잘 보이지 않습니다. 조금 가까이 다가가서 보면 이 청자의 완전히 다른 면모를 보게 됩니다.

이 병에 새겨진 장식들을 구분해 보면 목 부분에는 연꽃 같은 모양이 거꾸로 새겨져 있고, 그 아래로는 꽃 넝쿨 같은 모양이 복잡하게 그려져 있습니다. 그리고 아래쪽의 부피감 강한 몸통에는 마치 유럽의 명화를 끼워놓은 화려한 조각의 액자처럼 구획된 두 개의 틀 속에 용 모양과 봉황 모양이 새겨져 있습니다. 이 병의 장식에서 가장 뛰어난 부분입니다.

병의 모양에 따라 분포된 장식의 조화를 구조적으로 살펴보면, 서로 공통점이 없는 여러 가지 유형의 장식들이 아름다운 병 모양에 맞추어 대단히 계획적으로 포진돼 있다는 것을 알 수 있습니다. 어울리지 않는 완전히 다른 유형의 조형들이 이렇게 대비되면서 조화를 이루는 것은 사실 보통 디자인 감각의 소산이 아닙니다. 패션에서는 믹스매치, 회화에서는 콜라주라고 하는 것인데, 상당한 수준의 아티스트들이나 구현할 수 있는 솜씨입니다. 일례로 세계적인 이탈리아의 디자이너 알레산드로 멘디니가 디자인한 비블로스byblos 호텔의 객실을 보면 어느 한 부분 어울리는 것이 없습니다. 모두가 다른 색깔 다른 이미지입니다. 혼란스러워 보일 수밖에 없는 조건입니다. 그런데 신기한 것은 객실 전체가 혼란스럽기보다는 너무나 아름답게 보인다는 것입니다. 그냥 보면 그저 아름답다며 지나치기 쉽지만 따지고 보면 마술 같은

알레산드로 멘디니가 디자인한 비블로스 호텔의 아름다운 콜라주

현상입니다. 알레산드로 멘디니가 왜 세계적인 디자이너인지를
잘 보여주는 디자인입니다.

조형 원리로 보면 고려의 청자 호리병도 유사합니다. 병의 형태
에 어울리게 장식을 넣기도 쉽지 않은데, 그것을 각각 다른 유형
의 장식으로 대비감과 동시에 조화를 꾀했다는 점은 고려의 조형
적 역량과 수준이 대단했다는 것을 보여줍니다. 그냥 보고 넘어
갈 부분이 아닙니다.

이 청자의 윗부분을 따로 떼어서 보면, 병 입구의 꽃잎 무늬와 아
래쪽 둥근 부분의 꽃 넝쿨 장식이 아름다운 대비를 이루고 있어
서 눈맛을 한껏 북돋웁니다. 단순함과 복잡함, 단순함이 대비를
이루고 있어서 매우 인상 깊게 다가옵니다. 꽃 넝쿨 장식 모양이

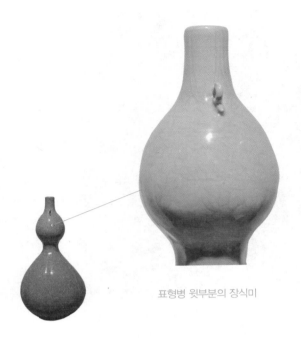

표형병 윗부분의 장식미

둥근 병의 몸통에 따라 조화롭게 디자인된 것도 자세히 살펴볼 만한 점입니다. 자연스럽게 조화된 모습이 절묘하고 아름답습니다.

병 아랫부분의 장식은 고려의 회화적 아름다움을 잘 보여주고 있습니다. 크게 용과 봉황 두 개의 캐릭터가 그려져 있는데, 보통의 수준이 아닙니다. 자세히 보지 않으면 전혀 보이지 않는데, 가까이 다가가서 보면 그 정교함과 세련됨에 놀라게 됩니다. 봉황 부분부터 살펴보면 캐릭터의 외곽 부분을 액자처럼 감싸고 있는 형태의 곡선미가 뛰어납니다. 병의 볼록한 모양에 따라 대추 씨처럼 디자인된 것도 주목할 만한데, 그 안에 그려져 있는 봉황 모습은 조선시대의 것과는 상당히 다른 느낌입니다.

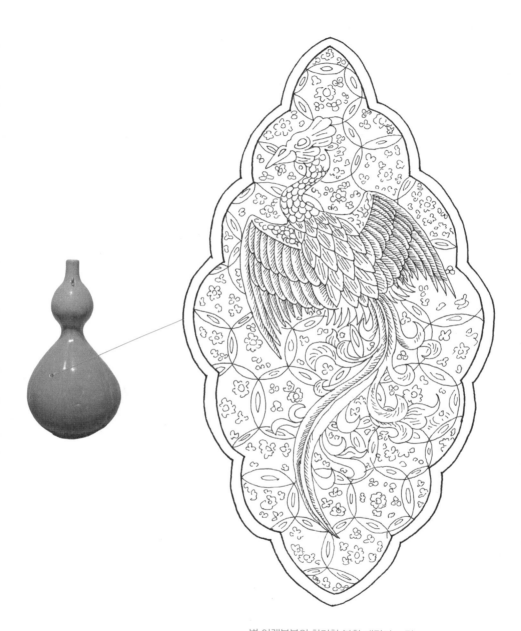

병 아랫부분의 화려한 봉황 캐릭터 그림

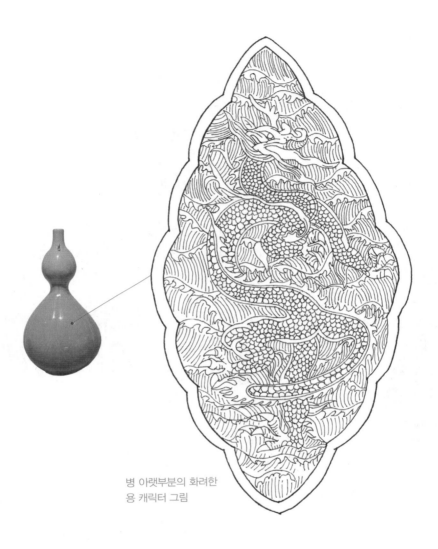

병 아랫부분의 화려한
용 캐릭터 그림

병의 3차원 곡면에 따라 S라인의 구조로 그려져서 병의 모양도
따르고 봉황의 모양도 극적으로 보이게 한 감각이 두드러집니다.
무엇보다 봉황 모양이 대단히 화려하면서도 우아하고, 매우 카리

스마가 있습니다. 꼬리나 날개, 얼굴 등 디테일한 표현들도 매우 장식적입니다. 그리고 봉황의 배경에 원의 구조로 장식이 돼 있는 것도 특이합니다.

전체와 디테일이 아주 높은 완성도로 디자인돼 있습니다.

봉황과 용은 왕실의 상징으로 오랜 옛날부터 많이 그려지거나 만들어졌는데, 이 청자 병에도 봉황과 함께 용이 멋지게 그려져 있습니다. 봉황과 마찬가지로 용의 구조가 매우 뛰어납니다. 기운이 생동하면서도 외곽 테두리와 절묘하게 조화를 이루며 그려져 있습니다. 배경에는 물결 모양이 있어서 역동감을 더해주고 있습니다. 그런데 이 용의 모양은 익숙한 조선의 용과는 좀 다른 느낌입니다. 매우 세련된 모습이어서 낯설기까지 합니다.

동아시아에서 용은 대단한 상징성을 가지고 있어서 나라마다, 시대마다 다양한 이미지로 표현됐는데, 고려의 용은 그중에서도 아주 세련된 모습입니다. 이 병에 있는 용뿐 아니라 청자에 표현된 용들이 다들 세련되게 보입니다. 보스턴 박물관에 있는 매병에 들어 있는 용의 모습도 아주 뛰어납니다.

매병의 모양에 맞추어 용이 아름다운 웨이브를 이루며 그려진 모양이 조형적으로 매우 뛰어납니다. 용의 세밀한 표현도 세련돼 있고 그만큼 카리스마도 대단합니다. 그런 점들은 표주박 모양의 병 안에 있는 용과 양식적으로 유사합니다.

쾰른 동아시아 박물관에 있는 청자 매병 뚜껑에 음각으로 그려진 용도 살펴볼 만합니다.

뚜껑의 윗면에 그려져 있으므로 이 용은 둥근 구도에 맞춰서 그

청자 양각 용문 매병의 용

청자 음각 용문 매병 뚜껑의 용

려져 있습니다. 원형에 맞추어 힘찬 구도를 이루고 있는 용의 자세는 대단히 역동적이고 세련돼 보입니다. 얼굴과 꼬리와 다리의 모양이 요즘의 게임 캐릭터에서 볼 수 있는 괴물처럼 세밀하고 날카로운 것이 특이합니다. 고려는 어떤 형태이든 이렇게 세련된 스타일로 마무리하는 특징이 있습니다.

조선시대의 용은 고려의 용에 비해서는 다소 수더분한 편입니다.

태조 이성계의 초상화에 그려진 조선의 용

태조 이성계의 초상화에 있는 여러 용의 그림을 보면 왕의 권위를 나타내는 데에는 손색이 없지만, 고려의 용에 비해서는 동세나 세밀한 표현에서 더욱 완만하고 편안한 느낌입니다. 시대 조형성에 따라 같은 용이라도 전혀 다르게 표현돼 있는 것을 볼 수 있습니다. 조선의 용만 많이 알려져서 고려의 용은 많이 볼 수가 없었는데, 디자인적인 측면에서는 훨씬 더 시각적으로 두드러졌었다는 것을 확인할 수 있습니다.

청자 호리병의 장식에서 시작하다 보니 용의 모양에까지 이르게 됐습니다. 단지 표주박을 닮은 병 하나를 살펴봤을 뿐인데, 이 안

에 담긴 장식의 세계는 이처럼 넓고도 깊습니다. 앞서 언급한 것처럼 고려시대의 조형 문화에서 장식은 그저 과잉된 형태가 아니라 고려시대 문화적 콘텐츠들이 무한히 저장된 보물 창고라고 할 만합니다. 고려시대 유물에 그려진 장식만 제대로 살펴봐도 고려시대 문화 코앞에까지 다가갈 수 있을 것입니다.

13

Made in
Korea

기호학적 감성디자인

청자 양각 연지동자문
화형 완

형태로 말하다

시각언어라는 단어가 있습니다. 눈으로 감지되는 시각적인 것과 귀로 들리는 언어가 어떻게 하나의 단어를 이루고 있는지 이해하기가 힘들 수도 있습니다. 그런데 이것은 문학적인 표현이 아니라 액면 그대로의 뜻입니다. 시각적인 것으로 말을 한다……

음악이 소리를 통해, 음식이 맛을 통해 감각에 감지되는 것처럼, 형태를 가진 것들은 구조나 비례와 같은 시각적 요소들을 통해 우리의 시지각에 감지됩니다. 그것이 우리 눈의 감각을 즐겁고 쾌적하게 해주면 시각적인 감흥이 생깁니다. 아름답다고 느끼는 것이지요.

언어로 된 문학은 완전히 다른 방식으로 우리들의 감각에 감지되고 때론 즐거움을 줍니다. 이야기는 눈이나 귀로 감지되지 않는 것입니다. 이야기는 소리나 형태나 맛으로는 감지되지 않습니다. 그런데 그런 이야기가 언어가 아닌 형태에 실려 즐거움을 주고 감동을 끌어내는 경우가 있습니다.

디자이너 론 아라드의 의자에서 그런 것을 살짝 맛볼 수 있습니다. 이 의자는 의자이면서도 동시에 클로버 모양을 하고 있습니다. 아름다운 의자와 클로버의 존재감을 동시에 가지고 있습니다. 클로버에는 행운이라는 의미가 들어 있습니다. 결과적으로 이 의자는 클로버라는 형태와 함께 그 안에 담겨 있는 행운이라는 관념적 의미까지 3중으로 챙기고 있습니다. 이 의자가 특이한 것은 시각적인 아름다움만으로 감각되는 것이 아니라 형태 안

세계적인 산업 디자이너 론 아라드의
클로버 의자

에 담긴 의미도 함께 감각된다는 것입니다. 이 의자를 보는 순간
아름다운 의자만 보이는 게 아니라 행운의 의자가 보이는 것입니
다. 이것은 문학에서 은유적 방식이 작동하는 것과 유사합니다.
의미를 가진 이야기가 전해지면서 재미를 주고 있습니다.

조형예술 분야에서는 문학에서처럼 시각언어를 통한 은유적 표
현이 가능합니다. 디자인에서는 의미론적semantic 디자인이라고 하
는데, 디자인이든 순수미술이든 조형예술 분야에서는 이런 은유
를 통한 의미론적 표현을 많이 합니다.

이탈리아 디자이너 파비오 노벰브레의 플라스틱 의자에는 사람
의 몸이 은유가 돼서 매우 강렬한 심미적 감흥을 불러일으킵니

다. 플라스틱 의자가 사람의 몸을 하고 있다는 그 의미론적 기발함이 형태의 아름다움이 감지되기 이전에 이미 큰 감흥을 불러일으킵니다. 흰색 의자의 경우에는 그리스나 로마, 르네상스의 고전주의 조각 같은 의미까지 더해줘 매우 중층적인 감흥을 불러일으킵니다. 이 정도면 의자가 아니라 문학이라고 해도 과언이 아닐 수준입니다.

이탈리아의 디자이너 파비오 노벰브레의
플라스틱 의자 Him

고려시대의
의미론적 디자인

　　　　　처음 청자 찻잔을 봤을 때의 흥분은 지금도 잊을 수가 없습니다. 고려시대 청자를 본다는 생각만 가지고 박물관의 청자들을 하나하나 살펴보다가 이 작은 찻잔 앞에 섰는데, 처음에는 그냥 작은 청자 찻잔인 줄로만 알았습니다. 이름과 설명문에서도 그렇게 돼 있었습니다. 그런데 이 찻잔을 자세히 살펴보다가 찻잔 바닥의 동그란 원 안에 무언가가 있는 것을 봤습니다.

자세히 살펴보니 물고기였습니다. 물고기 모양이 특이했습니다.

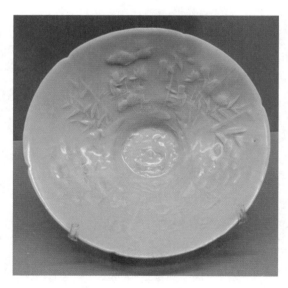

청자 양각 연지동자문 화형 완

찻잔 가장 깊은 중심에서 헤엄치는 물고기 모양

물고기의 전면 모양이 아니라 물고기가 헤엄치는 것을 위에서 본 모양으로 부조돼 있었습니다. 이것은 보는 사람의 시선을 고려해서 표현한 것이란 생각이 문득 들어 시선을 좀 더 확장해서 찻잔의 안쪽 전체를 봤습니다. 그랬더니 찻잔 안에 새겨진 장식 문양이라고 생각했던 것들이 장식이 아니라 풍경이었습니다. 연못의 풍경. 그리고 그 속에는 어린아이가 놀고 있는 모습도 있었습니다.

그 순간의 엄청난 감동은 지금도 잊을 수가 없습니다. 고려시대의 우리 유물에서 의미론적인 디자인이 시도되었다는 사실을 직감했기 때문이었습니다.

물론 도자기에 풍경이 그려지거나 새겨지는 경우는 흔합니다. 그런데 이 고려 찻잔에 새겨진 풍경은 앞의 클로버 의자나 인체가 조각된 의자처럼 그릇의 존재감을 완전히 바꾸어버리기 때문에

203

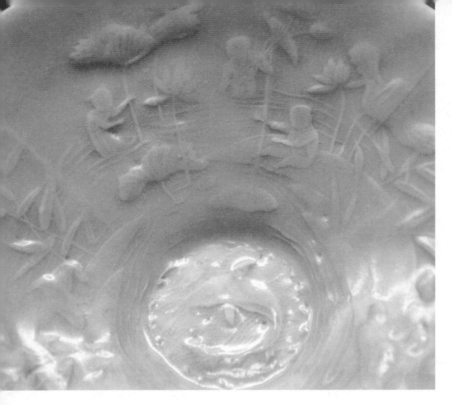

찻잔에 들어 있는 연못의 풍경

일반적인 그릇의 그림과는 차원이 다릅니다. 말하자면 이 찻잔 안의 풍경은 단지 그릇에 새겨진 그림이 아니라 찻잔 속을 연못으로 만들고 있습니다. 미학적으로 보자면 그릇이라는 인공물이 연못 풍경으로 인해 자연화되고 있는 것입니다. 그런 점에서 이 청자 찻잔은 앞서 살펴본 현대의 의미론적 디자인들과 거의 같은 속성을 가지고 있다고 할 수 있습니다.

그런데 보스턴 박물관에도 이 찻잔과 똑같은 모양의 청자 찻잔이 있습니다. 사실 이렇게 복잡한 풍경을 찻잔 바깥도 아니고 안쪽에 조각을 한다는 것은 보통 어려운 일이 아닙니다. 이렇게 똑같

은 모양의 찻잔이 하나 이상 만들어졌다는 것은 이 찻잔이 당시에 대량생산됐다는 것을 의미합니다. 아마도 이런 디자인의 찻잔이 고려시대에 대중적으로 사랑받았던 명품이지 않았나 싶습니다. 그런데 이렇게 똑같은 형태가 대량으로 만들어지고, 대량으로 소비되는 현상은 현대 산업사회가 등장하고 난 다음에나 가능한 일이었습니다.

그런 현상이 고려시대에 나타났다는 것은 보통 일이 아닙니다. 우리의 전통문화를 보는 시각을 전면 재조정해야 할 수도 있는 문제이기 때문에 이런 사실은 상세하게 따져가며 그 미학적인 가치와 역사적 의미를 재해석해야 할 필요가 있습니다. 무슨 흙으로, 어떤 유약을 칠해서, 어떻게 구웠는가 하는 것과는 비교할 수 없이 중요한 문제입니다.

대량생산된
찻잔

이렇게 세밀하고 복잡한 형태의 찻잔을 만들려면 보통 힘든 일이 아닐 텐데 어떻게 한 점도 아니고 대량으로 만들었던 것일까요?

여기서 우리는 공예에 관한 생각을 좀 정리해볼 필요가 있을 것 같습니다. 흔히들 공예는 숙련된 장인들이 고생고생해서 만든 것, 그래서 무언가 독보적인 예술성이나 장인정신이 스며들어 있는 차원 높은 생산품이라고들 생각하는 것 같습니다. 그럴 때마

다 은연중에 일본의 장인 모습들이 많이 아른거립니다.

애초에 도자기를 왜 만들었으며 가구를 왜 만들었는지를 생각해 보면 그 중심에는 만드는 장인이 아니라 삶이 있습니다. 삶을 위해서 장인이 있는 것이지, 장인을 위해서 삶이 있는 것은 아닙니다. 삶을 위해 필요한 것을 만드는 방법에는 여러 가지가 있는데, 장인이 만드는 공예는 그중 한 가지일 뿐입니다.

인류 역사에서 삶의 필요성이라는 문제를 해결하는 데에 있어서 가장 중요한 문제는, 필요한 것을 가장 경제적으로 확보하는 것입니다. 인류는 그것을 위해서 장인에 집중한 것이 아니라 생산의 기술이나 재료의 개발에 집중해왔습니다. 같은 모양을 대량으로 생산하는 체제가 나올 수밖에 없는 것은 그 때문입니다. 그렇게 해야지만 생산 비용이 비교할 수 없을 정도로 낮아집니다.

현대 디자인이 공예를 대신할 수 있었던 것은 오랫동안 숙련된 장인의 솜씨를 발전된 재료와 발전된 생산기술로 대체하면서 생산을 합리화했기 때문이었습니다. 그런 발걸음이 기계적 생산 기술이 발달된 현대 산업 시대에만 가능했다고 생각하는 것은 편견입니다. 생산은 반드시 수요에 따릅니다. 수요가 대량화되면 반드시 저렴한 비용으로 대량생산할 방법을 찾게 됩니다. 앞의 청자 찻잔이 대량생산되었다는 것은 그런 맥락에서 살펴봐야 합니다.

그런데 같은 모양으로 대량생산을 하게 되면 심미적 가치를 어디에 표현해야 하는가가 문제로 대두됩니다. 공예적 생산에서는 남이 흉내 내지 못할 장인의 독보적인 생산기술이나 그들의 감각에 오롯이 담기지만, 똑같은 것을 대량으로 생산하는 상황에서는 대

대량생산됐으면서도 뛰어난
미적 가치를 보여주는
마르셀 반더스의 벨라 램프 디자인

량생산하는 모양의 '계획'에서 그것이 표현되게 됩니다. 그렇게
되면 모든 사람이 높은 수준의 심미적 가치를 가질 수 있게 되니,
사회 윤리적으로도 타당성이 커집니다. 그것은 모두 발전된 생
산기술과 재료에 의해서 구현되기 때문에 장인의 솜씨에 비해 그
수준이 뒤떨어진다고 볼 수도 없습니다. 마르셀 반더스의 벨라
램프 디자인을 보면, 플라스틱으로 만들어진 제품이지만 그 화려
함과 예술적인 우수함에서는 그 어떤 장인의 공예품보다도 뛰어
납니다.

앞의 청자 찻잔도 마찬가지입니다. 찻잔에 새겨진 연못의 풍경은
복잡하기 그지없습니다. 미적으로는 매우 뛰어나지만, 이런 찻잔

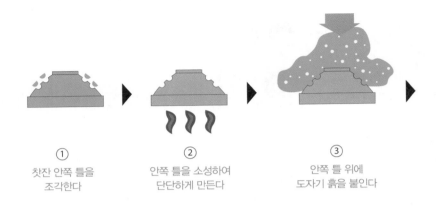

① 찻잔 안쪽 틀을
조각한다

② 안쪽 틀을 소성하여
단단하게 만든다

③ 안쪽 틀 위에
도자기 흙을 붙인다

형틀을 이용해서 찻잔을 대량으로 만드는 과정

을 손으로 하나하나 공예적으로 만든다면 생산성에서는 참담해
집니다. 그렇게 되면 이런 의미론적 찻잔은 제한된 계급이나 계
층에서만 즐길 수밖에 없습니다. 앞서 말한 것 같은 그런 미적 윤
리성에서 문제가 생깁니다. 사실 유럽이나 일본의 봉건시대에 만
들어진 공예품들은 영국의 윌리엄 모리스가 19세기 말부터 비판
한 것처럼 사회 윤리적 측면에서는 하자들이 많습니다.

아름답고 현대적인 콘셉트로 디자인된 청자 찻잔은 대량생산되
었을 가능성이 큽니다. 문제는 가장 정성과 노력이 많이 들어가
는 복잡한 부조장식을 어떻게 대량으로 만들 수 있었는가 하는
것입니다. 대답은 의외로 간단합니다. 정교한 형틀에 흙을 채워
넣어 굳히면 똑같은 조각을 가진 찻잔을 수없이 많이 만들 수 있
습니다.

먼저 흙으로 찻잔 안쪽과 반대의 모양으로 조각하여 원형을 만들

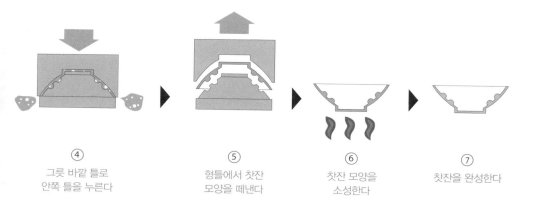

④
그릇 바깥 틀로
안쪽 틀을 누른다

⑤
형틀에서 찻잔
모양을 떼낸다

⑥
찻잔 모양을
소성한다

⑦
찻잔을 완성한다

고, 그것을 도자기 제작하듯이 구우면 찻잔 안쪽의 형틀이 만들어
집니다. 이 형틀에 도자 흙을 얹고 찻잔 바깥쪽 형틀로 압착하면
찻잔 모양이 만들어집니다. 찻잔 모양이 어느 정도 건조되면 형틀
에서 떼어내어 도자기 만드는 과정대로 만들면 똑같은 모양의 찻
잔을 얼마든지 많이 만들 수 있습니다.

금형으로 플라스틱을 찍어내어 똑같은 모양을 수없이 많이 만드
는 방법과 똑같습니다. 흙으로 만들고, 유약을 칠하고, 불에 구워
서 만드는 과정이 모두 손으로 이루어지기 때문에 이런 제작방법
이 표면적으로는 공예처럼 보입니다. 그런데 그렇게 해서 만들어
낸 결과물의 양과 표준화된 형태를 보면 현대적 디자인에 더 가깝
습니다. 대량생산된 제품의 형태에 은유적 가치를 담아서 보편적
인 예술성을 실현하는 방식도 매우 현대적입니다.

찻잔 속에 담긴
자연

이 작은 찻잔 속에 들어 있는 자연은 고려시대의 조형적 경향을 잘 보여주기 때문에 상세히 그 조형성을 살펴볼 만합니다. 찻잔 안에 조각된 형태는 전체적으로 매우 정교하게 조각된 풍경화입니다. 둥근 찻잔 밑바닥의 물고기를 중심으로 차분하고 아름다운 풍경이 둥글게 펼쳐진 모습이 일단 초현실적입니다. 찻잔의 구조가 아니라면 그 어떤 화폭에서도 표현되기 힘든 모양입니다. 그리고 이런 풍경은 도저히 찻잔이라는 작은 물체에 담기 어려운 공간입니다. 그런 것들이 찻잔이라는 조그마한 물건에 매우 성공적으로 담겨 있습니다. 대단한 미학적 표현입니다.

세부의 표현도 뛰어납니다. 구체적으로 찻잔의 바닥에서 헤엄치고 있는 물고기의 모양부터 살펴보겠습니다.

아주 작은 크기인데 물고기가 헤엄치는 모습이 매우 사실적으로 표현돼 있습니다. 물속을 유유히 헤엄치는 물고기의 느낌이 그대로 전해집니다. 물고기 뒤의 물결 표현도 그런 유영하는 느낌을 강화하고 있습니다. 이 물고기의 표현 정도가 이 찻잔 전체의 표현 정도를 이끄는 느낌도 듭니다. 이 둥근 부분을 중심으로 찻잔 내부는 전부 연못으로 표현했습니다. 찻잔의 벽면이 전부 연못물입니다.

물이 담기는 찻잔을 생각하면 이런 표현이 아주 상징적이라는 것을 느낄 수 있습니다. 잔 전체가 바로 연못의 물이 되니, 차를 마

찻잔에 표현된 초현실적인 풍경

찻잔 속의 자연을 가장 잘
표현하고 있는 물고기

시는 것은 물을 들고 물을 마시게 되는 형국이 됩니다. 단지 풍경
이 잔에 그려지는 게 아니라 잔의 존재가 물이 되는 존재론적 의
미를 만들고 있습니다. 의미론적 디자인이라는 증거입니다.

그런 물속에서 수많은 연꽃이 자라서 아름다운 연못 풍경을 만들
고 있는 것도 장관입니다. 잔의 바닥을 중심으로 360도로 펼쳐진
아름다운 풍경은 투시적 시점에만 익숙한 눈에 사물을 보는 독특
한 시점을 제시해주기도 합니다. 어안렌즈로 본 경관 같기도 한
데, 잔의 형태에 따라서 자연스럽게 만들어진 시점이고 표현입니
다. 아무튼, 많은 연꽃이 어울려 조용하면서도 평화로운 분위기
를 자아내고 있습니다.

곳곳에 어린 동자들이 마치 요정처럼 연꽃들과 어울려서 놀고 있
습니다. 평화롭고 아기자기한 귀여운 느낌으로 충만합니다. 이렇
게 시적인 그림이 어떻게 찻잔 속에 그려질 수 있을까요. 잔 하나
가 환기하는 정감의 양과 수준도 대단합니다. 어찌 이것을 비색
청자로만 말하면서 색만 챙기고 넘어갈 수 있겠습니까? 거의 찻
잔이나 청자의 수준을 넘어서는 가치가 표현된 예술품입니다.

연못에 표현된 동자들의 평화로운 모습

이처럼 단지 작은 청자 찻잔에 불과하겠지만, 이 안에는 우리가 알아볼 수 있는 수준을 훨씬 넘어서는 헤아릴 수 없이 많은 가치가 담겨 있습니다. 비록 고려시대에 만들어진 것이기는 하지만 21세기에 시도되고 있는 의미론적인 접근들이 담겨 있다는 것은 대단히 충격적인 일입니다. 그리고 고려시대의 문화를 비롯한 우리의 문화적 전통을 바라보는 기존의 시각을 완전히 다시 보게 할 만합니다. 앞으로 현대 디자인이 어떤 길을 가야 할지도 대단히 의미 있는 대답을 던져주는 유물입니다. 대량생산 속에서도 물건들이 얼마든지 삶의 지혜와 위로를 건내줄 수 있다는 것을 잘 보여주고 있습니다.

주전자 위에 핀 꽃 정원

청자 상감 국화 연꽃
무늬 주전자

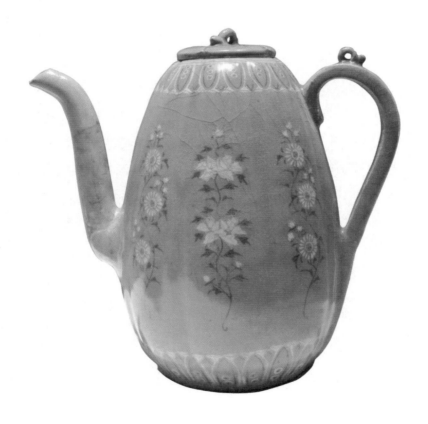

청자 위에
꽃이 피다

언제나 장식을 형태로 감추던 고려 청자이지만 선명한 장식을 드러내는 경우도 많습니다. 물론 그런 때에도 고려청자는 장식을 장식으로 두지는 않습니다. 항상 조화를 깨지 않도록 철저하게 제어하는 것을 잊지 않습니다. 그러므로 갑자기 지금까지 보지 못했던 화려한 청자를 보더라도 당황할 필요는 없습니다. 그런 점이 우리 선조들에게 항상 감사하는 부분입니다. 우리 역사에 남아 있는 유물 중에서는 어느 시대의 것이든 과다한 것이 없습니다. 늘 시대를 초월해서 일관됩니다.

검은색의 선과 흰색의 선으로 선명한 꽃 그림이 그려진 청자는 지금까지 살펴봤던 장식을 가진 청자들과는 좀 다릅니다. 도자기의 형태가 먼저 두드러지고, 그 위에 들어간 장식들은 뚜렷하지 않은 모양으로 뒤를 따르던 것과는 완전히 다른 모습입니다. 이 주전자에서는 꽃 그림들이 주전자의 형태에 비해 오히려 두드러집니다. 그런데 어떻게 도자기 위에 꽃 그림들을 이렇게 선명하게 그릴 수 있었을까요?

이 그림들은 붓으로 그린 게 아니라 상감기법으로 만들어졌습니다. 상감기법은 도자기 표면에 원하는 그림이나 장식을 파내고, 그 위에 색이 다른 흙을 메꾸어서 선명한 장식을 하는 방법입니다. 일단 소성하기 전의 도자기 그릇 모양에 원하는 그림 모양을 일정한 깊이로 파냅니다. 그리고 그 위에 색이 다른 흙, 주로 하얀색의 흙이나 철분이 섞인 짙은 갈색의 흙을 메꾸어서 그림을

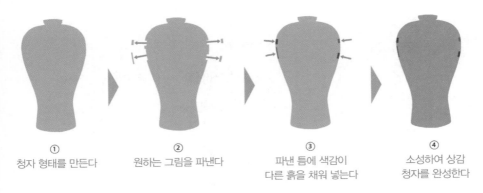

①	②	③	④
청자 형태를 만든다	원하는 그림을 파낸다	파낸 틈에 색감이 다른 흙을 채워 넣는다	소성하여 상감 청자를 완성한다

상감 과정

만듭니다. 그다음에 유약을 바르고 가마에 구워내면 도자기 표면에 선명한 그림이 만들어집니다.

이 상감기법은 청자의 종주국이었던 중국에서는 만들어지지 않았고 고려에서만 만들어졌습니다. 상감청자는 세계적으로 고려에서만 만들어졌던 매우 귀한 도자기인 것입니다. 이 상감기법은 전적으로 장식을 위해서 개발됐던 것입니다. 그러므로 상감청자에서는 무엇보다 장식을 살펴보는 것이 중요합니다.

상감 주전자에 들어 있는 무늬들을 살펴보면 크게 국화 무늬와 모란꽃 무늬가 번갈아가면서 주전자 주변을 빙 돌아 새겨져 있습니다. 꽃 모양을 이루고 있는 흰색 선과 검은색 선이 장식적인 무늬를 형성하고 있는데, 무채색들로 이뤄졌음에도 불구하고 아주 화려해 보입니다.

국화 그림을 보면 길게 늘어뜨린 검은색의 잎과 가지들 사이로 하얀색 꽃들이 새겨져 있는데, 단순하기 짝이 없는 모양이긴 하

주전자를 장식하고 있는 화사하면서도
잔잔한 느낌의 국화 그림

지만 들국화의 화사하면서도 겸손한 아름다움이 잘 표현되었습니다. 고려시대의 문화가 귀족적이라고 하지만 이런 국화 무늬를 보면 고려시대의 귀족적 아름다움이 그렇게 단순하지 않다는 것을 느낄 수 있습니다. 이런 무늬 그림들은 조선시대의 소박한 이미지의 전 단계처럼 보입니다. 하지만 화려한 느낌도 드는 매우 중층적인 이미지입니다.

이 주전자 말고도 상감청자에는 다양한 형태의 국화 무늬들이 있어서 고려의 장식성을 한결 풍부하게 만들고 있습니다.

청자 병에 길게 상감된 국화 무늬는 수많은 국화 꽃잎 때문에 아주 화려해 보입니다. 같은 국화 모양이라도 이렇게 반복적으로 배열되면 대단히 화려해 보입니다. 절지 무늬 병에서는 검은색 줄기의 율동적인 모양이 화려한 이미지를 배가시키고 있고, 인화 상감 국화 연꽃잎 무늬 병에서는 원형의 국화꽃 무늬만 반복되고 있어서 질서정연한 느낌이 강합니다.

반면 연꽃 무늬가 병의 한가운데에 단독으로 들어가서 장식적인 역할을 하면서도 소박한 느낌을 더하고 있는 경우도 있습니다. 삼각 구도를 이루고 있는 국화 무늬가 그릇에 안정된 느낌을 주면서도 주변이 비어 있어서 주목성도 강합니다. 그런 분위기는 전체적으로 꾸밈없고 친근한 느낌을 줍니다. 고려 특유의 단정하면서도 장식적인 느낌이 매력적입니다.

국화꽃 그림이 반복적으로 배치돼서 귀여운 느낌을 주는 예도 있습니다. 참외 모양의 주전자에는 단순화된 석류와 국화꽃 모양이 패턴처럼 위아래로 반복돼 있는데, 전체적으로 화려해 보이면서

인화 상감 국화 연꽃잎 무늬 병의
화려한 국화 무늬 그림

국화 무늬가 단독으로 들어가 있는 청자

도 귀여운 느낌이 강합니다. 흰색의 석류와 국화꽃이 중심에 자리를 잡고 있고, 검은색의 줄기와 잎 모양들이 강한 명도 대비를 이루면서 시각적 추임새를 넣고 있는 모양은 대단히 장식적이면

참외 모양 주전자에 들어가 있는
귀여운 느낌의 국화꽃 무늬

서도 현대적입니다.

이처럼 작고 소박하게 생긴 국화 그림 무늬는 고려의 상감청자에
단골로 등장합니다. 아마 고려시대 사람들은 이런 소박한 국화

그림을 매우 좋아했던 것 같습니다. 살펴본 것처럼 같은 국화꽃 장식이라도 도자기의 모양에 따라 다양한 디자인으로 표현된 것이 인상적입니다.

고려가 불교국가였던 때문인지, 국화꽃뿐 아니라 연꽃 그림도 상감청자에서 적지 않게 볼 수 있습니다. 그런데 연꽃 그림의 경우 단독으로 표현되는 경우는 보기가 어렵습니다. 참외 모양의 주전자에 있는 연꽃무늬는 그중에서도 아주 활달한 필치로 표현주의적으로 그려져 있습니다. 그림이 아니라 상감으로 이런 역동적인 선이 표현돼 있다는 것은 대단한 솜씨로 보입니다. 활달한 꽃의 표현은 회화적이면서도 장식적이어서 아주 인상적입니다. 양옆에 들어가 있는 국화꽃들은 가운데에 있는 연꽃 장식 그림의 화려함을 더욱 돋보이게 하고 있습니다.

그런데 이 주전자를 장식하고 있는 두 가지의 꽃 그림을 지그시 쳐다보면 특이한 것을 느낄 수 있습니다. 두 가지의 꽃들이 주전자를 매우 화려하게 만들고 있기는 하지만 그 화려함은 곧 적절히 수수한 느낌으로 다시 돌아옵니다. 한껏 화려한 듯하다가 전체적으로 차분한 느낌으로 안정감을 이룹니다. 참으로 희한한 장식입니다. 그렇게 된 이유는 흰색과 검은색으로만 그려진 그림과 청자의 색, 그리고 꽃 그림의 형태 때문입니다.

앞서 살펴본 것처럼 최초의 전성기에 고려청자 색은 올리브그린 계통의 녹색을 띠는데, 이후 상감청자에 오면 청록색, 즉 에메랄드그린의 기운이 감도는 녹색으로 바뀝니다. 이 위에 흰색과 검은색에 가까운 갈색으로 이루어진 그림이 상감기법으로 더해지

주전자를 장식하고 있는, 화려하면서도
회화적인 느낌의 꽃그림들

223

면서 화려해 보입니다. 화려한 색이 하나도 없음에도 불구하고 상감청자가 화려해 보이는 것은 상감된 그림이 거의 검은색과 흰색으로 강한 명도 대비를 이루고 있는 가운데에 다소 채도가 높은 청자 몸체의 청록색이 채도 대비를 이중으로 이루고 있기 때문입니다.

색깔 중에서 가장 밝은 것은 흰색이고 가장 어두운 것은 검은색인데, 이 두 색이 대비를 이루면 시각적으로 강렬해 보입니다. 언뜻 빨간색이나 노란색 등 원색이 눈에 더 띨 것 같지만 실지로는 색상보다는 명도의 차이가 시각적인 자극도는 더 큽니다. 그런 명도의 특징을 가장 잘 활용한 디자이너가 샤넬이었습니다. 샤넬의 패션을 보면 흰색이나 검은색을 대비시켜서 차분하지만

흰색과 검은색으로 강렬한 명도 대비를 이루며 화려해 보이는 샤넬의 패션 디자인

그 어떤 색의 옷보다도 화려한 것들이 많습니다. 흰색과 검은색이 상감된 상감청자가 화려해 보이는 것도 같은 원리 때문입니다. 그런데 상감청자의 이 화려함은 중간 명도의 청자색이 관여하면서 중화됩니다. 그리고 꽃의 화려한 듯하지만 수수한 느낌, 그리고 전체적으로 무난한 느낌을 주는 무채색들과 녹색의 조화 등의 요소들은 이 주전자의 화려함을 한편으로는 누그러뜨리는 역할을 하기도 합니다. 그러므로 이 상감청자 주전자에서는 화려하면서도 수수한, 완전히 모순되는 느낌이 동시에 느껴지는 것입니다. 고려시대의 것으로 보기에는 너무나 고난도의 조형적 솜씨입니다.

국화꽃 무늬는 상감청자의 장식에서 가장 많이 볼 수 있습니다. 장식적이면서도 풋풋한 느낌을 주는 소재를 장식으로 많이 활용했다는 것은 고려시대의 장식적 경향이 무조건 화려함만을 추구하지 않고 상당히 복합적이었다는 것을 알 수 있습니다. 국화가 고려 사회에서 대중적으로 친근했던 것 같습니다. 고려 상감청자 장식은 화려해 보이면서도 차분해 보이는 독특한 이미지를 지향했던 것 같습니다. 이런 장식적 경향은 청자뿐 아니라 다른 여러 유물에서도 비슷하게 나타납니다.

청동 위에 피어오른 은실

청동 은입사 포류
수금 무늬 정병

금속에서 먼저

　　　　　청자에서 상감기법은 고려에서만 유일하게 나타나기 때문에 많은 사람들은 상감기법에서 우리 문화의 독특한 특징들을 파악하려고 하는 것 같습니다. 상감기법을 통해 발전된 고려의 청자 장식은 대단한 성취를 이루면서 고려 문화의 두께를 한껏 두툼하게 만들었습니다. 그런데 이런 상감기법은 청자에서 먼저 시작된 것은 아니었습니다.

표면을 파내고 그 홈에 다른 재료를 넣어서 그림이나 장식을 하는 상감기법은 원래 금속에서 먼저 시도됐습니다. 통일신라시대에서부터 금속 상감기법으로 만들어진 유물들을 볼 수 있습니다.

말을 탈 때 발걸이로 사용되었던 등자에서 통일신라시대의 상감

금속 상감기법으로 만들어진 부분들

상감기법으로 만들어진
통일신라시대의 등자

227

기법이 상당한 수준에 올라 있었다는 것을 볼 수 있습니다. 금속 표면을 선으로 파내고 그 안에 은으로 만들어진 가느다란 선을 넣어서 말 그림을 만든 솜씨는 정말 대단합니다. 이렇게 발달하였던 금속 상감기술은 고려시대에 접어들어서는 완전히 꽃을 피웁니다.

고려시대 금속 유물에서는 정교한 상감기법들을 많이 살펴볼 수 있습니다. 정교한 기술도 뛰어나지만 그렇게 해서 만들어진 장식들이 고려의 뛰어난 감각으로 조율돼 대단한 조형미를 보여줍니다. 이렇게 금속에서 발달했던 상감기술이 청자에 영향을 미쳐서 고려 특유의 상감청자가 만들어졌다고 보는 것이 정설입니다.

청출어람이라고, 금속에서 시작됐던 상감기술은 청자에서 더욱 빛을 발하여 13세기경에 이르면 최고 수준의 상감청자 문화를 이룹니다. 만들어진 양이나 질이 어마어마하고 국제적인 성취를 이룹니다. 그러다 보니 흔히들 상감이라고 하면 금속보다는 청자를 연상하게 됐습니다. 그렇지만 고려의 금속 상감의 성취도 청자에 못지않았습니다. 금속 상감에서 표현된 장식의 스타일이나 경향은 청자와는 조금 달랐지만 세련된 디자인이나 정교함에서는 차이가 없었습니다.

은입사로 만들어진 청동 정병에서 고려시대의 금속 상감이 얼마나 뛰어났는지를 확인할 수 있습니다. 그뿐만 아니라 이 정병에서는 금속을 다루는 고려시대 장인들의 다양한 솜씨와 낭만적인 정서도 함께 살펴볼 수 있습니다.

정병의 비례미

정병은 깨끗한 물을 담는 병인데, 관세음보살이 들고 있는 상징적인 병입니다. 고려시대에는 종교적으로만 사용됐던 것이 아니라 물을 담는 용기로 일반적으로도 많이 사용했다고 합니다.

이 청동 정병의 아름다움은 일단 형태의 전체적인 비례나 곡면의

위로 올라갈수록
급격히 좁아진다

청동 정병의 비례체계

아래로 내려갈수록
점진적으로 길어진다

디자인에서 살펴볼 수 있습니다. 구조적으로 이 정병은 크게 위로부터 비슷한 높이로 세개 부분으로 나누어집니다. 그래도 아랫부분이 제일 높고, 그 위가 중간, 맨 위가 가장 짧습니다. 그 차이는 미세합니다. 바로 이것이 정병에 들어 있는 비례미의 비밀입니다.

차이가 크게 나지 않게 높이가 분절돼 있어서 안정감이 있고, 위로 올라갈수록 순차적으로 짧아지기 때문에 안정된 변화를 보여줍니다. 그래서 이 정병은 차분하고 우아한 느낌을 바탕에 깔고 미묘한 변화의 아름다움을 구성하고 있습니다. 만일 똑같은 비율로 나누어져 있었다면 긴장감을 불러일으키는 딱딱한 형태가 되었을 것입니다. 우아함이나 기품은 완전히 사라졌을 것입니다.

고려시대에 만들어졌던 동일한 구조의 청자, 청동, 토기 정병

이 정병은 높이 변화에서 구축된 안정감만 있는 것이 아니라 무언가 은은한 역동성도 느껴집니다. 기품은 있는데, 기품에서 그치지 않고 무언가 힘이 느껴지는 것입니다. 그 비밀은 바로 폭의 변화에 있습니다. 높이의 안정된 변화에 반해 폭의 변화는 위로 올라갈수록 격차가 커집니다. 맨 아래는 폭이 넓어서 덩어리감이 강하고, 그 위로부터는 폭과 덩어리감이 대폭 감소하면서 아래쪽과 대비를 이룹니다. 맨 윗부분은 거의 선적으로 보일 정도로 얇아집니다. 3단계의 변화가 매우 극심합니다. 바로 이런 점이 이 정병에 강한 조형적 에너지를 불어넣습니다. 정병은 이렇게 전체적인 구조에서부터 만만치 않은 조형성을 보여줍니다.

고려시대에는 이렇게 생긴 정병들이 금속뿐 아니라 청자로도, 토기로도 많이 만들어졌는데, 모두가 같은 비례구조로 되어 있습니다. 이 정병은 고려시대에 표준화되어 만들어졌었다는 것을 알 수 있습니다.

그런데 이 은입사 청동 정병의 핵심은 병의 몸통에 새겨진 그림입니다.

상감보다는
이야기

정병의 몸통에는 대단히 많은 상감 그림들이 들어 있습니다. 금속 상감은 금속 표면에 은실로 상감이 되다 보니 상감청자의 그림과는 다르게 일정한 굵기의 선으로만

그려지는 특징이 있습니다. 그래서 상감청자만큼 색깔이 들어갈
수가 없고, 두께가 일정한 선으로 그림이 그려지니 요즘의 선 그
림처럼 외곽선이 뚜렷하게 그려집니다. 스타일로만 보면 현대 디
자인에 더 가깝다고 볼 수 있습니다.

정병에 새겨진 상감 그림은 크게 몸통에 그려진 풍경 그림과 목
부분에 그려진 구름 무늬와 목둘레 장식, 주둥이 부분의 장식으
로 이루어져 있습니다.

이 정병의 몸통에는 앞, 뒤, 양옆으로 네 가지 풍경이 그려져 있
어서 작은 크기이지만 엄청난 세계를 가지고 있습니다. 그림 풍
은 고려의 스타일이라고 믿을 수 없을 정도로 수수하고 정감이
넘칩니다. 그림만 보면 오히려 조선시대에 가깝습니다. 이런 특
징들이 나중에 조선의 그림 풍에 영향을 미치지 않았나 싶습니
다.

일단 병의 양쪽 측면을 보면 섬같이 보이는 땅 위로 버드나무가
크게 휘어지면서 서 있습니다. 한쪽에는 오리 떼가 하늘을 날고
있고, 몇몇은 물위에 떠 있습니다. 반대편에는 배를 타고 있는 어
부인 듯한 사람이 자그마하게 그려져 있고, 물 위에 떠 있는 오리
만 드문드문 보입니다.

병 앞쪽에는 양옆의 풍경을 이어주는 경치가 펼쳐져 있습니다.
섬들이 많이 보이는데, 크기가 다른 앞의 섬과 뒤의 섬이 중첩돼
있어서 산수화 같은 공간감이 표현돼 있습니다. 간간이 날아가는
오리들이 있어서 평화로운 자연의 정취가 잘 표현돼 있습니다.

병 뒤쪽에는 앞쪽과 동일하게 호수인지 강인지 수공간이 이어지

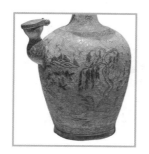

정병 양쪽 측면에 그려진 그림

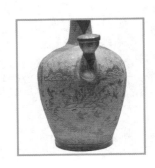

정병 앞쪽에 그려진 그림

정병 뒤쪽에 그려진 그림

고 있고, 가운데에 큰 섬이 그려져 있습니다. 그 아래로 고깃배와 어부가 있고, 간간이 작은 섬들과 오리들이 물 위에 떠 있습니다. 병에 그려진 그림들을 부분적으로만 보면 이해하기가 어려운데, 병의 둘레를 빙 돌면서 그려진 그림들을 종합해보면 평화롭고 아름다운 정취의 수 공간을 그린 풍경화라는 것을 알 수 있습니다. 그리고 병의 몸통 전체가 그냥 여백이 아니라 물이라는 것도 알 수 있습니다. 청동의 단단한 몸통이 물이라는 것은, 이 병이 맑은 물을 담는 정병이라는 것을 생각할 때 상당히 은유적인 표현입니다. 이 정병에는 그냥 수수하고 편안한 풍경화가 그려진 게 아니라 그림을 통해 상당히 추상적인 개념이 표현되어 있다는 것을 알 수 있습니다. 요즘에도 보기 힘든 수준의 의미론적인 디자인입니다.

솔직히 말하면 꽤 오랜 시간 동안 이 정병에 그려진 그림을 그리 좋게 보지는 않았습니다. 세련돼 보이는 그림이 아니라서 고려 문화 특유의 정교하고 아름다운 면모가 제대로 발휘되지 않은 평범한 수준의 것으로 보였기 때문이었습니다. 그래서 한동안 병 모양만 보고 그림은 세심하게 살펴보지 않았습니다. 그런데 어느 날 이 병의 장식에 대해서 세밀하게 살펴볼 일이 생겨 이 병에 그려진 그림도 자세히 보게 됐습니다. 이내 몸통에 그려진 것이 양쪽의 버드나무가 전부가 아니며 병의 앞, 뒤, 양옆 전체가 하나의 풍경을 이루고 있다는 것을 발견했습니다. 이 정병에 그려진 그림은 못 그린 게 아니라 추상과 구상이 절묘하게 조화를 이룬 걸작이었던 것입니다. 그동안 무엇을 봤는지 후회가 되기도 했지

정병에 그려진 전체 그림

만, 숨겨진 보물을 찾은 것 같은 흥분이 더 컸습니다. 그 뒤로는
어떤 유물이든지 세부까지 세밀하게 살펴보려는 자세가 몸에 배
었습니다.

이처럼 몸통 부분 그림은 정병의 구조와 비례미가 보여주는 것과
는 완전히 다른 차원의 조형성을 보여주고 있습니다. 이런 조형
성을 중심으로 살펴보다 보면 정작 상감기법과 같은 제작기술은
눈에 들어오지 않습니다. 이 정병에 대한 많은 설명들을 보면 뛰
어난 상감기법에 대한 찬사가 가득합니다. 하지만 표현된 뛰어난
미학적 가치를 뒤로하고 제작 기법을 두드러지게 앞세우는 것은
오히려 이 정병의 가치를 가리는 일이 됩니다. 허버트 리드는 그
래서 "기술이 끝나는 곳에 예술이 시작된다"는 말을 남겼습니다.
이 정병에 담긴 미학적 가치는 이 정도만 살펴봐도 충분히 대단

합니다. 하지만 이게 끝이 아닙니다. 이 정병의 여러 부분들에 들어간 장식들 또한 대단히 세밀하고 아름답습니다.

자세히 보지 않으면 그냥 지나치기가 쉬운데, 이 정병의 주둥이 부분의 장식은 살펴볼 만합니다. 주둥이의 입체적인 모양에 맞추어 장식되어 있어서 구체적인 모양이 어떤지 알기가 어려운데 장식을 펼쳐서 전체 모양을 보면 두 송이의 꽃을 중심으로 식물줄기 모양과 테두리의 연꽃잎 모양이 아름답게 어울려 있습니다. 눈여겨보지 않으면 주둥이 부분에 꽃이 두 송이나 그려 있다는 것을 알기가 어렵습니다. 장식 그림 자체도 아름답지만 유기적인 형태에 맞춰 디자인해놓은 감각도 상당히 뛰어납니다. 꽃 그림 장식 위아래로 연꽃잎 모양들이 테두리처럼 마무리하고 있는 것도 아주 세심한 표현입니다. 작은 부분이지만 하나의 단독적인

두 송이의 꽃을 중심으로 디자인된
주둥이 부분의 아름다운 장식

조형으로 봐도 무리가 없을 정도로 주둥이 부분 장식 처리는 뛰
어납니다.

정병의 목둘레 부분에는 불로초 모양이 둥근 원형으로 장식되어
있어서 눈에 띕니다. 몸통의 풍경 그림을 구획하는 프레임 역할
을 하면서도 정병 윗부분을 돋보이게 해주는 역할을 하고 있습니
다. 추상적이면서도 조형적으로 아름다운 고려의 장식성을 잘 보
여주는 부분입니다. 이 불로초 패턴 디자인은 고려시대뿐 아니라
조선시대의 유물에도 많이 만들어져서 우리에게 매우 익숙합니다.
긴 목 부분에는 구름 무늬가 들어가 있어서 조형적인 추임새를
넣고 있습니다. 비어 있으면 허전해 보였을 텐데 무난한 모양의
구름 때문에 화려하지는 않지만 안정적이고 심심해 보이지 않습

목둘레 부분의 불로초 장식

니다. 조선시대에도 흔히 볼 수 있는 구름 모양이어서 고려시대
의 조형적 경향과 조선시대의 조형적 경향 사이의 연속성을 느낄
수 있습니다.

은으로 만들어진
정교한 장식

이 정병에서 잘 보지 않고 넘어가기가
쉬운 부분이 있습니다. 바로 은으로 만들어진 목 부분과 주둥이
뚜껑 부분의 정교하기 그지없는 아름다운 장식입니다.

사실 이 부분도 몸통의 그림처럼 꽤 오랫동안 보지 못하고 지나
쳤었습니다.

주둥이 뚜껑 부분의 크기를 생각하면 이 부분이 이렇게 정교하게

목 부분의 구름 무늬

장식적으로 만들어졌다는 것은 대단한 일입니다. 1센티미터 내외의 원형에 당초 무늬가 복잡하게 들어가 있는데, 은판을 뚫어서 장식 무늬를 만든 솜씨가 대단합니다. 확대해서 보면 대단히 정교하게 만들어졌다는 것을 알 수 있습니다. 정교함도 뛰어나지만 식물 무늬로 세련되고 복잡한 장식적 형태를 디자인해놓은 감각도 대단한 수준입니다.

같은 방식으로 만들어진 정병의 목 부분의 장식도 대단합니다. 작은 크기의 원형 안에 당초 무늬가 복잡한 장식을 만들고 있습니다. 많은 식물 모양들이 원형으로 회전하면서 만드는 복잡하고 화려한 모양은 유럽의 바로크나 로코코 스타일의 장식에 전혀 손색이 없을 정도로 세련되고 화려해 보입니다. 그림으로 그리기도 어려워 보이는 모양을 어떻게 금속을 뚫어 만들었는지 미스터리합니다. 게다가 이렇게 복잡한 장식이 평평하지 않은 입체적인 곡면 위에 만들어져 있다는 사실이 또한 놀랍습니다. 금속을 이

렇게 정교하고 아름답게 만들 수 있었던 고려의 뛰어난 조형 수준은 확실히 보통이 아닙니다.

처음에는 작은 정병일 뿐이었지만 파고들면 들수록 이 안에는 구조와 비례의 아름다움에서부터 대자연의 아름다움, 정교한 장식의 아름다움까지 대단한 아름다움의 세계가 중첩돼 들어 있습니다. 그러니 이 병은 맑은 물이 아니라 엄청난 아름다움을 담기 위

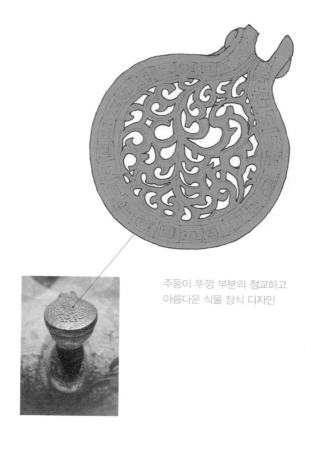

주둥이 뚜껑 부분의 정교하고
아름다운 식물 장식 디자인

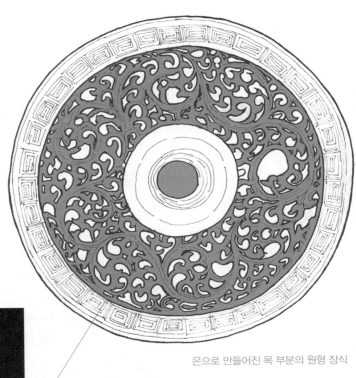

은으로 만들어진 목 부분의 원형 장식

해서 만들어진 게 아닌가 합니다. 제작 기법이나 재료만 보는 눈에는 그게 잘 안 보입니다. 그런 점에서 이 정병은 고려 문화를 어떻게 봐야 하는지를 잘 가르쳐주는 교본이라 할 만합니다. 이런 교본을 바탕으로 고려의 문화를 깊이 파고들어 가보면 아마도 어느 순간 고려 문화의 본질에 닿아 있을 것입니다. 계속해서 고려의 문화를 살펴보도록 합시다.

청자 그림을 보는 법

청자 상감 매화 대나무 학 무늬 매병

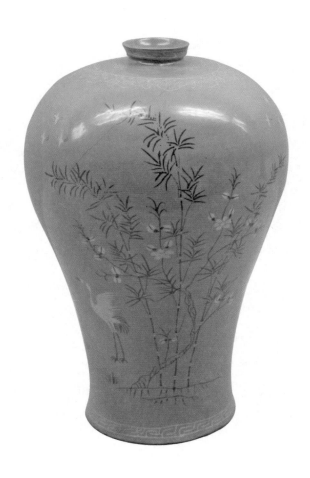

청자에 그려진
세계

　　　　　　　　아름다운 무늬로 빈틈없이 상감된 청자들을 보면 무척 아름답습니다. 이 아름다운 기법이 고려의 전매특허를 낸 것이라는 게 더욱 우리의 가슴을 벅차게 만듭니다. 이런 아름다움의 기법을 개발한 우리 선조들의 뛰어난 솜씨는 정말 백번 칭찬해도 모자람이 없습니다.

그런데 청자에 새겨진 모든 상감이 장식적인 무늬로만 만들어지지는 않았습니다. 상감된 그림 중에서는 풍경을 그려놓은 것들이 많습니다. 고려시대의 풍경 상감 그림은 대체로 사실적이기보다는 일러스트레이션 같은 추상화된 스타일로 많이 그려졌습니다. 상식적으로 생각한다면 고려의 귀족 문화적 특징을 반영하여 화려하게 표현했을 만도 한데, 대부분 보는 사람을 편안하게 해주는 스타일로 그려졌습니다. 청자가 아니었다면 고려시대가 아니라 조선시대에 만들어진 것으로 볼 수도 있을 정도입니다. 이런 것을 보면 조선시대 도자기의 편안한 형태나 그림은 고려시대에서부터 준비된 게 아닌가 하는 생각도 듭니다.

청자 상감 국죽문 매병을 보면 그런 특징이 잘 나타나 있습니다. 일단 매병의 몸통에 장식적인 문양이 아니라 국화와 대나무가 함께 있는 풍경 그림이 그려져 있습니다.

사실적으로 표현하거나 장식을 하려는 의지는 거의 없어 보입니다. 대나무 속성을 검은색 선 몇 개로 압축해서 표현하고 있고, 들국화의 부드럽고 정겨운 느낌을 역시 단순한 선 몇 개로 압축

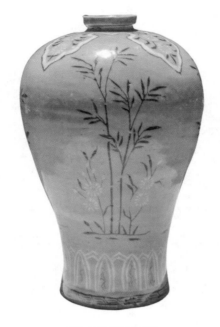

청자 상감 국죽문 매병

해서 표현한 것을 보면 오히려 현대 미술에서 추구했던 '추상성'
에 대한 의지가 많이 읽힙니다. 그렇게 보면 이 상감 그림은 그저
편안한 정취를 표현한 그림을 넘어서서 이념성에 입각한 그림이
라고 볼 수도 있을 것 같습니다. 스타일만 보면 요즘의 일러스트
레이션이라고 해도 믿을 정도로 현대적으로 보입니다.

이 매병의 위, 아래를 마무리하고 있는 장식적인 형태들도 세련
되고 화려한 느낌보다는 수수한 일러스트레이션 같은 느낌으로
그려졌습니다. 그래서 이 청자는 전체적으로 통일된 조형성을 구
축하고 있습니다. 이 청자의 장식 그림들은 솜씨 부족으로 인한

매병의 곡면에 맞추어 그려진
대나무의 윗부분

퇴행적 양식이 아니라 일관된 미학적 목표에 따라 만들어진 결과
라고 할 수 있습니다.

그런데 이 청자의 그림은 평평한 종이가 아니라 3차원 곡면으로
둥글게 휘어진 도자기 표면에 그려진 것입니다. 그냥 보면 쉽게
그려진 것처럼 보이지만 이 조건을 최대한 고려해서 그려진 것입
니다. 가령 대나무 윗부분은 급격하게 휘어지는 매병의 곡률에
맞추어 조금 길게 그려졌습니다. 그래서 정면에서 볼 때 대나무
의 윗부분이 별로 이상하게 보이지 않는 것입니다. 그런 것들을
생각하고 보면 편안하고 쉽게 그려진 것 같은 그림이 절대 그렇

게 그려진 것이 아니란 것을 알게 됩니다.

이 매병은 위쪽으로도 휘어져 있지만 양옆으로도 휘어서 돌아가고 있습니다. 그렇게 돌아간 면은 뒤쪽으로 돌아서는 다시 앞쪽으로 돌아옵니다. 화폭은 이쪽에서 저쪽으로 그냥 한 방향으로 연결되고 말지만, 도자기에서는 면이 뫼비우스 띠처럼 다시 돌아옵니다. 도자기에 그림을 그린다는 것과 평면에 그림을 그리는 것에는 이런 구조적인 차이가 있습니다.

이 청자의 그림은 바로 그런 구조적 특징들이 고려돼 그려진 것입니다. 이 도자기에서는 보는 방향에 따라 면을 네 개로 나누어서 각각의 방향에 따라 비슷한 유형의 그림들을 그려 넣었습니다. 이 대나무와 국화 그림은 그렇게 그려진 그림 중 하나입니다. 비슷한 구도의 그림이 세 개가 더 있습니다. 이처럼 문제가 단순하게 해결된 경우라면 별로 따져가며 감상할 필요가 없습니다. 방향마다 그림이 어떻게 그려졌는지 그것만 살펴보면 됩니다.

그런데 상감으로 매화와 대나무와 많은 학을 그려놓은 매병의 그림은 좀 다릅니다. 한 방향에서 모두 볼 수 있을 정도의 폭으로 잘려져 있는 그림이 아니라 횡으로, 도자기 뒤쪽으로도 이어지는 그림입니다. 이런 그림은 좀 다른 관점에서 봐야 합니다. 그냥 벽에 걸려 있는 그림처럼 보아서는 이 도자기의 그림이 가지는 진정한 묘미를 보지 못하게 됩니다.

도자기 주변을 빙글빙글 돌면서 살펴봐야 합니다.

빙글빙글 돌며

처음 이 상감청자의 그림을 봤을 때는 자괴감 같은 것이 먼저 일어났었습니다. 중국이나 일본 도자기들의 세밀하고 세련된 그림이나, 유럽의 도자기의 정교하고 화려한 그림을 보다가, 자랑스러운 우리의 고려청자를 향해 고개를 돌렸을 때 보이는 그림들이 많이 초라해 보였기 때문이었습니다. 조선시대에 들어가면 그 정도가 더 심해지기 때문에 그런 자괴감도 비례해서 심해졌습니다. 그래서 한동안은 도자기에 그려진 그림들을 자세히 보지 않았습니다.

그런데 어느 날 청자를 둘러보는데 몸통에 그려진 새와 나무들이 매우 안정된 구도를 이루고 있다는 것이 새삼 눈에 들어왔습니다. 이 그림이 청자의 3차원 곡면에 그려진 것이란 사실이 문득 떠올랐고, 그렇다면 연속되는 입체면 위에 선조들은 그림을 어떻게 그렸는지 알고 싶어졌습니다. 곧바로 매병 주변을 돌면서 3차원의 곡면에 2차원적인 그림이 어떻게 표현됐는지를 살펴봤습니다. 그렇게 보니 수십 년 동안 봐왔던 이전의 그 도자기가 아니었습니다.

이 상감청자의 그림은 어느 방향에서 봐도 구도가 뛰어납니다. 지금 보이는 방향에서도 가운데에 큰 대나무와 매화나무가 섞여 있는 그림이 중심을 잡고 있고, 그 왼쪽으로 작은 학 한 마리가 비대칭적인 위치에 자리 잡고 있습니다. 표현은 다소 수수하고 대충 그려진 것 같지만 구도를 보면 결코 만만하게 그려진 그림이 아니라는 것을 알 수 있습니다.

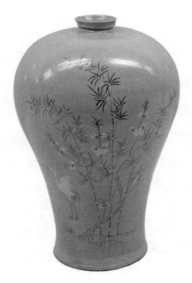

청자 상감 매화 대나무 학 무늬 매병

특히 대나무 사이에 있는 매화나무의 휘어진 방향을 잘 볼 필요
가 있습니다. 왼쪽에 있는 학을 의식해서 오른쪽으로 휘어서 올
라가게 그려져 있습니다. 그래서 학의 형태와 구조적인 조화를
이루고 있습니다. 대단히 짜임새 있는 구도로, 하나의 그림으로
서도 손색이 없습니다.

더 주목할 점은 이런 완벽한 구도가 병을 빙 돌면서 역동적으로
이루어져 있다는 것입니다. 지금의 방향에서는 조화로운 비례가
형성되었지만, 조금만 병을 돌리면 그림의 구도가 근본적으로 달
라집니다. 그럴 때 이 병의 그림은 어떻게 그 문제를 해결하고 있
을까요? 이런 병의 그림은 그런 의문을 가지고 세밀하게 감상해
야 합니다.

매병에 그려진 그림의 구도

그래서 이런 도자기의 그림은 그냥 한 방향에서만 보고 좋다고
지나치면 안 됩니다. 병을 빙글빙글 돌면서 살펴봐야 이 청자에
그려진 그림에 담겨 있는 치밀한 조형적 계획을 이해할 수 있습
니다. 그리고 그림의 진정한 조형적 가치를 제대로 감상할 수 있
습니다. 일단 이 병의 방향에 따라 보이는 다양한 구도를 하나하

세 마리의 학이 이루는 원형 구도를
중심으로 이루어진 그림

나 살펴보겠습니다.

앞에서 본 장면에서 병을 돌려 중심에 있던 대나무와 매화나무가 왼쪽으로 가게 하면 오른쪽으로는 학 두 마리가 더 등장해서 그림의 구도가 확 바뀌어버립니다. 이 방향에서는 학 세 마리가 가운데에서 삼각 구도를 이루고 있는 게 가장 눈에 띄고, 주변으로 나무와 하늘을 날아가는 학들, 아랫부분의 풀 같은 효과가 더해져서 매우 중층적인 구조를 이루고 있습니다. 바로 옆 방향에서 본 그림과는 완전히 다른 구도의 그림입니다. 병을 조금만 돌렸는데도 이런 변화가 생긴다는 것은 알고 보면 대단히 파격적인 현상입니다. 다시 이 청자 매병을 돌리면 또 다른 구도의 그림이 나타납니다.

이 방향에서 보이는 그림은 맨 처음의 그림과 같은 그림이 아닌가 의심될 정도로 유사합니다. 다만 학의 모양과 휘어진 매화나무가 이루는 구조가 다릅니다. 이 방향에서는 학의 모양과 매화나무의 휘어짐이 원형 구도를 이루고 있습니다. 청자를 다시 돌려보면 기대를 저버리지 않고 또 다른 구도의 그림이 나옵니다. 이 장면에서 눈에 띄는 것은 세 마리 학의 각기 다른 자세를 하고 있어서 역동적으로 보이는데, 그런 가운데에 이들이 삼각 구도를 이루어 안정감과 변화를 동시에 이루고 있는 모습이 뛰어납니다. 그 위로 나무 끝부분과 하늘을 나는 작은 학들이 짜임새 있는 구도를 완성하고 있습니다. 여기서 조금 더 방향을 돌리면 다시 처음 그림으로 돌아옵니다.

이상에서 살펴본 그림들을 이어 붙여보면 끝없이 이어지는 하나

맨 처음의 그림과 유사한 구도를 이루고 있는 그림의 구도

세 마리의 학이 역동적인 구도를 이루고 있고, 그 주변을 나무
끝과 하늘을 나는 학들이 완성도를 높이고 있는 구도

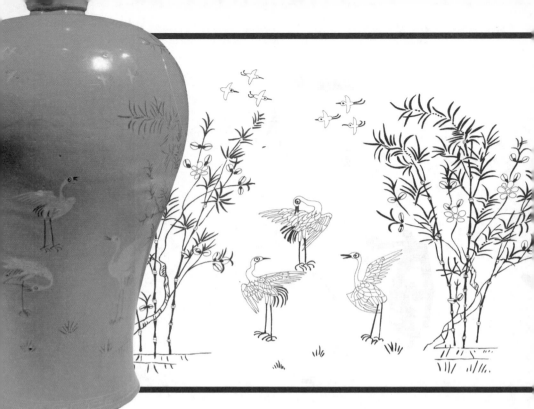

연속된 청자의 그림과 그 안에 담긴 수없이 많은 장면

의 순환적인 파노라마가 만들어집니다.

이 파노라마 안을 들여다보면 앞서 살펴보지 못했던 그림까지 엄청나게 많은 그림이 들어 있습니다. 대우주 안에 소우주들이 들어 있는 형국이랄까요. 시선의 위치에 따라서 수많은 우주가 만들어집니다.

그렇게 이 청자에 그려진 그림은 하나의 큰 우주를 이루고 있습니다. 둥근 도자기의 형태가 아니었으면 처음과 끝이 이어지면서

영원히 순환하면서 변화하는 이런 우주적 그림은 만들어질 수 없었을 것입니다.

그림을 그릴 때 분명히 그런 생각을 미리 했을 것입니다. 도자기의 형태를 형이상학적으로 해석해내는 개념적 접근은 웬만한 현대 미술에 뒤지지 않습니다.

그런데 이 청자의 그림들이 횡으로 이어져 있으므로 만들어지는 또 하나의 가치는 바로 '시간성'입니다. 그림을 연속해서 보다 보

면 각각의 장면들이 순차적으로 이어져서 무언가 이야기가 만들어집니다. 평면적 이미지에 시간성이 더해지면서 도자기의 그림들은 마치 하나의 영화처럼 다가옵니다. 요즘 시각에서도 대단히 실험적입니다. 어떻게 고려시대에 이런 뛰어난 개념적 시도들이 이루어질 수 있었을까요? 보면 볼수록 놀라게 됩니다.

도자기의 그림을 이렇게 보아야 한다는 것은 누구한테도 들어본 적이 없었습니다.

독일의 미술사학자 빙켈만이 그랬던 것처럼, 순전히 눈에 보이는 유물의 있는 그대로의 상태를 어떤 선입견 없이 자세히 관찰하는 과정에서 발견하게 됐습니다.

이후로는 그림이 있는 도자기를 대하면 주변을 돌면서 그림을 샅샅이 읽으려는 습관이 생겼습니다. 그렇게 보니 몸통에 그림이 빙 둘러서 그려져 있는 우리 도자기들은 대부분 보는 방향에 따라 다양한 구도의 그림이 그려져 있었습니다. 고려시대의 도자기뿐만 아니라 조선시대의 도자기도 그런 것을 보면 이런 경향은 오래전부터 일반화된 표현이었다는 것을 짐작할 수 있습니다.

앞의 고려청자에 상감된 소박한 풍경 그림 안에는 현대 미술에 육박하는 뛰어난 개념성이 담겨 있습니다. 즉, 표면적 형식보다는 내면적인 가치가 뛰어난 예술품이라고 할 수 있습니다.

이 고려청자를 통해 우리는 고려시대의 문화가 그저 화려하고 귀족적인 수준에서 그치지 않고 내면에 깊은 정신적 가치까지도 갖추고 있는 완성도 높은 문화라는 것을 알 수 있습니다.

그리고 단순한 모양의 도자기 안에 이처럼 보는 방향에 따라 각

각 다른 구도의 그림을 넣은 미학적인 가치는 청자 표면의 비취색을 한참이나 넘어서 있다고 할 수 있습니다.

17
Made in Korea

거울에 비친 고려의 회화

'황비창천'이 새겨진
청동 거울

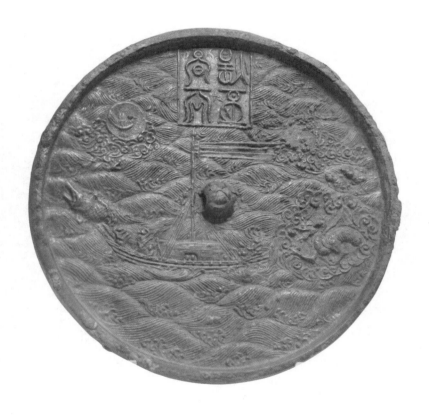

얼굴보다는
그림을 비춘 거울

　　　　　　　청동 거울은 청동기 시대 때부터 만
들어졌기 때문에 역사가 매우 깁니다. 고려시대이면 청동 거울이
만들어진 지가 천 년이 훨씬 넘은 때이니 이미 청동 거울은 삶 속
에 깊이 자리 잡고 있었고, 디자인적으로도 상당히 발전됐던 시
기였습니다.

청동 거울은 생활에 긴요하게 사용됐던 중요한 생활용품이었습
니다. 지금도 그렇지만 이런 물건들은 상징성이나 고품위의 미학
적 가치보다는 장식이나 실용성 비중이 훨씬 큽니다. 고려시대의
청동 거울도 그렇습니다. 그런데 거울이라는 게 얼굴을 비춰보는
용도밖에는 없으니까 청동 거울에서 그것 말고 특별한 실용적 요
소들이 들어갈 게 없습니다. 둥근 원 형태에 표면을 반짝거릴 정
도로 매끈하게 만든 것으로 그만입니다.

그래서 청동 거울에서 중요한 부분은 뒷면에 조각된 장식입니다.
거울의 평평한 뒷면은 그냥 비어 있는 부분이니까 이 부분에는
당시 조형적 경향들이 자유롭게 표현될 수 있었습니다. 특히 일
상생활 속에서 흔하게 사용되었기 때문에 이념성이 강하거나 최
첨단의 미학적 가치가 담기기보다는 사용하는 사람의 성향 따라
당대의 대중적인 스타일들이 다양하게 표현되는 경우가 많습니
다. 그래서 고려의 청동 거울 뒷면에서는 사실성이 강한 그림들
도 많이 볼 수 있고, 화려한 조각적 장식들이나 아예 장식적인 문
양으로 된 것도 많이 볼 수 있습니다. 대신에 심오한 관념이 담기

거나 고차원의 조형 원리가 담긴 장식들은 별로 없습니다.

그래서 좋은 것은 그나마 제대로 남아 있지 않은 고려시대의 회화적 경향을 사실적인 풍경 그림을 통해 짐작해 볼 수 있고, 당대의 대중적 장식 취향 등을 살펴볼 수 있다는 점입니다.

그런 고려의 청동 거울 중에서도 가장 눈에 띄는 것 가운데 하나는 '황비창천煌조昌天', 즉 '어마어마하게 밝고 창대한 하늘'이란 뜻의 글자가 새겨진 거울일 것입니다.

대항해로
장식을 하다

이 거울에 부조된 그림은 대단히 사실적이고 정교합니다. 그리고 표현된 스타일이 매우 세련돼 보입니다. 배를 타고 망망대해를 항해하는 장면인데, 얼굴을 보기 위한 거울에 왜 이렇게 웅장하고 드라마틱한 그림이 새겨져 있는지는 모르겠지만 이것과 똑같은 청동거울이 다수 발견되기 때문에 고

망망대해의 느낌을 잘 표현하고 있는 물결 모양

해 달

물고기 용

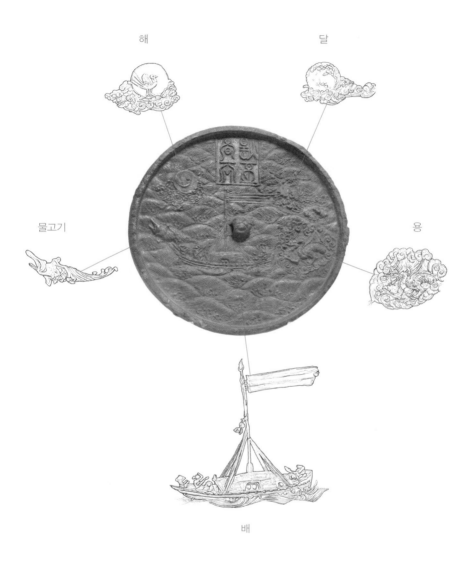

배

청동 거울 속에 그려져 있는 다양한 형태들

해와 달 그림

려에서 아주 대중적으로 선호되었던 디자인으로 추측됩니다.

일단 뭐가 그려져 있는지 보기도 전에 전체적으로 물결이 울렁거리는 역동적인 느낌이 먼저 찾아듭니다. 한 단위의 물결 모양이 패턴처럼 반복되고 있는데, 그런 패턴 모양이 그저 평면적인 장식처럼 보이는 게 아니라 망망대해의 바다가 진짜 출렁거리는 것처럼 느껴집니다. 지그시 보고 있으면 눈이 일렁거려서 진짜 파도에 올라타 있는 느낌이 들기도 합니다. 파도의 모양만이 아니라 그 느낌을 추상적으로 너무나 잘 표현했습니다. 이것만으로도 대단히 뛰어난 디자인이라 할 수 있습니다.

이 울렁거리는 바다 물결 안에는 가운데에 보이는 배를 비롯해서 다양한 요소들이 마치 숨은 그림처럼 여러 군데에 그려져 있습니다. 대부분 요즘의 캐릭터나 만화처럼 그려져 있어서 하나하나 찾아보는 재미를 줍니다. 고려시대의 유머러스한 감각과 그래픽적인 스타일을 엿볼 수 있는 것도 큰 즐거움입니다.

이 거울의 위쪽에는 해와 달이 표현돼 있습니다. 왼쪽 위로는 바

망망대해를 항해하고 있는 배 그림

다 위를 떠오르는 듯한 해의 모양이 새겨져 있습니다. 둥근 해 안
에 새가 있는데, 자세히 보면 다리가 세 개입니다. 고구려 고분
벽화에서 많이 볼 수 있었던 세 발 달린 까마귀입니다. 해를 상징
하는 새입니다.

오른쪽 위에는 역시 바다 위로 떠오르는 달이 새겨져 있습니다.
잘 안 보이기는 하는데, 계수나무와 토끼 같은 것이 보일락 말락
하게 만들어져 있습니다.

거울의 가운데 부분에는 끈이 묶이는 고리가 있으므로 파도를 헤
치고 항해를 하는 배와 그 안에 타고 있는 사람들은 가운데에서
왼쪽 아랫부분에 치우쳐 있습니다. 배의 모양이 정확하게 표현돼
있고, 그 안에 타고 있는 사람의 모습까지 정교하게 표현돼 있어
서 표정까지 느껴지는 것 같습니다.

파도 속에 있는 물고기 그림

이 배를 중심으로 하여 양쪽으로 재미있는 캐릭터들이 비슷한 높이에 새겨 있습니다. 왼쪽에는 커다란 물고기 모양이 어렴풋이 느껴집니다. 파도 모양과 아주 호흡이 좋은 모양으로 만들어져 있습니다. 위를 향해 입을 벌리고 있는 모습이 아주 세련됩니다. 오른쪽에는 구름에 둘러싸여 있는 것인지, 물결에 둘러싸여 있는지는 잘 모르겠지만 용이 물 위를 날고 있는 모습 같습니다. 용의 모습이나 모양이 웬만한 요즘의 캐릭터 못지않게 힘차고 세련된 모양입니다. 아마 물고기가 용이 된다는 동아시아의 전통적인 생각을 이런 식으로 표현한 게 아닌가 싶습니다. 그런데 배 위에 탄 사람이 용의 바로 앞에서 칼 같은 것을 들고 대항하는 자세를 취하고 있어서 이 용이 배를 공격하고 있는 것 같습니다. 아마도 파도의 위협을 그렇게 은유한 것으로 보입니다. 자세히 보면 용 위쪽으로 조그마한 물고기 두 마리도 조각돼 있습니다. 매우 깨알 같은 재미를 주는 거울 장식입니다.

크지 않은 거울 뒷면에 정말 많은 것들이 정교하게 새겨져 있습니다. 단지 정교하기만 한 게 아니라 작은 거울 안에 망망대해가

배를 공격하는 듯한 용 그림

진짜로 거대하게 들어가 있는 것 같은 느낌을 줍니다.

이것은 고려에서만 만들어졌던 독창적 디자인인데, 만든 사람도 만든 사람이지만 당시 고려의 대중들이 상당히 세련된 심미적 취향을 가지고 있었다는 것을 느낄 수 있습니다. 그리고 이런 드라마틱한 대양을 위험하게 항해하는 것을 장식할 정도라면 자연을 보는 규모도 대단히 장대했을 것 같고, 국제적으로 교류하는 일이 아주 일반적이었을 것이란 짐작도 하게 됩니다.

고려의 거울 중에는 같은 글이 들어간 또 다른 그림의 거울도 많습니다.

이 거울의 외형은 원형이 아니라 아름답게 장식된 모양입니다. 그리고 그 안에 새겨진 형태들은 망망대해를 항해하는 위태로움보다는 유머러스한 느낌으로 표현돼 있습니다.

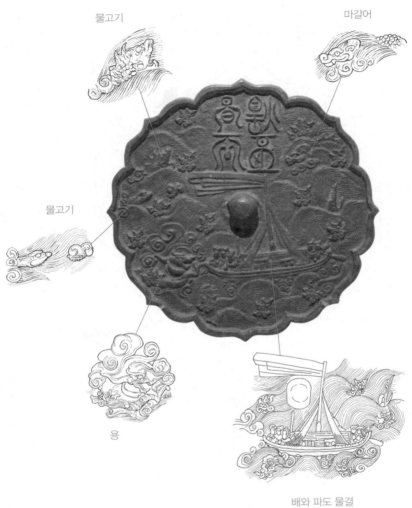

물고기

마갈어

물고기

용

배와 파도 물결

다른 유형의 황비창천이 새겨진 청동 거울과 그 안에 그려진 그림들

귀여운 느낌으로 그려진 파도와 배

일단 물결 모양은 대단한 웨이브를 이루고 있어서 망망대해의 위태로움을 표현하고 있기는 한데, 파도가 일어나는 부분이 매우 귀여워 보입니다. 그런 속에서 항해하는 배를 보면 돛대 꼭대기의 천이 거의 수평 모양이라 엄청난 바람에 직면해 있는 것을 알 수 있습니다. 상당히 의미론적 디자인입니다. 그리고 배 안에는 노를 젓는 사람도 있고, 돛 줄을 잡은 사람도 있어서 어쩐지 어렵게 항해하는 모습인 것 같습니다. 그런데도 동글동글한 머리 모양 배의 전체 모양이 위태롭기보다는 귀여워 보입니다.

물결 모양 곳곳에는 용이나 물고기 등 여러 캐릭터들이 그려져 있습니다. 거울 윗부분 양쪽에는 물고기와 용 같은 모양들이 그려져 있습니다. 왼쪽에 있는 것은 등지느러미가 표현되어있어서

거울 윗부분 양쪽에 그려진 물고기 그림

물고기라는 것을 금방 알아볼 수 있습니다. 다소 사실적으로 단순화돼 있는 게 특이합니다. 반면에 오른쪽에 있는 것은 사실적이기보다는 캐릭터적인 특징이 강한 모습입니다. 용처럼 보이는데 머리에 뿔이 없습니다. 그래서 이것은 용이 아니라 당시에 물고기의 왕이라고 여겨졌던 마갈어로 추정됩니다. 표정이 화를 내는 듯하면서도 둔해 보여서 재미있습니다.

왼쪽의 물고기 아래쪽으로는 거북이처럼 보이는 캐릭터의 머리가 보입니다. 그런데 시선 방향으로 조금 떨어진 곳에 꼬리 같은 것이 보입니다. 허리를 한번 휘어서 자신의 꼬리를 보고 있는 것을 알 수 있습니다. 그러니까 이것은 거북이가 아니라 몸통이 긴 물고기인 것입니다. 단지 머리와 꼬리만으로 그것을 암시적으로 묘사해놓았는데, 표현의 아이디어가 매우 돋보입니다. 단순해 보이지만 매우 지적인 표현입니다.

그 아래쪽에는 용이 있는데, 구름에 휩싸인 용이 배를 공격하는 듯한 모습입니다. 일단 망망대해 위에 구름에 둘러싸여 있는 용

몸통이 긴 물고기 그림

이 매우 신비로워 보입니다. 거울 뒷면에 얇은 조각으로 구름에 몸이 대부분 감추어져 있고 일부분만이 드러난 용의 모습을 표현한 솜씨가 뛰어납니다. 크기는 무척 작지만 용의 생기 넘치고 위협적인 얼굴 모양도 대단히 돋보입니다. 작지만 대단히 기운생동해 보이고, 캐릭터적으로도 세련되어 보입니다.

이처럼 이 작은 거울의 뒷면에는 거대한 바다가 담겨 있고, 다양한 캐릭터들을 통해 신비로운 이야기들이 눈에 들리는 듯 표현돼 있습니다. 마치 디즈니의 장편 애니메이션 한 편을 보는 것 같습니다. 그리고 캐릭터나 배와 사람 등이 요즘의 캐릭터 디자인처럼 귀엽고 유머러스하게 표현돼 보는 재미가 각별합니다. 엄중하거나 드라마틱해 보이지 않고 편안하고 즐거워 보이는 것은 당시 대중들의 취향에 맞추어 만들었기 때문일 것입니다. 그러면서도 고려 문화 특유의 세련됨을 결코 놓치지 않고 있습니다. 고려의 다른 유물에서는 보기 어려운 표현입니다. 아마도 고려시대의 대중문화적 영역에서는 이런 취향 조형성을 추구했던 것 같습니다.

배를 공격하는 듯한 용 그림

그런 점에서 이 청동 거울은 고려시대의 대중문화적 경향을 저장
하고 있는 중요한 유물로 다가옵니다.

중국과 닮은,
중국과 다른

집과 나무와 사람과 용 등이 어울어진
풍경 그림이 있는 거울도 고려시대에 아주 많이 만들어졌던 것
같습니다. 여러 박물관에서 같은 모양의 거울을 많이 볼 수 있습
니다. 이 거울의 그림은 아마도 신선의 세계를 표현한 것으로 추
정되는데, 거의 같은 구조의 거울이 중국에서도 만들어졌다고 합

니다. 우리와 다른 점은 그림 좌우가 반전돼 있고 용이 없다는 것입니다. 그래서 이 거울의 디자인을 중국의 것을 그대로 본따 만들었다고 보는 것은 정확하지는 않은 것 같습니다. 그것보다는 당시 국제적인 양식을 고려적 스타일로 따른 것으로 보는 것이 타당하지 않을까 싶습니다. 아무튼 용이 있는 이 청동 거울은 고려의 솜씨임은 틀림없습니다.

이 청동 거울에 새겨진 그림은 전체적으로 매우 회화적이고 세련된 느낌이라서 고려시대의 그림들도 이런 느낌으로 그려지지 않았을까 추정할 수 있습니다. 당시의 회화가 몇 장이라도 남아 있으면 얼마나 좋을까요? 유물을 보다 보면 그런 아쉬움이 수시로 찾아옵니다. 그나마 이 청동 거울에 남아 있는 그림이라도 있어서 당시의 회화를 조금이라도 짐작할 수 있으니 여간 다행한 일이 아닙니다.

이 거울의 그림을 자세히 살펴보면 대단히 재미있는 장면을 많이 볼 수 있습니다. 먼저 왼쪽에 있는 집을 보면 구름에 싸여 있는데, 아마 현실의 집이 아니라 신선 세계의 집인 것 같습니다. 문을 빼꼼히 열고 바깥을 숨어서 보는 사람들이 재미있습니다. 표현은 사실적인데, 매우 유머러스한 정감을 환기합니다. 집 모양은 매우 자세하게 묘사돼 있습니다. 기둥 위의 포작이라든지 지붕 끝에 물고기 장식도 표현돼 있습니다. 그리고 집은 잔잔한 덩어리로 이루어진 구름에 휩싸여 있는데, 공중에 둥둥 떠 있는 형상입니다. 신선이 사는 집이란 느낌이 확 다가옵니다.

그 아래로는 구름을 탄 세 명의 인물이 보이는데 모두 신선으로

용 나무 전각 무늬 청동 거울과 그 안에 표현된 재미있는 부분들

구름 위에 세워져 있는 신선의 집

보입니다. 세 명이 모두 구름 위에 무릎을 꿇고 있는데, 양 옆의
신선 둘은 머리 위나 옆으로 탑 같은 것을 부착하고 있거나 들고
있는 것처럼 보입니다. 가운데에 있는 신선은 머리에 상투를 틀
고 장식을 한 것처럼 보입니다. 아무래도 가장 존엄한 존재인 것
같습니다. 옷차림을 보면 모두 고름으로 여미는 동아시아 풍의
옷을 입고 있습니다. 전형적인 신선의 모습입니다.
신선이 올라 있는 구름의 끝부분에는 무언가 신령스러운 기운이

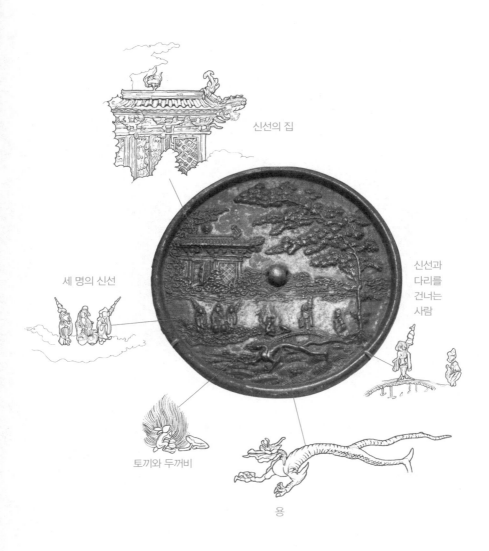

신선의 집

세 명의 신선

신선과
다리를
건너는
사람

토끼와 두꺼비

용

세 명의 신선 모습

276

뿜어져 나오는 토끼와 그 앞에 엎드려 있는 두꺼비 같은 모습이 새겨져 있습니다. 그냥 보면 사람처럼 보이지만 자세히 보면 두 개의 귀가 붙어 있고 뒷다리가 긴 토끼의 모습입니다. 그런데 토끼의 몸으로부터 무언가 길게 뿜어져 나오는 듯한 모양이 새겨져 있습니다. 그림에서 신비로운 영적 기운을 표현할 때 흔히 볼 수 있는 스타일인데, 토끼로부터 이런 신비로운 영기가 나온다는 것이 재미있습니다. 그 바로 앞에 두꺼비 같아 보이는 모양이 엎드려 절하는 듯한 모습으로 만들어져 있습니다. 토끼와 두꺼비 사이가 예사롭지 않아 보이는 아주 재미있는 장면입니다. 아마도 당시에 일반화돼 있는 이야기를 묘사해놓은 것으로 보입니다.

이 장면에 바로 옆으로는 다리를 건너는 사람이 있습니다. 아마도 현실 세계에서 신선의 세계로 넘어오는 모습 같습니다. 그리고 그 뒤에는 다리를 건너는 사람을 마중하는 듯 한 사람이 무릎을 약간 구부리고 합장을 하고 있습니다. 표현이 상당히 사실적

신령스러운 토끼와 그 앞에
엎드려 있는 두꺼비의 모습

신선의 세계로 넘어오는 사람과
마중하는 사람의 모습

입니다.

맨 아래에는 물결이 굽이치는 위쪽으로 용이 날아가고 있는 듯
한 모습이 만들어져 있습니다. 거울의 분위기를 최종적으로 신비
롭게 만들고 있는 부분입니다. 용의 자세와 모양이 상당히 역동
적이고 세련돼 있는데, 고려의 귀족 문화적 성격이 조형적으로
잘 표현되어 있습니다.

이런 청동 거울을 고려시대에는 전부 대량생산했습니다. 요즘으
로 치면 산업제품이었던 것입니다. 조각이 잘되는 돌을 깎아서
형틀을 만들고, 그 안에 청동을 녹여 부어서 똑같은 모양을 대량
으로 만들었던 것입니다. 거울을 장식하고 있는 그림들의 정교한
모양을 보면 당시의 청동주조 기술이 얼마나 대단했는지 알 수
있습니다.

용이 빠른 속도로 날아가는 듯한 모습

요즘의 제품처럼 형틀을 통해 같은 모양을 대량으로 만들었으니, 제작 단가가 낮아 많은 사람이 저렴하게 이 아름다운 거울을 구매해서 사용했을 것입니다. 거울만 그랬겠습니까? 많은 생활용품이 그런 방식으로 값싸게 만들어져서 고려 사람들의 삶을 풍요롭게 했을 것입니다. 이 거울 하나만 봐도 고려시대의 대중이 매우 윤택하고 화려하게 살았음을 알 수 있습니다.

거울의 완성,
경가

　　　　　　앞에서 살펴본 거울은 어떻게 사용했을까요? 아마도 뒷면의 고리에 줄을 달아 손에 들고 사용했을 것입니다. 그런데 그게 다가 아니었습니다. 역시 세련되고 격조 있는 문화를 즐겼던 고려시대의 선조들은 거울을 경가, 즉 거울 받침대에 올려놓고 너무나 격조 있게 사용했습니다.

박물관에서 청동 거울을 경가에 걸어놓은 모습을 볼 수 있는데, 둥근 청동 거울과 직선으로 이루어진 경가의 모양이 어울려 만들어내는 모습은 현대 조각이 따로 없습니다.

우리가 화려하거나 간결한 것에 대해서 많은 생각을 하는데, 이 경가와 거울의 조화는 어디에 속할까요? 미니멀? 화려함? 겉모

청동 거울을 경가에 걸어놓은 모습

습만 보고 그런 것을 쉽게 단정하고, 눈에 보이는 게 다인 줄 아는 감각들 앞에서 이런 격조 있는 예술품은 입을 닫아버립니다.

진정 아름다운 것은 간결하면서도 화려합니다. 화려하면서도 간결합니다.

어떻게 아름다움이 한쪽에 치우칠 수 있을까요. 고려의 경가와 거울을 볼 때마다 진정한 아름다움이란 안팎으로 모든 가치를 다 품어 안아야 한다는 가르침을 얻습니다.

마이크로한
아름다움

귀하디귀한 고려의 거울 받침대 중에는 아름다움의 극치를 보여주는 것이 하나 있습니다. 금빛으로 화려하게 장식이 된 경가인데 단연 눈길을 끕니다.

은제 금도금 경가는 전체적으로 가느다란 원기둥 막대 구조로 이루어진 형태인데도 금빛으로 휘감긴 화려한 느낌이 눈부십니다. 입체감이 약한 선적인 형태가 이렇게 다채롭고 묵직한 화려함을 보여준다는 것은 쉽지 않습니다. 고려의 조형 문화가 얼마나 높은 경지에 올라 있는지를 잘 보여주고 있습니다.

우선 길고 가늘긴 해도 황금빛이 찬란하다 보니 이 경가가 금덩어리로 만들어졌다고 생각할 수도 있겠습니다. 그런데 아쉽게도 이 경가는 금덩어리 세공품이 아닙니다. 아름다운 무늬를 은판 위에 새긴 다음에 금도금하고, 그것을 원기둥 형태로 만들어서

긴 나무 막대기 위에 고정한 것입니다. 뼈대는 나무이고 그 위에 금도금된 장식 은판을 덮은 것입니다.

따라서 이 황금 도금 은판 장식 경가의 화려한 아름다움은 금도금의 번쩍거리는 질감과 그런 질감으로 정교하게 세공된 장식에서 만들어진 것이라 할 수 있습니다. 그러니 이 경가의 아름다움을 제대로 살펴보려면 세공된 장식을 자세하게 살펴봐야 합니다. 막대기 구조의 경가를 자세히 들여다보면 일정한 거리를 두고 볼 때와는 완전히 다른 모습이 드러납니다. 경가의 아랫부분부터 살펴보면 이 작고 좁은 구조 안에 참으로 엄청난 세계가 표현돼 있다는 것을 발견하게 됩니다.

경가 아랫부분의 긴 막대 구조를 살펴보면 막대 구조의 본체에는 당초 무늬가 아주 우아하게 세공돼 있습니다. 은판 위에 선을 장식 모양으로 새겨놓았는데, 금빛으로 빛나는 당초 무늬의 우아한 형태가 매우 아름답습니다. 그리고 막대 구조의 끝부분과 다른 막대 구조와 연결되는 부분은 좀 더 두꺼운 금도금 은판 장식으

경가의 아랫부분 구조의 장식

283

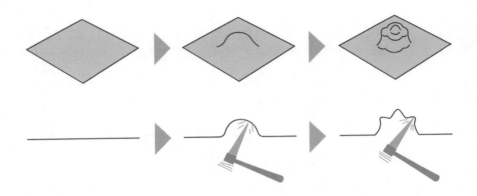

타출 기법의 과정

로 만들어져 있는데, 이 부분의 장식이 좀 남다릅니다. 양쪽이 대칭을 이루며 원앙과 구름 모양을 중심으로 아름답고 화려한 장식이 만들어져 있습니다.

그런데 막대 구조 본체 부분과는 달리 장식 모양이 깊게 조각돼 있습니다. 이 부분의 장식은 제작공정이 좀 특이합니다. 타출이라는 기법인데, 그렇게 첨단의 기술이라고 할 수는 없지만, 세공에 초인간적인 노력이 들어갑니다. 그래서 기법에 관한 것을 조금 알고 보면 고려시대의 금속 장식의 묘미를 이해하는 데에 큰 도움이 됩니다.

금속을 두드리면 대부분 늘어납니다. 이런 성질을 이용해서 많은 금속 공예가들은 얇은 동판이나 금, 은판 등을 망치로 두드려서 주전자나 장신구 등 원하는 형태를 만듭니다. 타출은 얇은 금속판을 뒤에서 두드려서 원하는 장식을 돋을새김으로 만드는 기법입니다.

타출 기법 자체는 원리적으로 어렵지는 않습니다. 그러나 금속을 조각하는 게 아니라 판을, 바깥도 아니고 안에서 바깥으로 두드려서 만드는 것이기 때문에 만들기가 대단히 어렵습니다. 그래도 금속 판 재료로 만드는 것이기 때문에 부피가 큰 형태라도 무겁지가 않고, 정교한 표현이 가능하기에 고려시대에는 금속 장식품에 많이 사용됐습니다.

경가처럼 가느다란 원형 막대기 구조에는 얇은 금속판으로 만들어진 타출 기법의 장식이 가장 적합합니다. 그래서 이 경가의 모든 부분은 화려한 타출 기법의 장식들로 덮여 있습니다. 우선 앞서 살펴본 경가 아랫부분의 타출 기법 장식을 다시 한번 살펴보면 이 경가가 왜 멀리서 봐도 화려한지를 알 수 있습니다.

주로 타출 기법으로 조각된 친근하고 아름다운 모양의 원앙이 시선을 끌고 있으며, 주변으로 구름 모양이 화려하게 장식하고 있습니다. 모양이 깊게 조각돼 있어서 입체감이 두드러지고, 형태가 선명해 보입니다. 타출 기법의 특징입니다. 금속 표면에 선만 넣어서는 이런 느낌이 잘 표현되지 않고, 금속을 부조로 조각하더라도 이런 입체감은 잘 표현할 수 없습니다. 그리고 타출 기법으로 만들어진 장식들은 입체적이면서도 무거워 보이지 않고 산뜻해 보이는 특징도 있습니다. 긴 막대기 구조 위에 얇은 금속판을 덧대면서도 이런 깊이의 장식을 타출 기법으로 표현한 고려시대의 솜씨는 지금의 기술로도 흉내내기 어려울 정도로 대단히 뛰어납니다.

그렇게 만들어진 장식의 조형적 세련됨도 잘 봐야 할 부분입니

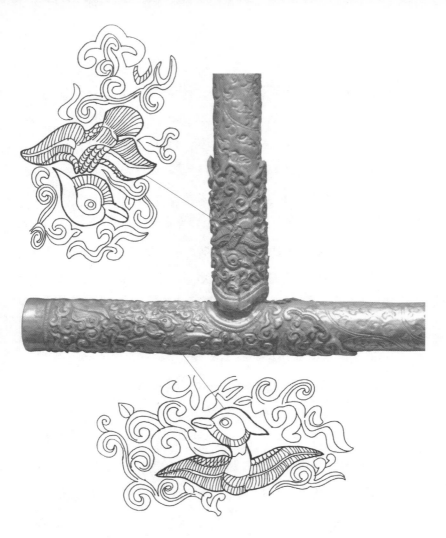

경가 아래 왼쪽 부분의 아름다운 타출 장식과 그 구조

다. 원앙 모양은 요즘의 캐릭터처럼 아주 앙증맞으면서도 원앙의
특징이 매우 잘 표현돼 있습니다. 고려시대의 디자인이라고는 전
혀 느껴지지 않을 정도로 현대적인 모양입니다. 이 경가에서는

막대 구조가 연결되는 부근에 많이 들어가 있어서 시선을 끌고 있습니다.

원앙 주변과 막대 구조 전체에 고루 들어가 있는 구름 모양의 장식도 잘 살펴보아야 할 부분입니다. 둥글둥글한 구름 모양이 피어오르듯이 장식돼 있는데, 그 모양이 매우 우아하고 세련돼 있습니다. 그냥 그림을 그려놓은 것이 아니라 타출로 만들어졌다는 사실을 생각하면 이 복잡하면서도 아름다운 모양을 만들기 위해서 얼마나 많은 노고가 들어갔는지를 짐작할 수 있고, 그만큼 이 작은 장식이 얼마나 뛰어난 문화적 산물인지도 절감하게 됩니다. 경가 중간에 있는 가로 막대 부분의 장식도 아랫부분과 거의 유사하게 원앙과 구름 무늬로 이루어져 있습니다. 다만 느낌이 좀 더 화려해 보입니다.

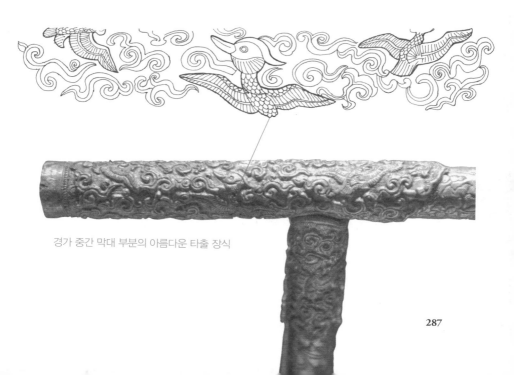

경가 중간 막대 부분의 아름다운 타출 장식

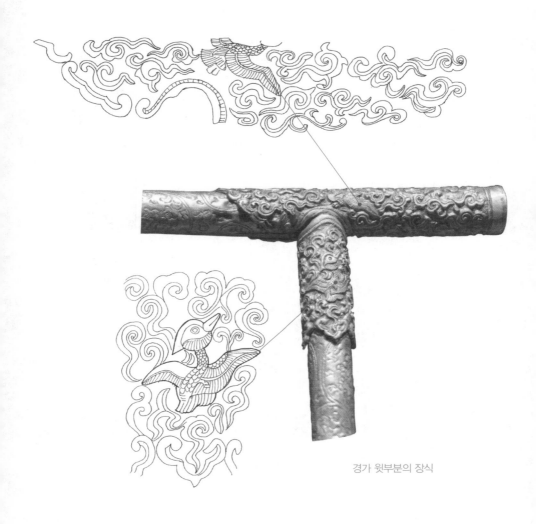

경가 윗부분의 장식

경가 위에 있는 막대 부분의 장식도 다른 부분과 거의 같습니다.
원앙과 구름 문양이 어울려 만드는 아름다움이 이 부분에서도 뛰
어납니다. 한 가지 다른 점은 가운데 부분의 봉황 장식입니다.
덩어리감이 강한 연꽃 조각 위에 구름 모양 같은 것이 올려 있고,

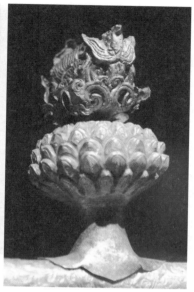

경가 맨 위에 있는 봉황 장식

그 위에 봉황이 날개를 펴고 있는 모양이 조각돼 있습니다. 멀리서 보면 경가의 전체를 아주 화려하게 만드는데, 연꽃 모양은 아주 정교하고 분명하게 만들어져 있습니다. 무게 때문에 아마 타출로 만들어졌을 것입니다. 그 위에 구름과 봉황 모양이 있는데, 이 부분의 조각 상태는 좀 아쉽습니다. 특히 봉황의 모양이 더 확실한 모양으로 만들어졌으면 좋았을 것 같습니다. 그렇지만 경가 전체의 화려함을 손상할 정도는 아닙니다.

이렇게 가느다란 막대기 구조들로 이루어진 경가이지만, 섬세한 타출 장식들이 막대 구조를 장식하면서 경가 전체는 더없이 화려

하고 아름다운 조형성을 얻고 있습니다. 타출이라는 기법이 기법에 그치지 않고 유물 전체의 조형성을 완성하는 데까지 나아가고 있는 것입니다.

기능으로
마무리

하나 빼먹은 게 있습니다. 이 경가의 구조가 막대 모양으로 만들어진 대한 이유입니다. 이 경가는 단지 조각 같은 모양을 이루기 위해 그렇게 만들어진 것은 아니었습니다. 이렇게 선적인 구조로 거울 받침대가 만들어졌던 데에는 기능적인 이유가 있었습니다.

아주 단순한 모양이지만, 이 경가의 막대 구조는 접이식입니다. 두 개의 틀이 하나로 연결돼서 접히는 구조를 하고 있습니다. 완

접는 각도를 조정하여 거울의 기울기를
변화시킬 수 있는 기능적인 구조

전히 접으면 벽에 세워두거나 따로 보관할 수 있으므로 실용성에 있어서 아주 뛰어납니다. 그런데 사용할 때도 두 개의 틀을 다양한 너비로 벌릴 수 있는데, 그렇게 벌어진 각도에 따라서 위쪽에 걸려 있는 거울의 기울기가 달라집니다. 그러니 경가의 접히는 폭을 조정하여 원하는 거울의 각도로 맞춘 다음에 편하게 사용할 수 있게 돼 있는 것입니다. 휘황찬란한 장식만 뛰어난 게 아니라 실용성에서도 아주 뛰어납니다. 심미성과 기능성을 하나로 조화시키는 현대 디자인의 목적을 너무나 잘 수행하고 있는 유물입니다.

19
Made in Korea

베개에 베풀어진 고려 로코코

청자 모란 구름 학 무늬 베개

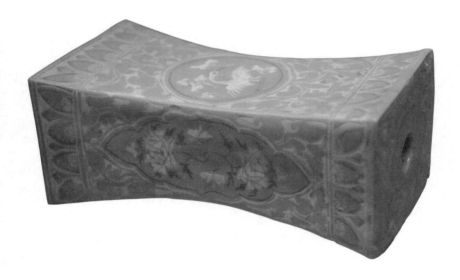

청자로
베개를

상감청자는 장식을 목적으로 만들어
진 기법입니다. 그런데 같은 상감청자라도 금속의 타출 기법에
못지않을 정도로 정교하고 화려한 장식미를 자랑하는 것이 많습
니다. 청자로 만들어진 베개가 그중 하나입니다.

우선 머리에 베는 베개를 청자로 만들었다는 것이 특이합니다.
딱딱해서 실지로 사용했는지 의심도 생기는데 유기적인 형태로
만들어진 베개의 인체공학적 디자인을 보면 딱딱한 재질인데도
불구하고 실용적으로 많이 사용했던 것 같습니다. 이 청자 베개
보다도 더 인체공학적으로 만들어진 베개들이 많아서 그것을 더
욱 확신하게 됩니다.

몸체에 투각으로 장식된 베개가 그 대표적인 사례인데, 베개 전
체의 형태가 머리의 형태를 편하게 감싸는 둥근 형태로 디자인되
어 있고, 특히 머리가 닿는 부분이 3차원으로 휘어진 곡면으로 만

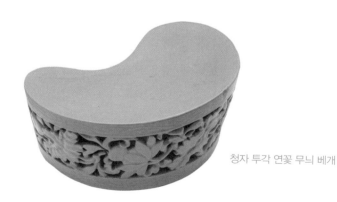

청자 투각 연꽃 무늬 베개

머리를 편하게 해주는 베개의 인체공학적 곡면의 흐름

들어져 있어서 청자 모란 구름 학 무늬 베개보다도 훨씬 더 인체
공학적입니다.

머리와 목의 형태를 고려하여 만들어진 전체 형태는 요즘의 인체
공학적 제품이라고 해도 손색이 없을 정도입니다. 이 정도면 침
대만 과학이 아니라 베개도 과학이라고 할 만합니다.

영국에서 활동해온 세계적인 산업 디자이너 론 아라드Ron Arad가
디자인한 플라스틱 의자를 보면 전체적으로 유기적인 곡면으로
디자인되어 있어서 매우 아름다운데, 의자를 이루고 있는 아름다
운 곡면들은 모양만 아름다운 게 아니라 사람들이 앉았을 때 편
하도록 인체공학적인 기능이 뛰어납니다. 현대 디자인에서는 이
처럼 인체공학적인 문제와 형태의 아름다움을 모두 충족하고 해

앉기에 편한 유기적인 곡면으로 이루어진 디자이너
론 아라드의 플라스틱 의자 디자인

결하려고 합니다. 이전에는 주로 장식에 주력하거나 재료나 가공 기술의 한계에 허덕이는 경우가 많았습니다. 그런데 고려의 청자 베개들은 인체공학적 편리함과 조형적 아름다움을 모두 해결하려는 현대적 디자인의 경향을 보여주기 때문에 대단히 큰 의미를 가집니다. 거기에 장식적인 표현까지 놓치지 않고 있어서 대단한 감탄을 금할 수 없게 됩니다.

이 유기적인 형태의 베개에서 기능적으로 여유가 있는 부분에는 남김없이 아름다운 장식들이 다양한 형태로 만들어져 있습니다. 베개 뒷면에 투각된 연꽃 무늬 장식은 이 베개의 독특한 아름다움을 만드는 가장 중요한 부분입니다. 기능적으로 아무 문제가 없는 부분을 연꽃 장식으로 가득 채워놓은 것을 보면 장식을 어떻게 해야 하는지를 정확하게 알고 있었다는 것을 느낄 수 있습니다. 그렇게 마음을 먹고 장식을 만들어놓은 것을 살펴보면 과연 이 투각 장식만으로도 베개의 조형적 아름다움은 최고 수준에 이른다는 것을 알 수 있습니다. 연꽃과 연잎들이 얇으면서도 뛰어난 볼륨감으로 조각된 수준은 정말 대단합니다. 그리고 이 화려한 장식이 순전히 연꽃이라는 자연으로만 표현된 것도 훌륭합니다. 지극히 호사스러워 보이지만 결국 자연의 신선함으로 환원돼 장식의 과도함을 상쇄하고 있습니다. 자연에 목말라 있는 오늘날에 더 마음에 와 닿는 모습입니다.

머리가 닿는 베개의 넓은 윗면은 자칫 아무것도 없는 줄 알고 지나치기가 쉬운 부분입니다. 그런데 자세히 보면 모란 꽃 세 송이를 중심으로 꽃잎과 줄기들이 화려하게 조각돼 있습니다. 베개

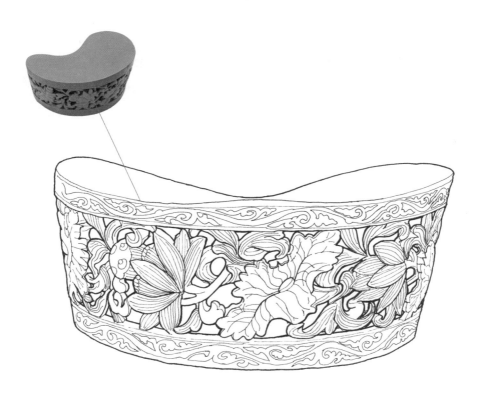

청자 베개 뒷면에 만들어진 연꽃 투각 장식

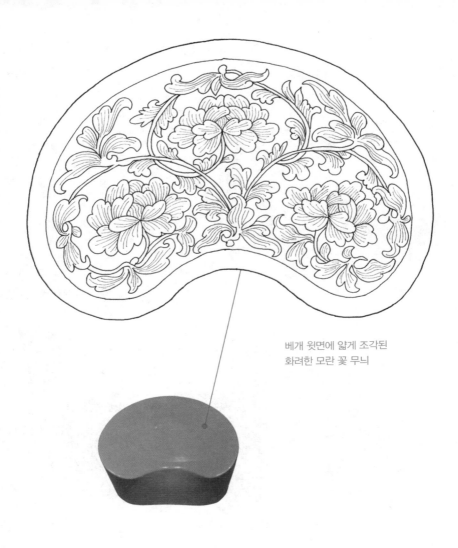

베개 윗면에 얇게 조각된
화려한 모란 꽃 무늬

의 둥근 모양에 맞추어서 꽃들을 삼각 구도로 배치해서 자연스럽
게 장식을 새겨놓은 조형적 감각이 뛰어납니다. 모란 꽃 모양과
각종 잎과 줄기들의 디자인도 뛰어납니다. 특징들을 간략한 선과
구조로 표현한 솜씨는 요즘의 장식 디자인에 전혀 모자람이 없습
니다. 선을 얇게 음각해서 유약의 두께 차이로만 선이 보이게 한

것은 뒷면의 투각 장식과는 완전히 상반되는 방식입니다. 머리가 닿기 때문에 이렇게 표현한 것이기도 하지만 뚜렷하게 만들어진 투각 장식에 비해 이 부분은 조금만 떨어져서 봐도 잘 보이지 않습니다. 그런데 그것이 오히려 이 윗부분의 모란 꽃 장식을 더욱 신비롭고 매력적으로 만들고 있습니다.

베개 앞면은 비교적 면적이 좁아서 장식이 들어가리라고는 짐작하기 어려운 부분인데도 꽃처럼 보이는 모양이 조각돼 있어서 눈길을 끕니다. 간소하게 두 개의 꽃만 만들어져 있어서 빈 배경과 강한 대비를 이루어서 눈에 더 띄는 것이 특징입니다. 그리고 꽃이 대칭으로 만들어져 있지 않고 크기가 다소 다른 비대칭을 이루어 자연스러워 보이는 것도 주목해봐야 할 특징입니다. 아무튼 베개의 작은 앞면에도 이렇게 자연스러워 보이는 장식을 넣은 것은 대단한 디자인 감각입니다.

베개 앞면에 조각된 꽃무늬 장식

작은 베개일 뿐이지만 화려하게 보이는 장식에서부터 눈에 잘 띄지 않으면서도 우아하고 기품 있는 장식들이 꼼꼼히 채우고 있어서 대단한 예술성을 보여주고 있습니다. 그런 뛰어난 장식성을 기반으로 베개로서의 인체공학적인 편리를 놓치고 있지 않은 면은 참으로 대단합니다. 고려시대의 것이 아니라 현대 디자인이라고 해도 믿을 정도로, 오늘날의 디자인적 관점에서 더욱 빛을 발하는 유물이라고 할 수 있습니다.

머리가 닿는 부분은 오목한 모양의 3차원 곡면으로 만들어졌고, 그 밑으로 사자 모양의 조각이 장식하고 있는 베개도 있습니다. 머리가 닿는 부분은 인체공학적으로 만들어져 있는데, 그 아랫부분에서는 고전적인 느낌이 가득한 사자 조각상이 있어서 매우 독특해 보이는 베개입니다. 머리가 닿는 부분 말고는 인체공학

청자 쌍사자형 베개와 인체공학적인 곡면

적일 필요가 없기 때문에 머리를 받치는 부분 아래쪽으로는 어떤 형태로 만들어져도 문제가 없습니다. 이런 구조적 특징을 반영해서 작은 사자 조각상들이 머리를 떠받치는 형태로 디자인됐습니다. 사자가 머리를 받친다는 아이디어가 재미있습니다. 인체공학적인 기능성과 고전적 장식성이 잘 결합된 사례라 할 수 있습니다. 단지 베개이지만 우아하고 귀족적인 인테리어 소품으로도 훌륭한 역할을 했었을 것이라 추측됩니다.

이 정도로만 살펴봐도 청자 베개는 고려시대에 많이 만들어졌다는 것을 알 수 있는데, 디자인도 다양했던 것 같아서 흥미롭습니다. 단지 장식만 한 게 아니라 기능에 대한 해석에 따라서 재미있고 독특한 구조가 만들어졌고, 거기에 따라 화려한 장식들이 독특한 방식으로 베개를 채워나갔다는 것이 또한 흥미롭습니다. 청자 베개는 아마도 당시에 고급스러운 삶을 위한 심미적인 생활용품으로 매우 애용됐던 게 아닐까 싶습니다.

생활 청자

청자의 재료인 흙은 어떤 형태로든 빚어서 만들 수 있습니다. 그래서 고려시대에는 청자 흙으로 그릇뿐 아니라 일상에서 사용하는 여러 물건을 만들어 썼습니다. 형틀에 진흙을 다져 넣어 똑같은 모양을 얼마든지 만들 수 있으니 그 어떤 재료보다 싸게 많이 만들 수 있었습니다. 요즘의 플라스틱과 같은 역할을 했던 것 같습니다. 그래서 고려의 유물 중에는

청자로 만들어진 의외의 유물들이 많습니다.

가장 의외가 등받이 없는 의자입니다. 그냥 보면 항아리로 착각할 수 있는데, 좌식생활을 했던 고려시대에는 이런 항아리 같은 모양의 의자를 요즘의 플라스틱 의자처럼 많이 만들어 썼습니다. 여러 박물관에 꽤 많은 청자 스툴들이 남아 있는 것을 볼 수 있습니다. 그릇을 만드는 흙으로 가구를 만들었다는 사실이 상상하기 어려운 일인데 이처럼 고려시대에는 청자로 의자까지 만들었으니 못 만드는 것이 없었다고 보는 것이 맞을 것입니다.

화장품 용기 같은 것을 담는 박스도 청자로 만들어 썼습니다. 이 상자는 온통 구멍이 뚫려 있어서 만들기가 어려웠을 것 같은데, 덕분에 구조적으로는 더 가볍고 견고합니다. 장식적으로도 뛰어나지만 구조 공학적으로도 뛰어난 디자인입니다. 나무나 금속으로 만들어야 하는 상자류까지 청자로 빚어서 만들었다는 것은 매우 놀라운 일입니다. 아마도 고려시대에 가장 고급스러운 상자로 여겨졌지 않았나 싶습니다. 고려시대의 명품이었던 것이지요. 그래서 이런 상자에는 역시 아주 섬세하고 아름답게 만들어진 청자 화장품 용기들을 담았던 것으로 추정됩니다.

고려 유물이 더 많이 남아 있다면 우리는 아마도 다양한 청자 생활용품들을 볼 수 있었을 것입니다. 의자와 작은 상자까지 청자로 만들었으니 생활에 필요한 대부분의 물건들을 청자로 만들었을 것입니다. 아무튼 의자나 상자만 봐도 고려시대의 청자 기술이 단지 색깔이나 그릇류들만 겨냥했던 것이 아니라 생활에 밀착해서 많은 생활용품을 만드는 데에 활용되었다는 것을 알 수 있

청자로 만들어진 의자

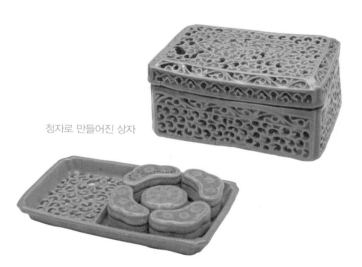

청자로 만들어진 상자

습니다. 그런 점에서 색깔이나 그릇류에만 집중되어 있는 청자 관련 담론들은 전면적으로 바뀌어야 할 것 같습니다.

그리고 무엇보다 청자로 모든 생활용품을 만들어 썼던 고려시대 선조들의 삶이 문화적으로 얼마나 풍요로웠는지를 느껴야 할 것 같습니다. 그에 비해 현재의 우리 삶이 문화적으로 과연 괜찮은 수준인지 가늠해볼 수 있게 하는 것이 유물이 존재하는 의미가 아닌가 싶습니다.

화려한 상감 무늬를 가진 베개는 그런 관점에서 살펴보는 것이 좋을 것입니다.

일상의
화려함

이 장의 주제인 청자 베개는 일단 다른 베개들처럼 인체공학적으로 뛰어납니다. 가운데가 오목한 구조는 머리를 아주 편안하게 받쳐주고 잡아주기에 적합한 모양입니다. 다른 베개들에 비해 인체공학적인 형태가 단순하고 어떤 면으로도 편안하게 벨 수 있는 모양입니다. 그리고 그런 인체공학적 형태가 하나의 조각품처럼 조형적으로도 뛰어나다는 것이 이 베개의 큰 장점입니다. 단순하고 기하학적인 이 청자 베개의 형태는 현대 디자인의 미니멀한 스타일에 전혀 모자라지 않습니다. 가운데가 오목한 형태는 단순함 속에 강한 조형적 이미지를 만들고 있습니다. 고려시대의 생활용품이 이렇게 현대적 감각

네 개의 면이 모두 인체공학적 곡면으로 이루어진 청자 모란 구름 학 무늬 베개

으로 디자인되었다는 것은 참으로 믿을 수 없는 일인데, 우연의
일치라기보다는 고려시대의 조형적 이념이나 감수성이 현대적인
특징을 가지고 있었던 결과로 보입니다.

그런데 이 베개에서 두드러지는 점 중에 하나는 바로 몸통에 새
겨진 상감 장식입니다. 이 베개의 상감 장식은 고려청자 중에서
도 탁월한 수준으로 화려하고 정교합니다. 청자의 녹색을 바탕으
로 흰색의 흙과 검은색의 흙을 상감하여 세 가지 색으로 아주 화
려한 장식미를 발산하고 있습니다. 가운데에 국화꽃 두 송이가
어울려 아름다운 그림을 만들고 있고, 그 주변을 액자 같은 테두
리가 역시 아름답게 장식하고 있습니다. 그리고 그 주변으로 갖
가지 장식적인 요소들이 각각의 색 면을 통해 화려한 장식미를
형성하고 있습니다.

생각해보면 화려한 색이 들어간 것도 아니고, 단지 흰색과 검은 색으로만 장식이 그려져 있는데도 이런 화려함이 만들어지는 것은 참으로 놀라운 일입니다. 빨간색이나 노란색같이 두드러져 보이는 색을 넣어 얼마든지 더 화려하게 할 수 있었는데, 무채색인 흰색과 검은색만 넣어서 장식한 것은 분명히 고려시대 선조들의 색 감각 때문일 것입니다. 그래서 이 청자의 상감 장식은 극도로 화려해 보이면서도 차분한 격조를 얻게 됐습니다.

아마 고채도 색이 들어가서 장식적 효과만 지향했다면 지금쯤은 아주 피로감을 주는 유물로 대접받고 있을 것입니다. 감각적 자극이 너무 심하면 감각기관이 쉽게 피로해지기 때문입니다. 이렇게 절제된 색으로 극도의 화려한 상감기법을 표현했기 때문에 긴 역사 동안에도 피로감을 주지 않고 항상 신선해 보이는 것입니다.

이 상감 베개의 몸통에는 네 개의 면에 장식이 들어가 있는데, 국화 무늬를 중심으로 한 것과 학을 중심으로 한 것이 각각 두 개씩 새겨져 있습니다. 기본 구조는 모두가 유사한데, 가운데의 학 모양이 캐릭터 디자인을 해놓은 것처럼 귀엽고 재미있게 자리 잡은 장식면도 매우 아름답습니다. 고려의 장식들을 보면 캐릭터 같은 표현이 눈에 띕니다. 이 면의 장식에서도 학의 과장된 모양과 자세가 귀족적 기품이 가득한 장식성 한가운데에 캐릭터 디자인처럼 그려져 있습니다. 그런데도 이 면에서 귀족적인 장식성이 약화하거나 혼란스러워 보이지는 않습니다. 화려하고 기품 있는 면모는 그대로 유지하면서도 보는 사람의 마음을 즐겁게 해주는 캐

귀여운 학과 화려한 장식 무늬가 돋보이는 베개의 상감 장식

릭터가 공존하고 있어, 오히려 상감청자의 화려함이 쉽게 물리지도 않고 장식성에만 함몰되지도 않습니다.

이 베개의 양쪽 면에는 추상적인 모양으로 장식이 돼 있습니다. 그렇게 두드러지는 모양은 아니지만 차분하면서도 안정된 화려함을 표현하고 있습니다. 몸통의 화려함에 누가 되지 않을 정도로 장식이 돼 있습니다. 그리고 가운데 부분에 구멍이 뚫린 것은 가마에서 구울 때 폐쇄된 안쪽 공간의 공기가 팽창해서 터지는

베개 옆면의 장식

것을 방지하기 위한 것으로 추정되는데, 이 베개를 미끄러지지 않게 잡을 때도 매우 유용해 보입니다. 장식적인 측면에서나 기능적인 측면에서나 모두 뛰어납니다.

이렇게 기념비적인 도자기에나 들어가 있을 법한 장식들이 일상 생활용품인 베개에 들어 있다는 것은 이 베개가 당시에 대단히 고급스러운 제품이었을 수도 있고, 일상생활용품에도 정교한 장식을 넣을 정도로 고려 시대가 문화적으로 높은 수준이었다고도 볼 수도 있습니다. 아마 둘 다일 수도 있을 것입니다. 그래서 베개 위에 새겨진 이런 화려한 장식이 더 빛을 발하는 것 같습니다.

20

Made in
Korea

두드려라 아름다워지리라

은제 도금 타출 무늬
장도집

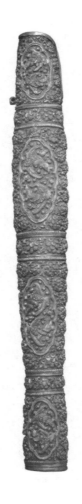

타출이라는 것

처음 이 유물을 봤을 때는 이게 무엇인가 싶었습니다. 금색인데 뭔가 뽀글뽀글한 게 질감이 좀 이상했고, 무엇에 쓰는 것인지도 잘 모르겠고, 워낙 정교하게 만들어져서 한참이나 살펴봐야 했습니다. 장도집이라고 하니 조선시대 여인들이 위급할 때 썼던 은장도가 생각났습니다. 그런데 모양이 도저히 그런 은장도와 연결되는 부분이 없어서 더 이해가 힘들었습니다. 보통 그럴 때는 다른 것을 보기 위해 발걸음을 옮기게 됩니다. 그렇게 한동안은 박물관에서 이 유물을 봐도 그냥 지나치곤 했습니다.

그러다가 재료학이라는 강의를 맡게 돼서 재료나 가공기술에 관한 공부를 어쩔 수 없이 하게 됐습니다. 그때 금속재료에 대한 지식을 얻게 되었는데, 당시만 해도 디자인을 하는 사람들이 주로 관심을 가졌던 재료는 플라스틱이었습니다. 금속은 공예 쪽에서 많이 쓰는 재료라서 그다지 관심을 두지 않았습니다. 그런데 강의 때문에 어쩔 수 없이 하게 된 금속 공부는 유물을 보는 눈을 크게 뜨게 해주었습니다.

금속에 대한 지식을 장착한 눈으로 이 장도집을 보니 이전에 보던 그 이상한 유물이 아니었습니다.

일단 금색으로 찬란한 이 유물이, 평평한 은판을 뒤에서 두드려 돋을 새김하여 만들어진 입체 형태라는 것이 단박에 눈에 그려졌습니다. 타출 기법이지요. 만들어진 과정과 결과물의 뛰어난 성취가 연결되면서 입에서는 탄성이 터져 나왔습니다. 손흥민 선수

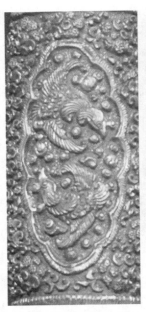

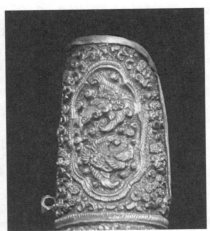

타출 기법의 절정을 보여주는
장도집의 부분

의 벼락같은 골 장면을 봤을 때와 같은 전율이 온몸을 파고들었습니다.

사실 만들어진 과정에 투여된 어떤 기술적인 요소가 만들어진 결과물의 가치를 결정하는 것은 별로 좋은 일이 아닙니다. 그런데 이 장도를 만드는 데에 투여된 기법이나 기교는 순전히 만든 사람의 솜씨에 의해 만들어진 것이기 때문에 좀 다릅니다. 사실 타출 기법이라는 게, 무슨 기계나 화학적 작용이나 첨단 기술로 만들어지는 게 아니라 순전히 만드는 사람 손이 움직여서 만드는 것입니다. 엄밀히 말하자면 기법이라기보다는 노동입니다. 숙련과 정성이 들어간 노동, 그런 노동이 최고의 결과물을 만들어낼 때 보는 사람은 탄성을 지르게 됩니다.

이 타출 장도를 타출이라는 제작과정을 같이 생각하면서 보는 게 좋을 것 같습니다.

애초에 평평한 은판을 뒤에서 조금씩 두드려가면서 이런 입체 형태를 서서히 만들어갔을 것입니다. 맨눈에는 보이지도 않을 정도로 정교하게 만들어진 것을 보면 그 과정이 어떠했을지 짐작하기는 어렵지 않을 것입니다. 정말 깨알 같은 크기의 꽃과 줄기와 잎을 만들어놓은 것을 보면 감탄하지 않을 수 없습니다.

특히 타출로 만들기 어려운 형태들이 많아서 더 전율을 느끼게 됩니다. 자세히 살펴보면 위가 넓고 아래가 좁은 형태들이 많은데 타출로 만들기가 어려운 형태입니다. 말려 있는 형태나 표면에 올록볼록한 표현이 돼 있는 것도 만들기 어렵습니다. 그런 것을 읽으면서 이 장도를 살펴보면 정말 큰 조형적 감동을 맛볼 수

있습니다. 그러기 위해서는 시력이 좋아야 하는 문제가 좀 있습니다.

그렇게 해서
만들어진 것

만드는 과정을 생각하면서 보면 감동이 더하기는 한데, 이 장도 자체에 담긴 고려의 아름다움도 대단합니다. 그것을 보려면 좀 감정을 추스르고 이제는 무엇이 만들어졌는지를 살펴봐야 합니다.

이 장도집의 구조를 보면 전체적으로 네 개의 마디로 나뉘어 있습니다. 그리고 각 마디 안에는 상감청자 베개처럼 새 같은 캐릭터가 있고, 그 주변을 액자 같은 장식 테두리가 장식하고 있습니다. 역시 영역을 넘어서는 고려의 양식화된 장식적 경향을 따르고 있습니다. 장식 테두리 바깥은 깨알 같은 크기의 식물 모양들이 아주 섬세하게 조각돼 있습니다. 시간이 있어 하나하나 자세히 살펴보면 정말 하나의 우주가 들어 있다는 것을 느낄 수 있습니다.

그리고 살펴봐야 할 부분은 각 마디의 중심에 조각된 네 쌍의 새들의 모습입니다. 어쩌면 이렇게 작은 크기에 각기 다른 동세와 표정과 깃털까지 섬세하고 역동적으로 표현됐는지 놀라지 않을 수가 없습니다.

세공은 어떻게 할 수 있다고 해도, 새들의 생기발랄한 동세와 뛰

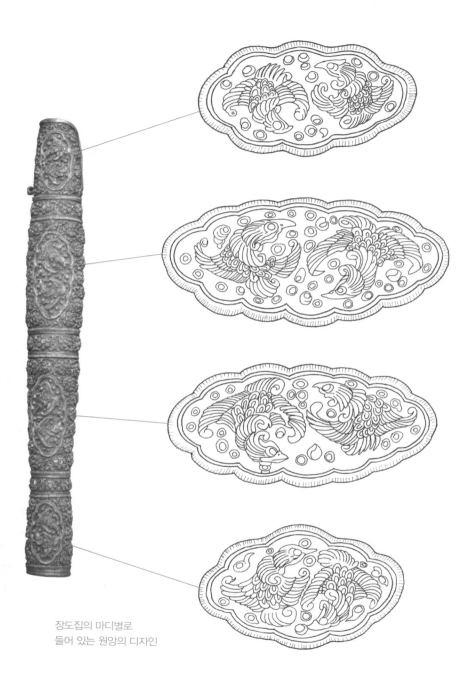

장도집의 마디별로
들어 있는 원앙의 디자인

어난 캐릭터 디자인은 정성만으로 만들어질 수 있는 게 아닙니다. 탁월한 조각적 감각과 디자인 감각이 필요합니다. 그것을 생각하고 보면 참으로 대단한 조형적 가치가 이 작은 장도집 안에 저장돼 있다는 것을 알 수 있습니다.

고려의 유물에서 일관되게 나타나는 특징이기도 합니다. 그래서 특히 고려의 유물을 볼 때는 반드시 발걸음을 멈추고 세포까지 파보겠다는 마음으로 세밀하게 살펴봐야 합니다. 고려 유물을 볼 때의 주의사항이자 필수적인 태도입니다.

또 다른
장도집

고려의 금도금 은장도에는 기법은 같은데 스타일이 많이 다른 유형이 하나 더 있습니다. 이것도 같이 비교해보면 고려시대의 장식적 경향이나 취향의 다양함을 살펴볼 수 있습니다.

용과 오리가 조각된 장도집은 앞의 장도집과는 확연히 다른 디자인입니다. 타출이 복잡하지 않고 좀 단순한 모양입니다. 물론 앞의 장도집과 비교해서 그런 것입니다. 사실 이 장도집에도 장식이 빈틈없이 들어 있습니다. 이 장도집에서 중요한 부분은 작은 장도집 안에 들어 있는 캐릭터 장식들의 디자인입니다.

먼저 이 장도집의 외형을 보면 은은한 곡률로 우아하고 시원하게 휘어지는 곡면의 흐름입니다. 은판을 타출로 만들었다는 것을 생

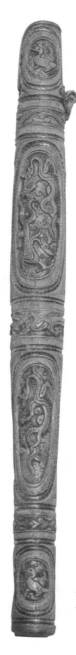

용과 오리가 조각된
금도금 은제 장도집

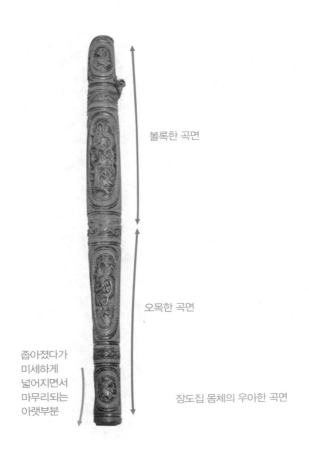

볼록한 곡면

오목한 곡면

좁아졌다가
미세하게
넓어지면서
마무리되는
아랫부분

장도집 몸체의 우아한 곡면

각하면 표면의 장식들도 새기기 힘들 텐데 전체 곡면의 흐름까지
표현한 것은 대단한 솜씨입니다. 윗부분은 미세하게 볼록한 곡면
을 이루고 있고, 아랫부분은 미세하게 오목한 곡면을 이루고 있
어서 단순한 모양이지만 위아래가 대비를 이루고 있습니다. 곡면
의 윗곡면을 미세하게 두툼하게 하고 아래로 내려오면서 시원하
게 빠지는 흐름은 보통의 감각이 아닙니다. 특히 좁아졌다가 다
시 약간 넓어지면서 마무리되는 끝부분의 흐름 처리는 정말 놀라

울 정도입니다.

조형적인 수준에서는 요즘의 첨단 디자인들과 비교해도 손색이 없습니다. 복잡하고 시선을 이끄는 장식 때문에 장도집의 이런 매력적인 곡면을 놓치기가 쉬운데, 꼭 챙겨야 할 부분입니다.

그다음으로는 이 작은 장도집에 무엇이 새겨져 있는지를 현미경을 대고 살펴봐야 합니다. 우선 윗부분에는 오리가 둥근 원형 안에 새겨져 있습니다. 오리의 이미지가 단순한 면으로 너무나 세련되게 표현돼 있습니다. 이 그림만 떼어 보면 요즘 캐릭터와 다르지 않습니다.

그 아래쪽에는 길게 둥근 테두리 안에 화려한 곡선으로 휘어져

미세한 변화를 이루면서 흐르는
곡면이 매력적인 현대 디자인

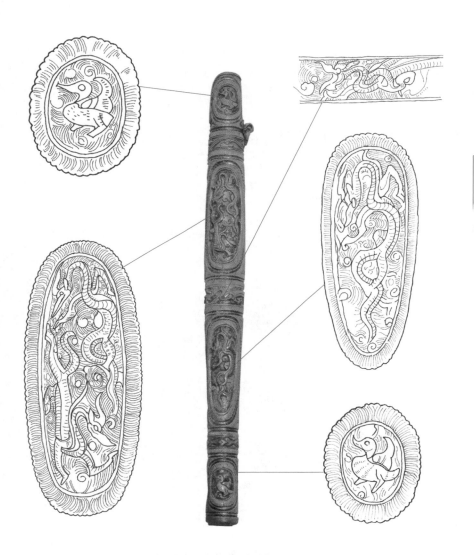

장도집에 새겨져 있는 수많은 장식

들어가 있는 두 마리의 용이 있습니다. 작은 크기이지만 용의 곡선 구조가 대단히 역동적이고, 구조적 짜임새가 뛰어납니다. 그 밑에는 마디에 따라 횡으로 용이 달려나가는 모습이 새겨져 있습니다. 반복되는 S라인의 용의 구조가 아주 인상적입니다.

그리고 그 아래쪽에는 역시 둥근 테두리 안에 용 한 마리가 새겨져 있습니다. 홀쭉해지는 아래쪽이라 한 마리밖에 넣지 못했던 것 같습니다. 한 마리의 용이지만 둥근 테두리 안에서 여러 번 휘어지면서 매우 아름답고 역동적인 동세를 표현하고 있습니다. 작지만 대단히 뛰어난 구조입니다.

맨 아래에는 맨 위와 같이 둥근 테두리 안에 오리가 들어 있습니다. 디자인은 위의 것과 유사합니다.

이처럼 이 장도집은 몸체의 유기적 곡면과 세밀하게 조각된 캐릭터들을 중심으로 디자인돼 있어서 앞의 복잡한 타출 장식의 장도집과는 종류가 다른 조형성을 보여줍니다. 스타일은 다르지만 역시 섬세하고 세련된 고려 특유의 감각을 잘 보여주고 있습니다.

작은 장도집에도 이런 표현을 했으니 다른 생활용품에서는 얼마나 뛰어난 수준의 조형성을 실현하고 있었을지 궁금합니다. 남아있는 유물이 한정돼 있어서 그 모습을 추측할 수밖에 없는데, 상상하는 수준을 훨씬 넘어서 있었을 것입니다. 이 작은 유물들을 통해 그런 고려시대를 상상해보는 것도 좋을 것 같습니다.

복제용 금제 장신구

작아서
매력적인

이 기가 막힌 유물은 크기가 너무 작아서 많은 사람이 제대로 보지 않고 지나치는 경우가 대부분입니다. 정말 코앞에 두고 자세히 보지 않으면 전혀 보이지 않기 때문에 그럴 수밖에 없습니다. 그러나 고려시대의 위대한 장식성이 가장 잘 표현된 것이 바로 이 장신구들이라고 할 수 있을 정도로 뛰어납니다. 작은 대신에 종류도 많고, 디자인도 다양해서 희소한 고려의 문화재에 대한 목마름을 그나마 해소하게 해주는 오아시스 같은 유물입니다. 지금도 박물관에 가면 이 작은 유물들을 보며 고려시대를 항해하곤 하는데 어디에서도 얻을 수 없는 큰 행복입니다.

이런 종류의 유물들은 수적으로는 적지 않지만 작으면 1센티미터 정도, 크면 3센티미터 정도의 크기밖에는 되지 않기 때문에 그다지 많은 사람들의 시선을 끌지는 못합니다. 크기나 장식성을 볼 때 아마도 의복에 부착되었던 장식으로 추정됩니다. 그 증거로 볼 수 있는 것은 쌍으로 많이 만들어졌다는 것입니다. 아마도 소매 쪽에 장식이 되지 않았을까 싶습니다. 작지만 그만큼 패셔너블할 수밖에 없는 유물입니다.

먼저 익숙한 원앙 모양이 조각된 장신구를 살펴보면, 일단 연꽃과 연잎이 위아래에 배치돼 있고, 넝쿨과 줄기, 잎사귀 등이 배경을 이루고 있습니다. 그 위로 귀여운 원앙이 날아가고 있습니다. 작은 크기이지만 모든 조형 요소들이 탄탄한 조화를 이루고 있

고, 자연의 정취가 가득합니다. 그리고 원앙의 모양은 오늘날 캐릭터처럼 귀엽고 보기 좋게 과장되어 있습니다. 머리가 크고 둥근 데에 반해 목은 현저히 가늘어서 친근하고 재미있습니다. 고려시대에도 사실적인 모양보다는 이렇게 과장되고 귀여운 이미지들이 좋아 보였던 것 같습니다. 원앙뿐 아니라 연꽃도 그런 식으로 디자인되어 있어서 전체적으로 매우 세련되면서도 친근한 이미지를 만들고 있습니다. 이 장신구 모양을 그림으로 바꾸어 보면 요즘 캐릭터 디자인이나 애니메이션 이미지에 못지않게 단순화되어 있는 것을 볼 수 있습니다.

작은 크기지만 원앙과 연꽃과 잎, 줄기 등이 이루는 구도가 매우 편안하면서도 탄탄하게 구성돼 있는 것을 알 수 있습니다. 그리

원앙과 연꽃 모양

고 원앙을 비롯해서 여러 요소들의 단순화된 형태들은 요즘 디자인이라고 해도 전혀 손색이 없을 정도입니다.

앞에서 다른 유물들에서 살펴본 것처럼 원앙 모양은 주로 금속 유물에 많이 등장합니다. 그런데 이런 디자인의 원앙은 통일신라 시대나 백제의 유물에서도 유사한 것들을 볼 수 있으며, 일부 일본의 유물에서도 똑같은 디자인을 볼 수 있습니다.

이것을 보면 고려의 문화가 앞선 시대의 문화적 전통을 잘 계승했다는 것을 잘 알 수 있습니다.

이 장신구는 같은 종류의 유물 중에서는 그래도 크기가 큰 편인데, 그만큼 장면이 정교하고 풍부하게 표현했습니다. 그래 봤자 3센티미터를 넘지 않는 크기이니 대단히 세밀한 솜씨로 만들어진 것은 분명합니다. 그리고 두 개가 대칭적으로 만들어져있어서 사이좋은 한 쌍의 원앙이 되고 있으니 안에 담긴 의미도 아름답습니다.

보통 이런 유물들은 은판을 타출해서 만들어진 것이 많은데, 덩어리로 주조한 것도 적지 않습니다.

앞에 있는 것과 비슷하게 연꽃과 연잎, 넝쿨 등이 배경에 깔리고 물고기가 헤엄치는 모습이 조각된 장신구도 있습니다. 아마도 연못 속의 풍경을 표현한 것으로 보입니다. 물고기의 헤엄치는 몸매가 인상적입니다. 연꽃과 잎들이 물고기 위에서 흐르듯이 자연스럽게 만들어진 모양이 뛰어납니다. 작은 크기에 이런 표현까지 담아낸 솜씨가 보통이 아닙니다.

역시 이 장신구 모양도 평면 그림으로 옮겨 보면 물고기나 연꽃

물고기와 연꽃이 조각된 장식

물고기와 연꽃 등의 양식화가 뛰어난 장식의 평면 이미지

등의 모양들이 상당히 세련되고 현대적인 느낌으로 양식화되어 있는 것을 알 수 있습니다. 있는 그대로의 모양을 만든 게 아니라 특징을 살리고 원하는 이미지에 맞춰 재구성한 것입니다. 디자인된 이미지인 것이지요. 옷에 부착하는 장식이지만 단지 장식성만 추구한 게 아니라 이런 고차원의 조형성이 표현돼 있다는 점도 이 고려 유물의 뛰어난 미학적 특징인 것 같습니다.

학이 조각된 장신구는 정말 크기가 작습니다. 폭이 1.5센티미터 남짓밖에 되지 않는 작은 크기를 생각하면 두 마리의 학을 이렇게 입체감 있고 정교하게 표현했다는 게 보통 솜씨가 아니라는 것을 알 수 있습니다. 학의 모양도 자연스럽지만 두 마리 학이 나란히 사선 구도를 이루고 있으므로 무척 역동적으로 보입니다. 작은 장신구에 거의 그림을 그려놓은 것 같습니다.

평면 이미지로 옮겨 보면 그 뛰어난 회화성을 명확하게 볼 수 있습니다. 학의 이미지를 단순한 형태로 표현한 조형적 감각도 뛰어납니다. 캐릭터처럼 친근한 모습입니다. 그리고 구름들 속에

학이 조각된 장신구

하나의 풍경 그림으로도 손색이 없는 이미지

두 마리 학이 유유자적하는 모습이 대단히 신비롭고 환상적으로 다가옵니다. 이렇게 작은 크기의 장신구에 이런 미학적으로 표현한 것은 대단한 솜씨입니다.

앞에서 본 것과 같은 모양의 원앙이 둥근 장식 테두리 안에 구름과 함께 조각된 장신구는 작은 크기인데도 입체감이 매우 뛰어납니다. 원앙이 날개를 한껏 펴고 구름 위를 활공하는 느낌이 잘 표현돼 있는데, 그런 느낌을 강조하기 위해서 구름 모양을 중층적으로 조각하고 그 위쪽으로 원앙의 모양을 얹어놓은 것처럼 만들었습니다. 그런 표현에서 만들어지는 입체감이 이 원앙을 공중에 붕 떠 있는 그것으로 보이게 하고 있고, 시원하게 날개를 펴고 있는 느낌의 원앙 모양은 공중에 떠서 매우 빠른 속도로 날아가는 듯한 느낌을 만들고 있습니다. 특히 구름 모양들이 입체적으로 겹쳐서 만들어진 것이 인상적입니다.

장식 테두리 안에 원앙이
매우 입체적으로 표현된 장신구

이렇게 작은 장신구에 이런 깊이를 표현한다는 게 보통 어려운
일이 아닌데, 대단한 솜씨로 만들어진 것은 틀림없습니다.

이상에서 살펴본 것처럼 고려시대에 만들어진 의복 장신구들은
작은 모양에 대자연을 구현하려는 미의식이 근본적으로 작용하
고 있다는 것을 알 수 있습니다. 장식을 장식에서 그치지 않고 관
념적 가치를 실현하는 차원으로까지 끌어내고자 했던 고려시대
의 수준 높은 미적 취향을 느낄 수 있습니다. 작지만 그래서 의미
가 아주 큰 분야라 할 수 있습니다.

살펴본 장신구들 말고도 많은 유형의 장신구들이 있습니다. 웬만
큼 확대해서 보지 않으면 안에 들어 있는 미적 가치를 제대로 볼
수가 없으니, 보물찾기하는 마음으로 꼼꼼히 살펴보면 재미있는
것들을 많이 발견할 수 있을 것입니다. 그것도 유물에서 얻을 수
있는 큰 즐거움입니다.

흙으로 빚어진 뚫림의 미학

청자 투각 연당초포자문 주자 및 승반

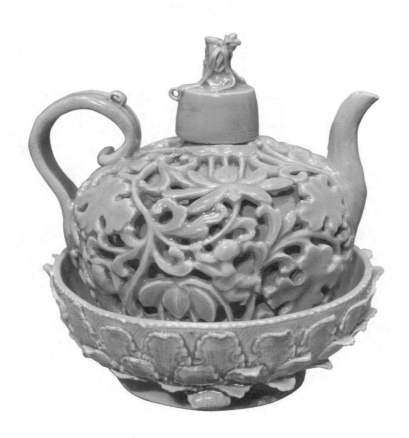

투각으로
만들어진 그림

　　　지금까지 살펴본 것처럼 청자에는 많
은 장식들이 들어가 있는데, 대부분의 장식들이 평면적인 이미지
입니다. 음각이나 양각이나 상감이나 거의 모든 청자들은 도자기
의 입체적인 형태를 꾸며주는 정도의 존재감을 넘어서지는 못했
습니다. 청자의 표면에 들어가는 장식은 항상 주인공이 아니라
부수적인 요소로 만들어지는 것이 일반적입니다. 사실 중국이나
일본의 도자기들처럼 장식을 도자기 형태보다도 강조하지 않는
것이 고려청자의 뛰어난 조형성과 미학적 수준을 만들었다고 해
도 과언이 아닙니다.

그런데 그런 고려청자 중에서 장식을 도자기 형태보다 앞세우며
주인공처럼 표현해놓은 것이 있습니다. 바로 투각 청자입니다.
대단히 희소한 유형의 주전자인데, 보통은 이 주전자를 말할 때
투각이라는 제작 기법을 중심으로 설명하는 경우가 많습니다. 하
지만 어떤 기법이든지 항상 특정의 미적 이념에 따라 만들어집니
다. 이 주전자도 이런 기법으로 만들기 전에, 장식을 우선시하는
특정의 미적 취향이 전제됐다고 보는 것이 합당할 것입니다. 그
러니까 이 주전자를 장식하고 있는 장식들은 그저 부수적인 장식
이 아니라 마음먹고 만들어놓은 것으로 봐야 하는 것입니다. 그
래서 이 주전자에서는 장식의 조형성을 상당히 세밀하게 살펴봐
야 하며 특히, 이 주전자의 형태를 어떻게 만드는지 살펴봐야 합
니다.

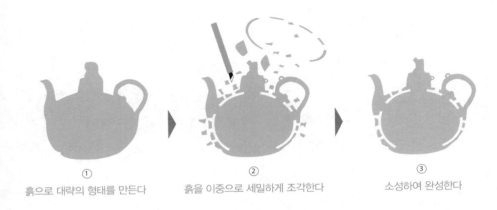

①	②	③
흙으로 대략의 형태를 만든다	흙을 이중으로 세밀하게 조각한다	소성하여 완성한다

청자 투조 주전자의 이중 구조

이 주전자의 몸체 위에는 장식이 가득 덮여 있습니다. 도자기 표면에 장식적인 요소들이 부수적인 요소로 더부살이를 하고 있는 게 아니라 도자기의 몸체 그 자체가 되고 있습니다. 그런데 장식 조각 사이가 뚫려 있어서 안쪽으로 주전자의 몸통이 얼핏 보입니다. 이 청자 주전자는 두 겹으로 만들어진 것처럼 보입니다. 그러니까 맨 위층에는 장식이 조각되어 있고, 그 아래층에는 주전자 몸체가 만들어져 있는 것입니다. 이렇게 이중 구조에서 느껴지는 입체감이 이 투조 주전자의 중요한 조형적 매력이라고 할 수 있습니다.

이 투조 주전자가 만들어지는 과정을 추정해보면, 먼저 주전자 벽을 두껍게 만들고, 그다음에 두꺼운 벽을 깊게 조각을 합니다. 그리고 나서 장식 부분과 몸체 부분 사이를 공간도 깎아내어 이중 구조로 만듭니다. 물론 군데군데 주저앉지 않게 몸체와 연결

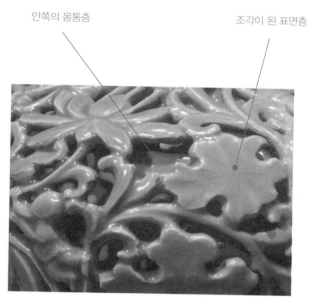

안쪽의 몸통층

조각이 된 표면층

청자 투조 주전자 제작 과정 추정

되는 부분을 기둥 역할을 하게 남겨놓았을 것입니다. 그렇게 해
서 이중 구조의 타출 주전자를 만들었을 것입니다. 보는 건 쉽게
할 수 있지만 만들기가 쉽지 않은 구조입니다. 그래서 결과적으
로는 고려청자 중에서 가장 화려한 형태가 만들어졌습니다.

그런데 이렇게 주전자를 투각으로 만든 것은 보온이 잘되게 하기
위한 것이라고 설명하는 경우가 적지 않습니다. 주전자 몸체가
이중으로 돼 있으므로 보온 효과가 크다는 것입니다. 튀어나온
장식 부분의 주전자 벽이 두꺼우니까 그럴 수도 있겠습니다. 하
지만 이런 이중 구조가 엄청난 보온 효과를 가져다줄 것처럼 보

이지는 않습니다. 혹한기에 사용하는 주전자도 아니기 때문에 딱히 보온을 비중 있게 추구해야 할 이유도 없습니다.

그것보다는 장식에 대한 선호가 이런 투조 주전자를 만들게 하지 않았을까 싶습니다. 그래서 이 투조 주전자에서는 다른 것보다 투조된 장식을 자세히 들여다보는 것이 중요해 보입니다.

투조된 장식의
아름다움

이 주전자를 덮고 있는 투조 장식을 보면 일단 복잡합니다. 깊은 음영이 있는 조각적 형태이기 때문에 더 그렇게 보입니다. 복잡한 장식적 인상에만 시선을 그치기가 쉽습니다. 이 투조 장식을 만들었던 사람의 노고를 생각하더라도 장식을 좀 자세히 살펴볼 필요가 있습니다.

주전자를 덮고 있는 투조 장식을 자세히 보면 연꽃과 연잎들이 있고, 어쩌면 이 주전자에서 가장 중요한 장식요소라 할 수 있는 동자들이 있습니다. 그냥 봐서는 사람 같은 모양이 전혀 안 보이기 때문에 좀 놀랄 수도 있을 것 같습니다. 정반에 주전자가 담겨 있어서 더 찾기가 어려운데, 숨은그림찾기 하는 것처럼 살펴보면 귀여운 동자 모양을 여럿 발견할 수 있습니다. 직접 눈으로 찾아보는 것도 이 주전자의 장식이 주는 재미 중 하나일 것입니다. 주전자 몸체 전체를 덮고 있는 복잡하고 화려한 장식은 다양한 요소들로 이루어져 있는데, 복잡한 이미지와는 달리 모두가 대단히

짜임새 있게 구조화돼 있습니다. 이 완성도 높은 구조만으로도 이 주전자의 조형성은 최고의 수준을 이루고 있다고 할 수 있습니다.

장식이 이루는 구조가 단지 짜임새만 있는 것이 아니라 매우 역동적인 흐름을 만들고 있는 것도 주목해봐야 할 점입니다. 앞서 역 상감 주전자에서 본 것과 같은 원리가 적용된 것을 확인할 수 있습니다. 둥근 유기적 기형의 실루엣에 따라 장식들이 우아한 곡선적 흐름을 만들고 있어서 주전자에서 매우 강한 생동감을 느

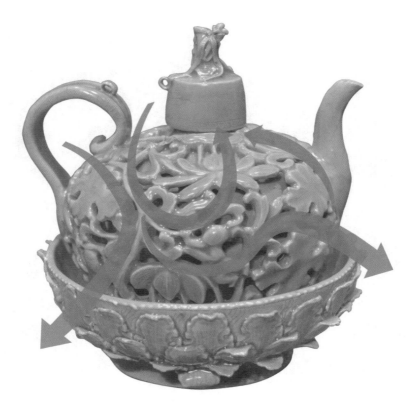

투조된 장식들의 생동감 가득한 흐름

끼게 됩니다. 복잡한 장식들이 단지 장식에서 그치지 않고, 주전
자 전체에 강한 생명감을 불어넣고 있는 것입니다.

그리고 투각된 장식 조각들의 틈새를 군데군데 막고 있는 연꽃이
나 연잎들이 이 주전자의 둥글고 유기적인 곡면들을 암시하며 도
와주고 있는 것도 눈여겨볼 만합니다. 주둥이 옆이나 손잡이 옆
에 자리 잡은 연잎의 곡면은 확실히 주전자 형태의 전체 흐름에

주전자의 휘어진 곡면 형태를 암시하는 장식적 요소들

크게 일조하고 있습니다. 이 주전자의 장식은 장식이면서도 장식이 아닙니다. 몸체 그 자체이기도 한 것입니다. 그러므로 이 주전자의 투조 장식은 복잡해 보이기는 해도 혼란스러워 보이지는 않습니다.

주둥이나 손잡이와 같은 주전자의 몸체를 이루는 요소들과 장식들이 어울려서 만드는 착시효과도 재미있는 부분입니다. 주둥이는 주전자의 몸통을 이루는 매우 중요한 부분 중의 하나입니다. 그런데 몸통 밖으로 튀어나와 있기 때문에 겉으로 봐서는 주전자의 안쪽 몸통보다 장식들이 조각된 표면 층에 연결되어 있는 것처럼 보입니다. 투조된 장식 층의 아래쪽에 공간이 있어서 주둥이 바로 밑이 비어 보이는데, 따라서 이 주전자의 주둥이 부분은 몸통과 분리되어서 마치 허공에 떠 있는 것처럼 보입니다. 그래서 여기에서 나오는 물이나 술도 빈 공간에서 나오는 것 같은 착시효과를 유발합니다. 손잡이 부분도 비슷합니다. 주전자의 몸통

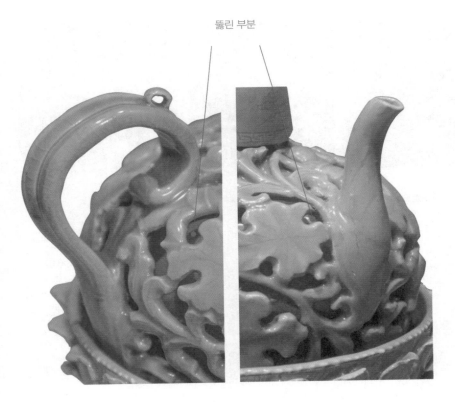

뚫린 부분

뚫린 부분 때문에 공간에 떠 있는 듯 보이는 주둥이와 손잡이 부분

보다는 표면의 장식 층에 붙어 있는 것처럼 보여서 아래 쪽의 몸
통과는 공간을 두고 떨어져 있는 것처럼 보입니다. 그런 착시 효
과는 이 주전자를 사용할 때 큰 재미를 줍니다. 실용적 기능성에
더해 이런 감성적 즐거움까지 주는 경우는 요즘의 디자인에서나
나타나는 경향입니다. 그런 점에서 이 투각 청자 주전자는 상당
히 시대를 앞서간 표현을 하고 있습니다.

뚜껑과 정반

　　　　　　　　　　이 주전자에서 또 하나의 독특한 부분
은 뚜껑입니다. 원기둥 형태여서 아래쪽의 유기적이고 장식적인
형태들과는 매우 대비됩니다. 주전자 전체를 보면 이 부분이 대
단한 역할을 하고 있다는 것을 알 수 있습니다. 이 부분을 가리고
보면 그것을 확실하게 알 수 있는데, 전체적으로 복잡한 주전자
의 구조를 단단하게 잡아주는 기둥 역할을 하고 있습니다. 고려
시대의 뛰어난 조형 감각을 엿볼 수 있습니다.
위에는 무엇인지 잘 알아볼 수는 없지만, 유기적인 곡면의 장식
같은 것이 보입니다. 공양하는 불좌상이라고 하는데, 그렇게 보

불좌상이 조각된 뚜껑

연꽃 모양으로 치장된 승반

면 무릎을 꿇고 합장을 하고 기도하는 모습 같기는 합니다. 얼굴이 잘 안 보여서 확신을 하기는 어려운데, 어깨 위로는 천 같은 것을 앞뒤로 길게 늘어뜨려 장식한 모양이 특이합니다.

이 주전자에서 특이한 것 중의 하나는 주전자가 대접 같은 데에 담겨 있는 것입니다. 대접같이 생긴 용기를 승반이라고 합니다. 고려시대의 주전자 중에서는 승반을 가진 것들이 정말 많은데, 용도는 뜨거운 물을 담아서 주전자에 든 물이나 술이 식지 않게 하는 것이었다고 합니다. 기능성이 중요한 용기인데, 이 주전자의 승반은 작은 연잎들이 삼중으로 장식된 독특한 모양을 하고 있습니다. 그래서 승반들 중에서도 가장 눈에 띕니다. 주전자의 자유분방하고 복잡한 장식에 비해 화려하고 정교한 연꽃 모양이

질서정연하게 장식돼 있어서 대비를 이룹니다.

이상에서 살펴본 바와 같이 이 투각 주전자는 청자의 장식 중에서 가장 독특하고 혁신적인 스타일을 보여줍니다. 장식이 형태를 주도한다는 점에서 기존의 청자들과는 확연히 다른 미학적 접근을 보여주고 있는데, 고려시대 장식적 경향은 이런 청자를 통해 상당히 풍부했을 것으로 추정됩니다. 그런 혁신적인 장식성을 이루면서도 역시 형태와의 조화, 총체적인 조형적 완성도라는 기본은 놓치지 않고 있습니다. 고려시대의 유물답게 어떤 스타일이 되었든지 수준 높은 아름다움을 보여주고 있습니다.

드디어 만나다

규모가 작은 전시공간에 들어서니 꿈에도 그리던 주전자가 찬란한 광채를 발하면서 귀하디귀한 자태를 뽐내고 있었습니다. 생각지도 못했던 만남이었습니다. 이렇게 만날 줄 알았으면 마음의 준비라도 하고 왔을 터라는 생각을 하면서 반가운 감격의 마음을 추슬렀습니다. 이렇게 눈으로 직접 보게 될 줄이야……. 은빛으로 번쩍이는 자태는 고려의 아름다움 그 자체였습니다.

이 아름다운 주전자를 처음 만난 것은 책에서였습니다. 해외에 있는 유물을 조사해서 도판 사진과 함께 출간한 도록이었는데, 국내에서 볼 수 없는 유물들이 수록되어 있어서 흥분된 마음을 가다듬으면서 책장을 넘기고 있었습니다. 그러다가 바로 이 주전자 사진에서 눈이 딱 멈췄습니다.

청자로 이렇게 만들어진 주전자는 박물관에서 자주 보아서 낯설지 않은데, 은으로 만들어진 것은 생전 처음 보는 것이었습니다. 아예 처음 본 디자인이라면 그렇구나 하고 봤겠지만, 익숙한 모양의 주전자가 전혀 다른 재료로 만들어진 것은 대단한 충격으로 다가왔습니다. 당장이라도 가서 보고 싶었습니다.

하지만 그 주전자는 미국의 보스턴 박물관에 소장돼 있었습니다. 이런 경우, 좋

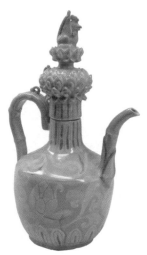

유사한 모양의 청자 주전자

은 것은 전부 외국에 있다고 한탄하면서 역사를 원망하게 되기 마련입니다. 그래도 고려시대에 이런 위대한 유물이 존재한다는 것을 알게 된 것만 해도 다행이었습니다. 십수 년 전 보스턴에 갔을 때 봤으면 좋았을 텐데 하는 생각도 들었지만, 그 당시에는 유물에 관심을 전혀 두지 않았을 때라 생각도 못 했었습니다. 언젠가는 보겠지 하는 생각을 하면서 이 주전자를 마음속 깊이 간직해뒀습니다. 가끔 생각이 날 때는 책을 뒤적여 사진이라도 보면서 어떻게 생겼을지 머릿속에 그리면서 안타까운 마음을 해소하곤 했습니다.

그러다가 2018년 겨울 국립 중앙박물관에서 개최된 '대고려전'에서 이 주전자를 드디어 만나게 되었던 것입니다. 기대도 안 하고 만나게 되었기 때문에 더 놀랍고 충격적이었습니다.

과연 눈으로 직접 대면한 주전자의 위용은 대단했습니다. 사진으로는 절대 볼 수 없는 정교함을 눈으로 볼 수 있다는 것은 대단한 특혜였습니다. 고려시대의 유물들이 공통으로 가지는 특징이, 우주를 담을 정도의 정교함인데, 그것이 최고 수준으로 표현된 것을 직접 볼 수 있다는 것은 정말 환상적인 일이었고, 눈과 마음의 최고 호사였습니다.

이후로 이 주전자를 보려고 몇 번이나 다시 박물관을 찾았는지 모르겠습니다. 정말 신물이 날 정도로 봤던 것 같습니다. 다만 이 주전자를 오랜 시간 동안 독점하면서 다른 관람객들에게 본의 아니게 끼친 민폐에 대해서는 지금도 죄송스러운 마음이 남아 있습니다. 그래서 언젠가는 이 멋진 주전자를 사람들에게 꼭 제대로

설명하고 알려야 한다는 무거운 책임감을 짊어지고 지내왔습니다.

은판으로 만든
입체

　　　　　　　　　　이 주전자는 거의 고려시대의 아름다움이 집대성됐다고 해도 과언이 아닐 정도로 뛰어난 유물입니다. 그래서 하나씩 베일 벗기듯이 살펴봐야 하는데, 우선 알아야 할 사실은 이 주전자가 주로 은판으로 만들어졌다는 것입니다.

워낙 완벽하게 만들어진 입체적인 형태가 눈길을 끌기 때문에 그런 것까지 생각하고 보기는 어렵습니다. 그런데 주전자나 승반 등은 무엇을 담는 용기입니다. 속이 비어야 하지요. 그래서 겉으로 보기에는 입체감이 뛰어난 덩어리처럼 보이지만, 이 주전자의 거의 모든 부분은 은판으로 속이 비게 만들어진 것입니다. 무게 때문에도 그렇고, 은 같은 비싼 금속을 덩어리로 만든다는 것은 있을 수 없는 일이겠습니다. 그것을 생각하고 이 주전자를 보면 자세히 보기도 전에 이미 제작의 엄청난 공력을 느낄 수 있습니다.

겉모양만 보면 비슷하게 생긴 청자 주전자처럼 이 주전자가 한 덩어리로 만들어진 것으로 생각하기가 쉽습니다. 그런데 이 주전자는 네 개의 부분으로 이루어져 있습니다. 아마도 제작공정에 어려움이 많아서 그랬던 것 같습니다. 부품별로 분리된 것을 보

은제 도금 주전자의 구조

면 이 주전자가 얇은 은판으로 얼마나 정교하게 만들어진 것인지를 확인할 수 있습니다.

우선 맨 위에 있는 연꽃과 그 위에 봉황 모양이 따로 만들어져 있는데, 연꽃 모양은 덩어리가 아니라 앞에서 봤던 타출 기법으로 만들어졌습니다. 속이 비어 있는 것이지요. 그래서 부피에 비해서 가볍습니다.

아랫부분은 큰 연꽃 모양과 원기둥 모양으로 이루어진 뚜껑입니다. 이 부분도 전부 은판으로 만들어졌습니다. 크고 정교한 연꽃 모양이 인상적인데, 이것도 타출 기법으로 만들어져서 속이 비어 있습니다.

주전자 본체 부분은 덩어리감이 아주 큰데 이 부분이야말로 은판을 가공하여 만들어진 입체입니다. 그래야 안쪽에 공간이 생겨 주전자 역할을 할 수 있습니다. 이 몸체에서 주목해봐야 할 부분은 뚜껑이 결합하는 목 부분의 구조입니다. 여기에 뚜껑이 끼워지기 때문에 조립된 상태에서는 보이지 않는 부분입니다. 뚜껑의 원기둥 구조가 이 부분에 정확하고 헐겁지 않게 끼워져야 하므로 매우 정교하게 만들어져 있습니다. 끼워지는 부분이 상당히 높아서 뚜껑이 매우 안정되게 끼워질 수 있을 것 같습니다. 그리고 주둥이와 손잡이도 매우 정교하게 만들어져서 안정되게 주전자 몸체에 결합해 있습니다.

맨 아래에 있는 승반은 주전자를 담아야 하므로 두께가 좀 있어 보입니다. 은 덩어리로 두껍게 만들어진 것처럼 보이지만 이것은 은판 두 장을 두께만큼의 공간을 비워놓고 위아래를 막아서 만들

어졌습니다. 속이 비어 있으니 무게가 별로 안 나가고, 은 재료도 많이 절약했을 것입니다.

이렇게 살펴보면 이 주전자가 주로 은판을 가공하여 만들어졌다는 것을 분명히 알 수 있습니다. 그런데 평면인 판을 이렇게 복잡하고 정교한 형태로 가공하려면 얼마나 대단한 솜씨와 공력이 들어갔을까요? 기계가 있는 것도 아니고 순전히 손으로만 만들어야 했을 텐데, 조금만 생각해봐도 그게 얼마나 엄청난 일인지 알 수 있습니다.

여기서 하나 짚고 넘어가야 할 것이 있습니다. 유럽을 여행하면서, 가령 루브르 박물관 같은 곳을 가면 어마어마하게 화려한 장식을 한, 그것도 하나의 덩어리로 만들어진 은주전자들을 많이 볼 수 있습니다. 이것을 보면 고려의 주전자는 좀 다르게 보일 수 있습니다. '우리 것이 좋은 것이여'라는 구호를 벗어버리면 이런 유물 앞에서는 저절로 어깨가 낮아지고 마음이 겸손해집니다.

공예가 아닌
산업

여기서 우리가 혼란을 겪지 않으려면 고려의 은주전자는 분해되는 구조로 만들어졌고, 서유럽의 주전자는 한 덩어리로 만들어졌다는 점을 잘 봐야 합니다.

엄청난 장식을 가진 서양의 주전자는 한 장인의 솜씨를 거의 갈

유럽에서 볼 수 있는 화려하고 극단적인
장식성을 보여주는 은제 도금 주전자

아 넣어 만들었다고 할 수 있을 정도입니다. 거기에 비하면 고려의 주전자는 제작의 어려움을 고려하여 분해, 조립 구조로 만들어져 있고, 화려하고 정교하기는 하지만 고려시대의 보편적인 주전자 양식을 따르고 있습니다.

여기서 유럽의 장식적인 주전자는 공예적 방식으로 만들어졌고, 고려의 이 은제 주전자는 전면적이지는 않았지만 산업적으로 생산됐다고 추정할 수 있습니다. 쉽게 말하자면 유럽의 주전자는 일품 제작으로서 주문한 사람만을 위한 것인 데 반해, 이 고려의 주전자는 일정한 소비층을 위해 대량생산 과정을 거쳐 만들어진 것으로 추정됩니다.

19세기 말에 독일의 전기 회사 AEG에서 대량생산된 전기 주전자

독일의 AEG 전기 회사에서 대량생산되었던
미니멀한 형태의 전기 주전자

를 보면 아직 고전적인 스타일은 조금 남아 있지만 단순한 형태
로 만들어졌습니다. 대중들을 위해 대량생산된 제품들은 대체로
이렇게 단순한 형태로 만들어집니다. 그래야 생산성이 좋기 때문
입니다. 이것에 비하면 고려의 은주전자는 상대적으로 장식적이
고 복잡합니다. 현대적인 대량생산품으로 보기에는 무리가 있습
니다. 그렇다고 완전한 봉건사회의 공예품으로 보기도 어렵습니
다. 그렇다면 이 고려의 주전자는 어떻게 보아야 할까요?
시대양식을 추구하는 가운데에서 장식적인 표현을 하는 경향이
나 생산의 합리성을 고려한 구조와 형태를 보면, 이것은 요즘의
고급 명품과 생산 방식이나 존재 방식에 있어서 대단히 유사합

현대 패션이라는 틀 안에서 화려함을 추구한 샤넬과 아르마니의 패션

니다. 요즘의 명품들은 대량생산되면서도 공예의 손길을 거칩니
다. 그런 점에서 고려의 이 은제 주전자와 요즘의 명품들은 엄밀
히 얘기하면 봉건사회의 호사품이 아니라 관료사회의 호사품이
라 할 수 있습니다.

고려시대의 고급스러운 유물들이 무조건 화려하고 장식적이지만
은 않고, 수수하고 소박해 보이는 장식을 많이 가지고 있는 것은
그 때문입니다. 요즘의 명품들이 화려한 이미지를 추구하면서도
장식을 절제한 간결한 스타일을 추구하는 것과 비슷합니다. 모두
가 시대적으로 합의된 보편적 미학을 바탕으로 최고의 아름다움
을 표현합니다.

물론 봉건시대의 것들도 시대적 양식을 추구하기는 하지만 엄밀히 이야기하면 그건 경향이지 확실하게 표준화된 스타일은 아닙니다. 이런 봉건적 장식에서는 개인이나 계층적 개성이 더 중요합니다.

얼핏 보면 유럽의 주전자가 훨씬 더 정교하고 화려하고, 고급스러운 기술에, 예술적으로 만들어진 것처럼 보입니다. 하지만 고려의 은제 주전자가 공예로만 만들어진 게 아니라 산업적인 생산 과정도 거쳤다는 것을 생각하고 보면, 이 주전자가 유럽의 장식적 공예와는 다른 뛰어난 가치를 가지고 있다는 것을 알 수 있습니다. 고려의 이 은제 주전자는 공예품의 장식미와 더불어 대량 생산적인 합리성을 갖추고 있습니다.

정교하고 화려하게 만들어진 솜씨를 보면 고려의 은제 주전자를 만든 장인이 유럽의 주전자를 만들지 못했을 것이라고는 보이지 않습니다. 이 주전자에서는 그런 솜씨가 동시대의 조형적 양식과 생산의 합리성의 문제들을 통합적으로 해결하면서 발휘되었습니다. 그런 점에서는 이 주전자가 유럽의 화려한 주전자에 비해 훨씬 많은 가치를 실현하고 있다고 볼 수 있습니다.

사실 두드러지지 않아서 그렇지 순전히 타출로 이 복잡한 주전자를 만든 기술은 유럽의 그 어떤 세공 솜씨에도 뒤떨어지지 않습니다. 화려하고 복잡하다고 무조건 만들기가 어려운 것은 아닙니다. 게다가 유럽의 화려한 금속 공예품들과 고려의 이 은제 주전자 간의 시간적 간격은 거의 500에서 600년 정도 차이가 납니다. 그것만 생각해도 이런 주전자를 가진 우리가 서양의 화려한 주전

자 앞에서 주눅들 수는 없습니다.

자신감을 갖고 우리 주전자에 담긴 가치를 하나하나 세심하게 헤아려봐야 할 것입니다.

정교한 구조

　　　　　　얇은 판을 정교하게 가공하여 만들어졌기 때문에 이 주전자의 부분 구조들도 만듦새가 보통이 아닙니다. 세포까지 보일 정도로 매우 정교하게 만들어져 있습니다. 일반적인 거리에서는 그 정교함이 거의 눈에 들어오지 않습니다. 가까이 다가가서 하나하나 살펴보면 눈에 보이는 게 다가 아니라는 것을 알 수 있습니다.

맨 위에 있는 봉황 조각은 은판을 가공해서 만든 게 아니라 봉황의 모양을 조각해서 만든 것으로 보입니다. 아니면 은판으로 만든 부분들을 결합하여 이런 조각 같은 모양을 만들었을 수도 있습니다. 이 봉황의 조각은 크기가 아주 작은데도 불구하고 매우 정교하게 만들어져 있습니다. 봉황의 깃털 하나하나 까지 세밀하게 만들어져 있습니다. 구조는 백제의 금동 대향로 위에 있는 봉황과 유사합니다. 다만 두 날개와 꼬리를 활짝 펴지 않고 등 뒤로 모아서 하나의 덩어리처럼 만들어놓은 것이 다릅니다. 아마도 은을 도금한 것이기 때문에 견고함이 떨어져서 이렇게 안정감 있는 구조로 만든 것 같습니다.

그 아래에 있는 연꽃 구조도 보통 솜씨가 아닙니다. 작은 크기인

데 그 크기가 느껴지지 않을 정도로 세공 솜씨가 정교합니다. 부
분적으로 약간 찢어진 것이 보이는데, 이것을 보면 이 연꽃 모양
이 얇은 은판으로 만들어졌다는 것을 확실히 알 수 있습니다. 덩
어리를 깎아내면서 이런 형태를 조각하는 것은 상대적으로 쉽습
니다. 그런데 은판을 안쪽에서 두드려서 이런 구조의 형태를 만
든다는 것은 상상할 수 없을 정도로 어려운 일입니다. 그것을 생
각하면서 보면 연꽃잎을 하나하나 정교하게 입체로 만들어서 연
꽃 덩어리를 만들어나간 솜씨가 얼마나 대단한지를 알 수 있습
니다.

두 개의 연꽃 덩어리의 정교한 구조

그 아래에 있는 큰 연꽃 덩어리도 같은 디자인으로, 같은 방식으로 만들어져 있습니다. 큰 것은 위의 작은 꽃보다는 덜 어려웠겠지만 세공의 강도는 대단한 수준입니다.

이렇게 이 주전자에서는 위에 있는 세 개의 형태들부터 압도적인 조형적 포스를 분출하면서 주전자의 존재감을 최고치로 높이고 있습니다. 그 아래에 있는 주전자에서도 대단한 정교함이 만들어져 있습니다.

주전자 몸통 부분은 크게 목 부분과 술이나 차가 담기는 실질적인 용기 부분, 주둥이와 손잡이 부분으로 이루어져 있습니다. 전체적으로 화려한 장식보다는 기능성을 살린 은은한 곡면들과 곡

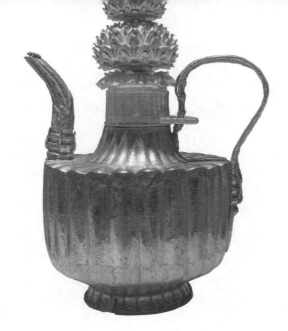

주전자 몸통의 구조

선들로 이루어진 형태의 아름다움이 뛰어납니다. 각 부분의 만듦
새도 매우 정교합니다. 은판으로만 이런 형태를 만들었다는 것은
정말 대단한 솜씨가 아닐 수 없습니다.

뚜껑 부분을 잘 보면 아랫부분에 고리 같은 것이 있는데 작아서
잘 보지 않게 됩니다. 그런데 뚜껑이 주전자에 끼워져 있는 상태
에서 보면 이 고리의 역할이 무엇인지 알 수 있습니다. 물을 붓거
나 술을 붓기 위해서 뚜껑을 빼도 주전자 손잡이에 걸려 분리되
지 않게 만드는 장치입니다. 아마도 손잡이를 타고 뚜껑을 슬라
이딩시켜놓은 다음에 물을 붓고 다시 역으로 슬라이딩시켜 뚜껑
을 닫았을 것입니다. 뚜껑이 훼손되지도 않고, 유실되지도 않게
만드는 세계 어디에서도 볼 수 없는 기능적 구조입니다. 아마 이

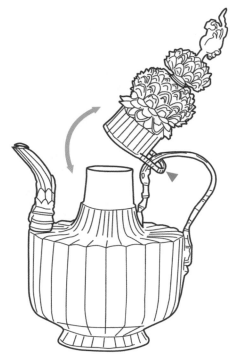

뚜껑과 손잡이를 연결하는
고리 부분의 구조

주전자에서 구조적 아이디어가 가장 뛰어난 부분이라고 할 수 있습니다.

주둥이 부분도 장식이 정교하고 복잡하게 만들어져 있습니다. 단지 주둥이일 뿐이지만 이 단순한 구조의 모양은 대나무가 여러 개 모여서 만들어진 것처럼 돼 있습니다. 주둥이 아래쪽에는 죽순 모양인 듯한 장식이 있고, 아랫부분에는 주전자의 몸체로 주둥이를 시각적으로 연결하는 부분이 조각돼 있습니다. 주둥이 하나의 모양으로는 대단히 장식적입니다.

이 주둥이 부분에서 가장 눈여겨볼 부분은 입구 쪽에 있는 연꽃

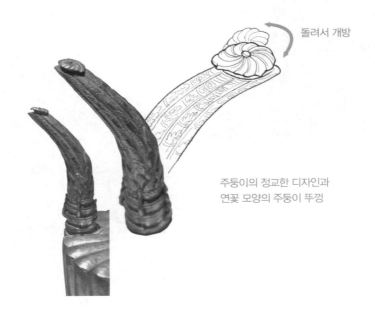

돌려서 개방

주둥이의 정교한 디자인과
연꽃 모양의 주둥이 뚜껑

잎 같은 모양입니다. 가운데 부분에 동그란 것이 있는데, 주둥이
와 연결된 못처럼 보입니다. 그렇게 보면 이 연꽃 모양이 무엇을
위한 것인지를 금방 알 수 있습니다. 주둥이 뚜껑입니다. 이 주전
자에는 주둥이에 아름다운 모양의 뚜껑이 달려 있습니다. 작아서
잘 보지 않고 넘어가는 경우가 많은데, 기능성과 심미성이 절묘
한 위치에서 놀랍게 실현돼 있습니다. 정말 수준 높은 디자인 감
각입니다. 삶 속에서 기품 있는 아름다움을 어떻게 구현해야 하
는지를 고려의 선조들은 잘 알고 있었던 것 같습니다.

손잡이는 청자 주전자에서처럼 우아한 곡면을 이루면서 몸체에
결합해 있습니다. 옆에서 보면 대칭적인 형태의 주전자의 몸체에
조형적 변화를 주면서 매우 아름다운 곡선 구조를 더하고 있습니

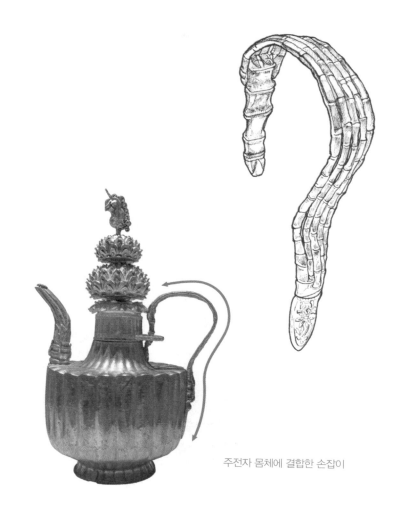

주전자 몸체에 결합한 손잡이

다. 청자 주전자와 다른 점은 금속판으로 만들어지다 보니까 얇은 면적인 구조로 돼 있다는 것입니다. 자칫 덩어리감이 약해 보일 수도 있는데 크기가 커서 그런 문제점은 잘 해결되고 있습니다. 얇아도 주전자의 덩어리감 강한 형태에 밀리지 않고 잘 조화

되고 있습니다. 손잡이 면을 자세히 보면 대나무가 여럿 모여서 만들어진 것처럼 조각돼 있습니다. 주둥이의 몸체와 같은 개념으로 디자인됐다는 것을 알 수 있습니다.

주전자 몸체에서 인상적인 부분은 윗면에서 아래쪽으로 꺾어지는 어깨 부분의 처리가 유려한 곡면이 아니라 직각으로 꺾어지면서 선명한 직선의 각을 이루고 있다는 것입니다.

그렇게 해서 윗면과 옆면이 선명하게 구획되는데, 그래서 이 주전자를 위에서 보면 마치 꽃이 핀 것처럼 아름다운 둥근 굴곡이

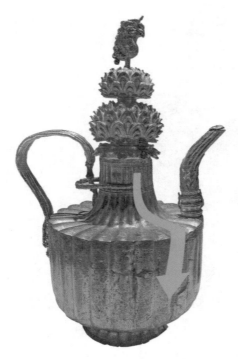

주전자 몸체의 각진 어깨 부분과 그 조형적 인상

만들어졌습니다. 그리고 윗면이 평평하기 때문에 주둥이 구조도 안정되게 결합될 수 있습니다.

이 주전자는 정반이 어울려 한 세트를 이룹니다. 정반은 주전자를 담기 위해 만들어진 것이기 때문에 약간 완만한 곡률의 면으로 만들어졌습니다. 주전자 몸체의 옆면과 유사한 모양인데, 윗부분이 연꽃처럼 볼록볼록하게 만들어져서 우아한 아름다움을 보여줍니다.

극적인 변화나 아름다움을 보여주지는 않지만 완만하게 흐르는 정반 곡면은 역시 고려의 우아함을 보여주기에 모자람이 없습니다. 그리고 연꽃잎을 닮은 휘어진 굽의 모양도 아름답습니다.

덤덤하면서도 미세하게 흐르는 곡면으로 이루어진 정반

이상에서 살펴본 바와 같이 이 은도금 주전자는 맨 윗부분에서부터 맨 아랫부분에 이르기까지 조각적으로, 기능적으로, 조형적으로, 장식적으로 정교하고 합리적으로 만들어져 있습니다. 각각의 디테일들이 담고 있는 의도나 조형성들은 거의 대하드라마를 보는 것같이 풍성하고 역동적입니다. 이 주전자의 형태나 구조는 조형적 아름다움뿐 아니라 기능이나 구조적 견고함 등의 문제들도 동시에 해결하고 있는 것을 볼 수 있습니다. 그냥 보면 멋지고 화려한 주전자이지만 이 안에는 장인의 공예적 솜씨를 넘어서는 가치들이 담겨 있는 것입니다. 그런 점에서 이 주전자를 바라보는 눈은 옛날 것이 아니라 오늘날의 것이어야 할 것 같습니다.

이 주전자에 담긴 디테일의 아름다움은 이뿐만이 아닙니다. 모든 곳에 새겨져 있는 수많은 장식 무늬야말로 정교한 아름다움의 절정이라고 할 수 있습니다.

주전자를 밝히는
장식 무늬

이 주전자를 직접 대면하고 볼 수 있다는 것이 얼마나 큰 행운인지를 절감하게 해주는 것은 바로 이 주전자 전체에 들어 있는 깨알 같은 장식 무늬들입니다. 워낙 작고 섬세해서 사진으로는 절대 볼 수 없고, 코앞까지 가서, 확대경이라도 대고 봐야 보일 정도로 작고 섬세합니다. 주로 주전자의 몸

주전자와 정반에 들어 있는 깨알 같은 장식 무늬들

체와 정반의 몸체를 장식하고 있는데, 직접 살펴보면 눈을 믿을 수 없을 정도입니다. 좀 떨어져서 보면 주전자의 표면에 무슨 생채기 같은 것이 난 게 아닌가 싶을 정도지만, 가까이 다가가서 보면 매우 아름다운 장식 무늬들이 흐트러짐 없이 수없이 새겨진 것을 볼 수 있습니다. 직접 보면서 이 엄청난 무늬들을 찾아보는 것은 이 주전자가 줄 수 있는 최고의 미학적 복지라 할 수 있습니다. 자주 그런 혜택을 누릴 수 있으면 좋겠습니다.

대부분 무늬는 선으로 음각돼 그려져 있습니다. 크기와 복잡함을 생각하면 이 작은 장식 무늬를 도대체 어떻게 새겼는지 상상이 되지 않습니다. 장식은 대부분 꽃이나 식물 모양입니다. 전부가 곡선이라 새기기가 절대 쉽지 않았을 것입니다. 작은 굽에까지 장식 무늬들이 깨알같이 새겨져 있습니다. 아름답다는 수준을 한참이나 넘어서 있는 아름다움을 보여줍니다.

이처럼 이 주전자 하나에는 거의 우주가 새겨져 있다고 해도 과언이 아닐 정도로 많은 가치가 새겨져 있습니다. 고려의 아름다움이 모두 담겨 있다고 해도 과언이 아닌 수준입니다. 단지 기술적인 성취나 솜씨 정도만 파악하고 지나칠 수 없습니다. 역시 이런 명품은 직접 봐야 하며, 눈이 정교해야 안에 담긴 가치를 제대로 파악할 수 있다는 것을 새삼 느끼게 됩니다.

도대체 이런 주전자를 생활용품으로 사용했던 고려시대는 어떤 사회였을까요? 문화는 어떠했을까요? 사람들의 생각은? 궁금한 게 한둘이 아닙니다. 많은 것을 보여주는 유물이지만 그만큼 많은 질문도 던져주는 유물입니다.

오랜만에 2018 국립 중앙박물관 대 고려전 때
고국을 찾았던 은제 금도금 주전자

청자 동화 연꽃 무늬
표주박 모양 주전자

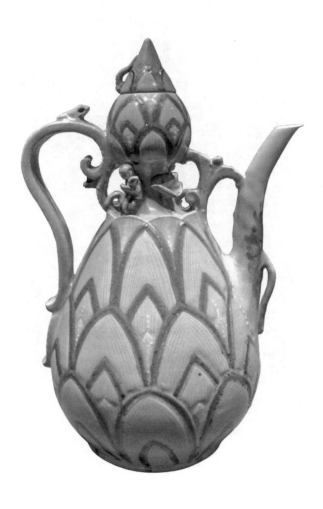

탐험해야 할
주전자

워낙 명품이기 때문에 이 청자 주전자
는 많이 알려져 있습니다. 실물로 보는 것 말고도 교과서나 각종
관공서의 유인물들, 각종의 영상매체들에서 꾸준히 노출돼 왔기
때문에 이 주전자를 한 번도 안 본 한국 사람은 없지 않을까 싶습
니다.

그러나 그만큼 이 주전자를 제대로 아는 사람도 드문 것 같습니
다. 왜 그럴까요?

평범한 시선이 미치지 못하는 미세함 속에 많은 것들이 숨겨져
있어서 그렇습니다. 지금까지 살펴봤던 고려의 유물들이 그랬던
것처럼 이 청자 주전자도 눈에 보이는 형태 안에 대단히 많은 것
들을 숨겨놓고 있습니다. 특히 이 주전자가 더 그렇습니다. 그래
서 이 주전자는 마치 여행을 하는 것처럼 깊이 탐험해 들어가면
서 살펴보아야 합니다. 들어가면 들어갈수록 많은 것들이 파노라
마처럼 눈앞에 펼쳐집니다.

지도를 보듯이 이 주전자 전체를 한번 훑어보면, 일단 느껴지는
것은 이 주전자가 너무 아름답다는 것입니다. 예쁘다고 하는 게
더 어울릴 수도 있겠네요.

좋은 노래는 그냥 들으면 좋습니다. 보는 것도 마찬가지입니다.
좋은 것은 어떤 지식이나 분석 없이 그냥 좋아 보입니다. 그렇게
감각의 만족이란 것은 말을 통하지 않고 바로 감각됩니다. 비평
이나 해설은 그런 감각적 만족을 증폭시키는 보조일 뿐입니다.

아름다운 주전자의 모습

아는 만큼 보인다는 말도 있지만, 그것도 먼저 보고 난 다음의 단계입니다. 어떤 위대한 이론도 작품이 직접 주는 감흥을 대신할 수는 없습니다. 아니 대신해서는 안 됩니다. 유물도 마찬가지인 것 같습니다.

박물관에 있는 유물들은 대부분 당대에 주목받던 조형 예술품이었습니다. 그렇다면 지금의 시각에서도 나빠 보일 수가 없을 것입니다. 어떤 지식이나 이론이 감각을 가리기 전에 먼저 맨눈으로 유물을 보고 그것이 주는 감흥을 순수하게 느껴보는 것이 중요합니다.

이 주전자가 그렇습니다. 그냥 봐도 너무나 아름답고 예쁩니다. 그저 넋 놓고 한참 바라보고 나서 생각해도 늦지 않습니다. 무념무상하게 그 지극한 아름다움을 눈으로 쓰다듬다 보면 무언가 마음에 잡힐 것입니다. 모든 것은 그다음에 하면 됩니다. 그럴 필요가 있는 유물입니다.

아름다움의
덩어리

이 주전자의 형태를 구조적으로 보면 표주박 모양의 몸체에 길고 날씬하게 뻗은 주둥이와 넝쿨처럼 생긴 손잡이가 결합돼 있고, 맨 위에는 뚜껑이 붙어 있습니다. 뚜껑

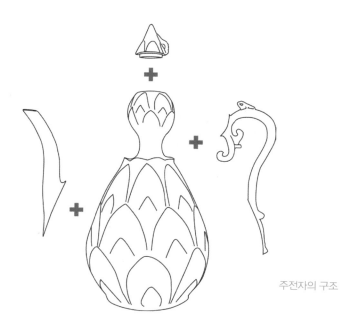

주전자의 구조

모양이 참 예쁘게 생겼는데, 그 이전에 이 뚜껑이 주전자에 달려 있다는 것에 우선 감사하게 됩니다. 청자 주전자의 경우 뚜껑이 유실된 경우가 많기 때문입니다.

이 주전자와 똑같이 생긴 것이 함부르크 미술공예 박물관과 미국의 프리어새클러 박물관에 있는데 둘 다 뚜껑이 유실돼서 온전하지 못합니다. 그것을 보면 이 주전자 뚜껑이 온전하게 남아 있는 것이 얼마나 고마운지 모릅니다. 그렇게 뚜껑까지 갖춘 이 주전자는 전체적으로 나무랄 데 없이 완벽하게 아름답습니다.

좀 더 분석적으로 살펴보면 이 주전자의 구조적인 짜임새가 아주 좋습니다. 가운데에 있는 표주박 모양의 몸체 자체가 견고한 구조를 이루면서 이 주전자의 아름다움을 책임지고 있습니다. 좌우 대칭형이라서 크게 변화무쌍한 형태는 아닌데 이상하게도 표주

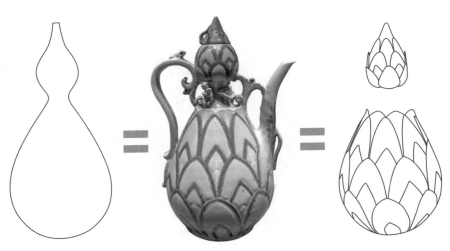

표주박 형태와 연꽃 형태를 동시에 가지고 있는 몸체

박 형태의 몸체가 아주 예쁘게 보입니다. 이 부분을 좀 제대로 살펴볼 필요가 있습니다.

주전자의 이름을 봐서는 몸체가 표주박 모양이긴 한데, 엄밀히 봐서는 일반적인 표주박 모양의 청자와는 다르게 생겼습니다. 실루엣은 비슷한데, 크고 작은 연꽃 봉오리 모양 두 개가 위아래로 있는 것처럼 보이기도 합니다. 그래서 하나의 형태에 이중의 의미가 표현되고 있습니다. 요즘의 조형 감각으로도 상당히 실험적입니다. 조형적으로는 몸통이 위아래로 분리돼 보이기도 하고, 연결돼 보이기도 하는 효과가 있습니다.

이 주전자의 몸통을 연꽃 봉오리로 보면 위아래의 형태는 각각이 예쁘게 핀 꽃처럼 아름답습니다. 동글동글하면서도 많은 잎으로 감싸진 원추형의 모양은 그것만으로도 귀엽고 예쁘기 그지없습

물방울 구도를 이루고 있는
주전자의 몸체

니다.

표주박 형태로 보더라도, 윗부분이 아랫부분보다 작으므로 조형적 대비가 심해 실루엣을 이루는 S라인이 매우 역동적입니다. 표주박 형태의 곡면 흐름만으로도 이 주전자의 몸체는 아름다워 보이지 않을 수 없습니다.

그게 끝이 아닙니다. 전체적으로 둘로 나누어지기도 하고, 역동적으로 변화하고 있기도 한 형태이지만, 이상하게도 이 주전자의 몸체는 지극히 안정돼 보입니다. 그 비밀은 바로 이 주전자 몸체 전체 구도에 있습니다.

이 표주박 모양의 몸체를 위의 뚜껑에서부터 아래 몸통까지 하나로 연결해서 보면, 뾰족한 꼭짓점에서 아래로 내려올수록 넓어지다가 맨 아래의 몸통에서는 둥글게 돌면서 하나가 되고 있습니다. 전체적으로 물방울 같은 구조를 이루고 있습니다. 매우 귀엽고 아름다운 구조입니다.

주전자 형태 속에 들어 있는
삼각형의 구조

그렇게 이 주전자의 몸통은 전체적인 구조에서도 안정된 아름다움을 구축하고 있습니다. 그러니 아름답고 예뻐 보이지 않을 수 없는 것입니다.

주둥이와 손잡이가 더해지면서 이 주전자는 매우 복잡한 구조적 관계를 형성하고 있는데, 특히 손잡이에서부터 주둥이까지

이어지는 사선 구조는 이 주전자를 시각적으로 매우 역동적이면서도 세련되게 만들어주고 있습니다. 그리고 이 사선 구도가 끝나는 주둥이 부분에서 다시 손잡이 끝부분으로 이어지는 사선 구도도 놓칠 수가 없습니다. 그렇게 해서 삼각형의 견고한 구조가 보이지 않게 형성됩니다. 이 주전자는 보이지 않는 곳에 많은 것을 숨겨놓고 있습니다. 그러니 아름다워 보이지 않을 수 없는 것입니다.

구조 외에도 이 주전자에서 빛나는 아름다움 중의 하나는 바로 몸체를 이루는 곡면의 역동적인 흐름입니다.

이 주전자의 몸체는 크게 S라인을 그리며 중심을 잡고 있는데, 손

주전자를 형성하고 있는
곡선들의 아름다운 흐름

잡이의 복잡하고 아름다운 곡선과 주둥이의 유려한 곡선들이 여기에 이어지면서, 전체적으로는 아주 아름다운 유기적인 곡선들의 향연을 이루고 있습니다. 정말 이 주전자는 어느 부분에서도 빠지지 않는 아름다움을 구축하고 있는 것 같습니다.

디테일 탐험

명작은 디테일에 있다는 말이 있습니다. 이 주전자의 디테일을 보면 그것이 빈말이 아니라는 것을 알 수 있습니다. 이 주전자의 아름다움은 많은 부분 디테일에 녹아 들어 있습니다.

작은 뚜껑 하나부터 보통이 아닙니다. 하필 원추 형태로 만들어

끈을 묶는 고리

뚜껑의 아름답고 기능적인 고리 구조와
손잡이 부분의 기발한 형태의 개구리 고리

진 것은 앞서 살펴본 것처럼 몸체 전체의 물방울 모양의 구조를 만들기 위해서입니다. 이것을 보면 이 주전자가 눈에 보이는 대로, 낭만적으로 대하기에는 너무나 치밀하게 계산돼 만들어졌다는 것을 알 수 있습니다. 그것을 전제로 하고 이 주전자를 살펴봐야 안에 담긴 비밀을 제대로 파악할 수 있습니다.

뚜껑에서 또 다른 특이한 점은 연꽃잎을 도르르 말아 올려서 고리 같은 것을 만들어놓은 것입니다. 뚜껑의 대칭 형태에 변화를 주고, 몸통에서 떨어지지 않게 끈을 달 수 있게 한 부분입니다. 이것과 이어지는 부분은 손잡이 부분 위에 앉아 있는 개구리입니다.

이 개구리도 이 주전자에서 매우 중요한 조형 요소인데, 기능적으로는 뚜껑의 고리와 연결되는 끈을 위한 고리입니다. 그 고리를 개구리 모양으로 만들어 주전자에 낭만적이고 귀엽고 자연적인 이미지를 부여하고 있습니다. 뚜껑의 끈을 연결하는 고리를 연꽃잎과 개구리의 연결로 은유하면서 기능적 요소를 미학적 요소로 승화시키는 정말 뛰어난 솜씨입니다. 이렇게 은유성을 통해

강아지 모양으로 은유한
어린이 의자 디자인

기능성을 미학적으로 승화시키는 경우는 현대 디자인에서 자주 표현되고 있습니다.

어린이 의자를 개 모양이 연상되는 형태로 디자인한 것도 그중의 하나라 할 수 있습니다. 이 디자인이 고려를 따른 것인지, 고려의 개구리가 현대 디자인을 따른 것인지는 모르겠으나 디자인에 대한 접근 방식이 청자 주전자의 개구리와 같습니다.

이 주전자의 개구리의 캐릭터 표현도 뛰어납니다. 단순한 몇 개의 면으로 개구리의 특징이 매우 정확하고 귀엽게 표현되었습니다. 개 모양의 의자와 조형적으로도 유사한데, 상당히 수준이 높은 캐릭터 디자인입니다.

그다음으로는 이 개구리가 올라 있는 손잡이의 아름다움을 살펴봐야겠습니다. 손잡이의 모양을 넝쿨 모양으로 은유한 것은 개구리와 같은 접근입니다.

고려의 유물들을 보면 은유적 표현을 자유자재로 구현합니다. 세계적으로 오래된 유물일수록 은유적인 표현을 할 때는 권위나 장식성을 강화하는 방향으로 많이 이루어집니다. 그런데 고려의 유물에서 은유는 자연성을 확립하는 방향으로 많이 활용됩니다. 이 주전자에서 넝쿨 모양의 손잡이도 마찬가지입니다. 이 손잡이의 모양을 보면 몸통과 이어지면서 손으로 잡기 편한 형태를 이루고 있는 곡선이 아름답기 그지없습니다. 이 손잡이에서는 화려한 장식적 의지가 느껴지기보다는 될 수 있는 대로 기능성에 적합하고 진짜 넝쿨 같은 생동감을 표현하려는 미적 의지가 더 많이 느껴집니다. 그래서 이 손잡이는 화려하고 아름다운 것처럼 보이지만

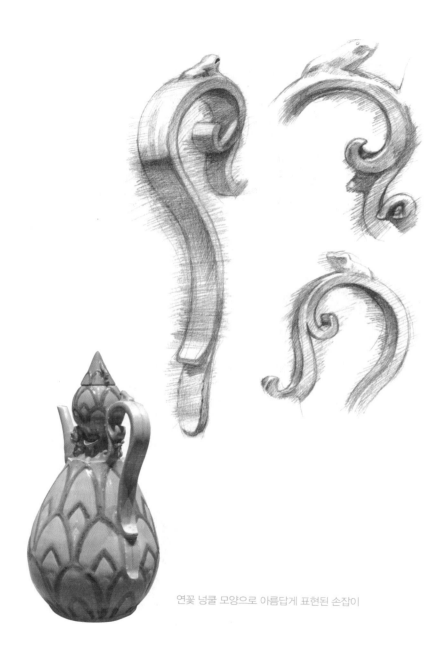

연꽃 넝쿨 모양으로 아름답게 표현된 손잡이

귀여운 동자의 조각

조형적인 맛이 기름기가 없고 아주 깔끔합니다. 그것이 고려의 귀족적인 아름다움인 것 같습니다.

이 주전자에 숨겨진 진짜 중요한 부분은 바로 연꽃 봉오리를 안고 있는 동자입니다. 주전자에 동자가 만들어져 있으리라고는 짐작하기 어려우므로 이 주전자에 동자가 있다는 것을 고려하는 사람들은 거의 없습니다. 그리고 크기가 아주 작으므로 동자가 있다는 것을 알아보기가 어렵습니다. 얼굴이나 손 같은 부분들이 정교하게 표현돼 있지 않기 때문이기도 합니다. 자세히 보면 표정도 보이고 연꽃 봉오리를 안고 있는 자세도 눈에 들어옵니다. 청자에 동자들이 무늬로 새겨지는 경우는 많지만 이렇게 입체로 만들어지는 경우는 거의 없습니다. 그래서 이 동자가 주전자 양옆에 있다는 것만으로도 이 주전자를 매우 독특하게 만들어주고 있습니다. 동자가 연꽃 위에서 연꽃 봉오리를 안고 있으니 단지

우아한 곡률을 가진 주둥이 부분

장식이 아니라 의미론적으로 큰 의미가 있습니다.

이 주전자에서 조형적으로 중요한 역할을 하는 부분이 수구, 주둥이 부분입니다. 얇고 길게 만들어져 있는데, 우아하게 휘어지면서 주전자 바깥으로 향한 모양은 주전자 전체를 매우 세련되게 만들고 있습니다. 모두가 안으로 수렴되는 동세를 가지고 응축되고 있는 반면에 주둥이만 멋진 곡률을 이루면서 바깥으로 퍼지고 있으므로 대비가 돼서 그렇습니다. 여기서 주둥이가 이루는 곡률과 주둥이의 두께가 변하는 것을 보면 대단히 세련되고 아름답습니다. 위로 올라갈수록 얇아지면서 바깥으로 휘어지는 곡면의 변화는 음악이 따로 없습니다. 이 부분 하나만 봐도 큰 아름다움을 느낄 수 있습니다.

이 주둥이 윗부분에는 연꽃잎 같은 것이 붙어 있습니다. 가늘고

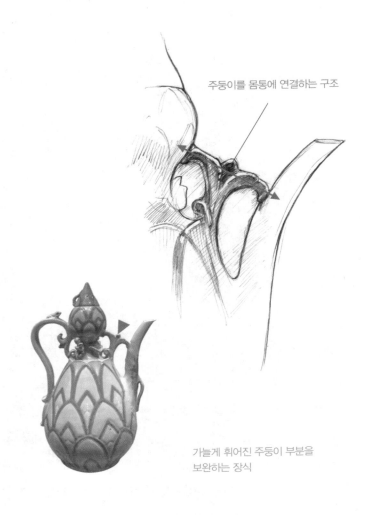

주둥이를 몸통에 연결하는 구조

가늘게 휘어진 주둥이 부분을
보완하는 장식

길게 바깥으로 뻗어 나간 주둥이를 보강하는 부분입니다. 주구와
주둥이 부분이 너무 가늘고 길게 만들어졌기 때문에 그대로 만들
어진다면 가마에서 구울 때나 사용할 때 파손되기 쉽습니다. 그
러므로 이렇게 연꽃잎인 것처럼 위장해서 구조적인 보완을 해놓
은 것입니다. 너무나 아름답고 자연스러워서 얼른 알아차리기는

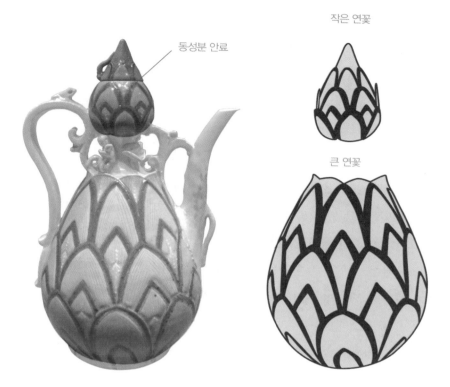

작은 연꽃

동성분 안료

큰 연꽃

주전자 몸체의 아름다운 두 송이의 연꽃 형태

힘든데, 이 주전자에서는 구조적 보강도 이렇게 예술적으로 디자인했습니다.

이 주전자에서 가장 크게 눈에 들어오는 부분은 몸통에 그려진 연꽃입니다. 이 모양은 평면적인데, 이 그림이 그려진 것은 유기적인 곡면입니다. 다시 말해 이 연꽃잎의 디자인은 주전자의 몸통과 상호작용을 통해 만들어진 모양입니다. 그것을 생각하고 보

면 이 꽃잎의 디자인이 그저 아름답지만은 않다는 것을 알 수 있습니다. 몸통의 연꽃잎들을 보면 위로 올라갈수록 좁고 길어집니다. 그 점진적인 변화가 이 주전자의 인상을 아주 강렬하게 만들고 있습니다. 주전자의 몸통 아랫부분이 축구공처럼 둥근 형태이니까 아래쪽에 그려진 연꽃잎은 거기에 따라 조금 넓게 그려집니다. 위로 올라갈수록 둥근 면이 원기둥 모양으로 좁혀지기 때문에 연꽃잎이 좁고 길게 그려진 것입니다. 위쪽에 있는 연꽃 모양의 연잎들은 둥근 모양에 맞추어서 그려졌습니다.

그런데 여기서 특이한 것은 이 연꽃잎의 외곽선의 색깔입니다. 고동색에 가까운 색인데 동성분이 들어간 안료로 그렸기 때문에 이런 색이 만들어졌습니다. 보통은 그런 안료의 기술에 대해서만 말하고 마는데, 그런 안료를 쓴 이유는 청자의 녹색과는 보색이기 때문이었을 것으로 추정됩니다. 탁한 고동색이지만 연꽃잎의 윤곽을 선명하게 보여줍니다.

그 외에도 이 청자 주전자에는 다양한 안료와 장식 기술들로 잔잔한 기교들을 많이 넣어놓았습니다.

이상에서 살펴본 바와 같이 작은 청자 주전자 하나일 뿐이지만, 이 주전자 안에 들어 있는 아름다움은 한둘이 아닙니다. 앞에서 살펴봤던 은제 금도금 주전자처럼 고려의 아름다움이 총체적으로 융합된 종합선물상자 같은 유물입니다. 단지 눈에 보이는 것뿐만 아니라, 이 안에 담긴 여러 가지 가치들이 무한히 큽니다. 그 대부분이 지금의 시각에서도 유의미한 것들이어서 고려 문화의 대단함을 다시 한번 확인하게 되는 것 같습니다.

다만 그것을 보는 정교한 눈과 넓은 마음과 합리적인 생각을 먼저 장착해야 볼 수 있을 것입니다.

참외가 왜?

이 아름다운 청자 병을 보면서 참외를 생각하기는 참 어려울 것 같습니다. 일단 형태가 너무나 아름답고, 조화가 뛰어나고, 무엇보다 이 모양이 사람들에게 이미 많이 각인돼 있기 때문입니다. 물론 이름에 참외가 있어서 힌트가 되기는 합니다만, 박물관에 진열된 이 청자만 보면 여기서 참외 모양을 따로 떼어내 보기는 쉽지 않습니다.

하지만 이 청자에서 참외를 봤다고 하더라도 별로 달라질 것은 없을 것 같습니다. 그냥 재미있는 아이디어라고 생각하고 지나치기가 쉽겠지요. 고려청자 중에는 참외뿐 아니라 죽순이나 복숭아 등의 모양을 도입해서 만든 것들이 많습니다. 그래서 고려시대에 나타났던 그냥 일반적인 경향이었거니 하고 생각하기가 쉽습니

죽순 모양

대나무 모양 대나무 모양

복숭아 모양

청자 죽순 모양 주전자와 복숭아 모양의 연적

385

중국의 참외 모양 청자 병

다.

그런데 청자의 이런 표현은 단순한 아이디어에서 그치는 문제가 아닐 수 있으므로 그렇게 간단하게 치부할 수만은 없습니다. 일단 참외 모양의 병은 중국의 영향인 것으로 보입니다.

중국의 청자에서도 참외 모양을 적용한 병이 많이 만들어졌습니다. 조형성에서는 현격한 차이를 보이나 고려의 것과 디자인 개념은 같습니다. 따라서 고려의 참외 모양 청자를 당시의 국제적 유행을 따른 것으로 볼 수도 있습니다. 중국에서는 왜 그런 시도를 했는지, 고려는 또 왜 청자를 중국의 이런 경향을 따라 만들었는지의 문제는 남습니다.

앞에서 살펴본 것처럼 고려에서는 자체적으로 자연물을 도입한 다양한 청자를 많이 만들었습니다. 그러므로 정확하게 살펴봐야 하는 것은 왜 자연물의 모양을 생활용품에 도입했는가 하는 점입니다. 이렇게 국가적 차원에서, 사회적 차원에서 무언가 일관된 양식적 흐름이 있었다는 것은 그렇게 하게 만든 외적 작용이 있었다는 것인데, 분명히 당시의 어떤 미적 이념이 개입했을 것이 분명합니다. 이 참외 모양의 청자 병은 그런 역학관계를 설정하고 깊이 있게 살펴봐야 할 필요가 있습니다.

자연의 도입

이 참외 모양 청자 병의 구조를 보면 참외를 연상케 하는 둥글둥글한 형태를 중심으로 단순한 모양의 굽과 긴 목이 위아래로 결합되어 있습니다. 일체의 장식도 안 만들어져 있는 것을 보면 이 참외 모양이 적어도 장식을 위해 도입된 것 같지는 않습니다. 그럴 의도였다면 참외의 형태를 과장하

참외 모양 청자 병의 구조

고 복잡하게 만들어서 최대한 장식적으로 표현했을 것입니다. 이 병에서는 참외가 매우 단순하게 만들어져 있습니다. 순수한 참외 모양 그 자체를 병의 형태에 도입하려 한 의도를 읽을 수 있습니다. 그리고 참외 모양에 결합된 위아래의 형태들도 일체의 장식이 없습니다. 이 병은 기본적으로 미니멀한 스타일로 디자인되어 있고, 참외 형태의 순수한 구조를 표현하려 한 의도를 읽을 수 있습니다.

12세기의 전성기 청자들 중에서는 이런 것들이 많습니다. 장식은 최대한 배제하고 단순한 형태 안에 이념적 아름다움을 표현합니다. 많은 사람들이 청자 표면의 색에만 집중하다 보니까 이런 특징에 대해서는 별로 관심을 두

지 않았던 것 같습니다. 그런데 고려시대 청자에서 이런 미학적 표현이 이루어졌다는 것은 그냥 넘어갈 일이 아닙니다.

의도적으로 장식을 배제하고, 미니멀한 형태를 통해 이념적인 표현을 하는 경우는 현대 미술이나 현대 디자인에 와서나 일반화됩니다.

가령 몬드리안은 조형의 본질을 표현하기 위해 수직선, 수평선만으로 그림을 그렸고, 색도 삼원색과 검은색과 흰색만 칠했습니다. 그의 단순한 그림 스타일은 그런 의도에 따른 결과였습니다. 찰스 임스의 라 셰즈 의자는 비스듬히 누울 수도 있고 바로 앉을 수도 있도록 디자인하는 과정에서 마치 초현실주의 작가 달리의 그림에 나오는 늘어난 시계 모양 같은 형태가 만들어졌습니다. 그런 내용들을 가지고 있지만 의자의 모양은 아무런 장식 없이 매우 심플합니다.

참외 모양의 병에서 살짝 살펴본 것처럼, 미니멀한 형태의 고려 청자들도 특정한 이념을 표현하는 과정에서 만들어졌다고 볼 수 있습니다. 일종의 이념적 조형인 것입니다. 그렇다고 해서 이후의 상감청자나 장식적이고 조형적인 청자가 이념적이지 않다고 할 수는 없습니다. 이념이 표현되는 방식은 다양하기 때문입니다. 아무튼 절제된 스타일로 일정한 양식적 경향을 보여줄 때는 특정한 이념을 표현한 결과라고 보는 게 정확합니다.

그렇다면 청자의 형태에 참외를 도입한 데에는 어떤 이념이 작용했던 것일까요?

최근에 등장하고 있는 세계 디자인의 추세를 보면 참고가 될 수

몬드리안의 미니멀한 그림과
미국의 디자이너 찰스 임스의 라 셰즈의자 1948

토르트 분체의 조명장식
갈란드

있을 것 같습니다. 네덜란드의 디자이너 토르트 분체Tord Boontje가
디자인한 갈란드Garland를 보면 참외 모양 청자 병의 콘셉트와 비
슷합니다. 얇은 금속판에 식물 모양을 레이저 커팅해서 조명기구
위에 무작위로 덮어서 장식하는 장식품입니다.

식물 모양을 그대로 디자인에 도입한 점이나 그것을 새로운 형태
로 재창조한 점 등이 개념적으로 매우 유사합니다. 프랑스의 라
디Radi 디자이너 그룹의 휘펫Whippet 벤치 디자인도 그렇습
니다.

영국의 사냥개 휘펫의 모양을 그대로 적용한 리얼리즘적 접근이
나, 미니멀한 형태를 부가하여 독특한 벤치의 형태를 만든 것들
이 참외를 적용한 청자 병과 디자인 개념이 일치합니다.

라디 디자이너 그룹의 휘펫 벤치

21세기에 접어들면서부터 세계 디자인계에는 이렇게 자연물을 도입하여 새로운 형태를 디자인하는 경우가 많이 나타나고 있습니다. 그리고 이런 디자인들은 현재 많은 사람으로부터 주목을 받고 있습니다. 그리고 세계 디자인계를 이끄는 선구 역할을 하고 있기도 합니다. 그렇다면 왜 이런 디자인이 지금 세계적인 경향이 되는 것일까요? 그것을 알기 위해서는 20세기에서부터 지금까지 디자인 역사의 흐름을 살짝 살펴봐야 합니다.

기계와 자연

　　　　　　20세기는 기능주의 디자인이 이끌었다고 해도 과언이 아니었습니다. 이른바 모더니즘 디자인이라고 불리는 스타일입니다. 그런 기능주의 디자인은 장식이 일체 없는 기하학적인 형태를 지향했습니다. 정확히 말하자면 기계적인 형

기계 미학으로 디자인된
독일의 브라운사의 스피커 디자인

태를 추구했습니다. 실지로 20세기 세계 디자인을 지배했던 것은
'기계 미학'이었습니다.

그런 기계적 형태의 디자인들은 현대성과 합리성이라는 명분으
로 20세기를 지배했지만, 결정적으로 환경오염이나 자원의 문제
들을 일으킨 원인이 됐습니다. 그래서 20세기 후반부터는 포스트
모던 디자인이나 해체주의 디자인 등에 의해 와해되기 시작했습
니다.

21세기에 접어들면서부터는 기능주의 디자인에서 결핍되었던 '자
연'이라는 문제를 적극적으로 고려하기 시작했습니다. 바로 그
런 과정에서 나타나기 시작했던 것이 앞에서 살펴봤던 자연주의
적인 디자인들이었습니다. 그래서 지금 많은 현대 디자인들에서

는 기계적인 특징을 제거하고 자연의 속성을 취하려는 시도들이 많이 나타나고 있는 것입니다. 그러니까 많은 디자인에 자연이 도입되었던 데에는 산업에 의해 황폐해진 삶의 환경을 회복하려는 절박함과 그런 가치를 지향하는 시대정신이 작용했던 것입니다.

참외 모양의 청자 병을 비롯한 고려의 여러 청자에서 현대 디자인에서 나타나는 자연주의적 경향이 유사하게 나타났었다는 것은 놀라운 일입니다. 원인은 같지 않았겠지만 자연의 속성을 실현하고자 한 미학적 의지가 당시에도 동일하게 작용했다는 것을 알 수 있습니다. 그러니까 참외 모양의 청자 병을 비롯해 자연물을 도입한 고려청자들은 단지 자연의 겉모습을 모방한 것이 아니라 자연적 속성을 확립하려 한 미학적 노력의 결과였던 것입니다. 참외 모양을 장식적으로 만들지 않고 심플한 형태로 만든 것을 봐도 잘 알 수 있습니다.

아름다운 곡면에
숨겨진 자연

그래도 참외 모양의 청자는 어쨌든 청자입니다. 이 병의 이념적 내용을 빼고, 순전히 조형성만 살펴봐도 뛰어납니다.

이 병의 비례부터가 심상치 않습니다. 이 병은 병목, 참외 모양의 몸체, 굽의 세 부분으로 나뉘는데, 각각의 부분들의 높이 비례가

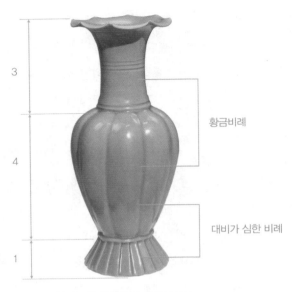

3

황금비례

4

대비가 심한 비례

1

참외 모양 청자 병의 조형적 특징

매우 뛰어납니다. 병의 목 부분과 참외 모양의 몸체는 대체로 2:3 내지는 3:4 정도의 비례를 형성하고 있습니다. 황금비례로 알려진 비례 값입니다. 고려시대의 선조가 황금비례를 알아서가 아니라, 눈이 쾌적하게 느끼는 생리적 비례를 구현했기 때문에 나타난 결과입니다. 맨 밑의 굽은 아주 짧은 높이로, 위의 비례들과 극한 대비를 이루어 조형적으로 두드러지게 만들어져 있습니다. 이런 비례의 짜임새 있는 변화만으로도 이 청자 병의 아름다움은 충분합니다.

이 병의 또 다른 측면의 아름다움은 이 병을 흐르는 3차원 곡면입니다. 심플한 형태라서 그 흐름도 선명합니다. 우선 이 병 윗부분

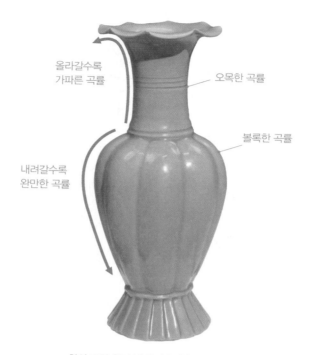

올라갈수록
가파른 곡률

오목한 곡률

볼록한 곡률

내려갈수록
완만한 곡률

참외 모양 청자 병의 아름다운 곡면의 흐름

의 곡면 흐름에서부터 살펴보면, 맨 위의 입구 부분에서 목까지
는 매우 격하게 휘어지다가 느슨하게 풀어집니다. 곡면은 오목하
게 흐릅니다. 그리고 참외 모양에 이르러서는 곧바로 볼록한 방
향으로 바뀌어 약간 응축된 흐름을 보이다가 아랫부분으로 완만
하게 풀어지면서 흐릅니다. 그리고 참외의 끝부분에서는 부채처
럼 넓게 펼쳐지면서 직선으로 마무리됩니다.

이 병을 흐르는 곡면은 형태의 단순함 만큼이나 그 우아하고 아
름다운 느낌이 시원하게 눈을 파고들어 옵니다. 이 청자 병뿐만

아니라, 우리 역사에서는 이런 유기적인 곡면의 조형 전통이 뿌리 깊습니다. 거의 모든 우리의 역사를 청자와 같은 유기적인 형태가 이끌었다고 해도 과언이 아닙니다. 그런데 이런 유기적인 형태에 대한 선호는 우연히 나타나지 않습니다. 정확한 이념적 동기가 그 뒤에서 작동한 결과입니다.

이 유기적 곡면의 선호 뒤에도 '자연'이 자리 잡고 있습니다. 자연의 실현, 자연의 확립 등 자연에 대한 선호가 사회적으로 높아지면 딱딱한 기하학적인 형태보다는 유기적인 곡면이 주목받습니다. 불규칙하지만 부드럽고 생동감이 가득 찬 조형적 특징이 바로 자연의 조형적 성질과 유사하기 때문입니다.

로스 러브그로브Ross Lovegrove의
생수병 디자인

21세기에 접어들면서 유기적 곡면의 디자인이 국제적으로 유행하게 된 것도 바로 그 때문이었습니다.

"캡틴 오르가닉Captain Organic"이라는 닉네임을 가진 영국의 유명한 디자이너 로스 러브그로브Ross Lovegrove가 디자인한 생수병을 보면 어느 한 군데도 질서를 찾아볼 수 없는 유기적인 곡면으로 디자인돼 있습니다. 투명한 플라스틱 재질 때문에 이것은 병이 아니라 그냥 물처럼 보입니다. 이런 형태의 디자인이 나오게 된 것은 20세기 기계문명 때문에 피폐해진 '환경'이나 '자연'을 회복하는 것이 사회적으로 매우 위중해졌기 때문입니다.

로스 러브그로브의 생수병 디자인은 참외 모양 청자 병보다 곡면의 웨이브가 훨씬 더 불규칙합니다. 물처럼 보이는 것은 그 때문입니다. 그래서 이 현대 디자인이 자연적 속성을 훨씬 더 강하게 실현하고 있다고 볼 수 있습니다. 앞으로 조선시대에 관해 살펴볼 때 자세하게 다루겠지만, 고려시대의 유물이 가진 유기적 곡면은 그래도 아직 불규칙한 단계에까지는 이르지 않습니다. 조선에 들어서야 불규칙함이 본격적으로 시도되고, 그로 인해 자연의 실현이라는 미학적 목표도 구체화됩니다.

참외 모양의 청자 병은 단순하지만, 몸체를 타고 흐르는 곡면의 흐름이 오목하고 볼록한 대비를 이루면서 아주 역동적으로 보입니다. 무엇보다 그렇게 해서 만들어지는 곡면이 너무나 아름답습니다. 곡면을 아름답게 만드는 데에 참외의 사실적인 곡면 구조가 매우 큰 역할을 하는 것을 놓쳐서는 안 됩니다. 자연을 막연히 도입하는 것이 아니라 자연의 실제 형태를 아름다운 조형으로 승

병의 입구 부분의 얇은 면

화시키고 있는 조형적 감각이 돋보입니다.

이 병을 볼 때마다 감탄스러운 부분은 입구의 꽃잎 같은 형태입니다. 흙으로 만들어졌는데도 어떻게 그토록 얇게 만들어질 수 있는지 볼 때마다 감탄을 금하지 못하게 됩니다. 그리고 이 얇은 부분이 마치 꽃의 잎처럼 너무나 부드럽게 느껴져서 그것도 놀랍습니다.

더 놀라운 것은 이렇게 얇은 부분이 아무 손상 없이 지금까지 무사히 남아 있는 것입니다. 많은 사람의 초인간적인 노고가 느껴져서 볼 때마다 마음속으로 감사하게 됩니다.

이 병이 고려시대의 것으로 보이지 않고 요즘의 디자인으로 보이

기 시작했던 것은 앞서 살펴봤던 현대 디자인들을 본 이후부터였습니다. 자연을 도입하여 자연의 속성을 실현한 조형적 접근은 완전히 일치해 보였습니다. 그것을 계기로 박물관은 과거를 박제해 놓은 곳이 아니라 미래가 감추어진 곳으로 바뀌었습니다. 그래서 이후로는 박물관을 수시로 찾지 않을 수 없게 됐습니다. 21세기의 앞날이 감추어져 있다고 생각하니 눈에 불을 켜고 유물들을 샅샅이 찾게 됐습니다.

한국 문화에 대한 세계의 관심이 증대되는 것을 보면 그런 생각이 착각이 아니라 사실이라는 확신이 점점 뚜렷해집니다. 선조들이 남겨놓은 유물들이 앞으로 또 어떤 미래를 보여줄지 계속해서 찾아다니게 될 것 같습니다.

청자 사자 모양 향로

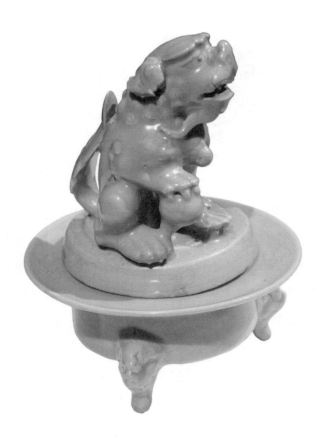

청자의 또 다른 가능성

청자는 흙으로 빚어서 만든 그릇이라는 인식이 강합니다. 그런데 엄밀히 말하면 청자는 그런 기술로 흙을 구워서 무언가를 만들어놓은 것입니다. 그리고 도자기라는 말도 그릇이라고만 생각하기가 쉽습니다만, 여기서 '기器'라는 말은 어떤 기능을 가지는 오브제라는 뜻이지 꼭 무언가를 담는 용기나 그릇만을 지칭하지는 않습니다.

지금까지 청자에 대해서 유기적인 곡면의 조형성이나, 갖가지 무늬나 장식을 표현한 기술이나, 그것의 뛰어난 미학적 가치에 대해서 많이 살펴봤습니다. 그런데 대부분이 무엇을 담는 용기들에 관한 것이었습니다. 그래서 그런 청자 용기들에 담긴 마이크로한 가치들을 아무리 찬양하고 높이 평가한다 해도 한계를 가질 수밖에 없습니다. 고려시대 사람들이 그릇만 만들고 살지는 않았을 것이기 때문입니다.

현재 남아 있는 고려 유물의 범위가 매우 제한적이기 때문에 지금 남아 있는 고려 유물의 뛰어남을 살펴볼 때는 반드시 지금 남아 있지 않은 유물들은 어떠했을지를 같이 생각해야 합니다. 그리고 남아 있지 않은 고려 유물들에 대한 가능성의 여백은 항상 마련해두어야 합니다. 그것이 없으면 부분을 전체로 보는 편견에 빠질 수밖에 없습니다. 중요한 것은 청자 하나가 아니라 고려 문화 전체에 대한 이해일 것입니다.

이 사자 모양으로 만들어진 청자 향로를 볼 때마다 그런 생각을

다잡게 됩니다. 이것을 볼 때마다 청자가 아니라 고려시대의 조각이 보이기 때문입니다. 이 향로를 자세히 살펴보면 당대의 조각들이 어떠했을지를 엿볼 수 있습니다.

지금까지 청자를 표면의 조형미나 장식 방식이나 장식의 미학적 가치들의 관점에서 많이 살펴봤지만, 이 향로에서는 청자의 또 다른 가능성을 엿볼 수가 있습니다. 그것은 바로 '조각적 가치'입니다.

고려 조각의 수준과
아름다움

이 향로에서 단연 돋보이는 부분은 사자 모양의 조각입니다. 그 외의 부분들은 모두 부차적입니다. 사자 모양의 캐릭터가 중심에 만들어져 있고 또 눈에 띄기 때문에 돋보이는 게 아니라 조각 자체의 수준이 매우 뛰어나서 그렇습니다. 꼭 이 향로를 지칭하고 한 말인지는 모르겠지만, 서두에 언급했던 중국 송나라의 사신 서긍의 같은 책에 이런 모양의 고려청자 향로에 대한 칭찬이 나옵니다.

"산예출향後猊出香 역시 비색인데, 위에는 짐승이 웅크리고 있고 아래에는 봉오리가 벌어진 연꽃 무늬가 위를 떠받치고 있다. 여러 그릇 가운데 이 물건이 가장 정교하고 빼어나다. 그 나머지는 월주越州의 옛 비색秘色이나 여주汝州 관요에서 새로 구워낸 청자와 대체로 유사하다."

여기서 산예는 중국이나 우리나라에서 옛날부터 많이 만들어졌던 사자 모양의 캐릭터를 말합니다. 최치원의 절구시 중 하나에 산예가 유사에서 건너왔다는 표현이 있습니다. 이것을 보면 통일신라시대에 이미 산예가 우리나라에 많이 알려져 있었다는 것을 알 수 있습니다. 그리고 이 시에서 '유사'는 고비사막을 말합니다. 그러니까 산예는 고비사막을 넘어온즉슨, 인도에서 넘어온 캐릭터인 것을 알 수 있습니다. 인도의 사자 모양에서 유래한 것으로 추정되는데, 불교의 전파와 더불어 중국과 우리나라에 일찌감치 들어온 것 같습니다. 그래서 우리나라에서도 통일신라시대부터 사자 모양의 조각들이 많이 만들어졌습니다.

뛰어난 조각의 나라답게 통일신라의 사자 조각들은 대단히 우수

다보탑의 사자 조각

합니다. 사실적이지는 않지만, 생동감이나 조형적 완성도에 있어서 대단한 수준을 보여줍니다. 다보탑의 사자상이 대표적입니다. 가슴 부분의 긴장된 근육과 땅을 버티고 있는 앞다리의 긴장감은 대단한 시각적 기운을 보여줍니다. 그런데 그중에서도 안압지에서 출토된 향로 뚜껑의 사자 조각이 표현방식이나 포즈에 있어서나 고려 향로의 사자 조각과 연속성이 많습니다.

고려 향로의 사자처럼 이 향로의 사자도 실지로 보면 크지 않은데, 그 우러나오는 기운이 매우 거대합니다. 확실히 통일신라의 조각은 엄청난 생동감을 세련된 형상으로 표현하는 데에서는 탁월합니다. 그런데 크기는 다르지만, 통일신라의 사자 조각들은

안압지에서 출토된
사자가 조각된 향로 뚜껑

통일신라의 사자상과 유사한 생동감을
가지고 있는 고려 향로의 사자상

대부분 고려 향로의 사자와 유전적 유사성을 가지고 있습니다. 조각적 선조랄까요.

고려청자 향로의 사자 조각은 크기는 작고, 아기 사자인 듯한 모습이 귀엽고 앙증맞아 보이기도 하지만, 입을 벌리고 소리를 내는 듯한 표정과 잔뜩 웅크리고 있는 듯한 자세, 곧추세워진 꼬리 등에서는 무언가 차분하지만 웅혼하고 활기찬 기운이 잔뜩 느껴집니다.

중국이나 일본의 비슷한 조각들이 가지고 있는 날카롭고 과한 기운과는 확실히 다릅니다. 중국의 사자상은 기운생동하는 힘을 주체를 못 하는 것 같은 느낌이 강하고, 힘이 너무 과장돼 보입니다. 그리고 일본에서 볼 수 있는 비슷한 상들에서는 사악함이 느껴질 정도로 기운이 매우 날카롭습니다. 서긍이 고려의 산예출

날카롭고 기운이 과해 보이는 중국과 일본의 사자상들

차분하면서도 힘찬 생동감이 두드러지는 조선시대의 사자상

향, 즉 사자 모양의 향로가 대단히 뛰어나고 독창적이라고 한 것을 보면 중국의 시각에서도 확실히 은은하고 웅장한 기운을 가진 고려의 조각은 달리 보였던 것 같습니다.

청자 향로의 이런 부드러우면서도 힘찬 기운은 통일신라시대뿐 아니라 이후에 등장하는 조선시대의 사자상에서도 비슷하게 나타납니다. 우리 민족 전체의 조형적 성향이 그런 특징을 가진다고 볼 수 있습니다.

다만 고려의 조각적 경향은 좀 더 세련돼 보이고, 정리돼 보인다는 특징이 있습니다. 종이나 다른 여러 분야에서 나타나는 조각적 경향들을 살펴보면 확인할 수 있습니다.

청자향로의 사자상은 만든 사람의 취향에 따라 그냥 만들어진 것이 아니라 국제적인 보편성, 우리 민족 특유의 조형적 취향이라는 매우 입체적인 미학적 연관성 속에서 만들어졌습니다. 말하

자면 이 향로 조각의 가치는 이 향로 안에서 그칠 수 없고 당대의 문화 인류학적 흐름과 고려시대 조형적 경향 등을 고려하여 입체적으로 해석해야 하는 것입니다. 그랬을 때 이 조각의 의미와 가치가 제대로 평가될 수 있습니다.

향로에 담긴
조형적 아름다움

이 향로의 문화적인 배경을 잠시 미뤄두고 자체의 조형적 가치만 살펴봐도 대단합니다. 전체의 구조를 보면 횡적인 향로 몸체가 마치 작품 대처럼 세 개의 작은 다리로

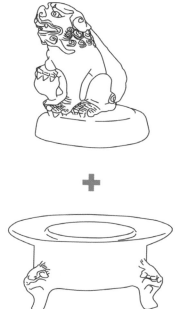

사자 모양 장식 뚜껑
향로의 구조

세워져 있고, 그 위에 사자 조각이 두툼한 원형의 뚜껑 위에 세로로 앉아 있습니다.

사자의 존재감이 향로에서 가장 큰데 이 사자는 사실 뚜껑 위의 장식입니다. 이 향로에서 기능적으로 중요한 부분은 향을 피우게 되는 아래쪽의 몸체입니다. 그것을 보면 주객이 전도된 디자인이라고 할 수도 있을 것 같습니다. 이런 향로가 실내에 있다면 어떨지를 상상해보면, 사용하지 않을 때는 뛰어난 실내장식 소품으로 활약을 했던 것으로 보입니다. 요즘은 이런 역할을 하는 디자인들이 많습니다.

네덜란드의 디자이너 마르셀 반더스가 디자인한 와인오프너를 보면, 피에로 모양으로 돼 있어서 사용하지 않을 때는 훌륭한 실

피에로 모양을 한 마르셀 반더스의 와인오프너 디자인. 2016

한쪽 발을 올림

왼쪽으로 치우침

왼쪽으로 치우친 사자의 위치와 한쪽 발을 올린 비대칭적인 자세

내장식품으로서 큰 역할을 할 수 있도록 디자인돼 있습니다. 요즘은 하나의 디자인이 하나의 기능만 수행하는 것이 아니라 이렇게 상징적으로, 장식적으로도 사용할 수 있는 멀티플레이 디자인이 각광받고 있습니다. 사자 모양 향로와 유사한 디자인 콘셉트입니다.

그런데 이 향로 위에 사자가 자리 잡은 위치를 정면에서 보면 바닥을 짚고 있는 발이 중심에 놓여 있고 몸 전체가 왼쪽으로 치우쳐져 있습니다. 약간 비대칭적인 구조를 이루고 있는 것입니다. 이런 처리에서 이 향로에 구현된 세련된 조각적 감각을 읽을 수

있습니다.

우선 이렇게 비대칭적 구조로 만들어진 이유는 사자의 자세가 대칭적이지 않기 때문입니다. 사자의 자세를 보면 고개는 들고, 오른쪽 발을 여의주 같은 구형 위에 올려놓고 있고, 왼쪽 발은 바닥에 굳건히 붙이고 있습니다. 오른쪽 발이 위로 올라가 있으니 왼쪽 발을 거의 몸의 중심에 놓아 사자 몸체의 시각적 균형을 잡고 있습니다. 그리고 왼쪽 발 바로 옆에 왼쪽 뒷발이 있어서 안정감이 더해지고 있습니다. 이런 안정감을 확보한 다음에 상체를 앞쪽으로 확 기울이고 얼굴을 가장 앞쪽으로 내밀고 있습니다. 그래서 사자의 위치가 뚜껑의 한가운데가 아니라 한쪽으로 약간 치우쳐 있게 되었던 것입니다. 그냥 사자가 앉아 있는 것처럼 보이지만 사실은 역동적인 자세를 만들기 위해 매우 치밀하게 계산된 조각입니다.

옆에서 사자의 모습을 보면 몸체가 앞쪽으로 기울어져서 대각선 구도를 이루고 있습니다. 전체 구도가 이러하므로 이 사자에게서 매우 역동적인, 기운이 생동하는 느낌이 만들어지는 것입니다. 이렇게 비대칭적인 자세를 통해 생동감을 끌어내는 것은 서양의 고전주의 조각에서는 기본 중의 기본입니다.

미켈란젤로의 대표작 다비드상을 보면 마치 살아 있는 사람처럼 생동감이 대단합니다. 실감 나게 만들어서가 아니라 자세 때문입니다. 이 다비드상은 두 다리에 체중을 똑같이 싣고 서 있는 게 아니라 오른쪽 다리에 대부분 체중을 실어서 약간 뒤쪽으로 기울어진 자세를 취하고 있습니다. 그러다 보니 앞쪽으로 공간이 비

비대칭적인 자세를 통해 살아 있는 듯한
생동감을 보여주는 미켈란젤로의 다비드상

어 있어서 왼손을 위로 올리고 있습니다. 오른손은 반대로 수직
방향으로 자연스럽게 내리고 있습니다. 두 팔의 서로 다른 자세
가 전체적으로 매우 역동적인 구조를 만들고 있습니다. 만일 체
중을 두 발에 똑같이 싣고 서 있다면 두 팔도 대칭적인 자세를 하
고 있었을 것입니다. 그렇게 되었다면 아무리 정교하고 실감 나

향로 용기와 다리의 조형성

게 이 조각을 만들었다고 해도 로봇처럼 딱딱해 보였을 것입니다.

자세를 비대칭적으로 취하고 있으므로 팔다리의 위치나 포즈가 다양하게 만들어져서 살아 있는 듯한 생동감이 만들어지는 것입니다. 고려 향로의 사자는 바로 다비드상에서 표현된 그런 조각의 원리로 만들어졌습니다. 이런 시각으로 중국이나 일본의 조각들을 보면 자세가 다소 딱딱하다는 것을 볼 수 있을 것입니다. 자세에서 자연스러운 동세가 잘 만들어지지 않으니, 표정이나 부분의 표현을 과하게 만들어 기운생동하는 것처럼 만들 수밖에 없는 것입니다.

조각적인 측면에서도 고려는 대단한 수준에 이르렀다는 것을 향로의 이 사자를 통해 알 수 있습니다. 고려시대에 만들어졌던 다른 크고 작은 수많은 조각은 도대체 어땠을까요? 게다가 이 사자 조각은 다비드상이 만들어지기 200에서 300여 년 전에 만들어진 것입니다.

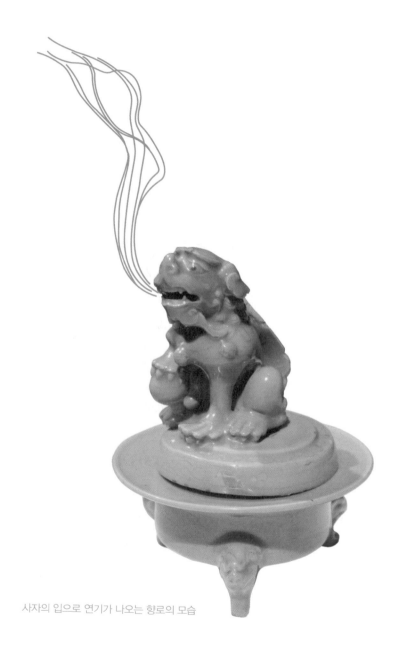

사자의 입으로 연기가 나오는 향로의 모습

사자 조각이 된 뚜껑이 워낙 뛰어나서 아래쪽에 있는 향로 몸체와 다리의 조형성을 놓치기가 쉽습니다. 평범해 보이지만 향로의 테두리와 용기 부분의 넓이와 높이의 비례가 아주 잘 잡혀 있습니다. 그리고 도깨비라고도 하듯 수호신 같은 캐릭터가 새겨진 다리도 크기는 작지만, 볼만합니다. 형상에서 뿜어져 나오는 조형적 에너지가 대단합니다. 고려의 조각이 통일신라의 전통을 매우 잘 계승하고 있다는 것도 느낄 수 있습니다.

이 향로의 소속은 분명 청자이지만 이 청자의 사자 조각은 고려시대의 조각을 대변해주고 있습니다. 크기는 작지만 세련된 조형적 표현이나 사자의 자세를 통해 조형적 생동감을 표현하는 솜씨는 고전주의 조각에 이르고 있습니다. 아마도 고려시대의 다른 조각들은 훨씬 더 뛰어난 수준을 이루고 있었을 것입니다. 흡족하지는 않지만, 이 정도의 조각이라도 있어서 고려시대의 조각을 엿볼 수 있다는 것이 얼마나 다행한 일인지 모릅니다. 이 정도의 실마리라도 부여잡고 고려의 문화를 계속 상상하다 보면 새로이 발굴된 고려의 유물들이 덧붙여지면서 그 상상이 많은 부분 현실로 바뀌어갈 것입니다.

마지막으로 이 청자 사자 모양 향로가 향로라는 사실을 좀 짚고 넘어가야 할 것 같습니다.

지금까지 계속 이 향로의 조각적 가치에 대해서만 살펴봤습니다만, 이 향로는 향을 피우는 향로입니다. 그렇다면 향로로서 어떻게 사용되었는지에 대해서도 설명이 돼야 할 텐데, 이 향로가 어떻게 사용됐는지는 많이 알려지지 않습니다.

사자가 조각된 뚜껑 아랫부분을 보면 구멍이 나 있습니다. 그것은 이 향로에서 향을 피웠을 때 연기가 사자의 입으로 나온다는 뜻입니다. 이 향로가 단지 향을 피우는 도구만이 아니라 매우 멋진 생활용품, 삶을 값지게 만들어주는 뛰어난 문화용품이라는 것을 직감할 수 있습니다.

향을 피우는 아무것도 아닌 일상생활이 이런 향로를 통해 문화적 행위로 승화된다는 것이 이 향로가 어떤 재료로 어떻게 만들어졌는가 하는 것보다 훨씬 더 중요한 가치라는 것이 절실하게 느껴집니다.

27
Made in
Korea

콜라주 조각

청자 칠보 무늬 향로

층층이 구조

　　　조화라는 것은 전체를 이루는 부분들이 조화를 이루며 통일되는 것을 말합니다. 지금까지 살펴본 고려의 유물들은 이런 점에서는 다들 아주 뛰어난 면모를 보여주었습니다. 그런데 이 청자 칠보 무늬 향로는 좀 다릅니다. 위에서부

청자 칠보 무늬 향로의 조형적 구성

터 아래에 이르기까지 어울리는 점이 없는 요소들이 모여 하나의 형태를 이루고 있기 때문입니다.

사실 처음에는 잘 몰랐었습니다. 워낙 많이 알려진 향로였고, 뛰어난 미적 가치를 가진 것으로 꼽히는 유물이었기 때문에 다른 사람들처럼 하등 의심을 하지 않고 이 향로를 봤습니다. 그런데 조형에 관한 공부를 하면서부터 이 유물이 심상치 않다는 것을 느끼게 됐습니다.

일단 이 유물을 보면 위에서부터 서로 다른 구조의 형태들이 탑처럼 순차적으로 쌓인 것처럼 만들어져 있습니다. 크게 세 부분으로 나눌 수 있는데, 맨 위에는 원이 반복돼 만들어진 칠보 무늬가 둥근 구 형태에 적용돼 투각돼 있습니다.

이렇게 선적인 구조에 속이 비어 있는 구 형태는 고려 유물에서는 찾아보기 어려운 것이며, 기계적인 구조라 흙으로 만들기에 좋은 형태는 아니라서 일단 놀랍습니다. 물론 이런 구조의 향로

칠보 무늬 구 형태의 구조

연꽃 구조의 몸통

는 중국에도 비슷한 것이 있어서 완전히 낯설지는 않지만 이처럼 완성도가 높게 만들어진 것은 거의 없습니다.

그 아래에는 연꽃잎을 하나하나씩 만들어 둥근 몸체 위에 붙여서 만든 연꽃 봉오리 같은 모양이 있습니다. 이 향로의 몸체인데 안쪽에 공간이 비어 있어서 향을 넣어 태우게 됩니다. 이 부분을 구성하고 있는 연꽃잎들이 아주 정교하게 만들어져서 섬세하고 아름다운 모양이 선명하게 눈에 들어옵니다. 청자의 음각이나 양각, 상감 등의 해상도 떨어지는 무늬들을 보다가 이 부분을 보면 마치 라식 수술이라도 한 것처럼 꽃잎이 선명하고 두께까지 다 보여서 시각적으로 아주 쾌적해 보입니다.

그리고 특이하게도 이 연꽃 부분의 아래쪽에는 역시 연꽃잎같이 생긴 모양이 마치 다리처럼 만들어져 있어서 연꽃 봉오리가 공중에 약간 떠 있는 것처럼 보입니다. 매우 생소한 느낌을 주는 구조인데, 조형적 감각이 아주 완벽히 돋보입니다.

받침대 부분의 구조와 토끼 모양의 캐릭터

아랫부분은 연꽃 봉오리가 세워져 있는 받침대 같은 구조를 하고
있습니다. 그런데 받침대 모양이 둥근 원이나 사각형 같은 단순
한 모양이 아니라 연잎 같은 모양으로, 액자 테두리같이 외곽이
장식돼 있습니다. 그리고 테두리 두께 면에 깨알같이 당초무늬
장식이 들어 있습니다. 이것만 해도 아름다운데, 놀라운 것은 이
받침대 모양에 작은 토끼 같은 모양의 다리가 붙어 있어서 이 향
로를 바닥으로부터 살짝 띄워놓고 있습니다. 토끼 모양이 오늘날
캐릭터 디자인에 비해도 손색이 없는 모양이라서 놀랍습니다. 크
기보다는 아주 정교하게 만들어졌습니다.

조형적 콜라주

이처럼 이 향로는 3층의 구조로 디자
인돼 있는데, 세 개의 부분이 조형적으로는 하나도 공통점이 없
습니다. 정리를 해보면 맨 위의 형태는 속이 비어 있는 구형이고,

기하학적 입체

사실적 입체

장식적 평면, 캐릭터

어울리지 않는 형태로 구성된 세 부분의 조합

중간 부분은 연꽃 모양을 비교적 사실적으로 만들어놓은 형태이고, 맨 아랫부분은 평면적이면서 캐릭터가 더해져 있습니다. 각각의 부분들은 기하학적인 입체, 사실적인 구조, 평면적인 형태로서 서로 어울리기보다는 대비되는 속성의 형태들입니다. 하나의 형태에 이렇게 세 가지 정도, 토끼까지 치면 네 가지 이상의 형태들이 대비를 이루게 되면 혼란스러워지기가 쉽습니다. 아니 혼란스러워집니다. 그런데 이 향로에서는 그런 조형적 혼란을 느낄 수가 없습니다. 이상하게도 전체가 하나의 개성 있는 이미지

로 다가옵니다. 어떻게 된 것일까요?

이렇게 서로 어울리지 않는 형태나 질감들을 일부러 대비시켜서 강한 이미지를 만드는 것을 콜라주Collage라고 합니다. 입체파나 초현실주의 작가들이 많이 구사했던 기법인데, 상당히 위험한 기법입니다. 잘 되면 이미지가 강렬해지지만 잘못하면 형태가 해체되고 촌스러워 보이기가 쉽기 때문입니다. 그래서 이 기법은 작

콜라주 기법으로 만들어진 입체파 화가 브라크의 그림과
마르셀 반더스의 인테리어 디자인

가 중에서도 실력이 뛰어난 사람들이나 선호하는 고차원의 조형 기법입니다.

이 고려시대 청자 향로의 형태는 정확하게 콜라주 기법으로 만들어져 있습니다. 정말 놀라운 일입니다. 고려시대의 다른 유물에서는 볼 수 없는 현상입니다. 그런데 그런 콜라주 형태가 전혀 이상 없이 하나의 아름다운 형태로 조화를 이루며 강한 인상을 만들고 있다는 사실은 정말 놀랍습니다. 만들어진 결과만 보면 쉽지만, 결코 쉽게 만들어질 수 없는 형태입니다. 아니 시도를 하기도 어려운 형태입니다. 어떻게 고려시대에 이런 난해한 조형적 접근이 이루어질 수 있었던 것인지 미스터리한 일입니다. 그래서 이 향로 앞에 서면 고려시대가 아니라 현대가 느껴집니다.

비밀

이 향로를 구성하고 있는 형태들이 하나도 소외되지 않고 단단한 형태를 이루고 있는 데에는 사실 비밀이 있습니다. 모든 것들이 제각각 생겨서 대비만 되는 것 같지만 구 형태나 꽃봉오리 모양, 평면적인 받침대, 토끼까지를 하나로 만들어주는 접착제는 바로 구조입니다.

이 향로의 전체 구조를 보면, 맨 위에 있는 구 형태를 필두로 하여, 맨 아래에 있는 받침대 구조에 이르기까지 거의 삼각 구도를 이루고 있습니다. 가장 단단해 보이는 구도입니다. 향로를 이루고 있는 개별 형태들은 복잡하지만, 크게는 삼각 구도를 이루고

탄탄한 향로 전체의 삼각 구도

있고, 안쪽의 여러 요소가 부분적으로 매우 탄탄한 작은 구도들을 형성하고 있습니다. 한 치의 어긋남도 없습니다. 그래서 이 향로의 형태는 강한 대비를 이루며 매우 실험적으로 보이지만 구조에서는 매우 고전적인 체계를 이루고 있습니다. 상호 간에 그물망처럼 엮여 있는 것입니다. 그것을 조형예술에서는 보통 조화라고 말하지요. 그래서 이 향로는 강한 대비감에도 불구하고 하나도 흐트러져 보이지 않았던 것입니다.

또 하나는 이 향로에서 느껴지는 일관된 이미지입니다. 형태는 복잡하지만 전체적인 인상은 산만하거나 혼란스럽지는 않습니다. 향로 전체는 부드럽고 우아해 보입니다. 자세히 살펴보면 모든 부분들이 둥근 곡면으로만 만들어진 것을 알 수 있습니다. 직선적인 것은 하나도 없고 둥글게 휘어지는 곡선으로만 통일되어

입체적 구형

꽃 봉오리의 곡면 웨이브

테두리의 둥근 곡면

향로 전체 형태를 관통하는 곡선적 이미지

있기 때문에 각 부분의 구조는 달라도 전체적인 이미지는 혼란스럽지 않고 안정되어 보이는 것입니다.

이 콜라주적인 향로가 하나의 형태로서 조화로워 보이는 데에는 우연적인 것이 하나도 없습니다. 모든 것이 치밀하게 계획된 결과인 것입니다. 고려시대에 조형적 표현이 이처럼 철저하게 계산되어 만들어졌다는 것은 대단한 일입니다. 손으로 정성 들여 만든 솜씨도 뛰어나지만 형태를 이처럼 주도면밀하게 계산하여 표

뛰어난 토끼 캐릭터 디자인

현한 지적 노력도 놓쳐서는 안 됩니다. 이 정도라면 공예가 아니라 추상미술로 봐야 하지 않을까 싶기도 합니다.

여기에 하나 더 말하자면 토끼 모양의 캐릭터 디자인입니다. 고려 유물을 디자인이라고 하면 좀 낯설고 어색할 수도 있겠습니다만, 그냥 봐도 이 향로에 만들어져 있는 토끼는 디자인이라는 표현이 더 적합한 것 같습니다.

이 향로를 보고 가장 매력적이었던 부분이 바로 토끼였는데, 요즘의 캐릭터 디자인의 조형적 문법을 모두 가지고 있습니다. 우선 토끼의 이미지가 가장 단순한 모양으로 압축돼 있습니다. 얼굴이나 귀, 앉아 있는 동세, 세세한 부분의 표현 등 토끼가 가지고 있는 조형적 특징들을 단순하면서도 매력적인 선과 입체감으로 압축해놓은 솜씨는 도저히 고려시대의 것으로 보이지 않습니다. 무엇보다 그렇게 해서 만들어진 토끼 모양이 주는 그 궁극의

426

귀여움은 고려시대의 귀족적 화려함을 전혀 보여주지 않습니다. 요즘의 팬시한 느낌을 그대로 표현해놓은 것 같습니다.

그래도 향로

　　　　　　　　　마지막으로 생각해봐야 할 것이 있습니다. 그것은 앞의 사자 장식 뚜껑의 향로와 마찬가지로 이 유물이 향로라는 사실입니다. 난해한 조형적 표현이기 이전에 이것은 생활에 빈번히 사용했던 일상생활용품이었습니다. 그것을 생각하고 보면 이 향로 맨 윗부분이 왜 복잡하게 투각된 구 형태로 만들어졌는지 대략 짐작할 수 있습니다.

향로의 몸체보다도 더 두드러지는 모양을 맨 위에 만들었던 것은 향 연기가 피어오르는 문제와 관계가 있습니다. 우선 속이 비어 있고 많이 뚫려 있는 구조는 연기가 피어오를 때 연기의 모양에 많은 영향을 줍니다. 뜨거운 연기가 공기 위로 떠오를 때 투각된 구멍들은 연기를 위로 빠져나가게 할 뿐 아니라 연기의 흐름을 흩어지게 하는 역할도 합니다. 연기가 이 구 형태를 통과하면서 불규칙한 흐름이 형성되는데, 그 흐름을 타고 연기가 매우 아름다운 형상을 만들면서 피어오르게 됩니다.

말하자면 이 칠보 무늬로 만들어진 형태는 연기의 모양을 디자인하는 부분입니다. 그러니 이 향로는 단지 향을 피우는 도구가 아니라 향의 연기를 디자인하는 도구이기도 한 것입니다. 현대 디자인도 따라갈 수 없는 고차원의 디자인 개념입니다. 그저 놀라

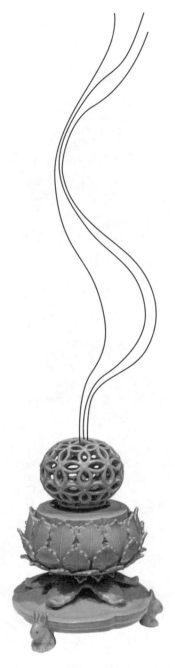

향로에서 피어오르는 연기의 궤적 추정

울 뿐입니다.

고려의 문화가 얼마나 다양하고 깊이가 있는지를 잘 보여주는 향로입니다. 이렇게 단순한 생활용품에까지 멋과 아름다움과 최첨단의 조형 원리, 심지어는 충격적인 디자인 콘셉트를 구현했던 고려의 문화는 도대체 그 깊이와 넓이를 헤아릴 수가 없습니다. 알면 알수록 이런 몇 개의 유물만으로 단정할 수 있는 문화가 아니라는 것을 느끼게 됩니다. 그래서 더 앞길이 캄캄하기도 합니다.

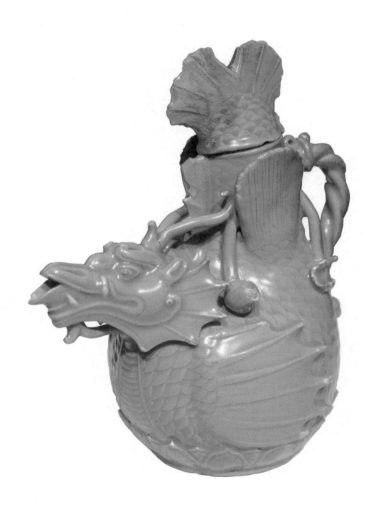

어변성룡과
주전자의 만남

뭔지 모르겠지만 이 청자 주전자 앞에 서면 발걸음을 떼기가 어려워집니다. 작은 크기의 청자 주전자이지만 보고 있으면 수없이 많은 것들이 눈에 들어와서 눈과 몸은 그대로 멈추어 있어도 뇌와 신경은 정말 바쁘게 움직입니다. 그래서 이 주전자를 보고 나면 심신이 극도로 지칩니다. 도대체 이 주전자 안에는 무엇이 얼마나 담겨 있기 때문일까요?

먼저 이 주전자를 보면 용 모양의 얼굴도 조각돼 있고, 날개같이 생긴 지느러미 같은 것도 있고, 머리 위쪽으로는 꼬리 같은 것도 있습니다. 그런데 이 모든 것들이 위아래로 마구 붙어 있는 것 같아서 이 용같이 생긴 캐릭터가 어떤 몸과 자세를 취하고 있는지 알아보기가 어렵습니다. 그래서 이 주전자에서는 구조부터 먼저 살펴봐야 합니다.

이 주전자의 주인공은 용입니다. 주전자는 용의 몸을 표현하고 있습니다. 그런데 주전자의 동글동글한 모양과 용의 긴 몸은 일치할 수가 없습니다. 그런 다른 형태 둘이 이 주전자에서 절묘하게 절충돼 있습니다. 그것이 이 주전자에서 일차적으로 살펴봐야 할 묘미입니다.

구체적으로 주전자의 주둥이 부분에 용의 머리를 위치시키고, 이 용이 주전자의 몸통 아래 부분쯤에서 몸을 수직으로 꺾어서 하체를 위쪽으로 향하게 해놓았습니다. 용의 긴 몸이 이렇게 구겨진 듯이 뭉쳐 있으면 해부학적으로 무리해 보일 수밖에 없는데, 이

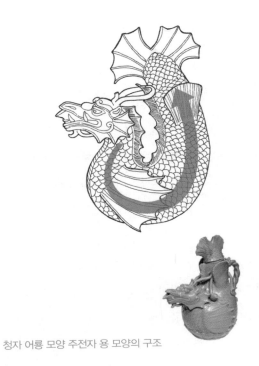

청자 어룡 모양 주전자 용 모양의 구조

주전자에서는 전혀 어색하지 않고 자연스럽게 표현됐습니다. 그
것만으로도 이 주전자의 디자인은 갈채받을 만합니다.

그렇게 된 가장 큰 이유는 이 주전자의 몸체가 조형적으로 아름
답기 때문입니다. 이 주전자의 복잡한 요소들이 아니라 몸체의
실루엣을 보면 잘 알 수 있습니다. 이 주전자의 몸체는 아래쪽의
중심 부분이 둥글둥글하고 위쪽으로 상승하는 구도를 하고 있습
니다. 앞서 살펴본 동자가 있는 연꽃 표주박형 주전자의 물방울
구도와 비슷하기도 합니다. 다른 것은 용의 얼굴이 물방울 구도
의 좌우 대칭성에 변화를 주면서 들어가 있다는 것입니다. 그래

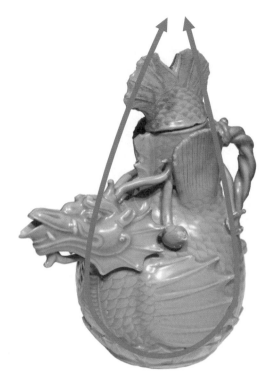

물방울 모양의 안정된 구도

서 구도적으로 보면 이 주전자가 한 차원 더 높다고 볼 수 있습니다.

그리고 용의 몸이 응축되는 주전자의 몸체 중심 부분의 둥근 곡면은 이 주전자의 아름다움을 만드는 핵심적인 부분이라고 할 수 있습니다. 부드럽고 통통한 느낌이 보기에도 좋지만, 주전자 전체를 아주 편안하고 부드럽게 만들고 있습니다. 사실 바로 위에 있는 용의 기운 센 모양은 긴장감을 주는 장식인데, 바로 아래의

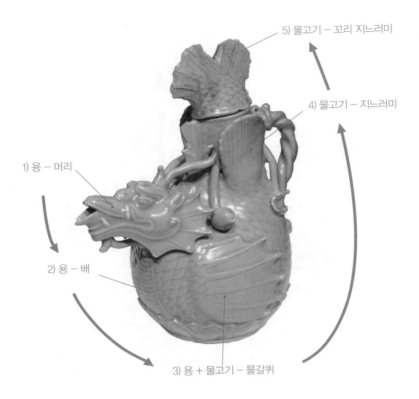

5) 물고기 – 꼬리 지느러미

4) 물고기 – 지느러미

1) 용 – 머리

2) 용 – 배

3) 용 + 물고기 – 물갈퀴

뒤로 갈수록 용에서 물고기 형태로 변하는 주전자의 요소들

이 둥근 면이 그런 긴장감을 완전히 녹여버립니다. 그래서 이 주전자는 화려하고 장식적이면서도 전체적으로는 안정되고 편안해 보입니다. 이 주전자는 용 모양의 해부학적 어색함을 몸체의 조형적 아름다움으로 해소하고 있습니다.

이 주전자의 형태에 대해서는 다른 방향의 해석도 있을 수 있습니다. 이 주전자에 조각된 어룡의 얼굴을 보면 용의 모습입니다. 그런데 앞다리 부분은 용의 다리로 진화된 듯한 지느러미 모양으

로 돼 있습니다. 하체 부분은 물고기의 배지느러미 같은 모양이 있고, 끝에는 꼬리지느러미로 마무리됩니다. 그러니까 하체로 갈수록 물고기에 가까워지는 것입니다.

이 주전자를 보기 시작했을 때는 별 생각이 없었는데 보면 볼수록 해부학적으로 좀 이상했습니다. 요즘 SF 영화에 나오는 변형된 생물체가 연상되기도 했습니다. 그런데 오랫동안 보다 보니 이 주전자의 용이 완전한 모습을 표현해 놓은 것이 아니라 물고기에서 용으로 변하는 모습을 과정적으로 표현한 것이 아닌가 하는 생각이 들었습니다. 그런 의견을 피력하는 경우도 적지 않게 볼 수 있었습니다.

그렇게 본다면 이 주전자의 디자인은 단지 용의 캐릭터를 뛰어난 조형성으로 만들어놓은 국보급—아, 이 주전자는 국보61호로 지정돼 있습니다—아름다움만 가진 것이 아니라, 물고기가 용으로 변하는 과정까지 표현한, 시간을 조형으로 표현한 개념 예술에까지 이른 걸작이 됩니다. 그런데 그것은 과장이나 착각이 아니라 거의 사실로 추정됩니다.

아마 등용문登龍門이라는 말을 많이 들어봤을 것입니다. 『후한서後漢書』 이응전李應傳에 나오는 말입니다. 봉숭아 꽃이 필 때 황하의 잉어들이 급류를 거슬러 상류에 있는 용문으로 뛰어 올라가서 용이 된다는 설화에서 나온 말입니다. 여기서 물고기가 변해서 용이 된다는 어변성룡魚變成龍이라는 개념도 만들어집니다. 이것은 동아시아 사회에서 중생이 보살이 된다든지, 어린 서생이 대학자가 된다는 식으로 재해석되면서 많은 교훈으로 회자해왔고, 여러

물고기 용

물고기 용

물고기 용

어변성룡의 개념으로 만들어진 통도사 건물
익공 안팎의 구조와 해인사의 목어 디자인

가지 형식으로 여러 가지 유물들에 표현해왔습니다.

앞서 살펴본 청동 거울 그림에 물고기와 용의 모습이 동시에 만들어져 있는 것도 그렇고, 조선 후기 병풍 그림에 물고기가 도약하는 그림들이 많은 것도 바로 이 등용문의 개념을 그려놓은 것입니다.

통도사의 명부전 익공에도 어변성룡의 설화가 재미있게 표현돼 있습니다. 건물 안쪽 익공에는 물고기 꼬리가 만들어져 있고, 건물의 바깥쪽 익공에는 용의 머리가 만들어져 있어서 물고기가 용으로 변하는 과정이 은유적으로 너무 재미있게 표현돼 있습니다. 해인사 목어에도 같은 방식의 표현이 이루어져 있습니다. 같은 몸통인데 꼬리 부분은 물고기 모양으로 머리 부분은 용 모양으로 조각돼 있습니다.

그러니 그런 설화가 청자 주전자의 모양으로도 만들어지지 말라는 법은 없습니다. 그렇게 어변성룡의 설화로 보면 이 청자 주전자가 왜 이렇게 만들어졌는지를 아주 잘 알 수 있습니다.

처음에는 어룡이라고 해서 물에서만 사는 용, 공중에서만 사는 용이 따로 있어서 이 주전자에는 물속에서 사는 용을 따로 만들어놓은 것인 줄 알았습니다. 그런데 이 주전자의 용은 보편적인 용이었고, 이 주전자는 그런 용에 대한 설화를 작은 형태에 표현해놓은 것이었습니다. 작은 주전자 하나에 이런 문학성까지 담아냈으니 참으로 대단한 디자인이 아닐 수 없습니다. 형태도 아름답지만 개념성도 뛰어난 주전자입니다. 그러니 지금까지도 걸작으로 우리 앞에 당당하게 서 있는 것일 것입니다.

아름다운
형태

이 어룡 모양 주전자에 녹아 있는 역사적 가치도 뛰어나고, 그런 것들이 조형적으로 반영돼 표현된 것도 뛰어납니다. 그런데 이 주전자는 그런 역사적인 의미를 빼고 순전히 조형적인 측면에서만 봐도 대단히 뛰어납니다.

앞서 살짝 살펴본 것처럼 이 주전자의 구도나 구조부터가 아주 뛰어납니다. 표면에 많은 조각 장식이 붙어 가려져서 그렇지 전체적으로 유려한 곡면으로 돼 있는 것은 일반적인 청자와 비슷합

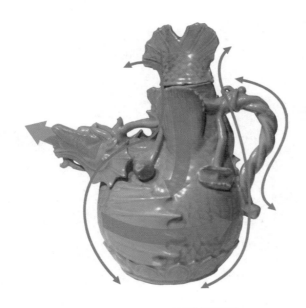

어룡 모양 주전자의 전체 구조에서
만들어지고 있는 유기적 곡선의 구성

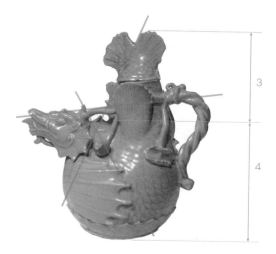

어룡 모양 주전자의 비례와 구조

니다. 정면에서 보면 물방울 모양의 구조로, 대칭적이면서도 아주 예뻐 보입니다. 주전자의 옆모습은 아주 역동적인 곡선의 흐름을 형성하고 있어서 기운생동하는 느낌이 강하게 표현되고 있습니다. 부드럽지만 강렬한 느낌이 몸체의 구도에서 잘 구성돼 있습니다.

이 옆면의 기형과 여러 가지 조형적 요소 간의 구조 관계를 보면 역시 하나도 예외 없이 치밀한 관계로 조직화해 있다는 것을 알 수 있습니다. 이렇게 조각적이거나 장식적인 형태들이 많으면 조형적 짜임새에 대해서 놓치기가 쉽습니다. 그런데 눈으로 봐서 대단한 심미감이 느껴지는 형태가 있다면 그것은 분명히 이렇게 조형적으로 치밀하게 조직화해 있습니다. 그냥 만들어지는 예는 없습니다.

특히 이 주전자에서 용의 머리의 형태와 각도, 앞지느러미의 크기와 면적, 비례 등과 병 목 부근의 꼬리지느러미의 조형적 짜임새들은 이 주전자가 과연 국보급의 완성도를 이루고 있다는 것을 잘 보여줍니다.

디테일의
아름다움

　　　　　이 주전자의 섬세한 처리도 만만치 않습니다. 먼저 이 주전자의 이미지를 결정하고 있는 용머리의 디자인은 참으로 대단한 수준입니다.

주전자에 표현된 세련되고
아름다운 용의 얼굴 디자인

용은 동아시아 세계에서는 오래전부터 절대적인 인기를 누려왔던 캐릭터이지만, 뛰어난 조형성으로 제대로 디자인된 것을 찾기가 쉽지는 않습니다. 용의 얼굴은 우리나 중국이나 일본이 조금씩 다르고, 시대에 따라서도 조금씩 다른데, 고려시대의 용은 대체로 세련되고 완성도가 높게 디자인돼 있습니다. 종에 조각된 용도 살펴보겠지만, 이 청자 주전자에 표현된 용의 얼굴은 캐릭터 측면에서나 조각 측면에서나 대단히 뛰어납니다. 새의 부리 같은 모양의 주둥이 부분도 날렵하고, 얼굴의 표정도 세련됩니다. 그리고 얼굴 뒤쪽을 감싸면서 부채처럼 펼쳐져 있는 갈퀴 같

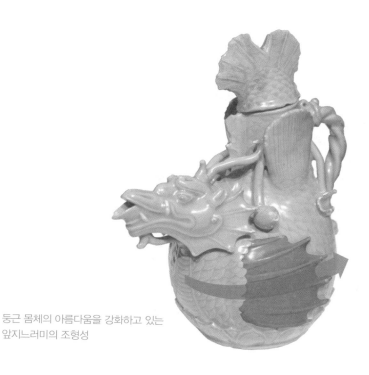

둥근 몸체의 아름다움을 강화하고 있는
앞지느러미의 조형성

은은하면서도 정교하게 표현된 비늘

은 모양은 이 용의 얼굴을 매우 강렬하게 만들어주고 있습니다. 그 위로 두 갈래로 나뉘면서 붙어 있는 뿔은 이 용의 디자인을 마무리하고 있습니다.

이 용의 얼굴은 주전자에서 물이 나오는 주구 부분입니다. 이 용의 얼굴에서 물이 나와야 하는데, 그것을 구조적으로 표현한 것은 언제 봐도 대단합니다. 용의 입을 벌리고 혀를 말아서 주구를 너무나 자연스럽게 구조화하고 있습니다. 주구를 이루는 부분들의 곡면 흐름이 어색한 부분 하나 없이 자연스럽고 아름답습니다. 이 주전자에서 술이든 물이든 따라보고 싶은 생각이 굴뚝같습니다. 단지 캐릭터 조형성만 뛰어난 게 아니라 기능적인 구조 해석도 뛰어납니다.

주전자의 몸통 중심에 만들어져 있는 앞지느러미도 이 주전자에서 매력적인 부분의 하나입니다. 이 주전자의 우아하고 귀여운

느낌은 주전자 둥근 몸통 부분에서 만들어지는데, 몸통의 그런 우아함과 귀여움을 강화하는 데에 넓고 캐릭터 같은 모양의 앞지 느러미가 결정적인 역할을 하고 있습니다. 몸체의 둥근 곡면에, 발산하는 구조의 지느러미 뼈대가 곡면의 흐름을 강조하면서 조 형적 힘을 더하고 있습니다.

이 주전자를 보면서 항상 감탄하게 되는 부분은 비늘 모양의 표

연꽃 줄기에 의해 구조적으로 보강

뒷지느러미 안쪽을
보강하는 연줄기 구조

꼬리 부분의 파손

현입니다. 이 주전자에서 용의 이미지는 이 비늘의 질감에서 완성된다고 해도 과언이 아닌데, 몸통 전체를 가득 채우고 있는 비늘이 은은하면서도 하나하나 정교하게 그려져 있어서 품격을 더하고 있습니다. 자세히 보면 그림으로 그려진 게 아니라 음각으로 표현된 것입니다. 가마에 굽기 전에 도자기 표면을 비늘 모양으로 아주 얇게 파고, 그 위로 유약이 두껍게 채워지게 해서 비늘 모양을 표현한 것입니다. 그래서 윤곽선이 날카롭지 않고, 색이 은은하게 보이는 것입니다. 그런 효과가 주전자 전체를 아주 우아하고 아름답게 만들고 있습니다. 겸손하면서도 효과적인 표현입니다.

병의 목 부분에 만들어진 뒷지느러미의 구조도 재미있습니다. 머리나 앞지느러미보다는 훨씬 겸손하게 표현돼 있습니다. 위쪽으

로 부채처럼 펼쳐져 있는 모양이 귀엽기도 합니다. 그리고 양쪽의 지느러미들이 V자 구조를 하고 있어서 뚜껑과 목 부분의 형태를 조형적으로 보좌해주는 구조를 하고 있습니다.

그런데 손잡이 부분의 연 줄기 같은 것이 양쪽 지느러미 안쪽을 지나가서 용머리 뒤쪽으로 드리워져 있는데, 그 끝에는 아직 피지 않은 연꽃 봉오리가 붙어 있습니다. 그것은 길고 얇은 지느러미가 소성할 때 휘어지거나 부러질 수 있으므로 구조적인 보강을 하기 위함입니다. 지느러미가 위를 향해 활짝 펼쳐져 있지만 이대로라면 구조적으로 약하기 때문에 보강이 필요했던 것입니다. 조형적으로 화려하고 정교한 것만 같지만 이렇게 구조적인 면에서도 많은 계산이 돼 있다는 것을 알 수 있습니다.

안타까운 것은 이렇게 뛰어난 주전자의 뚜껑 부분이 많이 파손되었다는 것입니다. 아마도 뚜껑은 멋진 꼬리지느러미 모양으로 만들어졌을 것입니다. 그런데 얇고 길어서인지 끝부분이 온전치 못합니다. 그래서 이 주전자의 화룡점정의 상태를 전혀 알 수가 없다는 것이 안타깝습니다.

연 줄기가 꼬아진 모양의 손잡이 부분과 연결된 장식들도 많이 파손돼 있습니다. 아마도 이 주전자의 화려하고 뛰어난 조형성에 맞추어서 아름다운 형태의 장식들이 아름답게 만들어져 있었을 텐데 흔적만 남아 있고 손상이 돼버렸습니다. 이런 부분까지 남아 있었다면 얼마나 더 아름다웠을지 궁금합니다.

그렇지만 그만큼 상상으로 채울 수 있기에 꼭 나쁜 것은 아닌 것 같습니다. 비너스의 팔이 안 남아 있는 것과 같다고 할까요. 이

주전자를 볼 때면 자주 상상력을 덧붙여 원래 모습을 그려보기도 합니다. 그러면 지금과는 또 다른 모습이 만들어지는데, 그것도 이 주전자가 주는 큰 선물인 것 같습니다.

국보급 유물답게 이 주전자는 고려의 조형성을 가장 뛰어난 수준으로 보여주고 있습니다. 이런 청자를 상형象形 청자라고 하는데, 요즘 식으로 말한다면 조각적인 청자라고 할 수 있겠습니다. 사자 모양 뚜껑의 향로에서도 봤지만, 고려의 이런 조각적인 청자를 통해 청자를 넘어서는 고려시대의 보편적인 조각적 경향을 살펴볼 수 있으므로 매우 큰 가치를 가진다고 볼 수 있겠습니다.

비슷한 가치를 가진 유물로는 구룡 모양, 즉 거북이 용 모양의 주전자가 있습니다. 이 주전자도 뛰어난 조형성을 보여주고 있어서

구룡 모양 주전자

고려시대의 뛰어난 조각 역량을 엿보게 해주는 중요한 유물 중에 하나입니다. 이 주전자의 거북이처럼 생긴 모양은 용 모양과 거북이 모양이 하이브리드된 듯해서 매우 독특합니다. 사실적인 형태와 상상의 형태가 융합되어서 만들어진 특이한 형태가 매우 매력적입니다. 반구형의 연꽃 위에 거북이 용 모양을 얹어놓아서 전체적으로 둥근 주전자의 구조를 만들어놓은 구조적 아이디어도 뛰어납니다.

이런 어룡 모양의 주전자나 구룡 모양의 주전자에 표현된 아름다운 조형성은 고려시대에 청자에만 국한되지 않고, 불상이나 건축물이나 장식품이나, 사용하는 물건 등에도 다양하게 구현되었을 것입니다. 그러므로 우리는 이 청자만을 보고 감탄할 것이 아니라 이런 수준의 조각적 장식으로 삶을 아름답게 꾸렸던 고려시대 선조들의 격조 높은 삶에 대해서 더 많은 감탄을 해야 할 것 같습니다.

주전자가 이 정도의 아름다움을 갖추고 있었다면 잔은 어떻게 만들어졌을 것이며, 이 주전자를 놓았던 테이블은 또 어떠했을까요? 인테리어는? 건물은?

이 주전자를 이런 관점에서 본다면 고려 문화를 푸는 중요한 실마리로서 큰 영감을 끌어낼 수 있을 것 같습니다. 그럴 때 이 주전자는 살아 움직이는 역사로 부활하게 될 것입니다.

청동「청녕 4년」명 범종

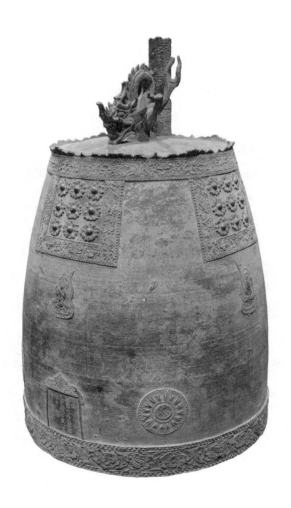

불교 유물의
아름다움

 고려는 불교의 나라였습니다. 당연히 불교 유물들도 많이 만들어졌고, 그 질과 수준도 상당했었을 것입니다. 그런데 주로 남아 있는 고려 유물들이 부장품들이고, 바다에서 인양된 도자기류들이 많아서 불교 관련 유물들은 생각보다 많지는 않습니다.

어마어마한 건축 터나 화려한 고려의 귀족적 문화를 생각하면 거대한 불상이나 사찰, 다양한 불교용품들이 많이 만들어졌을 것은 분명합니다. 그런데 고려의 건축물들이 온전히 남아 있는 것은

고려시대의 불교 문화가 대단했다는 것을
잘 보여주는 고려의 불상

거의 없고, 불상이나 기타 불교 유물들도 온전한 모습을 볼 수 있는 것이 그다지 많지 않아서 항상 갈증을 느낍니다. 그나마 국 내외에 남아 있는 고려 불화가 있어서 갈증을 어느 정도 해소할 수 있습니다. 하지만 엄청나게 세밀하고 화려한 고려 불화를 보면 고려의 불교 문화가 얼마나 대단한 수준이었는지를 확인할 수 있으므로 목마름이 더 심해질 수도 있기는 합니다.

그런 고려 불교 문화의 아쉬운 상황에 그나마 고려 불교의 면모를 엿볼 수 있는 유물이 종입니다. 에밀레종같이 큰 것은 남아 있지 않고 중형 혹은 소형이 많이 남아 있는데, 통일신라의 종과 연속성이 있으면서도 고려 특유의 장식성과 귀족적 경향을 보여서 눈여겨보게 됩니다. 종에 장식된 그 아름다운 당초 무늬들이나 종 위에 조각된 용 모양은 고려시대의 불교나 불교를 넘어선 영역까지의 아름다움을 압축하고 있습니다. 고려의 종은 아무리 크기가 작다고 해도 눈여겨 살펴봐야 할 중요한 고려 문화의 실마리입니다.

고려의 종 중에서도 가장 눈길을 끄는 것이 「청녕 4년」이라는 글이 새겨진 종입니다. 중형 종이라고 할 수 있는데, 종의 모양이나 안에 들어가 있는 각종의 장식들, 그 위에 올라서 포효하고 있는 용의 조각은 한눈에 봐도 보통 수준이 아닙니다. 박물관에 갈 때마다 적지 않은 시간을 소요하게 만드는 고려의 명품 중의 명품입니다. 이 앞에 서면 고려 문화에 대한 많은 것들을 유추해낼 수 있고, 고려시대의 불교 문화가 어떠했는지 그려볼 수 있습니다. 흡사 고려로 보내주는 타임머신이라고 할 만합니다.

종에 담긴
고려

이 종의 전체 형태를 보면 통일신라 시대의 종에서부터 내려오는 우리나라 종의 특징이 그대로 이어져 내려오는 것을 알 수 있습니다. 이것은 이후에 나타나는 조선 시대의 종에서도 마찬가지입니다. 우리나라의 종은 시대에 따라 구조가 별로 달라지지 않습니다. 지금도 같은 구조로 만들어지고 있으니, 우리의 종 모양은 몇천 년 동안 거의 변하지 않았습니다. 다만 종에 조각된 형태나 장식 무늬 같은 것들에서 변화가 있고, 종 위에 올라앉아 있는 용 조각도 시대에 따라 스타일이 조금 달라지기 때문에 그것을 통해 그 시대의 특징을 엿볼 수가 있습니다. 구체적으로 살펴보면, 이 종의 맨 위에는 용이 허리를 휘면서 들어가 있고, 그 뒤에는 음통이 있습니다. 종 위에 용이 조각되는 것은 장식을 위해서가 아니라 종을 걸어서 매달기 위해서입니다. 그래서 이 용의 모양은 항상 매달 장치를 끼울 수 있게 허리를 휘어서 반드시 공간을 만들어놓습니다.

용 뒤에 있는 것은 음통이라고 하는데 한국의 종에서만 있는 음향 장치입니다. 이 부분의 기능은 아직 확실히 규명은 되지 않았지만, 다른 나라의 종소리와는 다른 우리 종만의 특징적인 소리를 만드는 장치 중의 하나입니다. 우리나라의 종은 고주파 소리에서부터 저주파 소리에 이르기까지 다양한 주파수 영역의 소리를 내는데 그런 것들이 음통과 같은 다양한 음향 장치들로 만들어지는 것입니다. 이 고려의 종에는 그런 것들이 잘 갖추어져 있

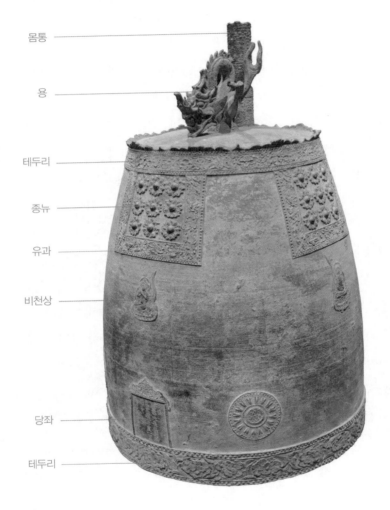

몸통

용

테두리

종뉴

유과

비천상

당좌

테두리

「청녕 4년」 명 범종의 구조

습니다.

종의 몸체는 양쪽으로 완만한 곡선을 이루고 있는데, 청자를 비롯한 다른 고려시대의 유물들에서 볼 수 있는 역동적인 곡면과는 다릅니다. 우리나라 전시대에 걸쳐 나타나는 종의 곡면은 시대와 관계없이 거의 비슷하게 생겼습니다. 그래서 종의 실루엣 형태에서는 시대별 특징이 잘 감지되지 않습니다.

종의 몸체에는 위아래로 테두리가 있어서 장식이 들어 있고, 위 테두리 장식 바로 아래에는 사각형 모양의 테두리 안에 아홉 개의 장식이 있습니다. 이 부분에 손잡이처럼 생긴 장치가 들어가는 일도 있는데, 종뉴라고 해서 종소리의 잡음을 잡는 역할을 한다고 합니다.

종의 배 부분에는 비천상 같은 조각이 들어가 있습니다. 보통 종뉴가 있는 바로 밑에 네 개가 새겨집니다.

아래쪽에는 둥근 원 모양의 장식이 하나 있는데, 이 부분이 바로 종을 치는 부분으로 당좌라고 합니다. 이 부분을 타격해서 소리를 내게 돼 있습니다. 그냥 동그라미만 그리지 않고, 아름답게 장식을 넣어서 표시합니다.

맨 아래의 테두리에 장식이 들어가면서 종의 형태는 마무리됩니다. 이 종은 이렇게 종이 갖추어야 할 부분들을 모두 갖추고 있는데, 구조적으로는 에밀레종이나 조선시대의 종들과 똑같습니다. 차이는 위아래 테두리에 들어간 장식과 당좌의 장식, 그리고 무엇보다 종 위에 있는 용의 조각에서 고려의 조형적 특징들이 표현돼 있습니다. 이 부분들을 보면 고려시대의 격조 높은 불교 문

종의 맨 아랫부분의 테두리에 들어가 있는 장식

화를 한껏 느낄 수 있습니다.

이 종의 맨 아래쪽의 테두리에 있는 장식들부터 살펴보면 우아한 꽃 모양이 반복되면서 정교하게 새겨져 있습니다. 고려적인 귀족적 느낌이 물씬 풍기는 모양입니다. 청자나 금속으로 된 생활용품에서는 잘 볼 수 없는 디자인입니다. 이 장식이 들어가 있는 테두리 위아래로 동그라미 장식이 줄지어 있는데, 이런 장식적 처

당좌 부분의 연꽃 장식

리는 백제나 고구려의 금속 장식에서 많이 볼 수 있었던 것입니다. 하지만 직접 영향을 받은 것인지는 알 수 없습니다. 리얼한 꽃 모양의 장식과는 기하학적 형태로서 대비가 많이 되면서 테두리의 아름다움을 배가하고 있습니다.

종을 치는 당좌 부분의 장식 모양도 고려의 장식적 아름다움을 잘 보여주고 있습니다. 연꽃 모양의 장식인데, 백제나 통일신라 시대의 연꽃 모양과 비슷한 모양입니다. 다만 꽃잎 부분이 잘게 나누어져서 복잡합니다. 고려시대의 장식들은 이전 시대의 것보다 이처럼 복잡해지는 경우가 많습니다. 그래서 고려시대의 장식들은 좀 더 귀족적이고 장식적인 느낌이 강합니다.

이 종에는 두 종류의 비천상 무늬가 선으로 그려져 있습니다. 한쪽은 구름을 타고 있는 부처님의 모습이고, 한쪽은 구름을 타고 있는 공양보살인 것처럼 보입니다. 선이 돋을새김으로 볼록하게 새겨져 있는 것이 특이합니다. 약간의 부조 느낌도 있지만, 선으

비천상 모양

로 그려진 그림 같아 보입니다. 구름을 타고 하늘을 날아가는 인물들의 모습이 재미있게 그려져 있습니다.

유곽은 아홉 개의 종뉴를 둘러싸고 있는 사각형의 틀 모양으로 만들어져 있습니다. 틀 안에 들어 있는 장식들은 매우 화려하고

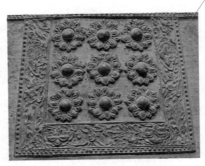

종뉴와 유곽에 들어 있는 장식

자연스러운데, 맨 위부분의 테두리 장식과 유사한 모양으로 만들어져 있습니다. 그런데 사각형 구조 때문에 이 유곽은 단지 화려해 보일뿐 아니라 단단하면서도 엄격한 분위기를 만들고 있습니다. 안쪽에 있는 화려한 종뉴들도 이 유곽으로 인해 화려해 보이면서도 단단한 견고함을 얻고 있습니다. 그뿐만 아니라 이 유곽의 사각형 구조는 우아한 곡면으로 만들어진 종 전체의 조형성에도 큰 영향을 미치고 있습니다. 이 부분 때문에 자칫 유약해 보일 수 있었던 종은 견고함과 권위를 놓치지 않게 됐습니다. 이 종에 만들어진 네 개의 유곽은 종의 시각적 뼈대 역할을 하고 있는 것입니다.

유곽 안에 있는 종뉴는 원래 손잡이처럼 튀어나오다 만들어져서 종을 쳤을 때 잡음을 잡아주는 역할을 합니다. 그런데 고려의 종에서는 주로 납작한 꽃무늬 모양으로 만들어 종뉴의 원래 역할보다는 장식적 역할에 더 치우쳐 있습니다. 종뉴의 개별 모양은 단순한 꽃 모양인데, 유사한 모양이 아홉 개나 반복되어 있어서 패턴 무늬처럼 종을 아름답게 꾸며주고 있습니다. 유곽의 사각형 테두리 모양과 대비를 이루며 이 종에 화려하면서도 차분한 장식성을 더하고 있습니다.

종 윗부분에는 아랫부분과 마찬가지로 테두리 장식이 만들어 있습니다. 그냥 보면 아래쪽 테두리에 들어간 것과 비슷한 장식들이 들어가 있는 것처럼 보이는데, 자세히 보면 좀 더 활발한 모양으로 조각돼 있습니다. 그래서 반복적인 패턴의 느낌보다는 역동적인 회화적인 느낌이 강합니다. 따라서 이 부분에서 고려시대의

종의 윗부분 테두리에 들어 있는 화려한 장식

귀족적이고 장식적인 아름다움을 더 잘 보여주고 있습니다. 아울러 이 테두리 부분은 아래쪽의 테두리 장식 부분과 더불어 종 전체를 화려하면서도 격조 있게 만들고 있습니다.

용의 조각에 담긴
고려의 아름다움

이 종 맨 위에 있는 용은 고려시대 종에 조각된 용 중에서도 단연 돋보이는 용입니다. 몸매가 날렵하고 자세도 역동적입니다. 용의 얼굴 모양이 특히 인상적입니다. 입을 벌리고 있는 모양이 삼각 구도를 이루고 있어서 매우 짜임새 있어 보이고 눈과 뿔과 수염의 구조가 여기에 결합해 캐릭터

종의 아름다움을 마무리하는 용의 조각

용 조각의 안정된 삼각 구도와 역동적인 동세

성이 강한 이미지를 구성하고 있습니다.

이런 얼굴은 종의 천판 윗부분에 단단히 결합돼 있는데, 그 뒤로 용의 목이 위쪽으로 격하게 휘어지면서 용의 배 안쪽으로 공간을 만들고 있습니다. 이 공간에 끈이나 기타 매달 수 있는 장치를

걸어서 종을 걸게 됩니다. 그런 기능적 이유로 만들어진 용의 목이지만 휘어진 곡선이 매우 힘이 넘치면서 아름답습니다. 그렇게 휘어진 목은 다시 종의 바닥으로 연결되고, 그 부분에서 다시 역동적인 모습의 앞다리가 양쪽으로 나와 있습니다. 이 두 개의 팔이 앞뒤로 힘찬 자세를 취하면서 용의 모양을 매우 역동적으로 만들고 있습니다. 안타깝게도 앞으로 나와 있는 왼쪽 팔의 손 부분이 많이 파손돼서 원형을 잃었습니다. 아마 손상되지 않고 있었다면 더욱더 역동적으로 보였을 것입니다. 그래도 고려시대의 조각 수준이 어떠했는지를 보여주기에는 전혀 손색이 없습니다.

이 종의 용뿐만이 아니라 다른 종에 만들어진 용 조각을 봐도 비슷한 조형성을 가지고 있는 것을 볼 수 있습니다. 그러면서도 각각의 용들이 다양한 스타일로 만들어져 있어서 고려시대의 조각이 어떠했는지에 대해서 많은 것을 알려줍니다. 그런 여러 고려종의 용 조각들을 따로 살펴볼 필요가 있습니다.

고려의 종에 있는 용 조각들은 모두 개성이 강한 형태로 만들어져 있어서 고려시대의 다양한 문화적 특징을 읽을 수 있습니다. 용들의 표정이나 자세나 표현 방법이 일관돼 있지 않고 모두가 제각각의 스타일로 만들어져 있습니다.

그리고 용 대부분이 동세가 강한 자세를 취하고 있어서 이미지가 아주 강합니다. 다른 시대의 용 조각에 비해서는 좀 날카로워 보입니다. 그런데도 모두가 세련된 조형성을 이루고 있고, 귀족적인 품위를 갖추고 있습니다.

이렇게 종의 용 조각만 모아봐도 고려시대의 조각들이 어떠했는

고려의 스타일이 강하게 표현된 고려 종의 용 조각들

지를 어느 정도 더듬어볼 수 있습니다. 아마 고려시대의 다른 조각들도 개성이 강한 인상에, 역동적인 자세를 가지고, 귀족적 품위를 갖추고 있었을 것입니다.

이처럼 고려의 종은 고려시대 불교 문화가 어떠했는지를 보여주는 중요한 유물이기도 하지만, 당대의 조각적 경향이 어떠했는지도 잘 보여주는 유물입니다. 앞서 살펴본 조각적 성격이 강한 청자들이나 금속 유물들에서 볼 수 있는 조각적 특징들과도 이어서 살펴보면 고려의 조각적 경향을 훨씬 더 많이, 훨씬 더 정확하게 복원해볼 수 있을 것입니다.

희소한 고려의 유물 중에서도 그나마 이런 고려 종 같은 것들이 남아 있어서 고려시대의 문화에 대해서 많은 것들을 복원해볼 수 있게 해줍니다. 얼마나 다행한 일인지 모릅니다. 이런 실마리를 가지고 조상들의 삶을 최대한으로 이해하고, 그것을 오늘의 지혜로 만드는 것이 후손이 짊어진 도리이자 의무가 아닐까 싶습니다.

고려 불상의 뉴 페이스

석조 미륵보살 입상과
관촉사

억울한 절,
억울한 불상

고려시대의 건축물이 많이 안 남아 있기는 하지만 그래도 흔적이 전혀 없는 것은 아니라서, 많은 사람은 부석사나 봉정사를 꼽기도 합니다. 정말 좋은 건축이고 고려의 흔적을 살펴볼 수 있는 귀한 곳이기도 합니다. 그런데 그런 곳을 두고 관촉사와 은진미륵으로 불려온 불상을 다루게 된 것은 순전히 억울해서입니다.

논산에 있는 관촉사에는 고려 광종 때부터 지금까지 당당히 자리 잡은 돌로 만들어진 불상이 있는데, 높이가 무려 18.2미터에 이릅니다. 지금까지 은진미륵으로 알려져왔는데, 미륵보살이 아니라 관세음보살이라는 설도 큰 힘을 얻고 있습니다. 아무튼 부처님은 아닙니다.

그런데 미륵이든 관세음이든 이렇게 생긴 불상은 국내는 물론 세계 어디에서도 볼 수 없는 유형입니다. 인도에도 없고, 중국에도 없고, 동남아시아에도 없는 유형입니다.

원래 불상은 머리를 좀 크게 만들기는 하지만 이 석조 미륵 불상의 머리는 매우 과장돼 있습니다. 너무 과장된 나머지 불상의 비례가 아니라 요즘의 캐릭터 디자인에 가까운 비례를 하고 있습니다. 머리에 쓴 관도 너무나 과장돼 탑을 머리에 이고 있는 것처럼 보이기도 합니다. 맨 위에 사각형의 판이 있는 것도 낯섭니다. 황제가 썼던 관 모양입니다.

상체와 팔의 표현도 독특합니다. 묘사가 사실적이지 않고 매우

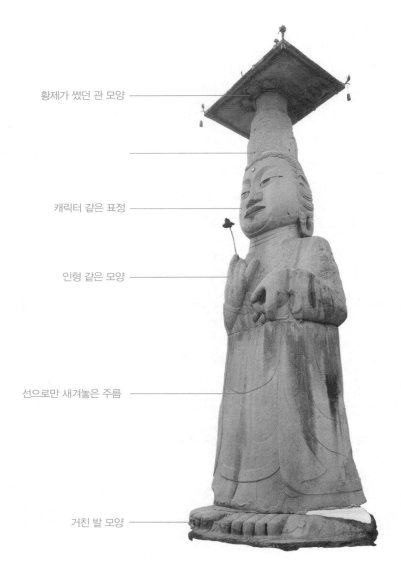

황제가 썼던 관 모양 ————

캐릭터 같은 표정 ————

인형 같은 모양 ————

선으로만 새겨놓은 주름 ————

거친 발 모양 ————

석조 미륵보살의 부분적 특징

466

과장된 모양이어서 명랑 만화를 연상시킵니다. 세서미 스트리트의 인형 캐릭터들의 손처럼 보이기도 합니다. 불상에서는 손을 매우 입체적으로, 매우 우아하게 표현하는데 이 불상에서는 그렇지가 않습니다.

그리고 하체는 그냥 돌덩어리에 선만 그어서 옷 주름을 그려놓은 것 같습니다. 성의도 없어 보이고 조형적 솜씨가 증발한 것처럼 보입니다.

많은 사람이 놓치는 부분이 발가락입니다. 이 불상을 맨 밑에서 우뚝 서 있게 만드는 게 발인 것처럼 표현돼 있습니다. 매우 크고 단단해 보입니다. 그렇지만 발가락이 사람의 것으로 보이지 않습니다. 어릴 때 봤던 로봇의 발처럼 보이기도 합니다. 조형적으로 매우 딱딱하고 표현이 어설퍼 보이기도 합니다.

그래서 이 돌 조각품을 외계인이 만들어놓은 게 아닌지 의심이 들기도 하고, 보살상이 아니라 외계인 상을 만들어놓은 것이 아닌가 하는 생각도 듭니다. 어쨌든 이 불상은 세계적인 불교 미술의 흐름으로부터 완전히 떨어져 나온 점으로 존재해왔습니다. 그런 경우 중심을 근본적으로 바꾸는 혁명적인 가치로 작용할 수도 있고, 아니면 변방에서 일어났던 일시적인 우발적 현상으로 관심 대상이 되지 못할 수도 있습니다. 이 불상은 그나마 남아 있는 고려시대의 귀한 유물임에도 불구하고 지금까지는 후자에 가까운 대접을 받아왔습니다.

우리나라 불상 조각의 흐름을 말할 때나 고려 불상에 대해서 말할 때, 이 불상이 논의의 대상으로 등장하는 경우는 거의 없었습

니다.

그동안 우리 내부에서 이 불상을 대했던 태도는 사뭇 비판적이었습니다. 일제 강점기에 서울대학교의 전신인 경성제국대학교에서 일본인들로부터 우리의 역사나 문화를 공부했고, 해방 후에는 서울대학교에 고고미술사학과를 만들었던 김원룡의 평가가 가장 상징적이고 대표적입니다.

그는 이 불상을 통일신라시대 이후의 불교 미술의 퇴화 현상으로 못 박았습니다. 전신의 반쯤 되는 거대한 얼굴이 미련한 타입으로 만들어졌다고 했으며, 한국 최악의 졸작이라고 했습니다. 크기가 너무 커서 한국 사람들은 놀랄 것이고, 원시성 때문에 외국인은 감탄할 것이라는 거의 비난에 가까운 말을 남기기도 했습니다.

그런데 통일신라 시대에 만들어졌던 그 우수한 불상들을 생각하면 그의 이런 비난성의 언급이 이해되지 않는 것은 아닙니다.

완벽한 비례와 구도를 갖춘 통일신라시대의 철불

박물관에서 볼 수 있는 통일신라시대의 불상들을 보면 하나같이 만듦새가 뛰어납니다. 표현이 실감이 나고, 형태가 안정돼 있습니다. 특히 철로 만들어진 불상은 그냥 봐도 뛰어난 솜씨로 만들어졌다는 것을 알 수 있을 정도로 뛰어납니다. 인자하면서도 권위 있는 표정과 떡 벌어진 어깨, 팔다리의 탄탄한 근육과 동세에서 오는 카리스마가 대단합니다. 절로 고개를 숙이게 만듭니다. 이런 불상과 관촉사의 은진미륵상을 비교하면 누구나 퇴행적인 것으로 볼 수밖에 없을 것입니다.

상처에
소금 뿌리기

일제 강점기 때 우리의 조형 문화를 연구하였던 세키노 다다시도 특별히 관촉사의 은진미륵에 대해서 논평을 남겨놓았습니다. 그는 이 불상이 전체적으로 균형미가 없고, 머리가 너무 크고, 얼굴의 표현이 평범하고, 문양의 표현이 간결하다고 평가하고, 그것이 이 거대한 돌조각을 감당할 기량이 부족했던 조각가의 문제였다고 했습니다. 표면적으로는 매우 객관적인 비평인 것 같지만, 사실상은 비난입니다. 그런데 문제는 그가 왜 하필 이 불상에 대해서 친히 이런 비난성 평가를 했는가 하는 점입니다.

일반적으로 미학사나 예술사들을 보면 걸작들을 중심으로 논하지, 그렇지 않은 것들을 굳이 끌어들여 말하지 않습니다. 어느 시

대, 어느 양식이나 걸작만 있는 건 아니긴 합니다. 그래도 방탄소년단을 언급하면서 한국의 음악이 뛰어나다는 것을 말하지, 지방의 이름 없는 가수를 들어 한국 음악이 뛰어나지 않다는 증거로 들이대지는 않습니다.

그러니까 관촉사의 은진미륵이 졸작이었다면 특별한 이유가 없는 이상은 미술사에서 다루지 않아야 합니다. 좋은 것들도 많은데 굳이 이상한 것들을 파헤쳐서 비난성의 글을 쓴다는 것은 정상적인 미술사가들이 하는 일이 아닙니다.

그렇다면 세키노 다다시는 왜 굳이 은진미륵을 꼬집어서 온갖 논리를 다 동원해서 비난했던 것일까요?

그것은 통일신라시대 이후로 한국 조형예술의 수준이 낙후되기 시작했다는 일본의 식민주의 역사관을 조선 사회에 심으려는 의도였습니다.

앞에서 계속 살펴봤지만 고려시대의 수준 높은 문화유산들은 한둘이 아닙니다. 그런데 하필이면 관촉사의 은진미륵을 예로 들면서 고려 문화가 전체적으로 퇴행했다고 주장합니다. 의도가 너무 뻔한 것이지요. 김원룡 같은 미술사학자들이 딱한 것은 이런 때문입니다.

김원룡은 고려시대에 들어와서부터 불상 제작기술이 퇴행했다고 너무나 자신 있게 말하는데, 그 예로 드는 것이 은진미륵 같은 거대 석조 불상이었습니다. 누가 봐도 잘 만든 것으로 보이지 않고. 세키노 다다시 같은 당시 명망 있는 일본 학자의 든든한 이론적 후원도 있었으니 그런 주장을 거침없이 할 수 있었던 것 같습니

뛰어난 고려시대의 불상과 불화

다. 이런 확증 편향적 선택적 수용, 선택적 판단이라는 게 문제가
되는 것은 다른 반대되는 사례가 있을 때입니다.

이들의 주장, 아니 염원과는 달리 고려시대에 접어들면서부터 우
리의 불교 미술이나 문화적 역량은 갈수록 퇴행한 것이 아니라
진화를 거듭했고, 다양한 면모를 만들어나갔습니다. 은진미륵을
만들면서도 고려는 엄청난 불화들을 그렸고, 어마어마한 불상들
과 탑들, 종들을 만들었습니다. 증거도 충분합니다. 이런 사례들
은 어떻게 설명할 수 있을까요? 이런 사례들을 보면서도 고려 문
화의 퇴행을 어떻게 주장할 수 있을까요?

세키노 다다시나 김원룡 같은 사람들은 통일신라시대의 문화적 역량을 이어갔던 고려의 문화에서 관촉사의 은진미륵 같은 것을, 가령 네덜란드 소년의 팔뚝이 막은 둑방의 구멍으로 생각했던 것 같습니다. 무조건 고려의 문화를 퇴행이라고 할 수는 없으니까 은진미륵 같은 것들을 일종의 징후로 보는 것입니다. 좋은 흐름을 이어가면서도 퇴행의 가능성이 암세포처럼 커나갔다는 역사적 시나리오를 머리에 그리고 그 암세포로 은진미륵을 겨냥했던 것입니다.

그들에게는 조선이라는 꼼짝할 수 없는 퇴행적 역사가 담보로 손에 쥐여 있었습니다. 뭐든지 대충 만들었던, 그래서 문화적으로 내세울 것 하나도 없는 조선이 있었기 때문에, 그런 조선의 퇴행적 경향의 뿌리가 될 수 있는 퇴행의 증거가 고려시대에 하나라도 있으면 되는 것이었습니다. 그들의 궁극적 목적은 조선이었습

대충 만든 듯한 조선의 유물들

니다.

그래서 관촉사의 은진미륵은 계속 논란거리가 됐고, 비난의 화살이 계속 이어졌던 것입니다. 은진미륵이 비판받는 것은 단지 은진미륵의 미적 가치의 문제가 아니라 고려시대부터 한국의 역사가 퇴행했다는 증거가 되기 때문이었습니다. 그래서 논산 시골에 있는 관촉사와 거기에 있는 은진미륵은 문화적으로는 높은 존재 가치를 가지지는 않지만, 역사적 논란에서는 항상 중심에 놓였던 것입니다.

그런데 언제부터인가 은진미륵에 대한 일본의 비판과 국내의 비판은 오히려 그런 비판을 하는 측의 미몽함을 증명하는 것 같아서, 이제 미간이 찌푸려지기보다는 입가에 미소를 흘리게 됐습니다. 어째서 그런 것일까요?

미학적
퇴행인가?

『미술사의 기초 개념』에서 하인리히 뵐플린은 대상을 있는 그대로 객관적으로 표현하는 양식도 있지만, 원형과는 유사성이 거의 없는 주관적 양식도 있다고 말했습니다. 그 주관적 양식은 더 현실적이거나 보아왔던 형태에 집착하지 않고 시각적인 가상을 표현한다고 했습니다.

뵐플린의 견해에 따라서 보면 세키노 다다시나 김원룡이 은진미륵을 퇴행적인 경향으로 봤던 시각에는 사실적으로 표현한 양식

사실적 표현만 강조된 일본의 불상

을 뛰어나다고 보는 편향적이고 유아적인 미적 취향이 전제돼 있
다는 것을 알 수 있습니다. 쉽게 말하자면 불상이 얼마나 사람과
닮게 만들어졌는가를 작품성의 기준으로 삼고 있는 것입니다. 주
관적인 양식, 즉 추상에 대한 개념은 전혀 없는 시각입니다. 그
이유는 간단합니다. 일본의 불상 역사에는 추상성이 전혀 나타나
지 않기 때문입니다.

일본의 불교 조각들을 보면 시대 변화와 관계없이 대부분이 사실
적인 표현에만 국한돼 있습니다. 그래서 불상만 보면 어느 시대
에 만들어진 것인지 알아보기가 어렵습니다. 그런데 이런 불상들
은 조형에 대한 어떤 교양이 없어도 쉽게 알아볼 수가 있으며, 만
듦새를 평가하기도 어렵지 않습니다. 묘사의 디테일, 표면 마감
의 상태 등만 살펴보면 됩니다.

그러나 그런 눈으로는 헨리 무어의 그 유려한 조각에 담긴 추상성이나 자코메티의 파격적인 조각에 담긴 심오한 정신성 같은 것은 파악할 수가 없습니다. 형상의 재현이라는 문제에서 완전히 벗어나 있는 칼더의 조각은 아예 접근도 못 합니다.

같은 책에서 뵐플린은 아무리 사실적으로 표현한 작품이라고 하더라도 그것이 실재와는 완전히 똑같을 수 없으므로 사실성이 떨어지는 작품이 그보다 열등할 수 없다는 말을 덧붙입니다. 오히려 이런 사실성은 일시적 형상에만 국한되는 것이며, 영원한 형

내면의 추상성이
폭발하듯 우러나는
자코메티의 추상 조각

상을 추구하는 형이상학적 조형에 대한 사람들의 욕구도 있으므로 미술 교육은 이 두 가지를 모두 갖춰야 한다고 말합니다.

형상의 사실성이나 그것을 위한 정교한 손재주는 작품성을 이루는 아주 일부분에 불과합니다. 그것만 가지고 세상 모든 조형예술을 판단할 수는 없습니다. 그런데 그럴 수 있다는 자신감, 그것이 일본 제국주의 시대의 미학자들에게 나타나는 보편적인 특징입니다. 뵐플린의 관점에서 보면 정말 가당치 않은 태도지요.

뵐플린의 말처럼 자연의 모방, 즉 사실적인 표현에서 기술적인 능력은 부수적일 뿐이며, 그것을 포착하는 형식, 관점이 더 중요합니다. 그런 점에서 식민지 시대의 일본 지식인들이 가졌던 안목이나 태도가 얼마나 평면적이었는지를 알 수 있습니다. 그것이 은진미륵을 평가하는 데에서 적나라하게 드러나버리는 것입니다. 그렇게 속을 뻔히 드러내니 입가에 미소가 번지지 않을 수 없지요.

제국주의적 시각의 한계와 추상성

일본의 불교 조각에 비한다면 우리의 역사에서는 사실적인 표현이라는 차원은 일찌감치 극복되었습니다.

삼국시대에 만들어진 반가사유상을 보면 사실적인 표현을 하더라도 일본과는 달리 내면의 깊은 인상까지도 표현하는 단계에 이

사실적 표현이 뛰어난 삼국시대의 반가사유상

르러 있다는 것을 알 수 있습니다. 이 정도면 사실적인 표현에서
는 거의 최고의 경지에 올라갔다고 할 만합니다. 이런 경지에까
지 올라갔었다면 그다음은 어떤 단계를 지향했을까요?

『서양 미술사』에서 곰브리치는 "피카소로 하여금 단순하고 소박
한 것을 그리워하게 만든 것은 바로 그의 놀라운 소묘 솜씨와 숙
달된 기교라고 생각된다"고 했습니다. 피카소는 당대 묘사력에서
는 최고였습니다. 그런데 그 솜씨가 너무 뛰어나다 보니 그다음
단계에서는 뛰어난 묘사 능력을 전부 없애고 농부나 어린아이가

의도적으로 소박하고 무기교적으로 그린 피카소의 추상화

그리거나 만든 것 같은 그림을 그렸다는 것이 곰브리치의 설명입니다. 이런 경우는 20세기 초의 화가들에게서는 흔히 나타나는 경향입니다. 사실적 묘사가 완성되면 바로 추상의 세계로 접어듭니다. 하인리히 뵐플린이 말한 고전적 단계에서 회화적 단계로 이전하는 것입니다.

그렇습니다. 동서고금을 막론하고 높은 경지의 사실성을 이룬 다음에는 대부분이 사실적인 표현을 회피하고, 표현의 기술을 숨기고, 본질을 드러내려는 단계로 나아갑니다. 통일신라 이후 고려 초에 관촉사와 은진미륵이 만들어졌던 데에는 그런 배경을 생각

엄청난 건축 프로젝트였던 것을 짐작할 수 있는 관촉사의 불상과 그 뒤의 석축들

할 수 있습니다.

산의 나지막한 위치에 터를 닦아 절을 세우고, 거대한 돌을 운반해 와서 조각했을 때는 어마어마한 자원과 노동력이 들어갔을 것이란 생각을 먼저 해야 합니다. 그런 사회적 자원이 엄청나게 들어가는 건설 프로젝트에, 가장 중요한 불상 조각을 그렇게 솜씨 없는 아마추어 조각가들에게 맡겼을까요?

절의 터 잡이나 진입하는 계단들, 불상을 만들기 위해 동원한 재료, 그리고 불상 앞에 만들어진 거대한 석등을 보면, 편협된 일본의 제국주의적 시각이 어떻게 이 절과 불상을 평가할 수 있었는지 차라리 그 용기가 대단해 보입니다.

관촉사나 은진미륵의 혁명적인 스타일은 하인리히 뵐플린이 말

한 것과 같이 세계에 관한 관심이 달라진 데에 따라 만들어진 새
로운 미적 감각의 표현이었던 것입니다.

관촉사에 담긴
공간성

사실 관촉사에 답사하러 가기 전까지
는 관촉사나 은진미륵에 대해서 그리 관심을 많이 가지지는 못했
습니다. 고려시대에 뛰어난 유물들이 너무 많아서 관심의 여유분
이 없었기도 했고, 불상의 형태가 너무 캐릭터 같아서 더 자세히
보지 않았던 것 같습니다. 물론 안목도 없었습니다. 그런데 논산
지역을 답사할 기회가 생겨서 겸사겸사해서 방문했는데, 그때 보
통 절이 아니란 것을 입구에서부터 직감할 수 있었습니다.
일단 절의 위치나 진입 과정이 심상치 않았습니다. 보통 절이 평
지에 있거나 산속에 있기 마련인데, 이 절은 약간 높은 지대에 땅

평탄하고 넓은 관촉사의 터와 아래로 펼쳐져 있는 광활한 경관

진입로의 인상적인 느낌

을 평평하게 해서 절이 세워져 있었습니다. 보통 산 위에 절을 짓는다면 지형의 높낮이를 고려해서 매우 입체적으로 짓는 게 일반적인데, 이 절은 높은 지대를 평평하게 만든 다음에 절을 평면적으로 배치한 것이 정말 독특했습니다. 터 잡이에서 벌써 조선과는 다른 고려의 스타일이 느껴졌습니다.

이 절의 매력은 진입로에서부터 시작됐습니다. 긴 길 앞에 일주문이 있어서 절에 들어가는 진입로임을 알려줍니다. 이 일주문을

경사길로 접어든다는 것을 알려주는 천왕문

지나 바로 절에 바로 들어가는 것이 아니라 그 뒤로 좁고 길게 펼쳐져 있는 길을 걸어 들어가야 합니다.

평화롭게 펼쳐진 길을 한참 걸어 들어가면 천왕문이 나오는데, 가파른 경사가 시작된다는 것을 알려주는 장치이기도 합니다. 건물의 지붕이 뒤를 가리고 있고 계단만 보여서 무언가 신비로운 세계로 들어간다는 느낌을 들게 합니다. 구도의 자세로 천왕문을 지나 가파른 계단을 올라가는 일은 지금까지의 몸과 마음의 평화를 깨버립니다. 올라가는 계단의 각도나 높이가 그리 만만치는 않습니다.

천왕문 뒤로는 올라가는 계단들이 여러 가지 각도로 가파른 경사를 잘게 썰어가면서 만들어져 있습니다. 지그재그로 여러 계단을 올라가다 보면 어느새 돌로 만들어진 문이 나옵니다. 바로 해탈문입니다.

이 문을 오르는 계단을 따라 올라가면 비로소 절의 경내에 들어

천왕문 뒤로 펼쳐지는 여러 계단

돌로 만들어진 해탈문

가게 됩니다. 아래에서 볼 때에는 전혀 상상하지 못한 넓은 평지
가 나타납니다.

이런 평지를 당시에 만들려면 대단히 큰 노력이나 자원이 들어갔
을 것입니다. 이 절이 지방에 마구 지어진 게 아니라 상당한 자원
이 투여돼서 거의 국가적 프로젝트로 만들어졌을 것이란 추측을
할 수 있습니다. 이 위에서 바깥을 내려다보면 주변의 넓은 농지
들이 한눈에 들어옵니다. 왜 이런 위치에 절이 들어서 있는지를
잘 알 수 있습니다. 그러나 현재의 모습은 원형을 많이 잃고 휑하
고 복잡합니다. 빨리 원형을 연구하여 정리돼야 할 것으로 보입
니다.

넓은 관촉사의 경내

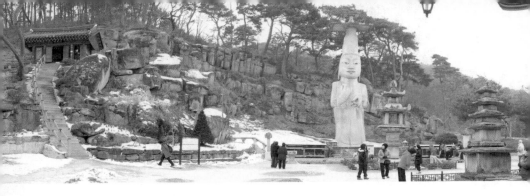

은진미륵이 서 있는 영역

은진미륵은 좀 더 산 쪽으로 붙어 있는 곳에 서 있습니다. 뒤로
펼쳐진 돌산이 마치 병풍처럼 불상을 감싸고 있습니다. 워낙 커
서 주변의 넓은 공간과 불상이 아주 역동적인 공간을 형성하고
있는데, 직접 보면 세키노 다다시나 김원룡이 비판했던 그런 퇴
행적인 느낌을 전혀 찾아볼 수 없습니다. 크기도 그렇지만 생각
보다 시각적으로 안정돼 있고, 그런 안정감에서 우러나는 조각적
덩어리감이 대단히 압도적입니다.

은진미륵에 표현된
추상성

　　　　　　　　여기서 이 은진미륵의 조형성에 대해
서 살펴봐야 할 것 같습니다. 형태와 같은 것은 음악처럼 직접 감
각에 어필하는 힘이 큽니다. 이론적으로 아무리 문제가 많다고
해도 직접 대면했을 때 느껴지는 느낌, 감동을 넘어설 수는 없습
니다. 그런데 이 은진미륵을 직접 코앞에서 바라보면 퇴행적이라

압도적인 아우라가 느껴지는 은진미륵

든지, 솜씨가 부족하다든지 하는 부정적인 느낌을 전혀 느낄 수가 없습니다. 이 불상을 대했을 때의 그 기분 좋은 아우라는 걸작에서만 경험할 수 있는 것이었습니다.

대비가 심하고 파격적인 비례와는 달리 유머러스하거나 과장된 느낌은 전혀 없습니다. 오히려 전체적으로 우아하고 차분한 분위기가 감돌고, 표정에서는 보살에서 느껴지는 자비심이 마음을 뚫고 들어오는 듯합니다. 어떤 고민이라도 들어주고, 위로해줄 것 같은 느낌입니다. 그런데 어떻게 이런 불상을 미련하다고 보고, 최악의 졸작이라고 할 수 있는지 이해할 수가 없습니다.

이 불상은 인체의 해부학적 구조를 완전히 벗어난 표현을 하고 있습니다. 일단 얼굴을 보면 눈, 코, 입이 과장돼 있습니다. 이 과장이 많은 미술사학자에게 좋게 보이지 않았던 것 같습니다. 그런데 조형에서 과장은 문학에서의 은유와 비슷합니다. 직접적 표

단순한 면으로 인체를 표현한 가우디의 성가족성당 뒤쪽 면의 조각

현이 아니라 간접적 표현이고 그래서 작업하는 처지에서는 대단히 어렵습니다.

이 불상의 얼굴에 구현된 과장은 엄밀히 말하자면 양식화라고 할 수 있습니다. 어떤 이미지를 단순화시켜서 그 인상만을 남겨서 표현한 것입니다. 눈의 둥근 구조나 코의 믿음직한 느낌. 그리고 입의 단단한 표정은 보살의 관념적인 인상을 너무나 상징적으로 잘 단순화했다는 것을 느낄 수 있습니다. 마구 만든 게 아니라는 뜻입니다. 이런 표현은 현대 조각에서는 매우 흔하게 나타납니다. 가우디가 디자인해서 유명한 바르셀로나의 성가족성당의 뒤쪽 면에 가보면 건물 전체에 현대적인 느낌의 다양한 조각들이 장식 돼 있는데, 인체 조각들을 보면 단순한 곡면으로 복잡한 인체가 너무나 잘 표현된 것을 볼 수 있습니다. 원리적으로는 은진미륵과 매우 유사합니다.

구상 단계에 머물러 있는
일본의 금강역사상의 얼굴

은진미륵의 원뿔형 구조와 안정된 1:1의 비례미

사실 고려시대 이후로 우리나라의 여러 불상은 이렇게 단순한 면으로 양식화돼서 만들어지는데, 그런 전통은 조선을 거쳐 지금까지도 이어져 내려오고 있습니다. 이론적으로 보면 이런 조형적 접근은 추상 조각에 속합니다. 일본의 불상들과 비교해보면 우리는 이미 오래전에 불상 조각이 추상의 단계로 넘어갔다는 것을 알 수 있습니다.

일본의 불상들을 보면 인상이 무척 강하고 사실적이어서 대단히 솜씨가 좋아 보입니다. 틀린 것은 아니지만 조형적 표현이 사실성에만 손을 들어주는 것이 아니라는 것, 그리고 현대적 시각에서는 이런 사실적이고 과장된 표현도 좋지만, 추상성에 대한 가치를 더 높게 평가한다는 것을 생각하고 보면 좀 평가가 달라집니다.

은진미륵을 인자한 보살의 이미지를 추상적으로 단순화시킨 조형으로 보면 대단한 조형적 가치를 느낄 수 있습니다.

은진미륵의 조형성은 정말 보는 만큼 보이는데, 이 불상의 구조나 비례미도 심상치 않습니다. 일단 이 불상의 전체 구조는 로켓과 비슷합니다. 위로 올라갈수록 좁아지는 긴원뿔 구조인데, 이구조에 맞추어서 불상이 디자인되었습니다.

손의 표현이나 아래쪽의 옷을 표현한 것은 전부 이런 구조적 한계 때문에 만들어진 디자인입니다. 그것을 알고 보면 이 불상이 상당히 많은 조형적 계산을 통해 만들어졌다는 것을 알 수 있습니다. 사실 아래쪽의 옷 주름은 대단히 계산된 비례로 그려졌습니다. 성의 없는 옷 주름의 표현 같지만, 그 안에는 치밀한 조형

적 계산이 들어 있는 것입니다.

불상의 비례는 안정감을 위주로 표현된 것 같습니다. 전체적으로 1:1의 비례가 기본으로 적용된 것 같습니다. 가령 사각형의 관이 있는 높이에서 턱까지의 길이가 거기서부터 불상의 옷 아래 끝까지의 길이와 비슷합니다. 그리고 관 높이에서 머리카락이 시작되는 부분까지의 길이와 거기서 턱까지, 또 턱에서 손가락이 끝나는 부분까지가 거의 모두 1:1로 구성돼 있습니다. 그래서 이 불상에서는 거대하고 카리스마적인 안정감이 강하게 느껴집니다.

그 외에도 이 불상은 상당히 복잡한 비례관계로 만들어져 있습니다. 미적 퇴행으로는 결코 볼 수 없는 것입니다.

이 불상 조각이 가진 큰 의미 중 하나는, 다른 고려의 화려하고 기운생동하는 조각과는 완전히 다른 견고하고 안정적인 조형적 가치를 지향하고 있다는 것입니다. 앞서 살펴본 종 위의 용이나 청자 주전자 등에서 볼 수 있었던 조각들의 조형성과는 완전히 다른 조형성입니다. 그래서 이 불상 조각의 의미가 큽니다. 이 불상을 보면 고려시대의 조형적 취향이 매우 넓은 스펙트럼을 가지고 있었다는 것을 알 수 있습니다. 이 불상 조각을 보면 고려시대에는 차분한 이념적 조형성을 표현하는 데에서도 매우 뛰어났던 것 같습니다.

억울함에서 시작했지만, 이 관촉사와 은진미륵에는 고려시대의 뛰어난 공간적 미학이나 건축 수준, 색다른 조형적 아름다움 등이 총체적으로 표현돼 있습니다. 그래서 우리가 가지고 있던 고려 문화에 대한 선입견을 깨주기도 하고, 고려시대에 존재했던

미학적 태도, 아름다움을 표현하는 방식 등에 대해서도 많은 것들을 말해주고 있습니다. 아직은 미흡하지만, 조상이 남겨놓은 이런 가치들을 계속 풀어나가다 보면 고려의 모습은 우리 앞에서 꽃을 피울 것입니다.

에필로그

이 책에 담긴 30점의 유물을 통해 만났던 고려는 그동안 생각했던 모습과 많이 다른 모습이었을 것입니다. 그렇게 섬세하게 만들어놓고는 조금만 떨어져서 봐도 잘 안 보이게 숨겨놓은 고려시대 선조들의 솜씨와 생각은 언제 보아도 놀랍고 감동적입니다. 제대로 보지 못하고 지나치는 눈길을 매우 부끄럽게 만듭니다. 수십 년을 보아온 고려 유물 앞에서 그런 부끄러움을 느낀 적이 한두 번이 아닙니다. 그래서 고려시대의 유물 앞에서는 눈을 크게 뜨고 모래밭에서 바늘 찾듯이 살펴보게 됩니다.

그렇게 고려의 모습을 계속 파 들어가다 보면 오늘날의 고려, 즉 코리아의 미래가 드러날 것입니다. 국제화 시대에 개방적이고 수준 높은 문화를 만들어가야 하는 지금, 우리에게 이미 그런 시대를 구가했던 고려의 유물은 앞으로 다가올 미래의 모습을 그리게 해줍니다.